U0122592

歌聲：

《香港工商日報》歌壇論評輯存（1926-1929）

鄭裕龍　輯錄

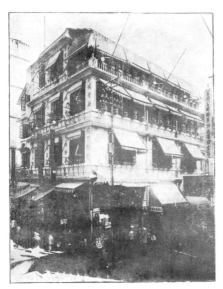

（圖一）「如意樓全景」，載《詞聲艷影》
（第一期）。（香港大學圖書館提供照片）

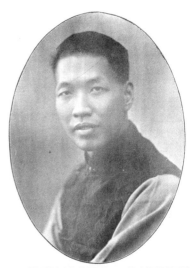

（圖二）「梁澄川先生玉照」，載《詞聲艷影》
（第一期）。（香港大學圖書館提供照片）

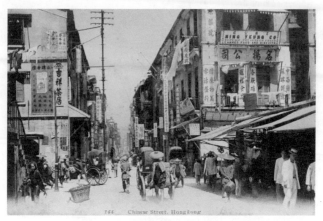

（圖三）如意茶樓位於永樂街 112 號，該址前身為
「吉祥茶居」（見明信片左方）（筆者藏品）

（圖四）1930 年代歌壇曲本（筆者藏品）

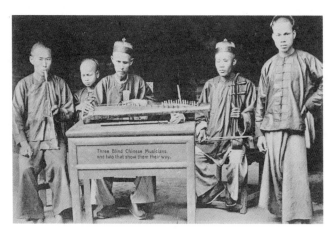

（圖五）失明男士充當樂師或唱曲藝人，一般都被稱作「瞽師」。（筆者藏明信片）

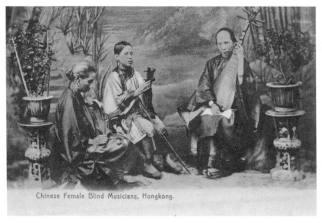

（圖六）「師娘」，即「瞽姬」之別稱（筆者藏明信片）

（圖七）瓊仙唱《畫樓春怨》。據《論瓊仙之歌》一文中指出，瓊仙以「婉轉悲歌見名于時」。（筆者藏品）

（圖八）瓊仙唱《秋閨怨》（筆者藏品）

（圖九）佩珊唱《白門樓憶恨》。唱片片芯上稱佩珊為「歌姬」，而右圖例子則稱之為「女伶」。（筆者藏品）

（圖十）佩珊唱《子陵寫書》（筆者藏品）

（圖十一）燕燕《斷腸碑》唱片連封套（筆者藏品）

（圖十二）燕燕《斷腸碑》（其一）

（圖十三）燕燕《斷腸碑下卷》（其一）
（筆者藏品）

（圖十四）桂妹唱《繆連仙憶美》
（筆者藏品）

（圖十五）桂妹唱《李陵答蘇武書》
（筆者藏品）

（圖十六）英華唱《恨文晴》（筆者藏品）

（圖十七）非影唱《秋春觀下月長雲關》
（筆者藏品）

（圖十八）梅影唱《月夜巡營》唱片連
封套（李義賢先生藏品）

（圖十九）梅影唱《月夜巡營》（頭段）

（圖二十）吳雲飛、大影憐合唱《淚灑
秋江》（筆者藏品）

（圖二十一）大影憐唱《失群鴛侶》
（筆者藏品）

（圖二十二）耀卿唱《尼姑下山》
（筆者藏品）

（圖二十三）湘雯唱《傷秋恨之孤燈憶
美》（筆者藏品）

（圖二十四）文武耀、碧雲合唱《両家
唔信鏡》（李義賢先生藏品）

（圖二十五）呂文成演繹之《燕子樓》，
於歌壇界中可謂享負盛名，而其曲詞全
文早已見載於 1924 年 9 月 22 日的《申
報》當中。（徐登芳先生藏品）

前言

　　《香港工商日報》（以下簡稱《日報》）創刊於 1925
年 7 月 8 日，其時省港大罷工爆發仍不足一個月，但響應罷
工而離港之人數於此時已多達十數萬人。而在歷時十六個月
的工潮期間，香港眾多行業受到重創，導致大量商戶倒閉，
市面一片蕭條。[1] 由於當時大量工人返回廣州及佛山等地以
支援各種工潮運動，因此便造成了香港勞動市場上男女失衡
的現象。其中香港茶樓業更需要改聘女工，以解決男工短缺
而造成的問題。同時間，不少女性為生活計而投身曲藝事業，
這亦帶動了香港茶樓歌壇的復興。[2] 可以說，歌壇在 1920
年代中後期的發展脈落，多少是可以透過《日報》中的專欄
及廣告文字內容窺見得到的。為此，我們著力把該時期出現
在《日報》中，而又與歌壇及歌姬有關的文字資料輯錄成書，
名曰《歌聲：〈香港工商日報〉歌壇論評輯存》(1926-1929)。
透過這本小書，我們既希望能讓讀者了解香港歌壇發展史上

[1] 見李家園《〈工商日報〉縱橫談》，載《香港報業雜談》，頁
　　81-82。

[2] 工潮期間，香港茶樓老板聘用女伶以招徠生意，詳見《香江顧曲
　　談》（署名妙諦），載《海珠星期畫報》第 8 期（1928 年），
　　頁 10（即《民國畫報滙編—港粵卷》（四），頁 462)。關於廣
　　州及歌壇盛衰之循環發展，可參閱《增設歌壇之醞釀》（署名周
　　脩花），載《海珠星期畫報》第 6 期（1928 年），頁 9（即《民
　　國畫報滙編—港粵卷》（四），頁 413)。

的一段變遷，同時也希望為有志於更進一步探究此課題的朋友帶來資料參考上的方便。

本書共分《歌聲》、《雜錄》及《謌聲艷影》[1]三個部份，前兩者是本書的主體，內容上都是根據《日報》中的專欄、評論及廣告等文字資料匯輯成篇的；後者是根據如意茶樓徵歌部於1927年發行的一部宣傳刊物進行原文輯錄，其所載資料都與昔日歌壇及歌姬有關。由於《謌聲艷影》中的內容翔實豐富，一直以來都被視為是研究香港早期歌壇發展史的重要參考資料之一，因此我們對資料進行了篩選，把所有與研究相關的內容附於書末。過往，香港著名掌故專家魯金先生在他的《粵曲歌壇話滄桑》中，就曾經引用到《謌聲艷影》中的不少資料，以作為1930年代前後香港歌壇發展史述的依據。[2]楊國雄先生在其《舊書刊中的香港身世》中，也對該刊物作了扼要的介紹。[3]從以上兩部著作可以得見，學者對於《謌聲艷影》的史料價值是非常重視的。

在整理《歌聲》及《雜錄》兩個部份的文字資料時，我們主要參閱了香港中央圖書館收藏的《日報》縮微膠卷，資料搜索日期介乎1926年4月1日到1929年12月31日。這段期間的報章資料，由於失缺期數頗多，因此我們只能把幸存資料輯錄於本書當中。本書第一部份的資料均源自於《日報》頭版的《歌聲》專欄，其刊登日期介乎1926年4月2日到1928年3月20日，所保存的文章共計一百七十三篇。根據現存資料可知，從1926到1927年期

[1] 此處所指的是《謌聲艷影》的第一期，假如下文所指的是第二或第三期，則會另行說明。

[2] 魯金：《粵曲歌壇話滄桑》，1994年，香港：三聯書店，2023年。

[3] 楊國雄：《舊書刊中的香港身世》，頁70-73。

間，《歌聲》專欄逢星期一至六見報，星期日停刊，刊登情況是相當連貫的。直到 1928 年年初，專欄只間斷地出現在頭版上，其原因大致上可以從 1929 年 2 月 15 日刊登的「本欄刷新徵稿啟事」中略知一二。據「啟事」中指出，「本報創斯欄四年矣，如歌聲、劇話、茶經、……之屬，亦曾膾炙一時，厥後漸告稿荒，未免稍形減色。」整體而言，《歌聲》專欄接受不同作者投稿，稿文議題頗為集中，多涉及歌姬身世、唱腔、曲本議論、歌壇改革建議等方面，文章不但具辯論性質，內容亦具相當建設性。

　　本書第二部份之《雜錄》共收錄文字內容一百三十六則，刊登日期介乎 1926 年 4 月 2 日到 1929 年 12 月 14 日。所謂「雜錄」，指的是所有不屬於《歌聲》專欄，但散見於《日報》各頁中（包括頭版）的文字內容，當中有的是廣告、啟事、港聞、歌壇消息等等，有的是來自於其它相對較長的專欄文章。就廣告內容方面，我們大致上以輯錄與如意茶樓相關的歌壇訊息為主，其他茶樓、公司、樂園、戲院（如：高陞茶樓、武彝仙館、嶺南茶樓、添男茶樓、利園遊樂場、美洲酒店天台游樂塲）等的類似廣告，一般都不在本書的輯錄範圍之內。專欄文章方面，我們認為《雜錄》中所涵蓋的資料既豐富，且往往帶有一些共通點。它們都是以揭示一些與歌壇、歌姬等有關的逸聞軼事為主的，如歌姬薪酬、歌姬銜頭、鐘點編配、樂手操縱歌姬黑幕、歌姬與女伶之界定、歌壇發展趨勢等等。通過這部份內容，讀者能夠掌握到當時歌壇及茶樓的一些運作情況，而這類資訊往往是學術討論性質較強的文獻典籍中所較少涉獵的範疇。當然，與《歌聲》專欄類似的是，這些報章資料仍出自不同作者的手筆，因此在觀點上也難免帶有片面和主觀的成分，故讀者需要透過多方

資料的搜證和比較，方能從中總結出可靠而持平的訊息。[1]

為方便讀者在有需要時找回報章原文進行核對，我們在《雜錄》所載的每一則資料之下，列明有關出處（如年、月、日、頁數）。另一方面，在 1926 至 1929 年的《日報》當中，讀者還可以參考到同樣具參考價值的「歌臺譜」資料，惟受到格式體例和篇幅所限，我們並沒有把它們納入本書內容當中，敬希讀者體諒。

在此書付梓之際，我要特別感謝香港文化博物館及香港中央圖書館的工作人員。在他們的協助下，我參閱了《謌聲艷影》及《香港工商日報》介乎 1926-1929 年期間的部份縮微膠卷，並且就所需資料進行了錄文和校對。另外，香港大學圖書館亦提供了如意樓和梁澄川的照片。李義賢先生及徐登芳先生則分別提供了部份唱片片芯的珍貴圖錄作為本書出版之用。最後，本書承蒙曾子豪先生在編輯過程中提供協助，使封面設計、版面格式等方面都能夠得到改善，謹此衷心致謝。

<div align="right">

鄭裕龍

2023 年 8 月 18 日於長洲

</div>

[1] 粵港兩地關係密切，而與香港 1920 年代有關之歌壇及歌姬訊息，在國內出版的報刊及畫報中亦刊載不少，惟參考及整理這些資料並不容易。過往已有學者充份利用到不少國內出版的畫報資料，以分析及撰述上世紀廣州的茶樓歌壇發展概況，而當中的研究成果也有助我們深入認識香港的同樣議題。讀者尤其可以參閱李靜《粵曲：一種文化的生成與記憶》一書，作者在書中不但作了很多與歌壇及歌姬資料有關的數字統計，且在書中亦提供了不少引文，它們都是來自於《海珠星期畫報》、《珠江星期畫報》等重要文獻的。

凡例

一、輯錄過程中，我們主要參考了《謌聲艷影》、《香港工商日報》、《香港華字日報》、《笙簧集》及《璧架公司第四期唱片曲本》等資料。

二、輯錄過程中，我們盡可能以不改動《謌聲艷影》及《香港工商日報》中之原文作為首要考慮，所有訛、脫、衍、倒之文字詞句，均出校處理。

三、字形相近而明顯為排印錯誤所致，則一律逕改，不出校，如：巳已、而面等等。

四、書中盡可能保留原文中之異體字、假借字及諧音字，如：寶寶、段叚、姬姬、塲場、群羣、裏裡等等。部份異體字如未能保留，則會以現今之通行字代替。

五、原文中如有字詞未能解讀者，則會以 "□"、"□□" 等等代替；如需要解讀之字數未能確定，則改以 "〔……〕" 標明。

六、因排印問題致使原文有漏空之處，輯錄過程中加入方格 "□"，並在注腳中標明「缺字」。

七、原文中如有應加而未加之句讀符號，以致影響文意理解，則會另行加上 "〔。〕" 或 "〔。。〕"。

八、各篇之序號由筆者所加，原文並無。

九、各篇之下如有資料補充，則會另加 "【說明】"。

目錄

圖版 ……………………………………………………………… i

前言 ……………………………………………………………… ix

凡例 ……………………………………………………………… xiii

甲部：《歌聲》

1. 蘭芳 *1926 年 4 月 2* ……………………………………… 3
2. 寶珠 *1926 年 4 月 3* ……………………………………… 3
3. 佳歌妙曲何不譜入聲機 *1926 年 4 月 5* ………………… 4
4. 日影 *1926 年 4 月 7* ……………………………………… 4
5. 妙玲之琴 *1926 年 4 月 8* ………………………………… 5
6. 金妹 *1926 年 4 月 9* ……………………………………… 5
7. 柏仔 *1926 年 4 月 10* …………………………………… 6
8. 評妙玲肖卿對唱之『羅卜救母』*1926 年 4 月 12*……… 6
9. 評妙玲肖卿對唱之『羅卜救母』（續）*1926 年 4 月 13*……… 7
10. 我亦一評覺夢非 *1926 年 4 月 14* ……………………… 8
11. 我亦一評覺夢非（續）*1926 年 4 月 15* ……………… 8
12. 月好與月英 *1926 年 4 月 16* …………………………… 9
13. 月好與月英（續）*1926 年 4 月 17*…………………… 10
14. 奔月之『奔月』*1926 年 4 月 19*……………………… 10
15. 評柏仔之『大鬧黃花山』*1926 年 4 月 20* ………… 11
16. 肖月 *1926 年 4 月 21* …………………………………… 12
17. 雪伶聲影錄 *1926 年 4 月 22*…………………………… 12
18. 雪伶聲影錄（續）*1926 年 4 月 23*…………………… 13
19. 評鳳影 *1926 年 4 月 24*………………………………… 14

20. 評鳳影（續）*1926 年 4 月 26*⋯⋯⋯⋯⋯⋯⋯⋯⋯⋯⋯⋯ 14

21. 冰梅 *1926 年 4 月 27*⋯⋯⋯⋯⋯⋯⋯⋯⋯⋯⋯⋯⋯⋯⋯⋯ 15

22. 妙容 *1926 年 4 月 29*⋯⋯⋯⋯⋯⋯⋯⋯⋯⋯⋯⋯⋯⋯⋯⋯ 16

23. 循環女 *1926 年 4 月 30*⋯⋯⋯⋯⋯⋯⋯⋯⋯⋯⋯⋯⋯⋯ 16

24. 文武耀（續）*1926 年 5 月 4*⋯⋯⋯⋯⋯⋯⋯⋯⋯⋯⋯⋯ 17

25. 評文武耀 *1926 年 5 月 5*⋯⋯⋯⋯⋯⋯⋯⋯⋯⋯⋯⋯⋯⋯ 18

26. 我亦一評歌者麗華 *1926 年 5 月 7*⋯⋯⋯⋯⋯⋯⋯⋯ 19

27. 英英 *1926 年 5 月 8*⋯⋯⋯⋯⋯⋯⋯⋯⋯⋯⋯⋯⋯⋯⋯⋯ 20

28. 評文武耀 *1926 年 5 月 11*⋯⋯⋯⋯⋯⋯⋯⋯⋯⋯⋯⋯⋯ 20

29. 文武耀之我觀 *1926 年 5 月 12*⋯⋯⋯⋯⋯⋯⋯⋯⋯⋯ 21

30. 評麗芳 *1926 年 5 月 13*⋯⋯⋯⋯⋯⋯⋯⋯⋯⋯⋯⋯⋯⋯ 22

31. 評文武耀 *1926 年 5 月 14*⋯⋯⋯⋯⋯⋯⋯⋯⋯⋯⋯⋯⋯ 23

32. 駁某君評麗華 *1926 年 5 月 15*⋯⋯⋯⋯⋯⋯⋯⋯⋯⋯ 23

33. 小梅 *1926 年 5 月 17*⋯⋯⋯⋯⋯⋯⋯⋯⋯⋯⋯⋯⋯⋯⋯⋯ 24

34. 新妙容 *1926 年 5 月 19*⋯⋯⋯⋯⋯⋯⋯⋯⋯⋯⋯⋯⋯⋯ 24

35. 文武耀之我評 *1926 年 5 月 20*⋯⋯⋯⋯⋯⋯⋯⋯⋯⋯ 25

36. 馥蘭之今日 *1926 年 5 月 21*⋯⋯⋯⋯⋯⋯⋯⋯⋯⋯⋯⋯ 25

37. 文武耀談 *1926 年 5 月 24*⋯⋯⋯⋯⋯⋯⋯⋯⋯⋯⋯⋯⋯ 26

38. 對於先後兩伶同唱一曲之鄙見 *1926 年 5 月 25*⋯⋯ 27

39. 評循環女之『燕子樓』*1926 年 5 月 26*⋯⋯⋯⋯⋯ 27

40. 二妹與時髦曲 *1926 年 6 月 2*⋯⋯⋯⋯⋯⋯⋯⋯⋯⋯⋯ 28

41. 麗芳不宜科白 *1926 年 6 月 3*⋯⋯⋯⋯⋯⋯⋯⋯⋯⋯⋯ 29

42. 艷芳 *1926 年 6 月 4*⋯⋯⋯⋯⋯⋯⋯⋯⋯⋯⋯⋯⋯⋯⋯⋯ 29

43. 福蘭之新聲 *1926 年 6 月 5*⋯⋯⋯⋯⋯⋯⋯⋯⋯⋯⋯⋯ 29

44. 二妹宜奏時髦曲 *1926 年 6 月 8*⋯⋯⋯⋯⋯⋯⋯⋯⋯ 30

45. 二妹宜奏時髦曲（續）*1926 年 6 月 9*⋯⋯⋯⋯⋯ 31

46. 答為二妹辯護之某君 *1926 年 6 月 11*⋯⋯⋯⋯⋯⋯ 31

47. 答為二妹辯護之某君（續）*1926 年 6 月 12*⋯⋯ 32

48. 評評文武耀 *1926 年 6 月 14*⋯⋯⋯⋯⋯⋯⋯⋯⋯⋯⋯ 33

49. 評評文武耀（續）*1926 年 6 月 16*⋯⋯⋯⋯⋯⋯⋯ 34

50. 評評文武耀（三）*1926 年 6 月 17*⋯⋯⋯⋯⋯⋯⋯ 35

51. 評循環女 *1926 年 6 月 18*⋯⋯⋯⋯⋯⋯⋯⋯⋯⋯⋯⋯⋯ 36

52. 二妹唱『佳偶兵戎』*1926 年 6 月 19*⋯⋯⋯⋯⋯⋯ 37

53. 二妹唱『佳偶兵戎』（續）*1926 年 6 月 21*⋯⋯ 38

54. 與某君談談文武耀 *1926 年 6 月 22* ·············· 38

55. 市隱陸郎覆貶二妹之某君書 *1926 年 6 月 23* ······ 39

56. 市隱陸郎覆貶二妹之某君書（續） *1926 年 6 月 24* ····· 41

57. 答不平子君之與余談文武耀 *1926 年 6 月 25* ········ 42

58. 麗芳歌 *1926 年 6 月 28* ····················· 42

59. 嶙峋覆市隱陸郎書 *1926 年 6 月 29* ············· 43

60. 嶙峋覆市隱陸郎書（續） *1926 年 6 月 30* ········ 44

61. 為鳳影一言 *1926 年 11 月 18* ················· 45

62. 黃鐘毀棄 *1926 年 11 月 19* ··················· 46

63. 雪鴻 *1926 年 11 月 20* ····················· 47

64. 燕非 *1926 年 11 月 22* ····················· 47

65. 燕鴻與『玉梨魂』之我評 *1926 年 11 月 23* ········· 48

66. 月兒之生喉 *1926 年 11 月 24* ················· 49

67. 論燕鴻之『玉梨魂』 *1926 年 11 月 25* ··········· 50

68. 月兒 *1926 年 11 月 26* ····················· 51

69. 月兒（續） *1926 年 11 月 27* ················· 51

70. 飛影之『別虞姬』 *1926 年 11 月 29* ············· 52

71. 瓊仙之子喉 *1926 年 11 月 30* ················· 53

72. 因『客途秋恨』並論妙玲 *1926 年 12 月 2* ········· 53

73. 琼仙的徽號—青衣泰斗—問題 *1926 年 12 月 3* ····· 54

74. 燕鴻之『遊子驪歌』 *1926 年 12 月 4* ··········· 56

75. 最端凝之歌者 *1926 年 12 月 6* ················ 56

76. 妙珍之大喉 *1926 年 12 月 7* ················· 57

77. 郭湘雯 *1926 年 12 月 8* ····················· 57

78. 月兒之『晉安公賞菊』 *1926 年 12 月 9* ··········· 58

79. 飛影與麗生對答 *1926 年 12 月 10* ············· 59

80. 我亦談談瓊仙之『客途秋恨』 *1926 年 12 月 11* ····· 59

81. 為燕鴻一言 *1926 年 12 月 13* ················· 60

82. 瓊仙之「瀟湘琴怨」 *1926 年 12 月 14* ··········· 61

83. 西洋妹 *1926 年 12 月 15* ···················· 61

84. 燕鴻之「客途秋恨」 *1926 年 12 月 16* ··········· 62

85. 談談歌姬「明星」及其曲本之各擅 *1926 年 12 月 17* ··· 62

86. 談談歌姬「明星」及其曲本之各擅（續昨）

　　 1926 年 12 月 18 ······················ 63

87. 棄暗投明之時代 *1926 年 12 月 20* ························· 64

88. 二妹之徒 *1926 年 12 月 21* ························· 65

89. 子喉魁首 1926 年 12 月 23 ························· 65

90. 我亦談談郭湘文 *1926 年 12 月 24* ························· 66

91. 我亦談談郭湘文（續）*1926 年 12 月 27* ················ 67

92. 我亦談談郭湘文（續）*1926 年 12 月 28* ············· 67

93. 麗芳勉乎哉 *1926 年 12 月 29* ························· 68

94. 飛影之『岳飛班師』*1926 年 12 月 30* ················ 68

95. 瓊仙之「關盼盼」與「癡心兒女」*1926 年 12 月 31* ···· 69

96. 翠姬 *1927 年 2 月 15* ························· 70

97. 玉憐之「相如憶妻」*1927 年 2 月 22* ················ 70

98. 翠姬何必參唱平喉 *1927 年 2 月 24* ················ 71

99. 翠姬何必參唱平喉（續）*1927 年 2 月 25* ············· 71

100. 西洋妹之大喉 *1927 年 2 月 28* ················ 72

101. 月兒之南音「霸王別姬」*1927 年 3 月 1* ················ 72

102. 月兒之南音「霸王別姬」（續）*1927 年 3 月 2* ········· 73

103. 燕飛之「紅絲錯繫」*1927 年 3 月 3* ················ 73

104. 燕飛之「紅絲錯繫」（續昨）*1927 年 3 月 4* ········· 74

105. 瓊仙之「楊花恨」*1927 年 3 月 7* ················ 74

106. 麗芳羣芳合奏之「泣荊花」*1927 年 3 月 8* ········· 75

107. 麗芳羣芳合奏之「泣荊花」（續）*1927 年 3 月 9* ······ 75

108. 麗芳羣芳合奏之「泣荊花」（二續）*1927 年 3 月 10* ·· 76

109. 論瓊仙之歌 *1927 年 3 月 11* ················ 76

110. 碧蘇 *1927 年 3 月 14* ························· 77

111. 瓊仙之「黛玉歸天」*1927 年 3 月 15* ················ 77

112. 文武淸 *1927 年 3 月 16* ························· 78

113. 麗生之「陰魂雪恨」*1927 年 3 月 18* ················ 79

114. 麗生之「陰魂雪恨」（續）*1927 年 3 月 19* ········· 80

115. 麗生之「陰魂雪恨」（再續）*1927 年 3 月 21* ········· 80

116. 鳳影之「相思局」*1927 年 3 月 22* ················ 81

117. 鳳影之「相思局」（續）*1927 年 3 月 23* ········· 81

118. 桂瓊之「倒亂廬山」*1927 年 3 月 24* ················ 82

119. 桂瓊之「倒亂廬山」（續）*1927 年 3 月 25* ········· 82

120. 大喉中之羊叔子 *1927 年 3 月 26* ················ 83

121. 郭湘文之「相如憶妻」 *1927 年 3 月 29*⋯⋯⋯⋯⋯ 83

122. 再談碧蘇 *1927 年 3 月 31*⋯⋯⋯⋯⋯⋯⋯⋯⋯⋯⋯ 84

123. 梅影之曲（再續） *1927 年 5 月 3*⋯⋯⋯⋯⋯⋯⋯ 85

124. 耐冬 *1927 年 5 月 4*⋯⋯⋯⋯⋯⋯⋯⋯⋯⋯⋯⋯⋯⋯ 86

125. 梅影之歌態 *1927 年 5 月 6*⋯⋯⋯⋯⋯⋯⋯⋯⋯⋯ 86

126. 雪秋之「快活將軍」 *1927 年 5 月 9*⋯⋯⋯⋯⋯⋯ 86

127. 銀仔 *1927 年 5 月 11*⋯⋯⋯⋯⋯⋯⋯⋯⋯⋯⋯⋯⋯ 87

128. 銀仔（續） *1927 年 5 月 12*⋯⋯⋯⋯⋯⋯⋯⋯⋯ 88

129. 銀仔（三） *1927 年 5 月 13*⋯⋯⋯⋯⋯⋯⋯⋯⋯ 88

130. 瓊仙之「昭君投崖」 *1927 年 5 月 19*⋯⋯⋯⋯⋯ 89

131. 瓊仙之「昭君投崖」（續） *1927 年 5 月 20*⋯⋯ 89

132. 生旦兩唱之羣芳 *1927 年 5 月 21*⋯⋯⋯⋯⋯⋯⋯ 90

133. 娩後之飛影 *1927 年 5 月 24*⋯⋯⋯⋯⋯⋯⋯⋯⋯ 91

134. 娩後之飛影（續） *1927 年 5 月 25*⋯⋯⋯⋯⋯⋯ 91

135. 珍珍之「情天血淚」 *1927 年 6 月 2*⋯⋯⋯⋯⋯⋯ 92

136. 翠姬之「秦淮河弔影」 *1927 年 6 月 7*⋯⋯⋯⋯⋯ 92

137. 小圓圓 *1927 年 6 月 8*⋯⋯⋯⋯⋯⋯⋯⋯⋯⋯⋯⋯ 93

138. 郭湘文之我見 *1927 年 6 月 11*⋯⋯⋯⋯⋯⋯⋯⋯ 93

139. 翠姬的「白蛇會子」 *1927 年 6 月 13*⋯⋯⋯⋯⋯ 93

140. 翠姬的「夜渡蘆花」 *1927 年 6 月 15*⋯⋯⋯⋯⋯ 94

141. 小丁香 *1927 年 6 月 16*⋯⋯⋯⋯⋯⋯⋯⋯⋯⋯⋯⋯ 95

142. 駁少卿君之評郭湘文 *1927 年 6 月 17*⋯⋯⋯⋯⋯ 95

143. 瓊仙的「情娟罵玉」 *1927 年 6 月 18*⋯⋯⋯⋯⋯ 96

144. 妙玲之我觀 *1927 年 6 月 23*⋯⋯⋯⋯⋯⋯⋯⋯⋯ 97

145. 為妙玲惜 *1927 年 6 月 27*⋯⋯⋯⋯⋯⋯⋯⋯⋯⋯⋯ 97

146. 艷芳之我觀 *1927 年 6 月 30*⋯⋯⋯⋯⋯⋯⋯⋯⋯ 98

147. 雪梅 *1927 年 7 月 1*⋯⋯⋯⋯⋯⋯⋯⋯⋯⋯⋯⋯⋯⋯ 98

148. 我所見之改革茶樓徵歌塲計畫 *1927 年 7 月 6*⋯⋯ 98

149. 我所見之改革茶樓徵歌塲計畫（續） *1927 年 7 月 7*⋯⋯⋯ 99

150. 我所見之改革茶樓徵歌塲計畫（續） *1927 年 7 月 8*⋯⋯⋯ 100

151. 我所見之改革茶樓徵歌塲計畫（續） *1927 年 7 月 9*⋯⋯⋯ 101

152. 我所見之改革茶樓徵歌塲計畫（續） *1927 年 7 月 11*⋯⋯⋯ 101

153. 我所見之改革茶樓徵歌塲計畫（續） *1927 年 7 月 12*⋯⋯⋯ 102

154. 我所見之改革茶樓徵歌塲計畫（續） *1927 年 7 月 13*⋯⋯⋯ 102

155. 我所見之改革茶樓徵歌塲計畫（續）*1927 年 7 月 14*⋯⋯⋯ 103

156. 我所見之改革茶樓徵歌塲計畫（續）*1927 年 7 月 16*⋯⋯⋯ 104

157. 我所見之改革茶樓徵歌塲計畫（續）*1927 年 7 月 18*⋯⋯⋯ 104

158. 我所見之改革茶樓徵歌塲計畫（續）*1927 年 7 月 19*⋯⋯⋯ 104

159. 我所見之改革茶樓徵歌塲計畫（續）*1927 年 7 月 20*⋯⋯⋯ 105

160. 我所見之改革茶樓徵歌塲計畫（續）*1927 年 7 月 21*⋯⋯⋯ 105

161. 我所見之改革茶樓徵歌塲計畫（續）*1927 年 7 月 22*⋯⋯⋯ 106

162. 我所見之改革茶樓徵歌塲計畫（續）*1927 年 7 月 23*⋯⋯⋯ 106

163. 剪髮後之鳳影 *1927 年 7 月 25*⋯⋯⋯ 107

164. 佩珊之「江東橋擋諒」*1927 年 7 月 26*⋯⋯⋯ 107

165. 聽秋補述 *1928 年 1 月 28*⋯⋯⋯ 108

166. 聽秋補述（續）*1928 年 1 月 30*⋯⋯⋯ 108

167. 聽秋補述（再續）*1928 年 1 月 31*⋯⋯⋯ 109

168. 我所聆之麗芳一闋「泣荊花」*1928 年 3 月 7*⋯⋯⋯ 109

169. 白玉梅 *1928 年 3 月 14*⋯⋯⋯ 110

170. 白玉梅（續）*1928 年 3 月 15*⋯⋯⋯ 111

171. 白玉梅（續）*1928 年 3 月 16*⋯⋯⋯ 111

172. 白玉梅（續）*1928 年 3 月 17*⋯⋯⋯ 112

173. 白玉梅（續）*1928 年 3 月 20*⋯⋯⋯ 112

乙部：雜錄

174. 香江最好之歌台 *1926 年 4 月 2*⋯⋯⋯⋯⋯ 117

175. 茶樓演唱淫曲之宜禁 *1926 年 4 月 3*⋯⋯⋯ 118

176. 唱脚行情 *1926 年 4 月 9*⋯⋯⋯ 118

177. 福蘭當歎吾道不孤 *1926 年 4 月 12*⋯⋯⋯ 119

178. 杏花樓重關歌臺 *1926 年 4 月 12*⋯⋯⋯ 120

179. 茶樓顧曲雜談（上）*1926 年 4 月 13*⋯⋯⋯ 120

180. 茶樓顧曲雜談（下）*1926 年 4 月 14*⋯⋯⋯ 121

181. 絃索手操縱歌姬之黑暮 *1926 年 4 月 15*⋯⋯⋯ 122

182. 絃索手操縱歌姬之黑暮（二）*1926 年 4 月 16*⋯⋯⋯ 124

183. 絃索手操縱歌姬之黑暮（三）*1926 年 4 月 17*⋯⋯⋯ 125

184. 馬玉山茶樓改良 *1926 年 4 月 17*⋯⋯⋯ 127

185. 茶樓唱書的招徠顧客術 *1926 年 4 月 20*⋯⋯⋯ 127

186. 茶樓品茗錄（五）*1926 年 4 月 27*⋯⋯⋯⋯⋯ 128

187. 羣芳不加價之原因 *1926 年 5 月 4* ……………………………………… 129

188. 茶樓品茗錄（十）*1926 年 5 月 4* ………………………………… 131

189. 茶樓品茗錄（十四）*1926 年 5 月 11* …………………………… 132

190. 因何要抵制飛影 *1926 年 5 月 14* …………………………………… 133

191. 歌姬與女伶 *1926 年 5 月 17* …………………………………………… 134

192. 立人的聲辨 *1926 年 5 月 19* …………………………………………… 135

193. 本港之樂師 *1926 年 6 月 17* …………………………………………… 136

194. 唱脚 *1926 年 6 月 18* …………………………………………………… 137

195. 歌伶之私家手車 *1926 年 6 月 18* …………………………………… 138

196. 唱脚（續）*1926 年 6 月 21* ………………………………………… 139

197. 歌姬中最弊之新名詞 *1926 年 6 月 21* …………………………… 141

198. 唱脚（續）*1926 年 6 月 22* ………………………………………… 141

199. 燈光惱煞聽歌人 *1926 年 11 月 19* ………………………………… 143

200. (月)(移) 花 (影) 玉人來 *1926 年 11 月 19* …………………… 144

201. 翠巧茶室行將開市 *1926 年 11 月 22* ……………………………… 144

202. 好一齣伯爺公遇美 *1926 年 11 月 23* ……………………………… 145

203. 歌姬之命名 *1926 年 11 月 26* ……………………………………… 146

204. 女班小武與丑角之才難 *1926 年 11 月 29* ……………………… 148

205. 歌壇消息 *1926 年 11 月 29* …………………………………………… 150

206. 歌壇消息 *1926 年 12 月 3* …………………………………………… 150

207. 談談歌姬所唱之曲本 *1926 年 12 月 4* …………………………… 150

208. 唱脚大放盤 *1926 年 12 月 6* ………………………………………… 151

209. 歌伶之衛 *1926 年 12 月 9* …………………………………………… 151

210. 歌壇消息 *1926 年 12 月 9* …………………………………………… 153

211. 預告瓊娘的新唱本 *1926 年 12 月 11* ……………………………… 154

212. 異哉花籃送上茶居 *1926 年 12 月 13* ……………………………… 154

213. 梁澄川啓事 *1926 年 12 月 13* ……………………………………… 155

214. 歌壇消息 *1926 年 12 月 13* …………………………………………… 156

215. 老茶客贈花籃與老師娘 *1926 年 12 月 16* ……………………… 156

216. 填詞兩闋 — 喜遷鶯、前腔 *1926 年 12 月 16* …………………… 159

217. 花發沁園春、前調 *1926 年 12 月 20* ……………………………… 160

218. 走唱脚纏 *1926 年 12 月 20* …………………………………………… 160

219. 歌曲中的楊繼業 *1926 年 12 月 21* ………………………………… 162

220. 瞽姬二妹報失徒弟 *1926 年 12 月 22* ……………………………… 162

221. 梁澄川啓事三 *1926 年 12 月 22* ················· 163

222. 本港歌台最近之趨勢 *1927 年 2 月 17* ················· 163

223. 本港歌台最近之趨勢（下） *1927 年 2 月 18* ················· 165

224. 歌界消息 *1927 年 2 月 28* ················· 167

225. 茶樓又將恢復演劇 *1927 年 3 月 7* ················· 167

226. 潮州八音 *1927 年 3 月 24* ················· 168

227. 歌伶與廣告 *1927 年 3 月 31* ················· 168

228. 茶樓老板與歌伶 *1927 年 5 月 6* ················· 170

229. 鐘聲遊樂大會音樂科之大觀 *1927 年 5 月 12* ················· 170

230. 專車歌伶之張姓 *1927 年 5 月 20* ················· 171

231. 西洋妹候解出境 *1927 年 5 月 23* ················· 172

232. 粵曲中之南音 *1927 年 5 月 25* ················· 173

233. 歌闌有雨汽車來 *1927 年 5 月 25* ················· 175

234. 書「粵曲中之南音」後 *1927 年 5 月 27* ················· 176

235. 為「粵曲中之南音」一文答照君 *1927 年 5 月 28* ················· 176

236. 歌妓吞烟自盡 *1927 年 6 月 2* ················· 178

237. 歌聲艷影第二期將出版 *1927 年 6 月 3* ················· 179

238. 歌聲艷影第二期出版預告 - 歌聲艷影目次之（一） 179
 1927 年 6 月 3 ················· 179

239. 歌聲艷影第二期出版預告 - 歌聲艷影目次之（二）
 1927 年 6 月 4 ················· 180

240. 歌聲艷影第二期出版預告 - 歌聲艷影目次之（三）
 1927 年 6 月 7 ················· 181

241. 歌伶之指 *1927 年 6 月 8* ················· 182

242. 歌聲艷影第二期出版預告 - 歌聲艷影目次之（四）
 1927 年 6 月 8 ················· 183

243. 歌聲艷影第二期出版預告 - 歌聲艷影目次之（五）
 1927 年 6 月 9 ················· 183

244. 歌聲艷影第二期出版預告 - 歌聲艷影目次之（六）
 1927 年 6 月 10 ················· 184

245. 茶樓將減少唱曲時間 *1927 年 6 月 10* ················· 184

246. 歌聲艷影第二期出版預告 - 歌聲艷影目次之（七）
 1927 年 6 月 11 ················· 185

247. 歌聲艷影第二期出版預告 - 歌聲艷影目次之（八）
1927 年 6 月 13…………………………………………… 186

248. 茶樓老板改革歌壇一席談
1927 年 6 月 14…………………………………………… 186

249. 歌聲艷影第二期出版預告 - 歌聲艷影目次之（九）
1927 年 6 月 14…………………………………………… 188

250. 茶樓老板改革歌壇一席談（續）
1927 年 6 月 15…………………………………………… 188

251. 歌聲艷影第二期出版預告 - 歌聲艷影目次之（十）
1927 年 6 月 15…………………………………………… 189

252. 歌聲艷影第二期出版預告 - 歌聲艷影目次之（十一）
1927 年 6 月 16…………………………………………… 190

253. 歌聲艷影第二期出版預告 - 歌聲艷影目次之（十二）
1927 年 6 月 17…………………………………………… 190

254. 岐山茶樓歌塲加插西樂 *1927 年 6 月 17*……………… 190

255. 歌聲艷影第二期出版預告 - 歌聲艷影目次之（十三）
1927 年 6 月 18…………………………………………… 191

256. 歌聲艷影第二期出版預告 - 歌聲艷影目次之（十四）
（據《香港華字日報》補）*1927 年 6 月 20*…………… 191

257. 歌聲艷影第二期出版預告 - 歌聲艷影目次之（十五）
1927 年 6 月 21…………………………………………… 192

258. 歌聲艷影第二期出版預告 - 歌聲艷影目次之（十六）
1927 年 6 月 22…………………………………………… 192

259. 記餐室中與歌者言 *1927 年 6 月 24*…………………… 193

260. 如意樓之歌塲刊物 *1927 年 7 月 6*…………………… 194

261. 歌塲一席話 *1927 年 7 月 9*…………………………… 195

262. 歌姬之剪髮者 *1927 年 7 月 15*……………………… 196

263. 歌壇新景象 *1928 年 1 月 3*…………………………… 196

264. 省港女伶大舅之比較觀 *1928 年 1 月 28*…………… 196

265. 舊曆新年的唱脚 *1928 年 1 月 31*…………………… 199

266. 省港歌臺較別談 *1928 年 3 月 9*…………………… 200

267. 俱樂部之鑼鼓唱 *1928 年 4 月 3*…………………… 201

268. 歌塲中捧伶近訊 *1928 年 4 月 7*…………………… 202

269. 茶樓女伶之鐘點問題 *1928 年 4 月 9*……………… 203

270. 歌聲艷影第三期 *1928 年 4 月 10*⋯⋯⋯⋯⋯⋯⋯⋯⋯ 204

271. 如意樓增設日市歌壇啟事 *1928 年 4 月 19*⋯⋯⋯⋯⋯ 205

272. 美洲酒店增設天台花園游樂塲開幕廣告 *1928 年 4 月 21*⋯⋯ 206

273. 歌聲艷影已出版 *1928 年 5 月 4*⋯⋯⋯⋯⋯⋯⋯⋯⋯⋯ 206

274. 麻地歌壇 *1928 年 5 月 8*⋯⋯⋯⋯⋯⋯⋯⋯⋯⋯⋯⋯ 206

275. 萬人渴望之歌聲艷影 *1928 年 5 月 8*⋯⋯⋯⋯⋯⋯⋯ 207

276. 如意樓唱腳優 *1928 年 5 月 9*⋯⋯⋯⋯⋯⋯⋯⋯⋯⋯ 208

277. 歌場之不平鳴 *1928 年 5 月 11*⋯⋯⋯⋯⋯⋯⋯⋯⋯ 208

278. 美中不足的白蓮子 *1928 年 5 月 29*⋯⋯⋯⋯⋯⋯⋯ 210

279. 呵欠的由來 *1928 年 6 月 2*⋯⋯⋯⋯⋯⋯⋯⋯⋯⋯⋯ 211

280. 民以食為天（如意茶樓午市唱曲暫停）*1928 年 6 月 27*⋯⋯ 211

281. 歌壇新消息 *1928 年 7 月 3*⋯⋯⋯⋯⋯⋯⋯⋯⋯⋯⋯ 211

282. 如意歌壇 *1928 年 7 月 10*⋯⋯⋯⋯⋯⋯⋯⋯⋯⋯⋯ 212

283. 皇后大酒店 *1928 年 7 月 14*⋯⋯⋯⋯⋯⋯⋯⋯⋯⋯ 213

284. 添男茶樓定期開幕 *1928 年 9 月 8*⋯⋯⋯⋯⋯⋯⋯⋯ 213

285. 如意茶樓之商戰計劃 *1928 年 9 月 15*⋯⋯⋯⋯⋯⋯ 213

286. 銀仔重現歌臺 *1929 年 2 月 15*⋯⋯⋯⋯⋯⋯⋯⋯⋯ 214

287. 街邊唱曲亦有運 *1929 年 4 月 15*⋯⋯⋯⋯⋯⋯⋯⋯ 214

288. 聽九妹度曲後 *1929 年 5 月 3*⋯⋯⋯⋯⋯⋯⋯⋯⋯⋯ 216

289. 聽九妹度曲後（續）*1929 年 5 月 4*⋯⋯⋯⋯⋯⋯⋯⋯ 217

290. 從南洋回之歌姬小紅 *1929 年 5 月 20*⋯⋯⋯⋯⋯⋯ 218

291. 一串烟喉之歌者雁兒 *1929 年 5 月 24*⋯⋯⋯⋯⋯⋯ 219

292. 瓊仙之客途秋恨 *1929 年 5 月 27*⋯⋯⋯⋯⋯⋯⋯⋯ 221

293. 聽過盲公調後 *1929 年 6 月 1*⋯⋯⋯⋯⋯⋯⋯⋯⋯⋯ 222

294. 過江歌者柳青 *1929 年 6 月 15*⋯⋯⋯⋯⋯⋯⋯⋯⋯ 223

295. 茶樓中之馬陳 *1929 年 6 月 24*⋯⋯⋯⋯⋯⋯⋯⋯⋯ 224

296. 月兒再赴羊石之起居注 *1929 年 6 月 25*⋯⋯⋯⋯⋯ 225

297. 明星妹亦落河耶 *1929 年 7 月 10*⋯⋯⋯⋯⋯⋯⋯⋯ 226

298. 燕燕逝世之經過 *1929 年 7 月 30*⋯⋯⋯⋯⋯⋯⋯⋯ 227

299. 桂香歌壇一夕談 *1929 年 8 月 10*⋯⋯⋯⋯⋯⋯⋯⋯ 228

300. 桂香歌壇一夕談（續）*1929 年 8 月 12*⋯⋯⋯⋯⋯⋯ 230

301. 靜霞厚八叉而薄老板 *1929 年 8 月 19*⋯⋯⋯⋯⋯⋯ 231

302. 肖影一寒至此耶 *1929 年 8 月 31*⋯⋯⋯⋯⋯⋯⋯⋯ 232

303. 九龍歌訊 *1929 年 11 月 1*⋯⋯⋯⋯⋯⋯⋯⋯⋯⋯⋯ 234

304. 鷓鴣珍口中之小靈芝歌訊 *1929 年 11 月 4*⋯⋯⋯⋯⋯ 234

305. 歌姬宜號唱花 *1929 年 11 月 5*⋯⋯⋯⋯⋯⋯⋯⋯⋯ 236

306. 東園顧曲記 *1929 年 11 月 27*⋯⋯⋯⋯⋯⋯⋯⋯⋯⋯ 237

307. 東園顧曲記（二）*1929 年 11 月 28*⋯⋯⋯⋯⋯⋯⋯ 238

308. 東園顧曲記（三）*1929 年 11 月 29*⋯⋯⋯⋯⋯⋯⋯ 239

309. 佩珊之金線裝 *1929 年 12 月 14*⋯⋯⋯⋯⋯⋯⋯⋯⋯ 240

附錄：《謌聲艷影》（選錄）

310. 謌聲艷影第一期目次 ⋯⋯⋯⋯⋯⋯⋯⋯⋯⋯⋯⋯⋯⋯ 245

311. 如意樓創辦人兼總司理 ⋯⋯⋯⋯⋯⋯⋯⋯⋯⋯⋯⋯⋯ 248

312. 香港如意茶樓梁君澄川序 ⋯⋯⋯⋯⋯⋯⋯⋯⋯⋯⋯⋯ 249

313. 如意樓副司理 ⋯⋯⋯⋯⋯⋯⋯⋯⋯⋯⋯⋯⋯⋯⋯⋯⋯ 250

314. 歌壇卮語 ⋯⋯⋯⋯⋯⋯⋯⋯⋯⋯⋯⋯⋯⋯⋯⋯⋯⋯⋯ 250

315. 瓊兒佳話 ⋯⋯⋯⋯⋯⋯⋯⋯⋯⋯⋯⋯⋯⋯⋯⋯⋯⋯⋯ 251

316. 謌孃漫志 ⋯⋯⋯⋯⋯⋯⋯⋯⋯⋯⋯⋯⋯⋯⋯⋯⋯⋯⋯ 252

317. 麗芳 ⋯⋯⋯⋯⋯⋯⋯⋯⋯⋯⋯⋯⋯⋯⋯⋯⋯⋯⋯⋯⋯ 252

318. 雪鴻 ⋯⋯⋯⋯⋯⋯⋯⋯⋯⋯⋯⋯⋯⋯⋯⋯⋯⋯⋯⋯⋯ 252

319. 鳳影 ⋯⋯⋯⋯⋯⋯⋯⋯⋯⋯⋯⋯⋯⋯⋯⋯⋯⋯⋯⋯⋯ 253

320. 飛影 ⋯⋯⋯⋯⋯⋯⋯⋯⋯⋯⋯⋯⋯⋯⋯⋯⋯⋯⋯⋯⋯ 253

321. 聆月兒歌 ⋯⋯⋯⋯⋯⋯⋯⋯⋯⋯⋯⋯⋯⋯⋯⋯⋯⋯⋯ 254

322. 歌娘之歌 ⋯⋯⋯⋯⋯⋯⋯⋯⋯⋯⋯⋯⋯⋯⋯⋯⋯⋯⋯ 255

323. 燕非 ⋯⋯⋯⋯⋯⋯⋯⋯⋯⋯⋯⋯⋯⋯⋯⋯⋯⋯⋯⋯⋯ 256

324. 佩珊 ⋯⋯⋯⋯⋯⋯⋯⋯⋯⋯⋯⋯⋯⋯⋯⋯⋯⋯⋯⋯⋯ 256

325. 白珊瑚 ⋯⋯⋯⋯⋯⋯⋯⋯⋯⋯⋯⋯⋯⋯⋯⋯⋯⋯⋯⋯ 257

326. 我評嫣紅 ⋯⋯⋯⋯⋯⋯⋯⋯⋯⋯⋯⋯⋯⋯⋯⋯⋯⋯⋯ 257

327. 我論妙玲色藝 ⋯⋯⋯⋯⋯⋯⋯⋯⋯⋯⋯⋯⋯⋯⋯⋯⋯ 258

328. 妙珍今昔之比較 ⋯⋯⋯⋯⋯⋯⋯⋯⋯⋯⋯⋯⋯⋯⋯⋯ 259

329. 靈芝小語 ⋯⋯⋯⋯⋯⋯⋯⋯⋯⋯⋯⋯⋯⋯⋯⋯⋯⋯⋯ 259

330. 如意樓頭一夕濡筆 ⋯⋯⋯⋯⋯⋯⋯⋯⋯⋯⋯⋯⋯⋯⋯ 260

331. 滑稽小說 如意 ⋯⋯⋯⋯⋯⋯⋯⋯⋯⋯⋯⋯⋯⋯⋯⋯⋯ 261

332. 唐明皇窺浴 ⋯⋯⋯⋯⋯⋯⋯⋯⋯⋯⋯⋯⋯⋯⋯⋯⋯⋯ 262

333. 寒螿驚夢 ⋯⋯⋯⋯⋯⋯⋯⋯⋯⋯⋯⋯⋯⋯⋯⋯⋯⋯⋯ 264

334. 情刼哭棺 ⋯⋯⋯⋯⋯⋯⋯⋯⋯⋯⋯⋯⋯⋯⋯⋯⋯⋯⋯ 267

335. 情鵑罵玉 ⋯⋯⋯⋯⋯⋯⋯⋯⋯⋯⋯⋯⋯⋯⋯⋯⋯⋯⋯ 268

336. 佳偶兵戎 ··· 270

337. 秋孃恨 ··· 271

338. 遊子驪歌 ··· 271

339. 碧玉梨花 ··· 273

340. 鳳儀亭 ··· 274

341. 三錯紅顏 ··· 275

342. 紅絲錯繫 ··· 276

343. 華容道 ··· 278

344. 梅之淚 ··· 280

345. 英雄淚史 ··· 281

346. 夜渡蘆花 ··· 282

347. 賈瑞悮入相思局 ··· 283

348. 如意解 ··· 284

349. 月和星 ··· 286

350. 我所希望於歌者們 ······································· 287

351. 多南餅家 ··· 287

352. 南音 游樂曲 ··· 288

353. 板眼 聽嘢 ··· 289

354. 印派曲文 ··· 290

355. 粵謳 彈共唱 ··· 291

356. 答梁澄川君 ··· 291

357. 編後一番話 ··· 292

358. 梁澄川啓事 ··· 292

359. 歌聲艷影第一期版權頁資料 ······················· 292

360. 本刊投稿簡例 ··· 293

主要參考文獻 ··· 295

人名索引 ··· 297

曲名索引 ··· 303

甲部：《歌聲》

1. 蘭芳 （擒[1]紅）

瞽姬中有名蘭芳者。。綺年玉貌。。白皙豐腴。。使其眸子瞭然。。未嘗不可向脂叢粉藪中。。較長論短。。無奈琵琶聲裏。。偏淪陷多少女兒。。兩目無明。。一聲有恨。。抑憾事耳。。一日者。。余聆蘭芳於某茶樓。。聽其歌『生祭鄒衍』一闋。。其聲調之柔媚婉轉。。與群芳大署相似。。余異之。。意必同一淵源。。詢諸隣座。。則知該伶果亦師承於二妹。。蓋二妹有女弟子三。。均以芳字名。。蘭芳其仲也。。（按此段並見夢君投稿評麗芳一篇內。。）余於是傾耳以聽。。至於曲終。。覺其氣弱聲慼。。含蓄處不免遜群芳一籌。。然發為嗚咽之音。。表現曲中人哀怨。。則誠有動人之處。。況我多愁。。縱使琵琶無斷腸聲。。亦安能不為之黯然意盡也。。

（《香港工商日報》1926 年 4 月 2 日）

2. 寶珠 （擒紅）

寶珠之名。。發見於歌籍中未久。。余頗思有以聆之。。日昨[2]買座茶樓。。是日末塲。。適為該伶歌唱。。時鐘已屆。。步履隨來。。余視之。。則僅一十二三齡之瞽女也。余大詫。。意謂是雛雛者。。亦解登臺高唱乎。。及觀其唱『李師師』一曲。。亦居然成聲。。顧發聲雖高。。而使氣則不熟。。其節奏亦未能流暢。。但曲中間有數句為合於總生喉底。。就其年以評其歌。。固不必苛求耳。。或者曰。。此馥蘭之弟子也。。誠如是。。馥蘭亦可以自解乎。。

（《香港工商日報》1926 年 4 月 3 日）

〔1〕「擒」，原字不清。
〔2〕「日昨」，疑作「昨日」。

3. 佳歌妙曲何不譜入聲機 （痴人）

二妹之『斬樵夫』『轅門罪子』『木[1]桂英進寶』。。羣芳之『六月飛霜』『昭君怨』。。飛影之『伯牙訴琴』『三氣周瑜』『五郎救弟』。。皆有聲有色。。膾炙人口。。不厭百回聞者也。。然吾人祇能於茶樓酒肆或家庭內喜筵中。。偶一聆之。。不能隨時傾聽。。斯為可惜。。夫白雲蒼狗。。人事變遷。。苟不譜入留聲之機。。則嗣響乏人。。豈不有廣陵散絕之歎耶。。二妹雖老。。尚未及耄。。聲猶存在。。羣芳現丁韶齡。。中氣充足。。聲至可取。。飛影大喉。。因過摧殘。。畧遜于前。。但仍不失為一良好歌者。。是皆宜于此時以其得意之歌曲。譜入留聲機器者也。奈之何不思及此。抑有言者。。吾閱留聲機器片多矣。。如歌者為唱脚。。則標曰優伶。。歌者為瞽姬。。則標曰師娘。。羣芳現正韶年。。明珠未嫁。。苟譜入聲機。。不知留聲片上。。將錫以如何嘉名。。亦一疑問耳。。

<div align="right">（《香港工商日報》1926 年 4 月 5 日）</div>

4. 日影 （擒[2]紅）

日影。。登香江歌臺者。。約僅一年。。故其歌聲。。殊未可取。。其所唱曲。。如『恨綺』『倒亂廬山』『醋淹藍橋』『梅知府』等。。都屬僅能成聲。。無有是處。。若其唱曲時適在善歌諸伶之後。則相形之下。尤覺語音啁嘶。。不能留座。。然果盡無可取乎。。則余以為尚可得『賣力』兩字耳。。彼蓋有賣歌之心。。而無賣歌之質。。故平平庸庸。。

〔1〕「木」，當作「穆」。

〔2〕「擒」，原字不清。

不可強致。。如此類者。。一一加以評論。。直是說無可說。。
余當涉筆及於其貌以足之。。日影年已雙十。。潤面纖腰。。
有時雙髻堆鬟。。作時世妝。。頗有以為輕盈婀娜者。。如
是而已。。

（《香港工商日報》1926 年 4 月 7 日）

5. 妙玲之琴

妙玲之音極和諧。。而聲則不能高。。故其長處每為繁響急
絃銅琶鐵板[1]所掩抑。。而未由盡顯。。顧曲之餘。。縱談
所及。。輒謂彼姝者子。。何不口琴清唱。。以自貢其長乎。。
然以琴之一道。。固非盡人而能。。即有志於口。。亦非一
蹴所能幾及。。則惟有俟諸異日耳。。乃昨者竟獲聆其操琴
唱口『九調十三腔』一闋於某茶樓。。則知妙玲固能琴也。。
既能琴矣。。奚必專[2]待唱小調時始用之哉。。清歌一曲琴
一弄。。衍而廣之。。則妙玲之長見。。而妙玲之名益進矣。。

（《香港工商日報》1926 年 4 月 8 日）

6. 金妹 （擒紅）

近聆金妹歌『寶玉哭靈』『憐香客』兩曲。。以言其聲。。
則諧樂而能入耳也。。言其腔口。。則中節而無差脫也。。
更進而言之。。則唱平腔而帶武喉高亢之音。。有不能純淨
之弊。。面目呆板。。則又失以神合曲之旨。。總上而言。。
長短互見。。該伶在香江歌臺之地位。當為『比上不足比
下有餘』。聞該伶原為石塘校書。。年前中環某茶樓。。曾

[1] 「板」，原字不清。
[2] 「專」，原字不清。

召之登臺度曲。。是為該伶現身於茶樓歌臺之始。。從茲以後。。各茶樓間有徵之。。然言其年貌。。則已徐娘老去。。非復當年丰韻。。所謂『銀篦擊節碎。。羅裙翻酒污』。。舊日風流。。或當於想像中求之耳。。

<div align="right">（《香港工商日報》1926 年 4 月 9 日）</div>

7. 柏仔 （擒紅）

柏仔。。現身於香江歌臺中者。。亘三四年矣。。其歌喉之生活。。亦頗不寥落。。積之以年。。習之有素。。意以為其歌聲。。無論如何。。亦當有動人之處。。乃竟有大謬不然者。。邇嘗聆其度『相思局』『畫中緣』『梅之淚』『聲聲淚』等曲。。則都為夾雜之音。。腔喉莫辨。。與新進諸伶。。未見其異。。毫無長進。。一至於此。。然彼之態度。。又偏若傲睨自喜。。以為是亦足矣者。。噫。。何其無自知之明也。。長此不遷。。將何能淑。。

<div align="right">（《香港工商日報》1926 年 4 月 10 日）</div>

8. 評妙玲肖卿對唱之『蘿蔔救母』 （施路投稿）

余前閱工商報。。見劉譚君評妙伶一段。。對於妙玲。。贊賞不置。余因顧曲於某茶樓。。觀其究竟。。是夕。。適妙玲與肖卿對唱『蘿蔔救母』一闋。。則與劉譚君之所贊美者。。適得其反。。未知劉譚君所取者。。為其聲乎。。仰為其色乎。。如為其色也。。則益與余之見相左。。蓋聽曲之意。。聽其曲聆其聲而已。。於色無與也。。若以貌取人。。則瞽姬中之二妹羣芳與夫老大色衰之輩。。應在落伍之列。。何以仍為人欣賞。。而聽者反較他伶為多。。可知聲之與

色。。固截然兩事也。。執此以論。。則妙玲與肖卿。。大
失奏歌之道矣。。觀妙玲與肖卿。。一登歌臺。。即作憨態。。
兩相嬉笑。。及至發聲。。又毫不留神。。敷衍了事。。故
聽者對之。。殊失所望。。論妙玲之聲。。原有可取。。然
其神不專注。。以致唱情散漫非常。。至『羅卜救母』一曲。。
與肖卿對答。。余尤不取。。蓋曲中如來佛祖唱一段。。雖
不能以公脚喉出之。。亦須帶有老喉。。方為適當。。乃肖
卿則否。。其所唱者。。竟不知是何種聲喉。。謂為平喉乎。。
夫唱平腔固屬不合曲中人身分。。而其所唱。。則又並非平
腔。。（未完）

（《香港工商日報》1926 年 4 月 12 日）

9. 評妙玲肖卿對唱之『羅卜救母』（續）（施路投稿）

又曲尾羅卜母[1]一段。。應用女丑喉。。如其不能。。則子
喉尚可勉強將就。。乃肖卿唱女丑喉既不能。。唱子喉亦不
濟。。徒操其夾雜凌亂之口。。以登臺賣弄。。有此諸謬。。
則縱妙玲唱至極工。。亦當為其所掩。。況妙[2]玲亦未能工
乎。。再以妙玲論之。。本來畧具喉底。。但資格未老。。
故唱時[3]常有反腔之弊。。雖或以一時頑笑致失其唱曲之用
心。。亦未可定。。但其唱工極板滯。。不能令聽者生趣。。
且板路非佳。。字眼未盡清楚。。道白又無精采。。則無可
諱言。。惟是夕唱羅卜救母之梵音一段。。尚畧有可取耳。。
據上而言。。余對於該伶。。頗望其從事研究。。所唱者宜

〔1〕「羅卜母」，疑當作「羅卜救母」。
〔2〕「妙」，原字不清。
〔3〕「時」，原字不清。

取正曲。。不宜取支節太雜之曲。。尤不宜與別伶對唱。。
致失全神專注之旨。。該伶年正少艾。。從茲以往。。苟能
刻意求工。。不患無成名之日。。倘若竟自命為老倌。。不
虛心求益。。則其不能上進。。似可斷言。。抑有進者。。
余並望各茶樓以後選唱。。不宜令該兩伶對答。。免其在歌
臺上頑笑無已。。以失改善之心。。對於聽曲人心理。。固
可迎合。。即對於該兩伶前途。。亦不無小補也。。（完）

（《香港工商日報》1926 年 4 月 13 日）

10. 我亦一評覺夢非 （施路投稿）

覺夢非一伶。。登臺未久。。人多譽之。。而大道西某茶樓。。
且常常徵該伶度曲。。余竊異。。意謂該伶之聲。。必有可
取也。。乃造而聆焉。。登樓落座。。即見觸目一橫袿。。
題曰『盡教周郎滿意歸』。。旁書覺夢非女士雅鑒等字。。
余益異之。。益謂該伶之聲。。必有可取也。。未幾。。該
伶登臺矣。。標其曲名。。則『山東響馬』也。夫『山東響馬』
一曲。。守舊派之曲也。。此等舊曲。。現歌塲中。。已極
少唱。。其有敢歌此曲。。必為擅長武喉者。。該伶解此。。
則人之稱譽。。殆非無因乎。。不料該伶發聲之後。。竟有
大出余意外者。。輪小武喉。。原以雄壯為主。。而該伶之
聲則軟弱。。此其不稱者一。。小武喉之道白。。宜跌宕有
勢。。該伶則散漫無力。。此其不稱者二。。（未完）

（《香港工商日報》1926 年 4 月 14 日）

11. 我亦一評覺夢非 （續） （施路投稿）

又曲中道白『某乃山東單雨雲』句中之『雲』字。。凡登臺

歌唱及稍涉獵舊曲本者。。無不知宜用正音出之。。乃該伶
竟照粵音讀回。。此尤為聞所未聞也。。該伶腔板。。雖無
大誤。。但亦無過人之處。。以此而言武喉。。則香江歌伶
中。。尚不乏優於是者。。若云可稱。。余實不解。。又該
伶所唱第二曲。。標明為『勿忘國恥』。。及聆其內容。。
則為安重根刺依藤故事。。此韓人事。。何與於我國。。奈
何竟書為勿忘國恥乎。。此則是否該伶之誤。。抑為標名者
之誤。。余不欲深求矣。。聆此一曲。。為該伶與鶯鶯所對
唱。。鶯鶯之聲喉腔板。。都無可取。。乃亦出而嘗試。。
尤難以饜顧曲者之望。。非大加振刷。。恐終無起色也。。
（完）

<div align="right">（《香港工商日報》1926 年 4 月 15 日）</div>

12. 月好與月英 （擒紅）

化歌臺而兼舞榭。。肇始於兩年以前。。此項歌舞。。係以
二伶或三伶排演短劇。。雖小道。。亦間有可觀。。且有一
部分人樂賞之者。。開其先。。為西施英西施女兩伶。。繼
而起者。。為月好小桃。。再次則梅蘭芳也。。（此梅蘭芳。。
異於京伶大名鼎鼎之梅蘭芳。。）梅伶聞為某名角之女。。
聲色藝均中選。。故傾動一時。。特今已遠度[1]重洋。。與
西施英西施女等同時轉徙。。無深論之必要。。茲則碩果僅
存。。月好與小桃。。且分道楊[2]鑣。。各樹一幟。。而余
茲篇之所欲言者。。亦聊欲為月好獎[3]進已耳。。（未完）

<div align="right">（《香港工商日報》1926 年 4 月 16 日）</div>

〔1〕「度」，當作「渡」。
〔2〕「楊」，當作「揚」。
〔3〕「獎」，音同「長」。

13. 月好與月英（續）（擒紅）

夫評歌伶腔喉之優劣。。初不能懸一定目標以為率。。當視
其年齡若何。。尤當視其已否得名而異其論列。。彼其習練
已久。。已攫盛名。。則褒之貶之。誠無傷於過取嚴格。。
若其髫齡新學。。或則蹭蹬歌塲。。似不能執一以繩。。深
求苛論。。況夫纖纖弱質。。歌扇生涯。。已為可憐之事。。
與其察察。。寧失不經。。此余之持論之所以偏於恕也。。
月好。。在兩年前。。原與小桃合作。。跳跟[1]高叫。。頗
解人頤。。厥後與小桃分。。而與月英合。。至於今。。問
厥年華。。已由豆蔻梢頭。。進而為月圓瓜子。。而其聲。。
亦似與年俱進。。頗得小武喉之門徑。。惜氣饜而聲放。。
未能得弓燥手柔之法。。此或由於年輕練淺使然。。要不能
不謂之可造之材也。。但其所唱之曲。。以出面拍演之故。。
無非如『西河會妻』『賣花得美』等類。。均為片片段段。。
無甚可聽。。如能易轍以圖。。免去做手。。改唱全曲。。
則高歌一闋。。雖不中。。不遠矣。。至月英則唱子喉。。
無甚可論。。將來有無振作未可知。。而其成就終出月好下
也。。（完）

（《香港工商日報》1926 年 4 月 17 日）

14. 奔月之『奔月』（擒紅）

歌伶奔月。。純唱子喉。。其優劣之點。。余曩者嘗為一度
之評論。。茲不復贅。。但余曾謂。。奔月之所以名為奔
月者。。必其以工唱『嫦娥奔月』一闋而得名。。惜未嘗經
耳。。未據為斷。。意當留以俟之。。再續余言也。。日前

[1] 「跟」，原字不清。

買座武彝樓。。則嘗一聆之矣。。通觀全曲內容。。其中道
白之處凡二[1]。。均覺欠佳。。而唱『打掃街』小調時。。
其聲為笛所壓。。亦帶勉強。。蓋該伶之氣。。病其不足。。
故每於句中點逗或收煞之處。。均發見有不良之聲病。。此
則氣質所賦。。無能強致也。。然其餘如反線及西皮各節自
佳。。其轉捩自然之處。。亦較其所唱諸曲為優。。雖非獨
造[2]。。而其所以名奔月者。。則殆在是矣。。

<div align="right">（《香港工商日報》1926 年 4 月 19 日）</div>

15. 評柏仔之『大鬧黃花山』 （夢投）

予聆柏仔之曲口。。而聽其『大鬧黃花山』一関佔其七。。
意者柏仔最擅塲[3]之曲其在斯乎。。如其然也。。則柏仔須
認真努力以學。。方能出人頭地矣。。蓋歌者之『動靜』。。
猶演說家之『姿勢』。。演說家姿勢不良。。則失去演說之
要素。。雖聲如洪鐘。。辯若江河。。亦不能動人。。歌曲
亦然。。柏仔歌時傲氣逼[4]人。。不可響邇。。是其所歌。。
安能感人。。此則其態度所宜糾正者一。。大鬧黃花山本宜
出以武生喉。。而柏仔忽而若武喉。。忽而若生喉。。龐雜
無藝。。且道白時如背誦書卷。。所不同者。。不過彼以高
聲出之而已。。是其所歌。。又安能動人。。此其歌聲所宜
糾正者二。。二病不除。。必無向上之望。。而其聲之去雜
歸正。。尤為重要。。柏仔其留意乎。。

<div align="right">（《香港工商日報》1926 年 4 月 20 日）</div>

〔1〕「二」，原字不清。
〔2〕「造」，原字不清。
〔3〕「塲」，疑當作「長」或「唱」字。
〔4〕「逼」，原字不清。

16. 肖月 （擒紅）

瞽姬肖月。。年事已老。。論者指為香江四大瞽姬之一。。所謂四大瞽姬者。。二妹。。金蓉。。馥蘭。。肖月。。而瞽姬中之妙齡後起者不與焉。。蓋即具有美材。。而尚久歷練。。其游刃有餘之處。。終遜前輩一籌也。。論肖月之老喉。。不及金蓉。。但不常唱。。而子喉亦似尚未能超越羣芳。。至平喉則僅得其中。。未能戛戛獨造。。然其板路則自佳。。嘗聆其『弔鄭旦』『瀟湘琴怨』『泣荊花』諸曲。。均各有其從容不迫起落如意之處。。蓋瞽姬終為瞽姬。。迥非淺嘗泛學之歌伶所可同論耳。。

（《香港工商日報》1926 年 4 月 21 日）

17. 雪伶聲影錄[1] （擒紅[2]）

名噪當年之香港羣芳豔影名角李伶雪芳。。自江皋解珮。。鸚鵡入籠[3]。。名花得所否未可知。。而論者則僉為藝術界惜此一人矣。。有知雪伶狀況者。。則謂[4]雪伶自孀於某賈後。。恒鬱鬱不自聊。。近頃擬趁聲貌未殘。。重理舞衫。。藉為將來[5]口存計。。此訊傳出後。。聞者色然以喜。。然終為美人遲暮傷也。。客冬。。雪伶重口香[6]島。。所識某君訪之。。雪伶述所遇。。淒然欲絕。。并云有為渠

〔1〕 本期專欄欠「歌聲」標題二字。
〔2〕 「擒紅」，原字不清。
〔3〕 「籠」，原字不清。
〔4〕 「謂」，原字不清。
〔5〕 「來」，原字不清。
〔6〕 「香」，原字不清。

劃策者。。勸渠勿用再出。。擬為之介於百代公司。。攝其
得意之『仕林祭塔』一曲。。以入唱盤。。以數千金[1]為
雪伶壽[2]。。惟百代公司則擬盡攝雪伶所唱之曲。。訂酬
價八千元。。雪伶却之曰[3]。。祇吾『仕林祭塔』一曲。。
已值價五千元而有餘。。區區增益之數。。竟欲盡口吾[4]曲
乎。。不可。。乃再與百代公司約。。每成一唱盤。。則酬
值五百。。並由雪伶占[5]股百分之若干。。以分異日所得之
利。。百代公司又嫌條件過繁。。卒無成議。。（未完）

（《香港工商日報》1926 年 4 月 22 日）

18. 雪伶聲影錄（續）（擒紅）

於是乎雪伶之聲。。又可留而未留。。聞者又竊竊然惜之。。
然余意則否也。。夫廣陵散絕。。千古惜之。。然其留後之
人有餘不盡之思。。亦正以此。。今雪伶之聲。。既空前矣。。
奚必留此雪泥鴻爪。。使後之人祇有欣賞而無追憶。。況三
日不彈。。手生荊棘。。今日之聲。。豈全未改。。稍有銷
沉。。反足為盛名之疵。。為雪伶計。。正宜珍此聲華。。
毋為區區黃白物所篡取。。斯可矣。。雪伶留港旬日。。旋
返江皋。。聞復舉一雄。。與前年所誕者已成雙璧。。大匠
之門無棄材。。將來殆有可傳其衣鉢者乎。。又去歲之暮。。
捕風捉影者突傳雪伶有委化之耗。。此間人士。。與雪伶有
誼者。。紛紛馳函探問。。紅顏黃土。。將信將疑。。日者

[1]「金」，原字不清。
[2]「壽」，疑當作「酬」。
[3]「曰」，原字不清。
[4]「吾」，原字不清。
[5]「占」，即「佔」。

有某君獲其來書。。始知雪玉之姿。。依然皚白。。不佞記
此。。並為本港之雪艷親王舊部告曰。。而王無恙。。可以
慰矣。。（完）

（《香港工商日報》1926 年 4 月 23 日）

19. 評鳳影[1]　（施路投稿）

春初。。閱工商報歌聲欄。。對於鳳影一伶。。雖褒貶相兼。。
然許為質美。。余私計。。彼雛雛者。。安足與語於歌曲一
道哉。。心竊非之。。乃距今前七八夕。。偕友顧曲於馬玉
山樓。。其末一場。。則鳳影所唱也。。三場已罷。。余亟
欲去。。意謂此等末學之歌伶。。奚為尚留余等之步。。友
笑曰。。姑試聆之。。或不盡虛子望也。。余難違友意。。
始稍坐。。未幾。。曲名標出。。曰『相思局』。。又未幾。。
鳳伶發聲矣。。余僅聆三兩句。。已使余不欲再去。。自是
坐聆至於曲終。。竊歎鳳影之能。。竟為余所不及料。。蓋
鳳伶之腔口佳。。板路合。。道白清楚。。字眼玲瓏。。均
有可取。。而唱工老到。。尤為難得。。（未完）

（《香港工商日報》1926 年 4 月 24 日）

20. 評鳳影（續）　（施路投稿）

所唱之喉。。為平喉。。但音帶沉。。故工於絃索者。。能
口其線以和之。。則其長處始見。。其有謂為唱工非佳者。。

[1] 在《香港歌台之雛鳳》（署名浪生）一文中，作者對歌者鳳影有
　　「孩子態度，仍未盡脫」之描述，這與本文中介紹到「末學之歌
　　伶」的鳳影似乎相當吻合，相信同屬一人。見《香花畫報》第壹
　　期，頁 17（即《民國畫報匯編—港粵卷》（四），頁 177）。

或他處絃索太高[1]。。不解遷就耳。。記是夕歌闌。。客散已半。。細靜聆之。。尤覺其妙。。友復[2]語余曰。。鳳影之聲。。月前固非若是其工。。今始猛進耳。。余曰。。有是哉。。殆該伶頃者得師乎。。否則必無如此。。無怪馬玉山樓邇來常徵伶度曲。。而余今茲贊許。。誠非過偏。。即工商報歌聲欄對於該伶之前評。。謂[3]其質美。。亦非無見也。。該伶苟益努力。。則其精進。。容有限量。。尤有言者。。則望該伶宜單唱。。毋與他伶對答。。致掩其長可。。（完）

（《香港工商日報》1926 年 4 月 26 日）

21. 冰梅

冰梅。。唱老喉。。亦有時唱平喉。。最近聆其唱『三娘教子』『東坡訪友』諸曲。。尚屬平穩。。論其老喉原不及巧玲。。但收煞時得其自然。。無巧玲頓頭戤口故截其聲之弊病。。然其聲散。。不能叫座。。蓋氣不足也。。該伶月來始復見於歌臺。。其為再作馮婦歟。。抑曾流轉於他處歟。。邇者香江歌伶。。日益蔚起。。不以聲稱。。當以貌取。。該伶華年已謝。。常非復以貌而言。。則其所以能支持於歌塲間者。。或即以唱工尚有可取耳。。（完）

（《香港工商日報》1926 年 4 月 27 日）

[1]「高」，原字不清。
[2]「復」，原字不清。
[3]「謂」，原字不清。

22. 妙容 （口[1]紅）

在香江歌伶中。。現計全瞽者六。。曰二妹。。曰金蓉。。曰肖月。。曰妙容。。曰羣芳。。曰蘭芳。。半明半瞽者一。。曰馥蘭。。亦有既非瞽亦口[2]眇。。祇右目瞳睛為螺瘝所翳。。不能全以『明目者』視之者一。。曰麗芳[3]。。復有瞽而雛者一。。曰寶珠。。大抵上述諸伶。。斲輪老手。。當推二妹馥蘭[4]。。次則金蓉肖月。。其後起者。。則羣芳麗芳蘭芳也。。凡此諸伶。。均口口經本欄發表。。而妙容則未與焉。。不可不一言之。。以足瞽人之傳。。妙容[5]所唱之曲。。多為子喉。。論其唱工。。當在蘭芳之上。。而音柔調曼。。則口遜於羣芳。於最近聆其唱『黛玉歸天』『燕子樓』諸曲。。均覺其足為余言[6]之証。。該伶氣苦不足。。故唱時神態。。不能自如。。然板路未為不可。口其度曲之歷練。。固在羣芳諸伶之上。。即其登香江之歌臺。。亦遠在兩三年前。。特中經流轉他處耳。。該伶年約廿許。。餘從畧。。（完）

<div align="right">（《香港工商日報》1926 年 4 月 29 日）</div>

23. 循環女 （擒紅）

邇日有來自羊城之歌伶二人。。曰循環女。。曰文武

〔1〕口，疑作「擒」字。
〔2〕口，疑作「非」字。
〔3〕「芳」，原字不清。
〔4〕「馥蘭」，原字不清。
〔5〕「妙容」，原字不清。
〔6〕「余言」，原字不清。

耀[1]。。文武耀之名。。人樂道之。。一似具有若何之聲
藝。。而各報『本地風光』之文字。。亦時有為之點綴。。
至循環女一伶。。則鮮有言及之者。。若是夫其相形冷暖
也。。豈眞無可觀聽歟。。抑聽者之純慕虛聲歟。。余性不
喜趨熱。。尤不喜徒摘人之短而沒其長。。今當先為循環女
一言。。然後再及於文武耀。。論循環女之子喉。。出以自
然。。頗無艱澀。。抑並無蹈有鬼喉之弊。。得其如此。。
在香江歌伶中。。宜未可厚非矣。。惜乎該伶不能作曼聲。。
毫無餘音繚繞之概。。道白時急轉直下。。亦無柔宕韻致。。
此則為該伶之缺點。。宜有以改造者也。。余聆其唱『六美
圖』『黛玉歸天』『女燒衣』等曲。。所以畢吾言者如此。。
或該伶對於其他諸曲。。已能矯去此弊。。則非余所及論
斷。。該伶貌村樸。。度曲時頗為矜莊。。然年華已駸駸乎
半老矣。。

（《香港工商日報》1926 年 4 月 30 日）

24. 文武耀（續）（□□）

該伶所擅者祇為丑喉。。所謂生喉。。抑或平喉。。該伶無
有也。。何有於文。。所謂小武喉。。抑或武生喉。該伶亦
無有也。。何有於武。而遽以『文武』二字冠其名。。則大
抵該伶在梨園時。。曾充文武丑角。。故簡而名此。。若謂
蕞爾歌喉。。兼資文武。。則未免言過其當耳。。至論該伶

[1] 文武耀在《廣州女伶近狀及其盛衰原因》（署名依稀）一文中略
　　有述及，可參閱，見《珠江星期畫報》第 32 期，頁 16（即《民
　　國畫報滙編—港粵卷》（二），頁 738)。

之丑喉。。則誠有造詣。。字眼玲瓏^[1]。。冂^[2]串諧妙。。
且眉張目動。。口角傳神。。望而知其曾迴翔於紅氍毹上。。
『佳偶兵戎』一曲。。尤為該伶得意之作。。盛名之下。。
人爭趨之。。〔……〕許。。然得此亦足以備香江歌^[3]伶之
一格也。。（完）

（《香港工商日報》1926 年 5 月 4 日）

25. 評文武耀

文武耀初次在武彝茶樓度曲。。余約同知音者數人研究其
〔……〕有關君者詢余曰。。此角佳否。。余曰。。科白不
亞飛影。。腔口不亞〔……〕。。露字不亞麗芳。。歌喉清
潤。。能剛能柔。。觀其態度雍容。。已足示〔……〕。。
果能善保其聲線。。固一上乘佳角也。。旁有聆余言者。。
答曰。。〔……〕佳。。惜難在茶樓討生活耳。。余訝之。。
曰。。子何所見而云然。。曰〔……〕某事。。聞多數樂工
已相約抵制之矣。。余笑曰。。祇患藝之不工。。〔……〕
茶樓之不爭召也。。樂工其如之何。。果也。。余言驗矣。。
文武耀之名〔……〕不數日而鵲起。。茶樓之捨已召之歌
姬。。而以此姬代之者。。余已數〔……〕嘗聞某樂工語某
茶客曰。。今日之文武耀。。恨無分身術。。以供人之〔……〕
云云。。乃十七晚。。該姬在嶺南茶樓唱尾場。。度其膾炙
人口之『佳偶兵^[4]戎』一曲。。已不若前夕在杏花樓所唱之

〔1〕「瓏」，原字不清。
〔2〕冂，疑作「貫」字。
〔3〕「歌」，原字不清。
〔4〕「偶兵」，原字不清。

佳。。是所望於該姬勿以樂〔……〕而分別其唱情。。更望
勿以為略負時譽。。便漸生驕墮之心也可〔……〕。。

（《香港工商日報》1926 年 5 月 5 日）

26. 我亦一評歌者麗華 （魯鵑侯投稿）

麗華者。。固歌伶中之表表者也。。島中人士。。多耳其名。。
墨客騷人。。評論該伶者。。亦指不勝屈。。或毀或譽。。
各執一辭。惟僕則作嫁依人。絕無[1]暇晷。。始終未嘗一覿
芳姿。。殊稱缺憾。。前日之夕。。公事甫完。。友人朱[2]
薄二君。。堅邀作顧曲之舉。。屢辭不獲。。又不便却人清
興。。遂聯袂同赴中環某茶樓。至則門外黑牌適大書『今
晚唱麗華』等字樣。。余以正中口懷。。不禁亦喜形於色。。
遂拾級登樓。。擇畧潔淨座位坐焉。。未幾。。而麗[3]伶已
至矣。。娉婷嬝娜。。態度輕盈。。小口櫻桃。。匏犀微露。。
含情脉脉。。流露于眉梢眼角間。。短其衫。長其裙。。
高踭其履。全身作萍果綠色。。項際圍長巾。其色淡紅。。
紅綠相映。。尤覺鮮豔。。余友朱君。固一未成年之男子。。
一見該伶。。亦為之色授魂與。。瞪呆約半小時。。一若已
受其催眠術者。。噫。。美人魔力。。亦可謂犀利矣哉。。
是晚所唱。。為『情天血淚』一曲。。一種悲壯聲調。。更
動人憐。。一曲既終。。尤覺繞樑三日。歌罷。。繼其後者
為瞽姬。。聲嗓[4]疲倦。。令人厭聽。。較諸麗伶。。不啻

〔1〕「無」，原字不清。
〔2〕「朱」，原字不清。
〔3〕「麗」，原字不清。
〔4〕「嗓」，原字不清。

大淵之別矣。。余等於是不俟塲終而散。。過後思量。。饒
有趣味。。因濡筆而為是評。。

<div align="right">（《香港工商日報》1926 年 5 月 7 日）</div>

27. 英英

英英。。體碩而髮禿。。論香江歌伶中。。剪除煩惱絲者。。
當以英英為第一人。。然其唱工。。則殊不足取。。余某夕
嘗聆其『夜斬龍且』一曲。。覺其聲氣艱澀。。而當塲對答
之科白。。尤[1]無精警之處。。且腔喉非佳。。又不足以掩
其聲氣之缺。。故不待曲終。。已不能留座客之步。。執此
曲以概其餘。。該伶之藝。。似屬僅僅入流。。然有謂其曾
為校書者。。則聲歌一道。。自當習之有素。。或口吹殘風
信。。遂致聲藝銷沉歟。。

<div align="right">（《香港工商日報》1926 年 5 月 8 日）</div>

28. 評文武耀 （壽長投稿）

度曲猶作文也。。文貴奧衍宏深。。方有趣味。。否則平鋪
直敘。。囫圇吞棗。。曷足以動觀者之目。。惟曲亦然。。
抑揚頓挫。。搖曳有神。。否則口音散漫。。清濁不分。。
安足以悅聽者之耳。。女伶文武耀。。力矯斯弊。。口能獨
樹一幟。。擅勝歌塲。。聲名鵲起。。非倖致也。。該伶善
唱悲劇『情刲哭棺』。。為著名首本。。唱工之佳。。固不
待言。。科白均歷歷可聽。。尤妙在[2]逐字逐句。。分析
清楚。。能令聽者曠然而神怡。。悠然而意遠。。高山流

〔1〕「尤」，原字不清。

〔2〕「在」，原字不清。

水[1]。。庶幾旦暮遇之矣。。其唱『情刧哭棺』一曲。。音
韵玲瓏。。情詞並茂。。中間插入『寡婦訴冤』及『打掃街』
（按打掃街或云係假訴哀之訛。。或云為[2]大訴艱之誤。。
蒙謂假字似乎不倫。。艱字亦復不確。。若改為大訴哀。。
庶幾[3]近之。。茲因習俗相沿。。姑仍其舊。。）『柳搖金』
二段。。操以南音。。尤覺[4]氣足神完。。無懈可擊。。其
唱至哭一聲我的未婚妻句。。提振有神。。唱珠淚[5]難忍叠
句。。一唱三歎。。餘音繞梁。。總之該伶妙處。。在於先
抑後揚。。高[6]下疾除。。各如其分。。深得文家反正相
生欲擒先縱之法。。可謂戛戛□□。。非他伶所能望其項背
也。。鄙見如此。。未審同嗜者以為如何。。

（《香港工商日報》1926 年 5 月 11 日）

29. 文武耀之我觀 （超）

文武耀新從廣州來。。捧塲者譽聲盈耳。。予昨品茗於杏花
樓。。覺盛名之下。。其實難副。。予雖僅聆其度曲兩闋。。
顧已瑕瑜互見矣。。大抵耀伶聲線。。唱平喉甚佳。。若
唱大喉。。則有竭蹶以從之勢。。因其氣魄不雄。。口不解
運用丹田之氣。。故一唱小武喉。。非一句再呼吸。。即斷
續而不成聲。。惟其唱平喉。。則腔口尚極悠揚。。聲線尚
極充足。。確可以入薛覺先之流之門。。又聞耀伶從演劇出

[1]「水」，原字不清。
[2]「為」，原字不清。
[3]「庶幾」，原字不清。
[4]「覺」，原字不清。
[5]「珠淚」，原字不清。
[6]「高」，原字不清。

身。。故板路字眼。。殊不講究。。蓋廣東劇場。。往往以
急絃邊管草草畢事為目的。。與北方戲班及廣東『頑家』之
句斟字酌者不同。。耀伶既染此習。。故度曲時情急氣緊。。
了無依樂使聲依聲生韻之妙。。因此板路字眼。。遂輕鬆而
不沈[1]着。。凌亂而不真切。。較之北方名角。。固相去萬
萬里。。即比之港中歌姬二妹飛影諸老斲輪手。。必使字字
飽滿。。節節頓挫者。。亦有上下床之別也。。總而評之。。
合腔。。（指平腔言） 露字。。賣力。。是耀伶所長。。不
用中氣。。不講節奏。。是耀伶所短云。。

（《香港工商日報》1926 年 5 月 12 日）

30. 評麗芳 （市隱陸郎投稿）

歌者麗芳。。妙齡二九。。玉潤珠圓。。瞽姬二妹之首徒也。。
年十口。。琵琶學成。。所唱諸曲。。清脆如裂帛。。前在
武彝第一樓諸茶樓度曲。。口其聲者。。靡不擊節贊賞。。
後以不赴茶樓之召。。故吾人僅能於喜筵佳會中。。得聽彼
美雅奏。。若茶樓奏技。。則絕跡業已數年。。客冬某夕。。
道經某茶肆之門。。覩唱書牌上大書麗芳之名。。興致頓
發。。遂拾級登樓。。作周郎顧曲。。未幾。。芳踪果至。。
口歌一曲。。慢撚輕攏。。切切嘈嘈。。振聲似玉。。方諸
浦溢琵琶。。不能專[2]口。。嗣是以後。。茶樓之爭召度曲
者。。日見其盛。。邇更芳名大噪。。香踪所至。。觀聽為
傾。。而徵歌者紛至沓來。。尤有應接不暇之勢。。予素嗜
聽曲。。輒為之神傾意遠。。不揣固陋。。爰綴數語。。以

〔1〕「沈」，當作「沉」。
〔2〕「專」，原字不清。

誌鴻爪。。

（《香港工商日報》1926 年 5 月 13 日）

31. 評文武耀 （市隱陸郎投稿）

近日相傳來自羊城之歌伶文武耀歌聲極佳。。實駕本港茶樓
所有歌伶而上之等語。。竊謂果如是。。則從此歌塲又增一
佳角矣。。乃登中環最宏偉之某茶樓而聽該伶之曲。。則有
大謬不然者。。聞諸人言。。該伶所唱『佳耦兵戎』一曲。。
為最首本。。而是夕所唱此曲。。聲線低緊。。詞氣艱澀。。
實無長處可取。。以最首本之曲。。亦技此止。。則其他諸
曲。。不問可知。。故論其程度。。應在麗芳、二妹、馥蘭、
飛影、巧玲、翠蟬、羣芳、肖月、八人以下。。耀伶實第九
耳。。如有後起者。。則雖第九亦不可得。。該伶如是平庸。。
吾不解捧塲者是何居心而揄揚若此也。。毋亦有志在絃歌以
外者乎。。則非吾所敢知矣。。
按來稿書題為『文武耀原來第九』。。似主觀之見太深。。
於本欄報中評論之旨。。微有不合。。爰將原題刪改。。以
示持平。。并識。。

（《香港工商日報》1926 年 5 月 14 日）

32. 駁某君評麗華 （施路投稿）

前數日工商報歌聲欄內。。有某君投稿評麗華。。閱之。。
滿紙都為贊美麗華之貌。。於麗華之聲若何。。都付之缺
如。。實則為論色而非評聲。。何能入於歌欄之列。。余竊
怪焉。。夫某君聽曲。。為聽曲乎。。抑為囗[1]貌乎。。如

〔1〕囗，據下文，疑作「色」字。

其為色貌也。又何必向歌臺中求之。如真為聽曲也。。則何
以口於後來之瞽姬。。輒便厭聽。。斯真令人大惑不解。。
因書數語。以告眩口口之色者。。

（《香港工商日報》1926 年 5 月 15 日）

33. 小梅 （擒紅）

小梅。。年十三四。。與小桃登臺操半演半唱之業。。當余
未聆其與小桃相對演唱時。。曾覯其隨歌姬桂瓊後。。登第
一樓之歌臺。唱『祭佳人』一曲。。佶屈聲牙。。秕謬殊甚。。
意謂此僅登臺學步者。。未必已掛名歌籍也。。一夕。。遇
其與小桃演唱『金蓮戲叔』一齣。。始知固已標名。。而非
及鋒而試。。姑再聆之。。是夕該伶去武松。。腔板無甚可
聽。。然該曲以頑笑出之。。故尚足以留座客之步。。第其
聲則頗亮。。蓋髻齡未破也。。若能善用其聲求所以副之。。
亦未始不足以自見於武喉耳。。

（《香港工商日報》1926 年 5 月 17 日）

34. 新妙容 （擒紅）

日者余顧曲於如意茶樓。坐未幾。。一歌者至。。余乍覯之。
幾疑其為麗口[1]也。。既而細辨。。悉其非是。。而標名
出。。則曰妙容。。此妙容者。。新妙容[2]也。。舊妙容雙
目瞽。。而歷練較老。。新妙容非則[3]瞽非明。。其缺撼
之處口誠有類於麗芳。。夫既名曰新。。則其歷練之淺。。

〔1〕口，疑作「芳」字。

〔2〕「容」，原字不清。

〔3〕「非則」，疑當作「則非」。

自比舊妙容為遜。。可□俟言。。是夕。。該伶所唱者。。
為『小青弔影』『燕子樓』諸曲。。『小青弔影』一曲。。
固恒伶所鮮唱者也。。余於是傾耳而聽。。頗欲其有以飫余
之望□。。然該伶之子喉。。艱澀而不能嘹喨。。氣亦差
遜。。發聲不能柔曼。。惟板□尚未蹉跌耳。。余雖不能入
耳刮然。。然證以聽者之喧囂交談。。毫不為□上歌聲所感
動。。則知該伶唱工固未到也。。然而頗能賣力。。是夕適
續唱〔……〕之伶未至。。該伶竟能支持至一黨餘鐘之久。。
無倦容。。無難色。。是亦可以示一般欺台者。。

（《香港工商日報》1926 年 5 月 19 日）

35. 文武耀之我評 （鐵廬主人投）

文武耀。。乃幾近由廣州來之女伶也。。余年前在廣州已屢
聆該伶□。。時粵垣歌伶之以大喉擅長者。。首推公脚秋。。
而文伶實處第二者之□位。。後余因僱傭香江。。雖時或以
事返省。。亦從未再聆文伶度曲。。今□伶顯然戾止。。現
□歌台。。而轉以平喉□著。。且已居然馳譽香海。。駕歌
伶而上之。。論□聲。。雖非响遏行雲。。第殊無艱澀格格
不睦之弊。。板路之穩健。。□□之佳妙。。口白之玲瓏。。
實非他伶所可望矣。。〔……〕質之顧曲。。〔……〕亦以
為然否。。

（《香港工商日報》1926 年 5 月 20 日）

36. 馥蘭之今日 （擒紅）

半明半瞽之歌姬馥蘭。。其資格歷練。。實伯仲於二妹之
間。。有此技能。。馳聘於香江歌臺。。已足以睥睨一切而
有餘。。顧馥蘭偏好標新取異。。不軌於正。。藉淫靡之曲。。

以悅下級社會之耳。。雖當塲聽者。。未嘗不肩肎相擊。。
聳動異常。。然鄭衞之聲。。胡可以久。。事為執政所知。。
提而斥責。。嗣後馥蘭。。遂不復敢故作邪僻。。而度曲生
涯。。於是頓形冷落。。馥蘭於此。。當自悔其弄巧反拙矣。。
然馥蘭果眞自悔乎。。余聞諸老於顧曲之某君。。謂馥蘭所
擅者。。有一種沉喉。。為現在香江諸歌伶所不能及。。苟
能獨用其長。。以為制勝。。掃除繁響。。純取哀絃。。不
難拾已墮之名。。重樹一幟。。馥蘭其有意乎。。及今而圖。。
尚未為晚。。夫有美材。。而偏涉歧途以取捷。。觀夫此。。
亦當幡然知悔矣。。

<div align="right">（《香港工商日報》1926 年 5 月 21 日）</div>

37. 文武耀談 （養氣齋主投稿）

前星期日。。有某君評文武耀所度之『佳耦兵戎』一曲。。
謂為聲線低緊。。詞氣艱澀。。其程度應在麗芳、二妹、馥
蘭、飛影、巧玲、翠蟬、群芳、肖月、八人以下。。耀伶實
居第九云云。。此論鄙見以為不然。。夫耀伶之到港。。此
為第二次。。前次現身歌台。。譽之者已不止一人。。今次
甫抵香江。。即徇上環某茶樓之聘。。再行奏曲。。耀伶前
唱大喉。。今改唱平喉。。其發音之淸楚。。板路之純熟。。
科白之玲瓏。。均稱無懈可擊。。非他伶所能出其右。。且
其度曲時認眞賣力。。絕無苟且了事之弊。。故任何茶樓。。
苟有耀伶度曲。。則先座為之滿。。稍遲多有見遺之憾。。
其叫座之能力。。尤非他伶所能及。。此為有目共覩。。不
容信口雌黃。。憑空杜撰者也。。抑尤有進者。。耀伶再履
香江。。各茶樓相繼延請。。甚且於樓上或舖面。。大書種
種式之廣告。。以觸茶客路人之目。。苟耀伶平平無奇。。

其來港鬻曲也。。一之為甚。。斷不必低首重來。。既來矣。。
亦未必有各茶樓為之吹噓。。既吹噓矣。。亦未必得各界人
士所稱許。。由此觀之。。則耀伶之優劣。。概可想見矣。。
今某君不知何為。。竟排之在『第九』之列。。非特耀伶所
不甘心。。抑亦多數顧曲家所不表同情者也。。

<div align="right">（《香港工商日報》1926 年 5 月 24 日）</div>

38. 對於先後兩伶同唱一曲之鄙見 （擒紅）

余昨夕顧曲於馬玉山茶樓。。首塲歌者為飛影。。唱『泣荊
花』一曲。。次塲[1]歌者為麗芳。。亦唱『泣荊花』一曲。。
余竊異之。。夫聽眾之意。。豈必以口『泣荊花』一曲為上
上之曲而聽之無厭耶。。抑歌伶除此一曲之外。。即口別曲
可敷衍耶。。況『泣荊花』一曲。。僅為近日時髦者所取尚。。
句語鄙口。。實不能涉名曲之堂奧。。詎能即以此曲搏多數
人之同情乎。。可謂令口人大惑不解。。何況歌塲娛樂。。
並非比賽之時。。茶樓主人。。仍任其相口。。不加改正。。
毋亦漫不經心歟。。

<div align="right">（《香港工商日報》1926 年 5 月 25 日）</div>

39. 評循環女之『燕子樓』 （醉禪投稿）

茶樓度曲之坤伶。。唱子喉而又善唱燕子樓一曲者。。前三
年則以麗貞（一字玉梅）為巨口[2]。。此曲驟觀之。。似
為平常。。然求其善唱。。亦非易事。。麗貞前年上省。。

〔1〕「塲」，原字不清。
〔2〕口，疑作「擘」字。

一登歌臺。。接應不暇[1]。。遂遷地為良。。不再返港。。
每聆此曲。。令人回憶麗貞不已。。甚矣。。聲音之能動人
思念。。有口此者。。忽於月之某夕。。在西營盤時樂茶樓
品茗。。見有歌伶循環女者。。度『燕子樓』一曲。。口自
麗貞去後。。未聆善唱燕子樓之曲者久矣。。乃留意聽之。。
而加評論。。以聲線論。。循環女口優於麗伶。。但芙蓉腔
處。。循環女則又遜之。。其餘字句之清楚。。聲調之按拍。。
伸縮之合口。。兩伶可稱伯仲。。尚望循環女再加研求。。
或者一曲之長。。不難追蹤近日音樂大家之後。。引領[2]俟
之矣。。

（《香港工商日報》1926 年 5 月 26 日）

40. 二妹與時髦曲 （嶙峋投稿）

余某夕顧曲於公共茶園。。聆瞽姬二妹。。奏『玉梨魂』一
曲。。夫二妹之聲技如何。。凡曾涉足於歌塲者。。無弗能
道。。正不待余作諛語。。顧是夕聆此『玉梨魂』一曲。。
則終其曲余未嘗愜意。。蓋此等曲文。。為時下所作。。其
騈四驪六。。宛如背誦文詞。。毫無編曲之神髓。。似必欲
使鴛鴦蝴蝶式小說之文。。盡量嵌入曲內始已。。二妹既為
鼜輪老手。。見稱於時。。正宜古調善彈。。奚必降及此時
髦之曲。。與後學者爭一夕之長短。是真令人不解。。為二
妹計。。其亦可以已乎。。

（《香港工商日報》1926 年 6 月 2 日）

[1] 「暇」，原字不清。
[2] 「領」，原字不清。

41. 麗芳不宜科白 （嶙峋投稿）

歌者麗芳。。此次一登歌臺。。即聲名鵲起。。似竟有後來
居上之概。。故歌塲評論。。類多贊許之言。。雖或不免有
涉於感情之人。。為之添毫頰上。。然而加以貶詞者。。亦
絕少絕少。。蓋由該伶具天賦歌喉。。發聲好無勉強。。況
復有師娘二妹。。母而兼師。。是其聲藝。。自有相當動人
處。。惟科白則尚非該伶所長。。傾瀉而出。。絕無頓宕。。
蓋仍未可與先進諸伶並衡也。。是宜刻意求工。。否則不宜
取科白之曲。。則掩其不善。。而著其善矣。。

<div align="right">（《香港工商日報》1926 年 6 月 3 日）</div>

42. 艷芳 （嶙峋投稿）

艷芳。。輕盈婉孌。。長裙高裾。。固儼然一婀娜女郎也。。
聞曾鬻歌羊石。。不得意。。乃來港依其姨氏二妹。。將
藉[1]其姨氏之噓拂。。為佔歌塲一席地。。曩夕。。余品茗
於馬玉山樓。。曾聆其歌『佳偶兵戎』『情刼哭棺』兩闋。。
試就而論列焉。。大抵該伶之聲喉頗老到。。板路亦尚平
常。。惟丹田之氣。。則殊不足。。唱時困竭異常。。夫聲
喉板路。。可學而能。。氣則不可强而致。。該伶之旺臺。。
或亦平平耳。。然得以歌名如二妹者。。從而浸漬之。。或
亦不無少補乎。。

<div align="right">（《香港工商日報》1926 年 6 月 4 日）</div>

43. 福蘭之新聲 （愛羣投稿）

[1] 「藉」，原字不清。

福蘭在香江歌台中。。其資格之老。。當數一數二。。而邇來台腳。。不及二妹者。。則由其妄自菲薄。。唱其靡靡之曲所致也。。惟彼自為輿論所不滿及為當局所警告後。已力自振奮。。不彈此曲矣。。自其不彈鄭聲之後。中環一帶之茶樓。。復有福蘭之足跡。。予昨夕聽曲於嶺南茶肆。。聽其『客途情牽』一曲。。所長生旦喉。。均嘹亮可聽。而豺狼當道一句。聲吐尤妙。。大有珠圓玉潤之致。。其後再唱樂而不淫的諧曲一闋。。令人忍俊不禁。。歌台中令人捧腹者。。惟福蘭一人。。樂所以解憂。。福蘭深得此旨矣。。

（《香港工商日報》1926 年 6 月 5 日）

44. 二妹宜奏時髦曲 （市隱陸郎投稿）

月之廿二日。。本欄載有某君評論。。謂顧曲於公共茶園。。聆瞽姬二妹奏『玉梨魂』一曲。。謂為降格。。故終其曲未嘗愜意等語。。閱之真令人大惑不解。。予非好與人辯。。惟覩此無理之評論。。故不得不一辯。。夫某君之所以不愜意於此曲者。。以其為時下所作。。駢四驪六。。毫無編曲之神髓。。而鄙夷之。。則某君祇囿於已[1]見。。固食古不化。。蓋此四六駢驪之句。。為某名宿所作。。錦心繡口。。故有如此哀艷科白。。以襯起此曲之神妙。。尤與曲中人何夢霞文士口才吻合。。無可訾議。。如謂歌曲不合有此駢驪之句。。何以古文藤[2]王閣序全以駢體為序而見長。。文猶有此。。而況於曲乎。。

〔1〕「已」，疑作「己」。

〔2〕「藤」，《答為二妹辯護之某君》（續）中作「滕」，宜從。見《香港工商日報》1926 年 6 月 12 日，第一頁。

（《香港工商日報》1926 年 6 月 8 日）

45. 二妹宜奏時髦曲（續）（市隱陸郎投稿）

至謂二妹見稱於時。。正宜古調善彈。。不可降及此時髦之曲。。與後學者爭一夕之長短。。則所言尤無理由。。盖二妹鬻曲於茶樓。。其所解唱之曲。。無論古調時髦。任徵召者點唱而非自擇。。則此曲之是否盡如人意。。二妹固無與焉。。某君如不愜意於此曲。。儘可下樓不聽而去。。斷不能以其唱時髦之曲。。即謂為與後學者爭一夕之長短。。而加以貶詞。。即欲貶之。。亦祇可於曲中指其於某處所唱不佳。。不可以此曲為時髦。。而貶及歌者。。某君發此無理之評論。。是真令人不解。。故吾亦為某君計。。其亦可以已乎。。（完）

（《香港工商日報》1926 年 6 月 9 日）

46. 答為二妹辯護之某君（嶙峋投稿）

余前聆二妹奏『玉梨魂』一曲。。以其斲輪老手。。何必效此時世梳裝。。竊〔……〕得之愚。。曾發為二妹不宜奏時髦曲之論。。其中措詞。。雖未指出其所唱有何疵〔……〕其遜於所唱舊曲之意。。此為二妹惜。。而非為二妹訐也。。不謂以此竟大觸某君之〔……〕。。咄咄逼人。。某君所言。。如果盡當於理也。。余又何難甘居無識之名。。安於緘〔……〕然以見理自明。。而其所言。。則不衷於理尤甚。。則余又何惜再費一詞。。以質某君〔……〕曰。。二妹鬻曲於茶樓。。其所解唱之曲。。無論古調時髦。。任徵召者點唱而非自擇〔……〕否盡如人意。。二妹固無與焉。。如不

愜意於此曲。。儘可下樓不聽而去云云。。夫〔……〕由徵召者點唱。。抑成由於自擇。。又抑或須雙方同意點定。。此則茶樓各有不同〔……〕斷。。至謂如不愜意。。即可下樓不聽。。此等偏阿之論。。可謂得未曾有。。誠於某君〔……〕即可下樓。。然則愜意者將終夕追隨追不去乎。。且執是說也。。某君又何以自解於前〔……〕者而一再斤斤爭辯也。。

<div align="right">（《香港工商日報》1926 年 6 月 11 日）</div>

47. 答為二妹辯護之某君 （續） （嶙峋投稿）

抑執是說也。。則歌聲一欄。。祇有滿紙詖詞。。又何必多所評論。。更言之。。余謂二妹不宜奏時髦之曲。。縱如某君所言。。是謂泥古不化。。而某君則竟大書特書曰。。『二妹宜奏時髦曲』。。是說也。。如非某君之有意反強。。則為二妹祇宜奏時髦曲。。而不宜高彈古調也明矣。。其然耶。。以質二妹。。以質顧曲諸君。。當有正確之答語。。而不必待余為之嘵嘵不已。。某君之言又曰。。『此駢四驪六之曲。錦心繡口。與曲中人何夢霞文士口才脗合。無可訾議』。。更曰。。『如謂歌曲不合有此駢驪之句。何以古文滕王閣序全以駢體見長。。文猶有此。。況於曲乎。』此等言論。。尤為管蠡。。如謂可用於文。。即可用於曲。。則周誥殷盤。佶屈聱（耳脚）牙。。亦復有誰敢訾議之者。。奈何無人以之入曲耶。。須知編曲有編曲之法。。行文有行文之法。。不能同一以論。。舊曲中如『弔影[1]』『哭

〔1〕 「弔影」，疑即「小青弔影」。

靈〔1〕』『燕子樓』『瀟湘怨〔2〕』諸叶。。何嘗不文詞絢爛。。
綺麗纏綿。。要非如某君所崇拜者之琅琅然如背誦書卷耳。。
此屬於『曲』之論。。而非屬於『伶』之論。。原不必過事
多談。。不過以某君所言。。亦故縱筆及之。。抑有言者。。
世風日下。。多露之行。。視為常習。。如某君所仰為錦心
繡口者之儔。。當與有力。。某君以隱遯市塵者自名。。吾
以為必多見道之語。。乃亦隨流而靡若此。。余欲何言。。
余正當從某君所言。。不如其已耳。。然某君則可大放厥詞
矣。。（完）

編者按。。此兩稿都為辯論之文。。原無入於歌聲欄之必
要。。第以歌聲欄所發表者而反覆駁正之。。正見閱者諸君
之務求真確。。爰為照登。。以集眾議。。

　　　　　　　　（《香港工商日報》1926 年 6 月 12 日）

48. 評評文武耀　施路投稿

文武耀來港後。。歌塲評論。。有譽之者。。有抑之者。。
見於報章餘興。。不知凡幾矣。。余前此對於該伶。。頗
不欲加以評論。。蓋以該伶來港伊始。。對於港中人聽曲心
理。。或未之能迎合。。正宜予以若干時之機會。。使其從
事歷練。。若即加以評論。。如為貶詞。。則該伶將諉為不
知此間人聽曲之習尚。。若為揄揚。。則又恐貽人以捧塲之
誚。是以始終緘默。不置一詞。。今則該伶來港已久。。對
於此間人聽曲之心理。。當能融會。。似不能更諉為未諳。。
余於是始署一評焉。以余論之。。該伶之聲。。實為劣極。。

〔1〕 「哭靈」，疑即「寶玉哭靈」。

〔2〕 「瀟湘怨」，疑即「瀟湘琴怨」。

高既不能。。太低以至於沉喉亦不可。。丹出之氣。。小為
不足。。所唱之曲。。無非勉強牽就。。此非余一偏之見。。
即顧曲者苟能細心體會。。亦當能得其劣點。。蓋該伶唱曲
時。。眼睜而筋脹。。此等不自然狀態。。即足為証。。況
該伶既名文武耀。。乃到港後。。從未見其敢唱大喉。。即
平喉亦屬牽強。。文武之為何。。其為過時可知。。與近日
飛影一伶不敢再唱大喉。。而改就平腔者。。實無差別。。
而其氣之不足。。此亦可以為証。。以該伶板路論。。就余
所見。。亦覺其平常。。若以曾在戲班出身者言之。。該伶
既經具有資格。。當然不容脫誤。。乃某夕余與友人顧曲於
高陞樓。。聆該伶唱『萬古佳人』一曲。。其中兩句。。實
有脫板之弊。。即素賞其音與該伶稔者之同行某君。。亦不
能為之諱。。至其腔口。。雖不過不失。。然亦無特別勝人
之處。。況其丹田氣既屬不足。。則雖有絕好之腔喉。。既
牽就不來。。亦當減色。。（未完）

<div align="right">（《香港工商日報》1926 年 6 月 14 日）</div>

49. 評評文武耀（續）（施路投稿）

再言字眼。。則該伶現所唱者。。無非時髦新曲。。以今日
新曲而論。。其中白話與戲棚官話。。夾雜而出。。實無
可執一評論之處。。惟道白則可許為入耳。。蓋該伶曾隸戲
班。。故其道白能有喜怒哀樂之表示。。又該伶之喉。。帶
有丑喉。。故其所唱者。。無非下賤之曲。。如『妻証夫兇』
『佳偶兵戎』等。。是或該伶來自省垣。。或是中人好聽此
等下賤之曲。。但本港聽曲者。。則余以為殊不喜此等曲
文。。至『佳偶兵戎』一曲。。尤為劣極。。雖不致如馥蘭

所唱某曲之淫靡。。然亦有傷風化。。該曲中如練兵一段之數白欖。。其中句語。。可謂不堪入耳。。在聽者固屬不表同情。。加以茶樓現在僱用女招待。。萬目睽睽之下。。何以為情。。尤有等不知自重之茶客。。即將曲中不文之句。。從而戲弄女招待。。其有關風化又何如。。至日前本欄曾有某君投稿。。係為反駁另一投稿者。。謂二妹、麗芳、馥蘭、肖月、群芳、飛影、巧玲、翠嬋、實均無一能及文武耀。。余請問某君。。所云文武耀能勝此八人者。。其長處究在何處。。將謂文武耀熟諳曲本乎。。以余所見。。此八人中。。其為瞽姬者。。文武耀固望塵不及。。蓋此數瞽姬者。。不特能唱平喉。。亦能唱大喉。。甚而至於子喉丑喉。。均無所不可。。若論板路。。則更無待言。。而且調絲弄竹。。亦均能之。。為問文武耀有一能及否也。。即以飛影論。。道白勝於文武耀。。板路勝於文武耀。。大喉亦勝於文武耀。。文武耀亦不能及也。。又以巧玲而論。。巧玲腔口板路。。固然比文武耀為勝。。且巧玲除平腔[1]外。。尤擅公腳喉。。文武耀亦能及之乎。。

（《香港工商日報》1926 年 6 月 16 日）

50. 評評文武耀（三）（施路投稿）

復以翠嬋論之。。翠嬋之聲。。本不能入於前列。。蓋後起諸歌伶。。尚多有優於翠嬋者。。然某君所舉之八人。。既徵引及於翠嬋。。則余亦姑以翠嬋與文武耀一為比論。。翠嬋雖屬平常。。但其聲則尚優於文武耀。。且文武耀所唱之腔。。翠嬋能唱也。。翠嬋能唱之大喉子喉。。文武耀能

[1] 「腔」，疑當作「喉」。

之乎。。此又文武耀所不可及者也。。某君又謂。。文武耀菣唱之茶樓。。輒座為之滿。。引以為顧曲者喜聽文武耀之證。。請質某君。。以何觀察。。而敢證此濟濟之眾。。為聽文武耀而來。。非為聽他伶而來也。。以鄙見論。。香港茶樓徵歌部。。其可稱為首屈一指者。。宜莫如馬玉山。。蓋馬玉山樓之絃索。。多有撚家奏技其中。。其對於選唱歌伶。。必精採擇。。而好顧曲者。。亦樂就之。。且馬玉山樓。。素能迎合眾意。。如文武耀果為善歌。。則該樓當然選唱。。乃兩月以來。。文武耀絕未嘗一登馬玉山樓之歌台。。則其聲價為何如。。可以知矣。。抑又有言。。余聞杏花樓之徵歌部。。固常常選唱文武耀者。。如文武耀果能叫座。。則奈何不能使之保持耶。。總上而言。。以現在而論。。文武耀如欲稱雄歌臺。。實尚未達到真正時候。。蓋其喉既不能出以自然。。故度曲時極為勉強。。欲除此弊。。尚須就名師而學之。。石塘歡得歌妓某者。。其喉於文武耀為最合。。文武耀果有此志。。或足登大雅之堂也。。（完）

（《香港工商日報》1926 年 6 月 17 日）

51. 評循環女 （醉禪投稿）

端節前一夕。。余偶偕友人到西營盆 [1] 時樂茶樓品茗。。時座位已滿。。余竊料是必有著名坤伶度曲也。。乃與友人勉強分坐。。時唱者為雛伶艷芳。。唱『佳偶兵戎』一関。。已及其半。。曲終下場。。另一坤伶至。。則循環女也。。是夕。。該伶先唱『六美圖』一曲。。此曲余向未聞。。乃留意聽之。。則為子喉武塲之曲。。內有排子兩度。。此曲

〔1〕「盆」，當作「盤」。

頗擇人唱。。而該伶則竟能字句清楚。。聲氣充足。。後唱『小
青吊影』一曲。。此曲唱法。。與前曲不同。。而該伶之聲
音。。則差不多為三個字線。。唱時又能跌岩。。露一種抑
鬱沉痛之腔。。故座客皆贊美不已。。爰評數語。。以質諸
有周郎癖者。。

（《香港工商日報》1926 年 6 月 18 日）

52. 二妹唱『佳偶兵戎』 （嫉俗投稿）

『佳偶兵戎』中之點兵一闋。。自文武耀來港後。。無夕不
唱之。。或且臺臺均唱之。。於是徵歌塲中。。此曲幾有風
靡一時之概。。然而此曲。。果合於顧曲人之心理乎。。抑
袛為迎合社會之劣點乎。。此則稍具聽曲常識者。。無弗能
下斷語。。此等曲文。。余敢謂其純為迎合社會劣點。。極
其下乘。。數白欖一段。。幾於句句令人作嘔。。即非然者。。
亦都為鄙俚之句。。乃靡靡者流。。偏喜聽此。。此葢心理
上劣點之表見。。無可諱言也。。曩者馥蘭唱某曲。。當時
雖未嘗不足以聳動歌塲一時。。然卒為當局所取締[1]。。是
則『佳偶兵戎』之點兵一闋。。其能永久存於香江歌塲者。。
亦或幸而免耳。。余謂此曲。。袛可於舞台上以詼諧表演出
之。。偶佐笑謔。。若於歌塲中度曲而偏好摘此片段以炫
弄。。未免令人齒冷。。故余以為好聽此曲者。。固多為靡
靡者流。。即好唱此曲者。。亦無非為不以聲調見長。。而
以弄姿動眾之輩。。可以無疑。。不謂久以聲調見長之老瞽

[1] 有關取締《佳偶兵戎》淫詞之報導，讀者也可以參閱《戲曲淫詞
確宜取締 — 刪改佳偶兵戎之急口令》一文，見《香港工商日報》
1926 年 6 月 23 日第壹張第叁頁。

姬二妹。。乃亦從流而下。。唱此所謂『佳偶兵戎』之點兵
一闋。。是何異以白頭老嫗。。而扭扭揑揑作蕩態耶。。抑
亦奇矣。。（未完）

<div align="right">（《香港工商日報》1926 年 6 月 19 日）</div>

53. 二妹唱『佳偶兵戎』（續）（嫉俗投稿）

某日之夕。。余登公共茶園。。竟聆二妹唱此等下乘之曲。。
二妹唱工。。原屬無可訾議。。顧一唱此等曲文。。遂覺
幼穉而無由入耳。。而其中數白欖一段。。又鬆瀉而不能緊
挫。。記是夕二妹共唱兩曲。。而『佳偶兵戎』之點兵一闋。。
適唱在後。。是時余審聽者。。多紛紛耳語。。似有不欲之
色。。余眞不解二妹之何故偏好隨流如此。。或者謂歌伶唱
曲。。多由茶樓所指定。。然余以為歌伶自身。。儘有去取
之權。。況前此對於『佳偶兵戎』之點兵一闋。。何以絕不
見唱。。及今而然。。其為隨俗益可知矣。作老娘三十年。。
如果倒綳嬰兒。。幾何不為識者笑也。。（完）

<div align="right">（《香港工商日報》1926 年 6 月 21 日）</div>

54. 與某君談談文武耀 （不平子投稿）

文武耀來自羊城。。登壇未久。。聲譽便滿香海。。茶樓爭
相延聘。。分身無術。。致有多樓未能應[1]召。。其聲價如
何。。蓋可想見。。若非聲藝穩當。。曷能臻此。。該伶度
曲時。。尤為賣力。。喜怒哀樂。。形容盡致。七情上面。
靈活異常。。某君之詆為眼睜而筋脹者。。即職是故。。且

〔1〕「應」，原字不清。

該伶深識潮[1]流趨勢。。故多奏時髦新腔。。其智慧過人。。
有足嘉者。。若謂該伶之不曾登馬玉山樓之歌臺。。則別有
故在。。非門外漢如某君者可能知。。至杏花樓徵歌部之不
能持久者。。則為座位與招待[2]及金錢諸問題。。非該伶所
能挽救。。某君之言。。未免謬矣。。人生不幸而為女子身。。
更不幸淪[3]為歌姬。。菇苦含辛。。強顏歡笑。。以度其凄
凉之歲月。。某君既不加以援手。。乃反加以詆口。。誠為
智者所不為。。某君如此。。莫非因私忿。。藉此砌詞詆毀
乎。。但勿論如何。。該伶之受顧曲[4]家賞識與否。。可於
尾塲人數多寡覘之。。公是公非。。留待高明評判可也。。

（《香港工商日報》1926 年 6 月 22 日）

55. 市隱陸郎覆貶二妹之某君書

關於本欄答辯之一封書

本欄之設。。雖純為廣集眾議。。第尤取乎能指出歌者之優
劣。。而加以貶揚。。今某某兩君。。以『時髦曲』一言。。
斷斷爭辯不已。。所言遂不免軼出歌聲範圍。。然編者誠不
欲棄一人之見。。爰為登之。。閱者諒焉。。（編者附識）

（市隱陸郎覆貶二妹之某君書）

某君足下。。月之二三兩日。。本欄載有足下荅為二妹辯護
之某君一文。。洋洋七百餘字。。口之。。以為足下定有一

〔1〕「識潮」，原字不清。
〔2〕「招待」，原字不清。
〔3〕「幸淪」，原字不清。
〔4〕「顧曲」，原字不清。

篇理由充分之大文章。。向僕大駁特駁。。迨閱全文。。所發言論。。完全強詞奪理。。本當一笑置之。。惟理不講則不明。。故再有不能已於言者。。以質諸足下。。足下謂二妹奏「玉梨魂」一曲。。是效時世梳裝。竊為不解。。故雖未指出其所唱有何疵謬。。已隱含其遜於所唱舊曲云云。。就此而論。。則宜直謂其所唱不佳。。方見正當評論。。何故隱含其意。。而謂其降及時髦之曲。。與後學者爭一夕之長短而貶之。。既貶之矣。。猶謂為之惜而非為之訐。。是何異無端指一人而辱罵之。。乃曰。。非罵也。。教也。。有是理乎。。此強詞奪理者一。。又謂僕謂如不愜意於此曲。。儘可下樓不聽而去二語。。指為得未曾有之偏阿論調。。大不謂然。。須知茶樓徵歌。。所唱之曲。。固與眾樂。。非個人獨樂。。足下雖不愜意。。亦無權禁其勿唱。。舍下樓不聽究有何法。。可以令其唱滿意之曲乎。。足下所云。。偏阿之論。。究何所據而云然。。此強詞奪理者二。。更謂如僕言不愜意即可下樓。。然則愜意者將終夕不去等語。。以為反訐。。抑知正惟[1]愜意者雖不至如足下所謂終夕不去。。但亦必待完塲而始去。。此多數顧曲者之所同情。。非予[2]一偏之見。。可觀諸各茶樓。。如尾塲選唱某歌伶。。所唱某曲。。在愜意者必多數終其曲而後口。。非然者。。則聽曲之人。。直等於晨星之寥寥可數。。乃足下則謂將終夕不去以為抵賴。。此強詞奪理者三。。（未完）

（《香港工商日報》1926 年 6 月 23 日）

〔1〕「惟」，原字不清。

〔2〕「予」，原字不清。

56. 關於本欄答辯之一封書

本欄之設。。雖純為廣集眾議。。第尤取乎能指出歌者之優
劣。。而加以貶揚。。今某某兩君。。以『時髦曲』一言。。
斷斷爭辯不已。。所言遂不免軼出歌聲範圍。。然編者誠不
欲棄一人之見。。爰為登之。。閱者諒焉。。（編者附識）

（市隱陸郎覆貶二妹之某君書）（續）
至謂歌曲有駢驪之句。。則如背誦書卷。。編曲之法。。雖
與行文之法不同。。然用之於科白之中。。有何不可。。足
下以古調是尚。。故謂不合有駢驪之語。。何以舊曲之中。。
『狡婦疴鞋』且有八股之文插入於曲中。。足下所見不廣。。
猶嘵嘵置辯。。此強詞奪理者四。。吾人為學。。對於錦心
繡口之文。。無論其是否涉於采蘭贈芍。。固不必鄙夷。。
亦無所謂崇拜。。乃足下竟撚其假道學派頭。。謂世風日
下。。多露之行。。視為常習。。妄指『玉梨魂』一曲為僕
崇拜。。亦竟隨流而靡等語。。此等含血噴人之言。。而謂
君子所宜出此。此強詞奪理者五。足下撚其假道學派頭。。
無非以『玉梨魂』一曲。。近於淫靡。。故為世道人心抱杞
憂。。然試觀詩經中鰥夫寡婦之詞。。濮上桑間之語。。且
作為詩歌以教後世。。即關雎一什。。一則曰寤寐求之。。
再則曰輾轉反側。。詩人以文王后妃之德修於身。。為之歌
詠。。故夫子謂樂而不淫。。以開來學。。足下視之。。其
亦以為有傷風化乎。。此強辭奪理者六。。綜此六謬點。。
則足下所發言論。。完全無理取鬧。。蓋歌曲所以陶人之
情。。猶詩之淑人之性。。『玉梨魂』一曲。。雖間或有不
經之語。。而其警世之意。。及欲人向善之心。。則隱寓於

其間。。固未可厚非。。足下固文墨人也。。小亮與無識之
流。。作敗俗觀。。不作警世觀。。為之曉曉訾議。。是則
可憂矣。。嗚呼。。予欲無言。。（完）

（《香港工商日報》1926 年 6 月 24 日）

57. 答不平子君之與余談文武耀 （施路投稿）

余評文武耀後。。不平子君。。投稿致駁。。但閱其篇中意
見。。則僅為譏余為不憐一女子。。並謂余或因私忿。。而
致砌詞詆毀等語。。此等言論。。可謂不值一晒。。夫歌欄
之評論。。評其唱工優劣者也。。唱工不佳。。不能因其為
女子而鉗口結舌。。唱工既佳。。亦不能因其非為女子而妄
予貶斥。。評論聲藝為一事。。憐香惜玉又為一事。。不平
子既欲與予[1]談談文武耀。。乃不能摘取文武耀之長以反
駁余。。徒為此言外之言以取鬧。。抑何不令人齒冷耶。。
至不平子君謂該伶度曲時七情上面。。靈活異常。。此誠有
之。。即余前評亦何嘗不言及。。不必待不平子君引此為該
伶洗刷。。然謂眼睜而筋脹即為賣力之証。。則實為門外之
見。。夫眼睜而筋脹。。明明為氣不足。。安能指為賣力以
文飾。。試看歌塲中幾多賣力者。。為問果否如文武耀之眼
睜筋脹也。。苦賣力而必至眼睜筋脹。。必眼睜筋脹而始見
其為賣力。。則其人之聲藝如何。。可以推想。。（未完）

（《香港工商日報》1926 年 6 月 25 日）

58. 麗芳歌 （市隱陸郎投稿）

歌壇有麗芳。。妙齡僅逾笄。。天畀雖非全。。稟性獨聰慧。。

〔1〕「予」，當作「余」。

二妹母兼師。。衣鉢相傳繼。。托質擬幽蘭。。卓然自名貴。。
如玉守厥身。。貞操常砥礪。。高樓燈火明。。琵琶歌一闋。。
其聲嗚嗚然。。歷歷訴身世。。唱到泣荊花。。眾芳皆睥睨。。
度曲寄生涯。。親心惟善體。。菽水以承歡。。言無間姊娣。。
世皆鄙歌姬。。亦有出其類。。故作麗芳歌。。聊為薄俗勵。。

（《香港工商日報》1926 年 6 月 28 日）

59. 關於本欄辯論之又一書

（嶙峋覆市隱陸郎書）

誦足下書。。所以為二妹覆蓋者無微不至。。僕始而惕然。。
中而展然。。終乃大噱。。若是夫足下之阿其所好而必博引
旁徵為二妹文並以自文也。。則僕雖云不欲言。。亦不得不
冒食言之名。。重與足下一論。。特恐工商日報歌聲欄內無
許多篇幅供我兩人筆戰耳。。僕曩者謂二妹不宜奏時髦曲。。
而足下則必謂二妹宜奏時髦曲。。是兩人立論。。已根本相
反。。其一誠不免如足下所云。。近於杞人憂天。。其一則
以為此等時髦之曲。。固錦心繡口之人所作也。。其意若曰
非是不足以怡流俗之情者。。是兩人着眼。。又各不同。。
然則雖竟日論之。。竟月論之。。亦不能使彼一方徇此一方
之見也。。第杞憂之論。。屬於正勵。。其見也在於遠。。
隨流之論。。屬於偏阿。。其見也在於近。。是兩人立念之
處。。又若是其不同也。。然則斤斤於斲輪老手之二妹宜否
奏時髦曲之一端。。而決諸僕與足下各走極端之輪列。。其
勢必不可能。。亦惟有徵之顧曲諸君。。出以評論藝術之正
當眼光。。並分聆二妹所奏之曲。。究竟以舊曲為優長。。

抑以此等時髦曲者為優長。。始有解決之一日。。若必曉曉
無已。。徒為牽引附會。。且張皇其語曰。。此強詞奪理者
一。。此強詞奪理者二。。而三而四而五而六。。此則直為
村婦叫罵之言。。而非所以語於評論歌曲也。。然足下既重
以言之。。則僕亦姑畧以對之。。聊借歌聲欄有用之篇幅。。
以與足下作無謂之答辯。。足下所以難僕者畧曰。。既謂其
不宜唱此類時髦曲。。則宜直謂其所唱不佳。。方見正當評
論。。何必隱含其意云云。。足下須知。。僕前此之評。。
係為『二妹不宜奏時髦曲』。而非為評論二妹奏時髦曲中之
謬點。。夫所評論者祇為『二妹不宜奏時髦曲』。。則對於
彼所奏此曲其中露出之謬點。。欲論之者。。論之可也。。
不欲論之者。。不論之自無不可也。。乃足下此等界限尚未
認清。。而偏牽率曲訾以反難。。幾何不愈說愈遠耶。。（未
完）

<div align="right">（《香港工商日報》1926 年 6 月 29 日）</div>

60. 關於本欄辯論之又一書

（嶙峋覆市隱陸郎書）（續）

其次足下復出其滑稽之論調以反駁曰。。既無權禁其勿唱。。
則舍下樓不聽究有何法可令其唱滿意之曲云云。。此等煌煌
偉論。。僕以為稍明事理之人。。即偏護其所親愛者。。亦
都無此說法。。不意竟有為一歌伶而呵護至是發其驚人之論
者。。乃足下偏不自承偏阿。。偏謂僕指足下偏阿為無據。。
偏謂僕為強詞奪理。。嘻。。強詞奪理之謂何。。吾不知果
誰屬也。。其三所云。。則僕無非為根據足下前言。。始有

此反折之語。。誠知不免有開罪足下之處。。足下試覆閱僕
之前文。。自當瞭然。。僕誠不能效足下作驚人之創論以自
諉。。足下得此。。可釋然矣。。其四。。足下謂僕謂歌曲
有駢驪之句。。則如背誦書卷云云。。此則足下看句未免忽
畧。。僕於駢驪之文。。方將喜而效之。。焉敢抹煞。。僕
意葢謂效時世梳妝之二妹所唱之此曲。其嵌入駢驪之句不
得其當有如背誦書卷耳。。足下試一翻看。。當能了了。。
何必謂僕以古調是尚。。故不喜駢驪之文。。須知駢驪之
文。。由來已古。。以古調是尚者。。自無不喜駢驪之文之
理。。至足下所云。。用之於科白中有何不可。。而『狡婦
疴鞋』中。。且有八[1]股之文等語。。足下之見。。如是
如是。。夫用之於科白中。。固不敢謂其不合。。但用之而
至於不得其當。。用之而至於占所唱之曲之小半。。迂拙如
僕。。誠不敢贊同。。是亦何異以『狡婦疴鞋』中之八股為
不可非。。而必盡量大嵌八股文於曲內。其不令却人步[2]
也幾希。。僕誠所見不廣。。第誠如足下所見之廣。。其將盡
引舊曲中之有詩同[3]歌詠者。。一一為足下所說之證歟。。
則誠非僕所能知也。。（未完）

（《香港工商日報》1926 年 6 月 30 日）

61. 為鳳影一言 （詹詹投稿）

歌女鳳影。。芳齡綺妙。。姿態輕盈。。以其稟賦之佳。。
故其所為歌。。亦殊堪造就。。某君曾於本欄發論。。謂其

〔1〕「八」，原字不清。
〔2〕「令却人步」，當作「令人却步」。
〔3〕「同」，原字不清。

聲調合於平喉。。殆多獎[1]進之詞。。然亦非為無見。。顧
半載以還。。鳳影之歌。。殊未長進。。而其聲亦較趨於濁。。
其不欲以身殉藝歟。。不可知已。。昨者聆鳳影於某樓應末
塲之徵。。所歌為『怡紅憶舊』『相思局』兩闋。。其聲非
佳。。而板路又殊緊促。。故兩曲既終。。而時間僅及一塲
之半。。聆歌諸人。。知已完塲。。相率散座。。茶博士申
申而罵。。謂鳳影草率將事也。。鳳影則亭亭拈帶。。低鬢
不語。。然吾聞之。。凡唱至末塲之伶。。其資望不老者。。
樂師每促其絃。。使之急藏乃事。。是其咎是否在於鳳影。。
未可斷也。。如其是也。。願鳳影一留意改善焉。。

<div align="right">（《香港工商日報》1926 年 11 月 18 日）</div>

62. 黃鐘毀棄 （偏投）

近按歌臺之譜。。則前此所謂稱雄於歌業擁有門弟子五者之
瞽姬二妹。。其生涯已落寞焉。。所謂以平喉見長以雜才動
眾者之瞽姬馥蘭。。其生涯益更蕭索焉。。外此[2]雙目失明
而徒以歌酬應其聲價在二妹馥蘭下者之輩。。更無論焉。。
而所謂小靈芝文武耀之流。。則生涯特盛。。幾無虛夕。。
無他。。曲高者和寡。。能以術要取時尚者。。則不必有其
實焉。。與其聞歌。。無寧鑑貌。。黃鐘毀棄矣。。吾為二
妹諸伶惜。。吾豈獨為二妹諸伶惜已哉。。

<div align="right">（《香港工商日報》1926 年 11 月 19 日）</div>

〔1〕「獎進」，下文作「長進」，宜從。
〔2〕「外此」，疑作「此外」。

63. 雪鴻 （白祺投稿）

自省港恢復交通以還。。港中歌姬大有供過於求之勢。。歌衫舞扇。。可謂盛極一時。。其色藝均無可取。。（本欄本祇許論藝、余之加入色字者、則以潮流所趨、嘗見藝術絕對平庸、而專以裝飾炫人者、竟立於同儕之上、藝術超絕而因瞽目或貌寢年老者、則無人過問、故姑一言之耳、）或過氣者。。似盡歸淘汰之列。。而今日歌幟高張。。膾炙人口者。。則似祇有瓊仙燕鴻二歌姬焉。。（余祇舉此二人者。。以燕鴻為時下最富叫座力之歌姬。。而能與燕姬頡頏者。。惟瓊姬一人。。）斯二姬者。。已有人評之於前。。余可毋庸喋喋。。今所欲言者。。則登臺未久之雪鴻耳。。雪姬綺年玉貌。。舉止端詳。。余嘗聆其唱『夜渡蘆花』一闋於如意樓。。頗覺其聲線嘹亮。。腔口新穎。。聞其師係某名班棚面之著名上手。。本其所學。。故其所度之曲。。多為別姬所未有。。惜造詣未深。。歷練日淺。。度曲時尚有臨深履薄之態。。然亦正見其不敢草率滿盈之處。。果能專心致志於歌曲之道。。其材固大可造就也。。雪姬勉之。。

（《香港工商日報》1926 年 11 月 20 日）

64. 燕非 （鳳兒投稿）

燕非。。與燕鴻。。為姊妹花。。非。。居長。。鴻。。妹也。。兩者昔皆石塘歌姬。。邇乃由粵垣返棹香江。。被聘於茶樓。。重復歌扇生涯矣。。鴻之聲技。。余前已署為論斷。。今不再贅。。而轉言非。。非日昨 [1] 歌於如意樓。。所唱之『玉梅花』與『哭骨』二本。。都用平喉。。聲線沉

[1] 「日昨」，疑作「昨日」。

細。。字句呆板。。懶慢委靡。。全無活潑動聽可言。。表
情吐露。。又欠肖妙。。誠如諺所謂『惜聲惜氣』。。至令
聆之者。。淡然無味。。如同嚼蠟。。所可取者。。則以該
伶歷練有日。。故能叮板吻合。。切拍有方。。不至糊塗紊
亂。。統觀其技。。本屬平常。。無奇可贊。。較諸燕鴻。。
則誠有上下床之別矣。。

<div align="right">（《香港工商日報》1926 年 11 月 22 日）</div>

65. 燕鴻與『玉梨魂』之我評 （市隱陸郎投稿）

燕鴻原名燕燕[1]。。前數載固嘗現身於本港各茶樓。。所唱
諸曲。。雖無甚佳妙之處。。然亦應絃合節。。故歌唱生涯。。
亦不致寂寞。。旋以事之羊石數年。。今則捲土重來。。鬻
曲於金山茶樓。。幾無虛夕。。予聆其歌曲。。已有數夕。。
所歌以『玉梨魂』一曲為多。。唱工雖未甚到家。。然其一
種往復低佪之狀。。一似對於曲中人生無限之感觸而有所懷
抱者。。此則極為肖妙。。予固素喜此曲。。故凡有唱之者。。
無論其優劣。。輒聽之不厭。。盖見夫曲中人何夢霞與梨娘
之一部哀艷史。。極足以警世勵俗。。夢霞身為西席。。對
於梨娘。。欲效王大儒故事。。不能如願。。迨創出巨禍時。
悔已無及。。以若所為。。固可以警世。。若梨娘則以柏舟
自守。。故對於夢霞任若何深情。。皆不可奪其志。。卒至
於一死以全其節。。其貞潔可風。。方諸古來烈女。。固未
遑多讓。。而其美德。。尤足以勵俗。。以視今日誤解自由

[1] 關於燕燕較為詳盡之生平介紹，可參見《舊時燕子結新巢》（署
名周脩花）一文，載《珠江星期畫報》第 12 期，頁 3-4（即《民
國畫報滙編—港粵卷》（二），頁 253-254)。

動輒蕩檢踰閑之女子。。不啻有仙凡之別矣。。故前此對於
某君『二妹與時髦曲』（指玉梨魂）一作。。曾一再與之辯
論。。亦本諸上述之旨。。某君不此之察。。以此曲作淫靡
觀。。為之爭辯不已。。予遂守夫子不可與言之訓。。故一
番駁論。。於是寢息。。今者該伶嗜唱此曲。。其志趣固大
有可嘉。。尤望多唱不輟。。並加意[1]求工。。以期精進。。
則淑性陶情。。足以勵薄俗而正人心。。亦不無小補也。。

（《香港工商日報》1926 年 11 月 23 日）

66. 月兒之生喉 （鳳兒投稿）

月兒歌者。。即前廁身歌壇之月影也。體態頎碩。。七尺昂
藏。。遠望之。。儼然一偉丈夫焉。。邐返自羊石。。重
理歌扇。。為期僅數日。。居然名播一時。。所謂『月兒來
了』之聲浪。。轟人耳鼓。。余昨登如意樓。。聆彼所度『寒
梨[2]驚夢』一齣。。此曲原為歌塲冷淡之翠蟬[3]所夙唱。。
今彼姝歌來。。按腔合拍。純任自然。。惜字眼未盡透露。。
方諸翠蟬。。何分伯仲。。乃該樓高標聲譽。。推崇其為『歌
界明星』。。『生旦喉兼長』。。此未免張大其辭。。令人
指摘。。按彼姝歌喉。。純屬丑角。。實無生喉之可能。。
科白一道。。潦草了事。。有如兒童背誦一般。。無抑揚頓
挫之可聽。。表情呆板異常。。亦不能形容盡致。。彼姝之
技。平平無奇。。以余淺見。。祇當置彼名於尋常之列耳。。

[1] 「意」，疑作「以」。

[2] 「梨」，當作「嫠」。

[3] 翠蟬，在慧齋《女班小武與丑角之才難》一文中亦有所提及，
相信是同屬一人，作者稱其為丑角人材。見《香港工商日報》
1926 年 11 月 29 日第壹張第一頁。

至旦喉一道。。未獲傾聽。。不敢造次妄評。。俟以異日。。

<div align="right">（《香港工商日報》1926 年 11 月 24 日）</div>

67. 論燕鴻之『玉梨魂』 （嶙岣投稿）

燕鴻。。即為曩日之燕燕。。某君於本欄。。日前亦已言之。。余兩年前曾一度聆燕燕歌。。歌殊非佳。。然該伶盛服嘩飾。。容光照人。。不覺心存之。。過眼雲煙。。已淡忘吳[1]。。邇者有暇。。過茶家樓。。覩歌者燕鴻名。。意其新起。。思一聆之。。及登樓屬目。。則發歌於臺上者。。似曾相識。。憶之憶之。。始知燕燕歸來也。。既而細聆其歌。。則已非復吳下阿蒙。。是塲。。所歌為『玉梨魂』乙闋。。丁板純任自然。無可訾議。。盲樂師着意吹其蘆管。。嗚嗚然以和之。。全塲傾聽。。謦欬無聞。。亦可謂動座矣。。獨嫌道白一段。。道來無甚中聽。。蓋是等所謂蝴蝶派之撰曲。。但能以誦『四六法海』之腔調誦之。。無能求其頓盪有節合於舊曲中之格律也。。即以歌壇巨擘道之。。亦難求其工穩。。亦何責於該伶。。但姑就此道白而論。。該伶道至『再來人已仙凡隔、淒絕江南何夢霞、』句中之淒絕二字。。發為激肚之音。。而特地停頓一霎。。余以為此非善也。。似宜以嗚咽之音道至不能成聲之狀。。斯為當耳。。而余縱論所及。。尚有一事。。以為晚進歌曲之道。。每況愈下。。不謂如此等曲。。竟有某君者大贊特贊。。許為足以勵俗。。某君之見。。余誠不敢謂其嗜痂成癖。。然亦不敢妄贊一詞也。。

<div align="right">（《香港工商日報》1926 年 11 月 25 日）</div>

[1]「吳」，疑作「矣」。

68. 月兒 （疑冰投稿）

『月兒來了』。。『月兒來了』。。此種聲浪。。一來復前。。觸於吾人耳鼓。。而紅綠輝映之告白。。且遍懸電車之後焉。。聞者奇之。。見者奇之。。而歌塲舊侶。。則輾轉而得之。。胥曰。。『月影復出矣』。。如意茶樓主人。。匠心獨運。。廣告之術誠工。。故當月兒登臺之夕。。座客逾額。。擠擁至不可狀。。余時有暇。。亦得廁其一座。。以快聆所謂今之月兒向之月影者。。三年不見。。月之容光減褪矣。。華彩不常。。青春難駐。。客途觸緒。。悵惘頻添。。然余今者殊不欲多論月兒之色。。以前此投登本欄之『麗華小紀』乙則。。嘗涉筆及此。。尤有某君起而責難。。謂本欄不宜及『色』。。今茲當懺除綺語。。專論月兒之聲矣。。（未完）

（《香港工商日報》1926 年 11 月 26 日）

69. 月兒（續） （疑冰投稿）

月兒之聲果若何。。余以為月兒之聲。。已視三年前進矣。。月兒之喉。。亦自有其天然朗潤之處。。然就余是夕徵取歌塲之議論。。則稱道月兒者固不乏其人。。而以為言過其實者亦復不少。。此無他。。座中人之未前知而以廣告來聽曲者。。多存一種奢望之心。。迨一聆月兒無眞大過人之處。。未有不索然意盡者。。震其名。。則求之切。。此月兒之所以未盡得人意也。。然則廣告之術。。謂為與月兒有益可。。謂為於月兒反損。。亦無不可。。區區之見。。以為如此。。至是夕月兒所唱之『寒梨[1]驚夢』一曲。。是曲。。勦襲於

[1] 「梨」，當作「嫠」。

近人小說之『玉梨魂』。。而大致失其意。。曲之當否。。
余可不論。。而月兒之唱此曲。。開塲數句。。竟生澀異常。。
及後唱來。。始覺有應絃入扣之句。。就中如慢板之『今晚
夜、憶佳人、心亂如絲、』及『埋香塚畔、細語融融、愛憐
備至、』又小調內『好一比杜鵑在枝上唱』等句。。均有可
取。。惟道白一段。。則殊未見其耐聽。。此等道白之句。。
以編曲者原自非佳。。亦不能為月兒貶。。然月兒之取尚余
以為當於能人所不能處以見長。。若徒迎合時髦之心理。。
則亦無所可否耳。。（完）

（《香港工商日報》1926 年 11 月 27 日）

70. 飛影之『別虞姬』 （偏投）

不聆飛影唱大喉者久久矣。。余暇輒喜聽曲。。有時遇飛影
歌。。多為平喉諸闋。。或簡單之大喉與子喉對答等曲。。
意弗足也。。激於一偏之見。。於該伶曾有微詞。昨過如
意樓前。。於歌者題名內覩飛影名下署『別虞姬』三字。。
時已將屆。。亟登樓聽之。。果真聞余所欲聞。。該伶唱此
等曲。。聲情激越。。音調亢壯。。儼有金戈鐵馬之聲。。
用其所長。。一洗平喉猥瑣委靡音。。為之擊節。。然該伶
登樓時。。知經理人已點唱此曲。。意頗不欲。。曰。。今
宵又須唱此耶。。是該伶果惜力而不欲討好矣。。抑欲長保
其桑（口旁）音而不欲浪用歟。。是曲唱後。。該伶復唱平
喉曲一闋。。以[1]非余所樂聞。。茲不贅及。。

（《香港工商日報》1926 年 11 月 29 日）

〔1〕「以」．音同「已」。

71. 瓊仙之子喉 （拙投）

自瓊仙重蒞香島。。而歌臺上子喉之魁首。。已為彼輕輕取
得。。論者稱之。。無有非難。。良以瓊仙之喉。。天然嘹
喨。。銳響清音。。繞梁三匝。。或有以瓊仙之唱為矯強做
作者。。蓋以其歌唱時。。搖曳生姿。。遂疑其竭蹶以從之
故。。昨聆瓊仙『秋孃恨』一曲。。其唱情之妙。。彷彿入
神。。如曲中之『想當日、在青樓、飄蓬飛絮』一句。。飛
絮二字。。延曼音符凡數十。。幾與呂[1]曲之『燕子樓』愁
緒千萬之千萬二字同其工巧焉。。至轉西皮一段。。天衣無
縫。。具見老到。。次唱『畫樓春恨』一曲。。亦發必應弦。。
無可訾議。。則信乎盛名之獲。。殆非藉棒塲而得者也。。

（《香港工商日報》1926 年 11 月 30 日）

72. 因『客途秋恨』並論妙玲 （泛投）

『客途秋恨』。。為南音中之高調。。而繆蓮仙抒寫其綺蹟
恨緒者也。。其後好事者編為唱本。。於是歌臺歌唱中。。
常有此曲名發見。。自瓊仙重來。。以原本南音。。於歌臺
中別開生面。。一時聽眾。。頗覺有味美於回之概。。瞽女
羣芳。。起而效之。。嗣是『客途秋恨』之南音。。稍稍挂
於人口。。然標『客途秋恨』之名。。仍有以唱本唱者。。
各有取尚。。不必強論。。昨余聆歌者妙玲唱此『客途秋恨』
唱本一曲。。妙玲之喉。。頗帶曩日生喉之味。。歌臺中之
守舊派[2]。。間獎掖之。。然趨時者則多非笑。。亦以該伶
之歷練非深。。其板路常有不穩之故。。至其唱此曲。。亦

─────────
〔1〕「呂」，指「呂文成」。
〔2〕「派」，當作「派」。

無甚動聽。。惟道白一段。。道至末尾。。『思想起來、眞
是洛陽春色、何日重逢也、』數句。。該伶頓露悽咽之喉。。
余以為頗合曲中人憶恨神吻。。此有可取耳。。如該伶者。。
質美而未學也。。

（《香港工商日報》1926 年 12 月 2 日）

73. 瓊仙的徽號—靑衣泰斗—問題 （超）

近來茶樓的老板。。也學戲園一樣。。替他的唱脚。。大賣
其廣告。。也許是商業競爭的一種進步。。但這幾天在報紙
上告白欄上。。或者街頭巷尾的告白牌上。。看見什麼『南
北折衷靑衣泰斗的瓊仙。。』[1] 寫了一大堆。。那就違反了
歌壇的常識問題。。這種廣告。。不特不生效力。反而見笑
大方。。一般茶博士和顧曲家。。都應該提出指正的。。本
來瓊仙的歌喉。。溫柔淸脆。。極得呂派正宗。。是值得大
鼓吹而特鼓吹的。。但說他是靑衣泰斗。。那就不倫不類。。
原來靑衣是戲臺旦角的一種。。與花衫分道揚鑣的。。因此
等旦角出臺。。只穿靑衫。。不穿彩袂。。所演的戲。。都
是忠孝節烈。。而非旖旎風流。。好像六月雪、武家坡、汾
河灣、桑園會等等。。就是靑衣戲。。至於宇宙峯、趕三關、
御碑亭等等。。就是花衫戲。。靑衣和花衫的分別。。只在
牠的戲情。。至于唱腔和念白。。是一樣的。。（念就是廣
東的道白）那麼。。靑衣和花衫。。都是戲班裡的專有名詞。。
歌壇裡的唱脚。。是不配說的。。照這樣看。。若說瓊仙是
靑衣泰斗。。就鬧了不懂『靑衣』二字來歷的笑話。。再退

〔1〕見嶺南茶樓廣告，連日刊登於《香港工商日報》1926 年 12 月 1、
　　2、3 等日，第貳張第叄頁。

一步說。。瓊仙雖則是不做戲。。但她所唱的曲。。都是青衣旦所唱的。。絕不唱花衫旦所唱的曲。。那還可以講得通。。但是檢点瓊仙擅長的曲。。好像瀟湘琴怨痴心兒女等等。。是不是青衣曲。。若不是專長青衣曲。。而偏要上她一青衣泰斗的大號。就鬧出不知音的笑話了。。以上兩種的笑話。。是從何處誤會來的呢。。我想是受了程艷秋呂文成的賜。。因為程艷秋到港的時候[1]。。戲園老板。。大賣其青衣泰斗的廣告。。茶樓老板記在腦袋裏。。以為凡屬北戲的旦角。就是青衣。恰巧呂文成的腔。人人說是北腔。（？）而瓊仙是學呂的入室弟子。。茶樓老板仗着他『聯想』的聰明。。以為 因 瓊仙＝呂文成 呂文成＝程艷秋 故 瓊仙＝程艷秋 簡直就把青衣泰斗的帽子。戴在瓊仙的頭上了。。我這等話。不是和茶樓老闆開玩笑。是因為報紙[2]有指導社會的責任。。故不得不表明一下。。況且聽說那茶樓老板是極開通的人。。廣告學是極有程度的。。故樂得同他[3]討論討論。。希望他更要漂亮些。。並且瓊仙亦是一名好唱脚。。亦希望他不要張冠李戴。。反而失了她的真面[4]目口價值。。故說了這一大堆。。不知高明的顧曲家。。以為對不對。。

<div align="right">（《香港工商日報》1926 年 12 月 3 日）</div>

[1] 詳見《程艷秋來港演劇》之報導，載《香港工商日報》1926 年 6 月 24 日，第貳張第一頁。

[2] 「報紙」，原字不清。

[3] 「他」，原字不清。

[4] 「面」，原字不清。

74. 燕鴻之『遊子驪歌』 （詹詹投稿）

歌伶燕鴻。。自返港後。。揄揚者諛之。。上以嘉號曰『平喉狀元』。。夫平喉胡足稱。。平喉云者。。即發於其本人固有之嗓音。。而無一定之格調。。販夫走卒。。兒童僕豎。。手曲本嗚唔而唱之。。胥曰『平喉』『平喉』。。無所用其學也。。然則即以平喉著稱。。亦誠如某君所謂。。平平無足奇耳。。何以狀元為。。余某夕聆該伶歌『遊子驪歌』一闋。。其音殊勻稱足稱。。板路亦殊合拍。。惜道白微嫌不甚生勢。。統觀全曲論之。。該伶當為一中上之技。。若必以平喉而稱該伶。。又必以平喉狀元而稱該伶。。則譽之者固流於時習。。即受之者亦不足為喜。。平喉平喉。。安足以馳騁見重於歌壇哉。。

（《香港工商日報》1926 年 12 月 4 日）

75. 最端凝之歌者 （詹詹投稿）

最端凝之歌者誰歟。。凡習聞歌伶度曲者。。無不知為佩珊[1] 矣。。佩珊一伶。。登臺僅數月。。聲名遞進。。最近竟有譽之為菊部新聲。。大喉領袖者。。雖未免言過其當。。然佩珊之喉。。亦確有可取。。蓋其中氣甚充。。發之能宏肆而不竭。。獨嫌於大喉一道。。尚未純習。。登堂深奧。。尚須加以磨鍊工夫。。非可一蹴便能直登嶺頂也。。加以該伶所唱。。每為平喉之曲。。以大喉之材。。而唱平喉之曲。。蓋未免明珠暗投。。是當急於更始。。勿負所長。。若論該

〔1〕 關於佩珊之簡介亦見於《最近入選之武喉部長珮珊》（署名浪
生），載《香花畫報》第壹期，頁 17（即《民國畫報滙編—港
粵卷》（四），頁 177)。

伶唱時。。全神專注。。目不邪視。。其端凝處確有足多者。。
既長有大喉之材。。又更能用志不分。。長此以往。。〔……〕
不中。。不遠[1] 矣。。

<div align="right">（《香港工商日報》1926 年 12 月 6 日）</div>

76. 妙珍之大喉 （浪投）

妙珍一伶。。於近兩月間始見其登臺奏技。。聞該伶曩曾於
本港歌臺占一席。。與飛影輩齊名。。故其唱工。。甚覺老
練。。唱大喉。。余昨聆其『五郎出家』一曲。。使聲沉雄。。
不失大喉榘矱。。惜數句道白。。微嫌不甚頓跌有勢。。未
盡善耳。。次唱一曲。。則係減低其大喉而作為平喉者。。
雖尚平穩。。然前後兩曲。。工力相懸矣。。聞唱大喉之歌
伶。。每登臺一時。。除奏其擅長之一曲外。。餘時則必以
平喉之曲足之。。蓋一則圖省氣力。。一則欲珍惜其嗓。。
不敢浪用也。。如飛影者。。亦且同是。。他又何責焉。。

<div align="right">（《香港工商日報》1926 年 12 月 7 日）</div>

77. 郭湘雯[2] （鳳兒投稿）

郭湘雯。。名滿佗城之歌姬也。素擅生喉。。珠江人士。有
周郎之癖者。。一經領畧。。無不有口皆碑。。現被聘來港。。

〔1〕「遠」，原字不清。

〔2〕 有關郭湘雯之資料亦見於：一、《擅唱平喉之湘文》（署名百厭
　　　仔），載《香花畫報》第壹期，頁 16（即《民國畫報滙編—港
　　　粵卷》（四），頁 176）。二、《湘文近況之調查》（署名紅薔薇），
　　　載《珠江星期畫報》第 20 期，頁 4（即《民國畫報滙編—港粵卷》
　　　（二），頁 440)。三、《明星曲集》第 1 期，見《俗文學叢刊》
　　　第 164 冊，頁 130。

茶樓對之。。高標聲價。。推為歌界平喉泰斗焉。。余耳其名。。
因慕其技。。月之朔夕。。登馬玉山茶樓聆之。。以償余願。。
藉覘究竟。。是晚唱曲二本。。一曰『黃家仁憶美』。。一
曰『相思局』。。該姬唱時。。係用平喉。。歌聲純任自然。。
紆徐不迫。。露字清晰。。全無半點牽強。。腔口一往咸宜。。
可稱自成一家。。科白老到。。跌宕有致。。句句清脆。。體會
入微。。表情尤為熨貼。。一悲一喜。。於眉宇間。。形容
盡致。。此非深得個中三昧。。研究周詳。。實難臻此境地。。
即以時下歌臺上。。炙手可熱。。名冠菊部。。聲價十倍之
燕紅麗芳等與之較。。亦莫能出其右。。平喉泰斗之稱。。
信非虛也。。

（《香港工商日報》1926 年 12 月 8 日）

78. 月兒之『晉安公賞菊』 （泛投）

月兒再次登臺後。。稱之者曰『著名生喉』。。所謂著名生
喉云者。。實即平喉耳。。月兒之平喉。。無咎無譽。。然
其嗓音自然朗潤。。故間唱子喉。。亦不見枯澀。。昨余聆
其『晉安公賞菊』一闋。。即子喉與生喉對答者也。。是曲。。
生旦慢板對答暨慢中板對答。。均無甚可訾。。轉入貴妃醉
酒小調。。則子喉不甚純熟。。而生喉道句之題詩數句。。
亦生硬。。蓋道白最難。。月兒之技。。殆尚未到。。以余
管見。。以為月兒宜取屏除道白之曲而唱。。則掩其不善。。
較易見長耳。。

（《香港工商日報》1926 年 12 月 9 日）

79. 飛影與麗生對答 （識小投稿）

飛影。。歌塲中上乘之選也。。麗生。。雖稍次焉。。然亦
不可多得之歌者也。。以飛影而與麗生答。。二難并矣。。
飛影。。以余所見。。未嘗有與人對答也。。麗生。。以余
所見。。則曩者祇嘗與玉梅對答耳。。以不輕與人對答之人
與不多與人對答之人相對答。。更難能矣。。然是夕余聆此
兩伶者對答『梨花罪子』一曲。。乃殊不能覺其比獨唱者為
佳。。然則相得益彰之說。。為不可信歟。。非也。。蓋對
答之曲。。多為片段。。以片段之唱與大段之唱較。。則大
段之曲易叫座。。而片段之曲不易動人。。此歌塲聽眾所多
認可者也。。何況對答時麗生唱子喉（麗生擅生喉）非其所
長哉。。余淺識。。以為是二人者。。宜各樹一幟為佳。。

（《香港工商日報》1926 年 12 月 10 日）

80. 我亦談談瓊仙之『客途秋恨』 （冷投）

瓊仙之南音『客途秋恨』。。論者以其於歌壇中別擅一格。。
莫不稱之。。余某夕有暇。。聽曲於如意之樓。。適是夕尾
塲。。瓊仙援琴唱此。。亦獲聆焉。。於是整頓全神。。加
意[1]領畧。。第覺琴聲搖曳。。歌吭嬌柔。。是恨是歌。。
動人心魄。。而句中之末字。。其為上平聲如『邊』『娟』
『烟』『天』等類之字者。。該伶更以尖銳之聲出之。。尤
令人有淒激心脾之感。。轉入揚州腔。。則沉苦之音。。益
覺淒切。。唱至『死生難捨意中人』及『錦繡江山委路塵』
等句。。加意延綿。。幾有淚隨聲下之慨。。技亦神矣。。
至收板數句。。以樂師促絃以催。。急逾其度。。此則似是

[1] 「意」，音同「以」。

而非。。未能為賢者諱也。。

<div align="right">（《香港工商日報》1926 年 12 月 11 日）</div>

81. 為燕鴻一言 （施路投稿）

燕鴻自廣州回後。。一曲之資。。高於儕輩。。其聲藝如何。。報端迭有評論。。余茲不贅。。余今所欲言者。。蓋另為一事。。非云苛詆。。實冀其改善耳。。前星期二夕。。燕鴻於如意二樓應第三塲。。鐘數逾十五分。。燕鴻始欵欵而至。。歌姬逾時到唱。。事所常有。。原無足責。。但燕鴻既已逾時。。則所選唱之曲。。當然取與時間相適應不須牽率急就者唱之。。方為合法。。乃燕鴻則否。。是夕。。選唱『客途秋恨』『遊子驪歌』兩曲。。第一曲唱完。。第二曲『遊子驪歌』。。以鐘數不足也。。則將二簧慢板一段。。連連脫漏。。以冀趕合鐘數。。是時聽者。。於其脫去第一句之時。。已不免私議。。但以為偶然有誤耳。。後以連續如此。。始知有意。。於是咸以為不合。。夫燕鴻已遲到矣。。則是曲不須脫漏。。亦不過多唱四五分鐘。。以遲去而補遲到。。在燕鴻亦不為過。。且即欲減短是曲以就鐘數矣。。余以為曲中道白一段。。費時既長。。復於唱情無關。。儘可全段刪去。。又何必。。燕鴻向曲中之精華處連連減省。。此誠令人不解者也。。況如意樓按座派有曲本對照。。且尚為此。。以言其他。。亦從可知。。燕鴻為此。。如非偶有故障。。則是未免涉於欺臺。。凡歌伶而稍涉欺臺。。雖盛名者無弗墮。。寄語燕鴻。。願勉之也。。

<div align="right">（《香港工商日報》1926 年 12 月 13 日）</div>

82. 瓊仙之「瀟湘琴怨」 （冷投）

『瀟湘琴』一曲。。為還淚記中林黛卿本事。。一悲怨之曲
也。。自呂沠[1]興。。是曲與燕樓[2]諸什。。攝入唱碟。
唱徹一時。。遂並為唱子喉者所趨重。。而瓊仙嬌喉一串。。
清脆天然。。顰壓雙眉。。髻雲顫鬒。。唱工唱情。。對於
唱此類幽怨之曲。。尤為適合。。故余聞其歌。。輒移易性
情於不自已。。是非余之善感。。抑亦瓊仙之歌之足以動人
也。。記某夕。。瓊仙唱琴怨一関。。從二流轉入二簧慢板
以迄收板。。句句傳神。。一唱三歎。。幾令聽者疑唱曲者
即為曲中人。。為之擊節。。噫。。技進於此。。殆於以聲
感人之道。。思過半矣。。

<div align="right">（《香港工商日報》1926 年 12 月 14 日）</div>

83. 西洋妹 （泛投）

西洋妹一伶。。前在港無甚藉藉名。。迨後移植羊城。。頗
致聲譽。。過江名士。。遷地為良。。亦由該伶年少而能擘
大喉嚨唱壯浪豪雄之曲。。故而不無可取。。邇者該伶重尋
舊壘。。翩然回港。。前數日之夕。。報效一曲於如意樓。。
曲名為『斬龍且』。。是曲。。固該伶曩所喜唱者。。今歷
練多時。。當然視前為進。。惜中氣非充。。所唱武喉。。
渾而未揚。。氣概不及。。而道白亦不能雄跌有勢。。惟板
路似尚穩稱耳。。如該伶者。。雖非上選。。亦中材也。。
第數日以來。。按歌臺之譜。。該伶之名。。尚未發見。。
豈以本港歌伶。。至今可謂一時稱盛。。非真佼佼者。。固

〔1〕「沠」，疑當作「派」。
〔2〕「燕樓」，即「燕子樓」。

莫由分歌臺之席歟。。

<div align="right">（《香港工商日報》1926 年 12 月 15 日）</div>

84. 燕鴻之「客途秋恨」 （浪投）

燕鴻唱『客途秋恨』。。此『客途秋恨』為梆子腔。。非南音之『客途秋恨』也。。南音之『客途秋恨』。。惟瓊仙獨擅其長。。此外則羣芳間亦試之。。自鄶以下。。不特無足稱。。亦且不易學。。葢南音之『客途秋恨』。。須唱琴兼之。。歌姬中求此類人材。。誠有難能之歎。。若梆子腔之『客途秋恨』。。則唱之者衹先求其能平喉。。然平喉又何難者。。此外板路之咬合與否。。則因人而異矣。。余前夕聆燕鴻唱此一曲。。燕鴻有有[1]所謂平喉狀元之稱。。喉底一層。。當然可過得去。。板路一節。。則歷練數年。。亦自平穩。。惜所唱之句。。發聲時每帶趁音。。乍然聽去。。幾類於丑角所為。。而道白一段。。以原曲堆砌太長。。故燕鴻道之。。亦殊不見佳。。惟其唱時。。態度從容不迫。。丁板純任自然。。斯則自有其可取之處在耳。。

<div align="right">（《香港工商日報》1926 年 12 月 16 日）</div>

85. 談談歌姬「明星」及其曲本之各擅 （鳳兒投稿）

於今之歌塲上論藝才。。正如花圃之百卉芬芳。。可謂盛極一時。。然求其庸中佼佼。。出類拔萃之人物。。亦復寥寥無幾。。其能儕於『明星』之列者。。屈指僅有飛影、文武耀、麗生、麗芳、羣芳、佩珊、燕紅、瓊仙、郭湘文、數人耳。。

〔1〕「有有」，疑衍一「有」字。

至月兒、小靈芝、則技本[1]平庸。。未臻上乘。。實不能儕
『明星』之位置也。。飛影乃歌臺宿將。。素擅大喉。。腔
口科白。。宕跌頓挫。。活現英雄氣概。。所唱『三氣周瑜』
『醉打金枝』兩齣。。罕有具匹。。文武耀仲春自羊石應聘
來港。。臺脚暢旺。。不落人後。。夙以平喉見長。。唱工
老到。。協叮合拍。。所歌『張君瑞』一闋。。體會入微。。
尤為特色。。麗生得生喉正宗。。淸歌一串。。天然有緻。。
唱工唱情。。極臻妥善。。如『琵琶抱恨』一曲。。更屬獨
到。。麗芳為瞽姬二妹之首徒。。二妹之霸腔。。在昔雖膾
炙人口。。今則生涯冷落。。不克獨標一幟。。麗芳天賦玉
喉。。復得名師指導。。故於歌臺中實足傾倒一時。。其平
喉出於自然。。無艱澀之弊。。如『桃花灣』『泣荊花』等。。
是其所擅也。。（未完）

<div align="right">（《香港工商日報》1926 年 12 月 17 日）</div>

86. 談談歌姬「明星」及其曲本之各擅（續昨）（鳳兒投稿）

羣芳。。瞽姬也。。年纔破瓜。。每一登場。。即座無虛席。。
亦二妹之高足。。善於旦喉。。朱唇微動。。歌喉乍囀。。
如出谷黃鸝。。堪稱戛戛[2]獨造。。若『昭君怨』一曲。。
嘹亮淸脆。。徐疾中節。。合座傾心。。惜雙瞳失明。。美
中不足耳。。佩珊。。蒔地歌姬。。新標菊部。。技實過人。。
擅大喉。。聲腔遒勁。。響遏行雲。。名冠羣芳。。以『英
雄淚史』『鳳儀亭訴苦』兩曲。。尤為動聽。。燕紅。。亦
善平喉。。嗓子玲瓏。。露字透澈。。表情細膩。。『玉梨魂』

〔1〕「本」，原字不清。
〔2〕「戛戛」，宜作「戛戛」或「戞戞」。

一曲。。大有動人之處。。聽者靡不迴腸蕩氣。。瓊仙。。
亦歌壇上之老前輩。。南腔北調。。融會貫通。。歌聲孈雅
絕俗。。迥非凡響。。銳心磨煉。。所長曲本獨多。。以『楊
花恨』『燕子樓』『瀟湘琴怨』等曲。。為結晶品。。郭湘
雯新自穗垣來。。長於生喉。。吐露字句。。婉轉有緻。。
腔口圓活。。聽其所唱之『黃家仁憶美』一段。。便知梗概。。
『明星』之稱。。居之無愧。。惟月兒歌曲。。瑕疵尚多。。
雖不至如黃口小兒牙牙學語。。但唱來不甚悅耳。。至小靈
芝。。則專事丑喉。。聲似破鑼。。鄙俚歌詞。。聞之欲嘔。。
不足稱許。。兩者俱非『明星』之人才。。茶樓之贊助。。
實為彼吹噓耳。。其餘歌者。。林林總總。。實繁有徒。。
等諸自鄶以下。。不欲浪費筆墨矣。。（完）

（《香港工商日報》1926 年 12 月 18 日）

87. 棄暗投明之時代 （亦聊投稿）

棄暗投明者何。。以此用於歌塲而言之。。即棄瞽姬而取明
眸善睞者之謂也。。『棄暗投明』四字。。以之諛改其志趣
之人。。人無不喜。。若以之諛於歌塲。。則曲迷者對之。。
未免有不以為然者。。以瞽姬既雙目失明。。故其為藝也多
專而精。。反是者則用志多分。。其為藝也間流於涉罟而淺
薄。。以是之故。。曲迷者之嗜好。。恒與人殊其鹹酸。。
平心論之。。如其唱工中肯。。當然棄瞽姬而不取。。若所
唱而至於宮商莫辨。。敷衍了事。。則與其明。。毋寧取暗。。
故瞽姬於香港。。亦曾有一度極盛時期。。所謂瞽姬四大金
剛如二妹、馥蘭、金蓉、肖月、以及羣芳等輩。。其檯脚之
旺。。幾無虛夕。。今則或已闃其無聞。。或則生涯索寞。。

棄暗投明之時代乎。。不知所謂老茶客者對之。。將作何感想也。。

<div align="right">（《香港工商日報》1926 年 12 月 20 日）</div>

88. 二妹之徒 （亦聊投稿）

二妹之徒者何。。羣芳、麗芳、蘭芳、艷芳、少芳也。。曩者二妹率其徒眾。。煊赫一時。。占歌塲之一部份勢力。。談歌者引以為重焉。。至於今。。則駸駸乎墮矣。。二妹諸徒。。除獨具隻眼之麗芳。。每夕尚得維持一兩塲檯脚外。。即群芳以曼聲見長及以賣力見稱者。。亦寥落而不聞焉。。又其下。。則更無論矣。。麗芳之唱也。。邇來人每謂其自負而欺臺。。及今處風雨飄搖之中。。當必幡然改其惡習而求所以維其師也母者之餘緒於不墜。。否則恃才以傲物。。雖有智慧。。亦安能穩站於今日『棄暗投明』（其別解見昨稿）之時代耶。。

<div align="right">（《香港工商日報》1926 年 12 月 21 日）</div>

89. 子喉魁首 （興京投稿）

年來歌塲諸伶。。專唱子喉者。。厥為群芳、桂青、奔月、等。。群芳之口柔以曼。。桂青之喉亦清順。。而奔月之喉則銳而嫌其濁。。自瓊仙重菠香[1]江。。以子喉鳴。。從此遂空群廠。。不特桂青奔月等不能企及。。即群芳亦[2]且視之減色。。迄今桂青奔月等。。固已銷聲匿跡。。而羣芳

〔1〕「重菠香」，原字不清。
〔2〕「亦」，原字不清。

以賦質不全。。[1]生涯亦頓形冷落。數子喉之魁首。舍瓊仙莫屬焉。。瓊仙所能曲甚多。。如[2]『瀟湘怨[3]』『燕子樓』『小青吊影』『白蛇會子』『畫樓春恨』『禪房憶別』『上[4]元夫人歸天』『瑾妃哭璽』諸曲。。均為其擅長者。。此外殊不能一一□□。。至其聲。。則停雲繞梁。。其唱。。則傳神體會。。其落韻。。則悠揚□□。。人謂其融洽[5]南北。。得最近之別派。。其姿態。。則婀娜慵惰。。人謂其[6]□□可憐。。似有化身為曲中人之概。。譽之者可謂極盡能事矣。。以為□□□□。。當亦無愧歟。。

（《香港工商日報》1926 年 12 月 23 日）

90. 我亦談談郭湘文 （疑冰投稿）

湘文一伶。。曩馳聲譽於省垣。。女伶大舅。。相率奉之以為一黨之魁。。與燕燕梅影諸伶相鼎峙焉。。後以忤於時。。聞謝歌扇者久。。時余來港。。湘伶之蹤跡何若。。不可知矣。。邇月。。武彝樓主以重資致湘伶來。。登場之初夕。。余務未關。。不獲夙臨以佇其歌。。比[7]至。。則廣座中幾無虛席。。於樓之偏。。獲隙座。。駢隘而聽之。。是夕湘伶之歌。。以舊技重調。。圓熟中、間不能無懈。。然即此所長。。已視其他所謂操平喉者。。出其頭地。。特氣則非充。。其喉之爽朗處。。尚嫌未盡美耳。。既而聞諸其所善

〔1〕「全。。」，原字不清。

〔2〕「如」，原字不清。

〔3〕「瀟湘怨」，疑即「瀟湘琴怨」。

〔4〕「上」，原字不清。

〔5〕「洽」，當作「合」。

〔6〕「人謂其」，原字不清。

〔7〕「比」，疑當作「此」。

之儕輩曰。。湘文歇歌數月。。殊不欲再出。。今茲重博纏
頭。。固逼於勸。。然亦環境驅遣也。。（未完）

（《香港工商日報》1926 年 12 月 24 日）

91. 我亦談談郭湘文（續）（疑冰投稿）

余聞之。。三日不彈。。手生荊棘。。則湘文唱工。。其始
不免於或懈。。亦固其所。。是以聽之至最。。而其真實過
人之處。。遂豁然而見。。湘文之唱也。。使聲洽樂。。磬
控自如。。凡吐一字。。必若從煅煉中得來。。已達到爐火
純青功候。。非三折其肱。。未克臻此。。余雅不喜平喉。。
以平喉之為喉。。殊不衷於修吭調嗓之道。。若如湘文之所
唱。。則余殊不欲一例以論。。以湘文之唱此類喉。。即不
論其唱喉之當於顧曲者之評定否。。其唱工已自有其真價值
者在。。況湘文之道白。。其長處尤有足述者哉。。（未完）

（《香港工商日報》1926 年 12 月 27 日）

92. 我亦談談郭湘文（續）（疑冰投稿）

大抵平喉道白。。編曲者每每剿襲綺語。。冗而失當。。而
駢四驪六。。又絲毫無口白神吻。。致使歌者習之。。往往
貽人以背誦書卷之誚。。下焉者不必論。。即著名歌者。。
亦多不能駕馭此等時髦之道白。。獨湘文對此。。頗能於不
可工之中得其穩。。葢湘文之道白。。能搖曳其句勢。。且
能於形神上表露句中之意。。迥非信口念來者比。。益以湘
文之眉梢眼角。。常含蠻蹙。。故所道所唱。。如為悲涼之
曲。。尤覺傳神。。且其喉饒有苦味。。所唱憶、恨、諸闋。。
唱工唱情。。足推巨擘。。人謂湘文身世。。殊不能聊。。

唱生其感。。故能神妙欲到秋毫顛。。其信然歟。。（完）

（《香港工商日報》1926 年 12 月 28 日）

93. 麗芳勉乎哉 （冷投）

麗芳以天賦歌喉。。其唱也。。敲金戛玉。。餘韻鏗鏘。。有紆徐不迫之能。。無艱澀牽強之苦。。本欄投稿。。論之屢矣。。以麗芳之聲而唱平喉。。一平喉上乘之角也。。然質雖美。。而歷練則尚未精馴。故控縱之處。。容有未逮。。且恃才以傲。。恒為聽曲者所訾議。。然麗芳近者亦漸知警。。洎今湘文等輩。。翩然而來。。擅平喉者。。非難其選。。則麗芳於此。。益當策勵。。勿負此天賦歌喉。。更勿謂具此天賦歌喉。。便足以睥睨一世。。此則聽曲者之心理所同望也。。麗芳勉乎哉。。

（《香港工商日報》1926 年 12 月 29 日）

94. 飛影之『岳飛班師』 （泛投）

以大喉著擅之飛影。。於廣州獲取西南樂府領袖之譽後。。其在香港歌臺。。久執牛耳。。聲價之高。。不肯後人。。乃自平喉歌者。。連翩而來。。度曲之資。。突異儕輩。。人謂飛影。。有必求所以並駕者。。乃飛影安之。。以為不得於時。。又何必強。。既以歌為業。。則與歌浮沉可也。。緣是飛影。。仍得於歌海中固定其一席。。余聆飛影之歌久矣。。余毫無容心。。殊不必以冷暖之情。。異其論斷。。然平心而論。。飛影之大喉。。不能謂其無異於昔者。。顧其豪雄之處。。尚有其超邁於人者在。。不能從同抹煞也。。最近於某茶樓聆飛影歌。。其初一闋。。曰『私訪梅妃』。。

為平喉之曲。。非飛影之所長。。殊不必論。。次曲曰『岳
飛班師』。。則大喉之曲也。。飛影唱此。。其聲情激越之
處。。與前曲異趣。。聽者於此。。另換一副聽官而聽之。。
蓋此等聲情激越之音。。唱於猥瑣無度之平喉後。。誠所謂
羯鼓解穢。。令人爽然。。所惜者。。則飛影之唱。。是夕
在於末塲。。而唱此曲。。又在末塲之末。。斯時也。。樂
師急欲去。。促絃以催之。。致令唱者聽者。。均未盡情耳。。

<div style="text-align:right">（《香港工商日報》1926 年 12 月 30 日）</div>

95. 瓊仙之「關盼盼」與「癡心兒女」 （疑冰投稿）

嶺南樓徵歌部重張旗鼓後。。余久未獲一登臨。。昨者有
暇。。友人相約。。過焉。。是塲。。適歌者瓊仙。。唱『關
盼盼』『癡心兒女』兩曲。。因得飫聆之。。歸而一肆愚論。。
按關盼盼一曲。。即為『燕子樓』之易名。。燕子樓一曲。。
又為呂文成絕妙之唱。。迄今呂歌先後留於唱盤。。猶以此
曲為巨擘。。乃自有撲朔迷離之人。。受藝公庭。。高唱燕
樓之什。。嗣是里巷之談。。引為笑噱。。眾口爍金。。而燕
子樓之名。。遂蒙瑕點[1]。。第曲自佳曲。。鬻歌者不能不
習。。習之又不欲沿用其曲名。。於是關盼盼三字。。得以

[1] 《為燕子樓一曲呼冤》（署名萬里）一文亦記載云：「燕子樓一
曲。文詞雅麗。結構完善。向來極為音樂家及顧曲家所重視。
自有無恥之敗類。某次唱過之後。社會中人。以羞與此輩伍。
遂不欲再唱此曲。甚至口頭稱道。亦規避之。」見《珠江星期
畫報》第 27 期，頁 9（即《民國畫報滙編—港粵卷》（二），
頁 613）。魯金在其《粵曲歌壇話滄桑》中亦有述及《燕子樓》
之事件，見該書，頁 127-128。1930 年 7 月 7 日，《香港工商
日報》刊登了另一則與《燕子樓》有關的新聞，標題曰「瘋漢大
詞燕子樓」，左旁有「先後輝映 無獨有偶」之字句，見該報第
叁張第叁版。

取而為代。。其實曲自為曲。。事另一事。世俗淺識。截趾
適屨。抑何不思之甚也。余今評瓊仙是曲。。仍以關盼盼標
名。。蓋亦聊為從同。。未能免俗耳。。（未完）

<p style="text-align: right">（《香港工商日報》1926 年 12 月 31 日）</p>

96. 翠姬 （位閒一夕客投）

昨有客來自防城東興者。。知坤伶翠姬事甚詳。。據謂姬扶
風其姓。。琼山其籍。。幼極聰慧。。得琼州軍政某鉅公之
乃弟出資送其入學。。六年。。粗通文翰。。繼延師學彈唱。。
逾年。。藝列前茅。。惜琼山地處僻偶。。無良師。。遂束
裝來港。。訪尋良師。。（聞本港著名歌娘瓊仙是其表姊）
溯其所唱『白蛇會子。。』『黛玉焚稿。。』聲音清而露字。。
並無橋揉造作之態。。是極難能可貴。。以年纏月滿而得
此。。則其前途。。誠未可限量。。姑錄之。。以為世之知
音人相告。。

<p style="text-align: right">（《香港工商日報》1927 年 2 月 15 日）</p>

97. 玉憐之「相如憶妻」 （詹詹投稿）

歌者玉憐。。習唱已有數年。。雖稍具聰明。。而睥睨特甚。。
故至於今日。。尚碌碌無所短長。。曾於某日。。聆該伶歌
一曲於武彝樓。。曲曰『相如憶妻』。。是曲。。由梆子起
唱一段。。其中念七言四句者凡二。。大念其四六句語者又
一。。曲中有此。。最惹人悶。。加以玉憐所唱。。又輕率
而不措意。。一瀉而下。。毫無停駐之勢。。此段所唱所念。。
都不足言。。惟念完四六句後。。唱『柳搖金』小調。。及
接入二簧掃板四句。。則運喉應調。。均有可取。。隨唱『今

晚夜俺相如、行也不得、坐也不定……』一長句。。掠板亦
見老到。。唱至嵌『剪剪花』一節。。亦佳。。餘則不落褒
貶。。所唱此曲。。以後段為勝於前段。。然終不見有特異
動人之處。。蓋輓近歌伶。多喜唱此類平喉。。平喉易學。。
而無眞工夫可言。。故比較難於引人入聽。。為鑑曲者所不
取。。無如一般歌伶。。終喜入此窠臼。。亦足為聲藝前途
慨矣。。

<div align="right">（《香港工商日報》1927 年 2 月 22 日）</div>

98. 翠姬何必參唱平喉 （詹詹又投）

客臘。。余一度聆翠姬歌曲於某茶樓。。輒已許其為擅子
喉。。將來必成歌臺健者。。曾為文以揚之。。（前文書彩姬、
蓋從茶樓所標名也、）然私心惴惴。。恐其涉於妄聽。。而
為顧曲者所竊笑。。不圖揭登之遲一日。。即有某君投稿。。
以翠姬為子喉大三元。。（瓊仙、麗生、翠姬、）而他報評
稱之者。。亦數數見。。得此對照。。尚幸拓落聞歌。。未
為皮相。。而翠姬蓋果有其眞價值之唱工在也。。（未完）

<div align="right">（《香港工商日報》1927 年 2 月 24 日）</div>

99. 翠姬何必參唱平喉（續） （詹詹又投）

歲暮事集。。不獲屢涉歌塲。。即偶一登臨。。亦祇朋儕嘯
聚。。非復擇所欲而聆。。聞翠姬之歌。。去年僅此壹度。。
正初鄉園返掉。。摒擋稍就。。結習未忘。。翻報章歌臺之
譜。。則翠姬之名。。紛披於目。。以是益知翠姬名實。。
果相副也。。爰約稔友。。就中環某茶樓。。為第二度之
聽別。。是塲。。翠姬首唱『夜渡蘆花』壹闋。。是闋。。

翠姬不能純用其所擅之子喉。。而以平喉起唱。。迄唱白女
時。。始回復子喉。。（仍未完）

<div align="right">（《香港工商日報》1927 年 2 月 25 日）</div>

100. 西洋妹之大喉 （愛投）

西洋妹兩月前返自羊城。。至今歌扇生涯。頗尚寥落。蓋以
香港歌伶。。此際已供過於求。。而徵歌範圍。。亦比較縮
小。。故一般以歌為業者。。幾有英雄無用武地之歎。。西
洋妹所唱為大喉。。以較之徒以惜力為尚之歌伶。。似尚有
別。。然其所唱大喉。。有時或過於揚而旋即低跌。。有時
或流於渾而不能振勵為雄。。殆由鍊未精純。。不能運用丹
田之氣。。故欹輕欹重。。或浮或實。。而未逮六轡在手之
工能也。。余聆其唱『斬龍且』『五郎救弟』諸曲多類是。。
倘益加致力。。或能於大喉中分一席歟。。

<div align="right">（《香港工商日報》1927 年 2 月 28 日）</div>

101. 月兒之南音「霸王別姬」 （冷投）

歌姬以援琴唱南音代唱曲。。其足稱道者。。當推瓊仙之
『客途秋恨』。。次則當數月兒之『霸王別姬』焉。。瓊仙
之客途秋恨。。評者稱之。。迭見本欄紀載。。若月兒之霸
王別姬。。則尚未經人道。。余茲一論列之。。是闋。。從
項王垓下聞漢軍皆楚歌唱起。。唱至虞姬玉碎止。。其為歌
百四十五句。。其間紀事。雖與史乘微有添逗。。然下
里巴人之歌。。固不能責以出經入史之義。。論月兒之於此
闋。。以其天然爽朗之喉。。唱此南音。。趁以琴韻錚鏦。。
益覺鏗鏘可聽。。惟所唱內有數點尚應改善者。。（未完）

<div align="right">（《香港工商日報》1927 年 3 月 1 日）</div>

102. 月兒之南音「霸王別姬」（續）（冷投）

一、首段之句。。係用『歌』字平仄韻。。唱至『彭城九郡
更旗號』句之『號』字。。應叶音如『賀』。。『惆悵滿懷
添懊惱』句之『惱』字。。應叶音如『懦』。。始為一氣串
貫。。月兒於此兩字。。照原音唱去。。頗嫌失脫。。至於
次段而後。。則祇叶平聲韻。。仄韻多數不諧。。不必強其
從同。。可不概論。。二、末段『今日兵臨城下。。逼要共
嬌你分離』句。。雖已轉入快板。。但句太長。。不宜與前
後諸句同一例唱去。。不妨在『下』字處畧逗一逗。。較為
生勢。。月兒於此。。則微嫌其唱法促而弱也。。余所見有
此兩點應改善者。。若以全闋而言。。則珠喉琴韻。。竟把
拔山扛鼎。。叱咤風雲之項王。。唱來英雄氣盡。。尤動聽
眾感慨。。此為南音之唱法。。固不能以唱曲一例論而求其
神吻之逼肖也。。月兒是闋。。亦足稱矣。。（完）

（《香港工商日報》1927 年 3 月 2 日）

103. 燕飛之「紅絲錯繫」（愛吾投稿）

港中歌伶。。以子喉稱者。。現祇得瓊仙翠姬二人。。群芳
渺矣。。蓋已不可得而復聞。。擅子喉者。。益難摟指。。
此外則有數麗生一伶以儕於前列者。。然麗生雖久歷歌場。。
但所唱以舊派生喉名。。子喉縱曰未可厚非。。實則不過按
部就班。。亦無大過人處。。更除此外。。尤每況愈下矣。。
歌者燕飛。。所唱蓋平喉子喉兼習者。。初固非以子喉名。。
然今以浸淫於瓊仙之歌。。故所唱子喉。。已逐漸可許。。
余近聆其『紅絲錯繫』一曲。。有得而論焉。。（未完）

（《香港工商日報》1927 年 3 月 3 日）

104. 燕飛之「紅絲錯繫」（續昨）（愛吾投稿）

是曲既為紅絲錯繫。。故未免有懷舊之意。。唱首板四句。。頗能透露纏綿悱惻之情。。次唱慢板轉慢中板。。唱法句句生勢。。頗得瓊仙之格調。。而神情之間。。亦若有餘恨者。。彼姝者子。。殆有身世同憐之感乎。。就中道白兩段。。有含蓄。。有疾徐。。亦非如念誦者比。。其後祭奠夫靈唱慢板一段。。則唱來純是哀音。。亦佳。。通論全曲。。似尚勻稱。。顧雖得其矩矱。。但聲氣不甚充實嘹喨。較之瓊翠式人。終難抗手。。此為氣質之所賦。。殆莫能強致歟。。然其唱工。。則自已視前時加進矣。。（完）

（《香港工商日報》1927 年 3 月 4 日）

105. 瓊仙之「楊花恨」（玉投）

子喉歌者瓊仙。。所長曲本甚多。。且泰半為曩日名曲。。非同時下俗調。。即間有近人編撰者。。亦不盡秕繆。。無予人以過訾之處。。此足多也。。其所唱曲。。先後見本欄評列。。余最近聆其『楊花恨』一闋。。聊亦一言。。大抵此曲難唱之點。。在於中段。。以中段分嵌小調『寡婦訴冤』一折。。其轉捩處。。唱來須若即若離。。若斷若續。。令人聽之。。覺其純任自然。。方見高手。。否則曲自曲。。調自調。。不相融貫。。痕跡宛然。。此則未到弓燥手柔之候矣。。而瓊仙於此。。則唱來確若天衣無縱[1]。。其闢笋處。。令人不可捉摸。。真非泛泛者所可比擬。。至其餘首尾諸段。。亦覺勻稱。。是其歌響。。殆非僥倖得之也。。

（《香港工商日報》1927 年 3 月 7 日）

〔1〕「縱」，疑當作「縫」。

106. 麗芳羣芳合奏之「泣荊花」 （滄浪投稿）

余不聆麗芳度曲者久。。不聆羣芳度曲者尤久。。以群芳自香港歌臺淘汰瞽姬後。。歌扇生涯。。頓形歇絕。。芳蹤杳然。。蓋久矣乎不聞其妙曼珠喉矣。。麗芳則非瞽而半眇。。尚不盡失流波送睞之女子原則。。且所唱為時俗起[1]重之喉。。故其歌業。。終非蕭索。。然以較諸明眸凝睇者。。則自未免遜一籌焉。。以是亦不常唱也。。昨於一夕並聆二芳歌。。且於一塲而聆二芳合奏『泣荊花』一闋。。因一言之。。所謂雪中送炭。。不愈於錦上添花耶。。是塲度曲。。先由麗芳唱梅玉堂。。由二黃掃板『棄紅塵。。去修行。。出了家。。（重句）』唱起。。（未完）

（《香港工商日報》1927 年 3 月 8 日）

107. 麗芳羣芳合奏之「泣荊花」（續） （滄浪投稿）

次唱阿彌陀佛至和塔影長伴爐香一段。。接入道白一大叚。。論麗芳所長。。此曲原為其數一數二者。。顧不解緣何。。今者麗芳之聲。。遂不如前。。或謂鬻歌者欲葆其喉。。必自惜其身始。。準此以談。。余將大惑。。然其格律自不差。。蓋聲喉與唱工。。有不同論者。。聲喉縱有低減。。而唱工不必因之退化也。。麗芳首唱既完。。群芳接唱其妻林氏。。唱滾花一段。。以羣芳之子喉而論。。又詎容議者。。（尚未完）

（《香港工商日報》1927 年 3 月 9 日）

〔1〕「起」，原字不清。

108. 麗芳羣芳合奏之「泣荊花」（二續）（滄浪投稿）

特是時聆羣芳所唱滾花一段。。而其聲腔亦竟不逮前。。音沉而晦。。聲緊而低。。殆已三日不彈。。手生荊棘矣。。惟續與麗芳對唱曲中人門內外問答諸段。。麗芳之聲腔節奏。。尚一如開場所唱時。。羣芳之聲。。則已較前段所唱為爽亮。。而對於曲中人林氏以死相要之道白數句。。說來尤覺激楚。。蓋其幽怨之聲。。出於本性。。不以久而遂汨沒。。統括兩人而論。。麗芳之唱工如舊。。而其聲不免或減。。羣芳之聲喉尚葆。。而唱工驟覺生疏。。然唱工易復。。而聲則難返也。。是二人者。。其得失為何如哉。。（完）

（《香港工商日報》1927 年 3 月 10 日）

109. 論瓊仙之歌 （鴛鴦伴侶投稿）

夫人有懷于中。。必形諸外。。故觀人之抱負。。每可于言外得之。。其有強顏歡笑。。以自掩藏者。。知其必比涕淚為尤苦也。。觀夫歌曲亦然。。今歌者瓊仙。。豈非以婉轉悲歌見名于時者乎。。該伶之境遇。。作者雖不得而知。。但聆其歌曲。。則悲苦莫名。。察其外貌。。則幽怨備至。。意其芳心中。。必有無限幽思。。而不能為外人道者。。故近有人以『恨歌怨曲惹人憐』七字贈之。。而作者屢聆瓊娘歌。。亦見其所唱之曲。。題目中無不帶有『哭泣怨恨』四字。。如『玉哭瀟湘』也。。『瑾妃哭璽』也。。『小青吊影』也。。『昭君怨』也。。『客途秋恨』也。。無一而非傷心滴淚之詞。。而瓊娘復以愁恨之聲以度之。。幽怨之貌以表之。。確有令人頓起憐惜。。而不能自已者。。嗚呼。。瓊娘。。豈特好為淒楚之音。。以自異乎。。抑傷心人別有

懷抱也。。

<div align="right">（《香港工商日報》1927 年 3 月 11 日）</div>

110. 碧蘇 （詹詹投稿）

歌者碧蘇。。掛名於現歌籍者。。無多時日。。且扇底生
涯。。亦殊非盛。。故余於去星期休沐之夕。。始於某茶樓
一聆焉。。是夕末塲。。原為子喉名角翠姬所應徵者。。以
翠姬不能來。。故倩[1] 碧蘇為代。。碧蘇則唱大喉。。所點
之曲。。為『四郎回營』及『霸王別姬』兩闋。。以所唱既
為末塲。。而為時且夜。。故聽眾多趨趨去。。通常歌伶。。
見此形狀。。鮮有不聲情頓減者。。而該伶於此。。則仍能
再接再厲。。盡其在我。。不以人稀而稍懈。。且神情態度。。
儼若俯睨一切焉。。論其歌。。難聲響已不能壓[2] 笛。。而
運喉控縱。。頗若有宿度者。。意該伶之於度曲。。或不自
今日始也。。其為再作馮婦乎。。假以時日。。能復舊觀。。
殆非碌碌者比歟。。

<div align="right">（《香港工商日報》1927 年 3 月 14 日）</div>

111. 瓊仙之「黛玉歸天」 （南郭投稿）

昨星期六夕亥刻。。偶過永樂街之某茶園。。聞樓上管絃嘈
切。。歌聲穿櫺而出。。不覺乘興登樓。。藉遣暇暑。。既
履廣座。。歌娘瓊仙首曲已闋。。方開始度次一曲。。余望
其曲目。。為『黛玉焚稿』。。余乃坐而細聆。。則瓊仙所
歌者。。蓋為『黛玉歸天』而非焚稿也。。不解茶樓主人。。

〔1〕「倩」，疑當作「請」。
〔2〕「壓」，原字不清。

標曲名何以與所歌者不相符合。。是曲。。以弌簧掃板起。。轉入反線乙段。。而以滾花終。。論瓊仙子喉。。超邁儕輩。。幽怨動人。。唱此等曲。。幾若口追摹曲中人神吻。。且其歌時。。間以手自按丁板。。其於歌也。。可謂中心[1]藏之。。何日忘之矣。。（似憶曩閱『華星』。。內載某君所記之瓊娘小史乙則。。謂[2]瓊仙謝歌後。。曾在某舞臺聽曲。。猶以纖手輕攏。。作節拍狀。。謂瓊仙不忘其歌云。於此益信。。）獨嫌是夕音樂。。微有荊棘。。故瓊仙於此。。頗若不能盡其控縱之妙者。。不遇知音不彈。。歌曲一道。。亦未嘗不如是耶。。

（《香港工商日報》1927 年 3 月 15 日）

112. 文武清 （鳳兒投稿）

鳳兒草草勞人。。沒甚閒刻。。邇來徵歌塲裏。。已少涉足其中。。故在這歌聲欄內。。亦少涉筆了。。昨日我行經那間某某茶樓的門前。。見着板牌上書的歌者芳名。。裡面寫着有個是由南洋回的歌孃。。名『文武清』字樣。。因此把我顧曲的念頭。。不覺便引動起來。。那晚電光初餤的時候。。我便抽身望那茶樓跑去。。賞識賞識。。那『文武清』歌孃。。返自星洲。。蒞了香江。。沒有多麼日子。。她的芳容和她的歌技。。香江人士。。想來多未曾領畧過。。所以我纔拿她來說說。。給閱者諸君識別識別。。先說她的年歲。。約畧已達到知命之年了。。恐怕和那林燕玉都不相上下吧。。但她的面龐畧見皙白些。。和林燕玉比較還是嫩一

〔1〕「中心」，疑作「心中」。

〔2〕「謂」，原字不清。下同。

点哪。。那晚她唱的曲兒。。一闋喚做『空城計』。。一闋喚做『黛玉焚稿』。。她首先唱『空城計』一曲。。去司馬懿一角。。所歌的大喉。。聲線沈雄。。極為老到。。响遏行雲。。大有繞梁三日之概。。的是[1]大喉正宗。。去諸葛亮一角。。所歌的生喉。。清亮淋漓。。徐疾裕如。。字句玲瓏。。確為生喉的出類拔萃。。而且兩相酬答。。俱能聲韻分別。。至所唱『黛玉焚稿』一齣。。純用旦喉。。她亦能婉轉出之。。若枝頭流鶯。。備極幽怨情態。。論她的旦喉。。雖然媲美不上那京王山人[2]。。但較於某君所說的旦喉大三元之翠姬。。確是有過之無不及呢。。歌壇上不是又多了一位歌者明星嗎。。我說以上這番話。。非是好作捧塲。。不過就事論事罷。。諸君如不我信。。便往歌壇一聆。。當知余言不謬。。

（《香港工商日報》1927 年 3 月 16 日）

113. 麗生之「陰魂雪恨」 （詹詹投稿）

歌者麗生。。年事謝矣。。以年事既謝。。則髡其髮以學時髦。。修飾裙裾。。蓋已異乎數年前拙樸如烏衣傭之麗生矣。。邇來五羊歌籍中人。。其年貌稍衰者。。每剪除煩惱絲。。藉異致以文其寢陋。。麗生曩嘗一度移業省垣。。故染其習尚如此。。然此實與其聲無所損益。。其所以如此者。。不過欲稍泯世人皮相之見。。究其實。。則歌扇生涯。。仍泰半關於其聲藝。。而麗生之歌。。固自有其穩練之處在。。似非逞妍取巧者所得而比也。。麗生之聲。。唱生旦

〔1〕「的是」，疑當作「的確是」。
〔2〕「京王山人」，指「瓊仙」。

兩喉。。均不踰矩。。而生喉尤其所長。。（未完）

（《香港工商日報》1927 年 3 月 18 日）

114. 麗生之「陰魂雪恨」（續）（詹詹投稿）

麗生之生喉。。有舊日生喉之派味。。本欄投稿諸君。。已有評及。。茲不為贅。。至其子喉。。亦多有稱之者。。雖不能及瓊仙。。然其於吐字使聲之道。。思之過半。。昨日之午。。於茶樓中聽其唱『陰魂雪恨』一曲。。是曲。。兼唱生旦二喉者也。。首以生喉唱某秀才。。掃板四句。。接滾花兩句。。隨道白一段。。當其聲之始發也。。運喉尚未造於純。。故唱來頗若有平喉之腔調。。但及其道白一段。。則已能逼真舊派生喉風格。。其振落搖蕩處。。以較唱男喉之飛影（大喉）湘文（平喉）。。末遑多讓。。續唱二流一段而轉入子喉。。則為某氏小喬陰魂唱。。（未完）

（《香港工商日報》1927 年 3 月 19 日）

115. 麗生之「陰魂雪恨」（再續）（詹詹投稿）

所唱亦為掃板四句。。接滾花兩句。隨道白一段。掃板滾花。雖尚平穩。。但無特長可指。。惟至道白。。其工練處亦如上半闋生喉道白時。以較瓊仙。。應無遜色。。道白後續唱慢板一段。。則聲喉清亮。以此時所唱子喉而論。。較其平昔。。似已運用自如矣。分唱生旦唱白既完。。貫入西皮一段。。則生旦兩喉對答。。旋唱旋白。均為某氏陰魂表明冤抑求代雪恨之事實。。而麗生以一人兼唱。其發音處。。亦能界劃釐 [1] 然。。一絲不紊。。具見功詣。最後唱二流對答

[1] 「劃釐」，原字不清。

一段亦如之。。以余觀之。。麗生蓋歌伶中之中上選也。。
然而所謂徵[1]歌者每在彼而不在此。則麗生亦終於沉寂
耳。。（完）

<div align="right">（《香港工商日報》1927 年 3 月 21 日）</div>

116. 鳳影之「相思局」 （詹詹投稿）

歌者鳳影。。具聰明質性。。習歌亦逾年以外。。如肯致力。。
未嘗非可造之材。。顧久久無所短長。。祇備員歌臺。。唱
其無須功詣之平喉。。殊足為鳳影惜。。第日來聆其唱賈瑞
誤入相思局。。則使聲諧樂。。其藝已進。。雖尚平喉。。
亦自可取。。不可謂非鳳影歌之可能性的表現也。。是曲。。
由二簧首板四句起。。轉二簧慢板。。鳳影唱來。。其聲之
抑揚。。幾若與樂渾化。。而節奏起落之脗合。。亦周折規
矩焉。。（未完）

<div align="right">（《香港工商日報》1927 年 3 月 22 日）</div>

117. 鳳影之「相思局」（續） （詹詹投稿）

次轉入小調『柳搖金』半折。。隨接『打掃街』半折。。然
後轉回慢板。。此段轉捩之處。。頗若龐雜。。比較當稍喫
力。。特此類小調。。幾於市井里巷中。。好信口作歌者。。
人無不習。。故鳳影唱之。。亦能口貫。。但視前段差遜耳。。
又次則道白一段無足取。。其後唱西皮二流滾花諸段。。則
唱來板路微有破綻。。然其咎半在於司樂者。固不盡關鳳影
也。綜聆全曲。。已算穩稱。。計余自聆鳳影歌以來。。未
嘗有此。。微聞人言。。該伶近好觀劇。。故所歌能染有班

〔1〕「徵」，原字不清。

味。。其然豈其然乎。。此則非余所敢知矣。。

118. 桂瓊之「倒亂廬山」（南郭投稿）

歌者桂琼。。雖度曲之時日頗久。。然邇來則多卜晝而不卜
夜。。蓋僅此有限之歌臺。殊不能容無極之歌者。故聲藝稍
遜者。。多不易分夜塲之時刻。。祇能於茶樓晝永中高歌一
曲耳。。勿謂教成歌舞。。便可廣博纏頭。。安得茶樓千萬
間。。長庇歌者盡歡顏乎。。桂琼之歌。。雖不為佳。。然
亦不劣。。第由今視昔。。曾不加進。殆以不常唱故。其聲
藝遂不能歷階而陞耶。。昨日過某茶樓。。其末塲。。桂琼
所應徵也。。唱『倒亂廬山』一曲。。（未完）

119. 桂瓊之「倒亂廬山」（續）（南郭投稿）

倒亂廬山一曲。。起唱首版四句。。接唱慢板一段。。首板
句法。。字數有定。。工尺畧同。。唱殊非難。。除武喉能
以雄渾勝〔。。〕子喉能以媚曼勝外。。普泛之平喉。。實
無可摘其長以論之處。。是曲。。平喉之曲也。。桂瓊。。
亦唱平喉者也。。於此四句。。殊未足稱。。逮及慢板一
段。。句法始有長短。。句法有長短。。則長者須急驟以求
其掠板。。短者須延衍以求其應節。。唱者於此。。始有工
夫可言。。桂瓊唱此。。頗能快慢自如。。節奏無誤。。插
下『柳搖金』一段。。無足議者。。轉唱二流迄收板。。則
視前畧嫌鬆散。。以全曲唱工論。。差及中材之選。。果在
刻意〔……〕

120. 大喉中之羊叔子 （位閒一夕客投）

妙珍歌伶。。前數年隸宴花時。。與著名大喉之飛影。。同師承於一人。。其聲藝不分伯仲也。。當太白樓笙歌盛沸之日。。該伶常到度曲。。隨後亦應茶樓之召。。歌台中固曾名噪一時矣。。未幾。。竟芳蹤杳然。。說者謂其遨遊越南。。嗣是不見者經歲。。至去年夏間。。始返香江。。再張歌幟。。論其所唱大喉。。聲氣充足。。唱本頗多。。余尤以為昨聆其唱『管仲觀星』一曲。。可稱巨擘。。此曲頗長。。該伶從中段起唱。。唱至二流板。。其聲竟能將五六兩韵代士合之音。。唱時字字圓滑透露。。毫無艱澀牽強。。且於發聲雄壯中而能帶溫文和悅之容。。與其他唱大喉而裝成一種兇惡粗豪之態度者有別。。是真可稱為大喉中之羊叔子。。香江歌壇上。。其從此多一大喉上角乎。。

<div align="right">（《香港工商日報》1927 年 3 月 26 日）</div>

121. 郭湘文之「相如憶妻」 （陳六郎投稿）

目下歌姬能以唱平喉見稱於時者。。首推郭湘文。。緣湘文歌喉。。純任自然。。聲線亦復不弱。。女伶中能唱七里線。。亦所罕見。。況唱曲之咬絃。。板路之嚴密。。法口之老煉。。雖擅唱生喉之麗芳。。亦難望其肩背。。湘文自去歲蒞港。。聲譽即[1]不脛而走。。大受一般顧曲家所歡迎。。為各茶樓所爭聘。。羊城某君錫以平喉大王之徽號。。誠名稱其實矣。。予昨夕為友人林君所約。。在[2]金山茶樓聽曲。。良友情殷。。故難推却。。以予生平對於歌姬一途。。本不甚

〔1〕「即」，原字不清。
〔2〕「在」，原字不清。

注重。。蓋誠如優界區仲吾君（千里駒）所謂。。聽歌姬唱
曲。。如聽小童背書。。無腔口板路之可言。。惟是夕湘文
所唱。。頭齣『相如憶妻』。。用『合尺』線。。首板四句。。
聲線雖嫌稍弱。。轉入反線二簧。。則高低疾除。。合拍中
節。。但腔口一層。。尚微有不足[1]之處。。倘能用心研
究。。自無瑕可摘。。接唱二流一段。。露字清楚。。至收
板亦無鬆散之弊。。以全曲唱工論。。亦一中上之材也。。
若能常就教於音樂名家。。勿存自滿之心。。則進步愈速。。
靡有止境矣。。望該伶毋忽吾言也可。。

<div align="right">（《香港工商日報》1927 年 3 月 29 日）</div>

122. 再談碧蘇 （詹詹投稿）

余曩者於某茶樓始聆碧蘇歌『四郎回營』及『霸王別姬』兩
闋。。口已許為入選之歌者。。獨惜其氣非充。。唱口喉不
能壯浪。。然運喉控縱之法度。。固已言其若已夙習矣。。
及昨夕。。復聆碧蘇歌。。所歌為『夕陽荒塚』『桃花送
藥』。。顧所唱亦為末塲。。客亦先多意興闌珊去。。蓋聽
曲至於末塲。。其尚戀座不去者。。僅湊塲及癖嗜之人或知
音者少數耳。。嘗聞人言。。歌伶之價值。。每有於應末兩
塲比頭二塲較減者。。亦以時至末塲。。聽者寥寥。。如非
真叫座之歌伶。。實不易留座客至三分之一以上。。今碧蘇
所唱多為末塲。。遂致其長驟難自見。。抑歌伶之運。。亦
有幸有不幸歟（未完）

<div align="right">（《香港工商日報》1927 年 3 月 31 日）</div>

〔1〕「足」，原字不清。

123. 梅影[1]之曲（再續）（頑投）

故余論梅影之曲。。於鴛鴦蝴蝶派小說式之說白。。不以是責於梅影。。蓋以區區一兒女子。。祇知好為時髦。。其眼光又何能審辨臧否。。特不能謂其曲遂佳耳。。然亦有可言者。。某夕。。聆其『銘心鏤骨』一曲。。是曲。。該伶固曾以之唱入留聲機盤者也。。機盤之曲。。為中板六句起。。接落類七言詩之道白四句。。次仿『柳調[2]金』小調完唱。。而梅影是夕之唱。。前段署復相同。。又接下二流一大段。。並題詞一段。。其中所念之詞。。調寄『菩薩蠻』。以填詞入曲。。數年來余僅初聆。亦有足為表彰者。。題詞一段後。。由二簧掃板遞轉入南音一折。以寄慨歎。。饒有別致。但此曲前段道白。。異於入唱盤者。。與余上述者正復相類。。然得此轉變新奇之後段以襯之。。亦可許為瑕不掩瑜。。若能更將說白一道。。改弦更張。。使之成為曲的道白。。而非……小說道式[3]的道白則其所為曲。亦有足稱者矣。（完）

（《香港工商日報》1927 年 5 月 3 日）

[1] 與梅影有關之消息間或出現在畫報刊文中，惟多屬負面新聞，甚至乎有文章指她與伶人靚元坤之被殺有關。見《有人抵首拜梅花》（署名記者），載《珠江星期畫報》第 8 期，頁 3-4（即《民國畫報滙編—港粵卷》（二），頁 163-164）。讀者亦可參閱：一、《梅影結婚消息》，載《海珠星期畫報》第 8 期（1928年），頁 10（即《民國畫報滙編—港粵卷》（四），頁 462）。二、《廣州女伶近狀及其盛衰原因》（署名依稀），載《珠江星期畫報》第 32 期，頁 16（即《民國畫報滙編—港粵卷》（二），頁 738）。

[2] 「調」，當作「搖」。

[3] 「式」，疑當作「式」。

124. 耐冬 （浪投）

春歸之夕。。過武彝樓。。見歌伶標名有耐冬者。。知為初次登臺。。亟買座一聆焉。。既見該伶來。。則其年事似已吹透二十四番花風信。。靑絲掩鬢。。乍看似成剪髮狀。。及歌。。以大喉唱『大義滅親』『祭鱷魚』兩闋。。其行腔嫩。。而使氣則頗長。。所唱雖無大過人處。。但前曲中之二流一段。。後曲中之反線一段。。頗佳。。循其名以言。。耐冬當夏而花。。此正其時。。其能維其歌業至於冬而勿泯。。則耐冬之名。。庶有豸乎。。

（《香港工商日報》1927 年 5 月 4 日）

125. 梅影之歌態 （頑投）

梅影之歌喉。。本欄及諸報端。。嘗論之矣。。梅影之歌曲。。余前稿亦嘗論之矣。。今再一論梅影之歌態焉。。梅影之歌態又何如。。余觀其唱時。。肢態嬌慵。。一若無所附着。。宛如蒲留仙聊齋誌異所寫雲蘿公主狀。。而眉黛間。。亦若含顰蘊怨。。以其歌態論。。唱子喉實為唱與神合。。而當其以手作襯時。。雖固欲學為『生』。。而牽於原有之性。。與『旦』之做手無以異也。。乃梅影則不唱『旦』而唱『生』。。亦可謂負此歌態矣。。

（《香港工商日報》1927 年 5 月 6 日）

126. 雪秋之「快活將軍」 （清虛投稿）

雪秋。。又曰白雪秋。。聞為隔江之花。。登本港歌臺者。。蓋已半年有餘。。其始至也。。茶樓老板。。多冠其名以『白』字。。於是雪秋遂作白雪秋矣。。意者其為白雪之白歟。。

抑以『白』字為美術之表見歟。。雪秋兼唱生旦兩喉。。然
旦喉不常唱。常唱者多屬平喉。余最近聆其唱『快活將軍』
一闋。。為一輪之。。是闋。。以『乙反』線唱平喉。（按
以曲論。。當以小武喉唱為合。。但自梨園演劇有武生一角
後。。文文武武。。唱喉不分。。則是曲即名之曰平喉可耳。）
由『西皮』唱起。。次道白十餘句。。又次掃板轉慢板。。
並嵌入『訴冤』調。。隨轉正線唱二流作收。。論雪秋之唱。。
正如俗諺所謂『牙尖嘴利』。。不覺其鈍。。但喉底未得清
朗。。以低線唱沉喉。。其濁處愈顯。。轉回正線後。。得
樂聲掩其濁音。。則較為動聽。。且比較能唱出一二鏗鏘之
句。。故以是論。。雪秋當作昂壯之音為佳耳。。其板路則
尚平穩。。不多贅焉。。

（《香港工商日報》1927 年 5 月 9 日）

127. 銀仔 （詹詹投稿）

茲所言銀仔。。非石塘歌妓之銀仔也。。實為兩年前以大喉
鳴於本港〔。。〕其後轉徒羊城名曰大銀仔[1]之銀仔也。。
銀仔之大喉。。以亢朗勝。。當兩年前在港。。歌臺中數唱
大喉者。。輒曰飛影銀仔金蓉靚玉。。銀仔去港。。於廣州
亦獲大喉之譽。。第銀仔之唱。。每傾其頸以就喉。。故余
當時亦曾聞諸廣州歌臺中之絃索手言。。謂銀仔之發音。。
側重於頸。。而某伶（已忘其名）之發音。。為運丹田之氣
云。。然銀仔之能以大喉鳴。。固則兩地同則一也。。（未完）

（《香港工商日報》1927 年 5 月 11 日）

〔1〕 此大銀仔與《廣州女伶近狀及其盛衰原因》（署名依稀）中所提
及的相信為同一人，見《珠江星期畫報》第 32 期，頁 16（即《民
國畫報滙編—港粵卷》（二），頁 738)。

128. 銀仔（續）（詹詹投稿）

余不聆銀仔之歌者。。蓋亦已久。。至客臘。。道經省垣。。僅於珠海之湄某酒家樓適復聆其高唱『李陵碑』一曲。。聲調無殊疇曩。。然觀其容貌。。則已剪髮作時裝。。高裾長裙。。與昔在港時衣裝敷樸者異其看相。。非聆聲認名。。幾不可辨。。不謂近者盛年將謝之歌娘。。恒喜藉髡髮之裝以諧俗。。敢將十指誇針巧不把雙眉鬭畫長之句。。殆未足為此中人誦矣。。銀仔去之廣州後。。約及兩年。。今復回歸港地。。比來省方歌者。。紛作尋巢舊燕。。意口聾鼓倉皇中。。即歌事亦因之闌珊。。而終不如此海外樂土也。。（未完）

（《香港工商日報》1927 年 5 月 12 日）

129. 銀仔（三）（詹詹投稿）

銀仔既歸。。高陞茶樓連夕均唱之。。然余料銀仔之歸。。初未嘗先通欸於茶樓及樂工。。故按歌臺之譜。。其名幾不易覯。。此蓋由於按月固定。。不能乍易所致。。不然。。以銀仔之聲。。詎不足以與歌臺之有眾爭衡哉。。余曩夕。。於高陞茶樓之尾塲。聆此歸後之銀仔。。是塲。。所唱為『醉斬鄭恩』。。是曲唱喉頗繁。。先以小武喉唱高懷德。。次以武生喉唱趙匡胤。。又次以丑喉唱韓龍。。以總生喉唱苗訓。。其中尤有所謂內臣領旨之白語。。其繁難處與飛影之『三氣周瑜』正復相似。。而銀仔之唱。。唱高懷德則爽亮殊常。。唱趙匡胤則沉穆有度。。且其喉亦有醉時與醒後之分。。唱韓龍苗訓。。均能各別其喉。。是曲記為該伶所常唱者。。殆所謂探驪得珠之作歟。。丁茲飛影娩後未復登

臺。。唱大喉者寥寥一二。。銀仔之歸。。會當馳騁得志耳。。
（完）

<div align="right">（《香港工商日報》1927 年 5 月 13 日）</div>

130. 瓊仙之「昭君投崖」 （詹詹投稿）

余不聞瓊仙之歌者。。且三月矣。。雖余午夕少暇。。輒好
遣興歌場。。第毫無客心。。凡所登樓。。均非值瓊仙在。。
瓊仙之歌喉如昔耶。。瓊仙之容妝又如昔耶。。邇聞人言。。
瓊仙已剪除綠鬢。。非復舊日容光矣。。然余固未之見也。。
紫羅蘭應鐘聲社之請奏技於利園舞臺之第三夕[1]。。余於塲
次。。始覩瓊孃。。瓊之衣妝。。葢果[2]異昔時。。是時。。
紫羅蘭適奏燕樓一曲。。瓊坐而聆之口[3]意默默然。。終曲
而去。。瓊之如此。。其為一證歌藝之如何耶。。抑臺上初
囀黃鸝嬌喉戞玉之紫羅蘭。。初亦不知有以子喉睥睨香海笙
歌之瓊孃。。在廣座中凝聽也。。（未完）

<div align="right">（《香港工商日報》1927 年 5 月 19 日）</div>

131. 瓊仙之「昭君投崖」（續）（詹詹投稿）

至次夕。。聆唱於中環某樓。。適瓊仙應第一[4]場。。余至
稍遲。。瓊仙已坐而歌。。余視瓊仙。。短髮作側撥式。。
前覆劉海。。身穿輕紬長馬甲。。臂袖綴以淺碧之蟬翼紗。。

[1] 有關紫羅蘭來港獻技，可參見「利園鐘聲社遊樂大會」之廣告，
載《香港工商日報》1927 年 5 月 13 日第四張第弍版、5 月 14
日第三張第三版及 5 月 16 日第三張第三版。

[2] 「果」，原字不清。

[3] 口，此處疑有缺字。

[4] 「一」，原字不清。

冰肌隱約。。足蹴小皮鞾。。輕盈倩娜。。與前另是一番丰
致。。是時瓊仙唱『昭君投崖』已過首板。。余僅聆其唱由
慢板轉慢中板以迄中板。。其喉之嬌媚清脆。。及咬線露字
之工。。固猶是也。。中板唱後。。數句道白。。正唱入『昭
君怨』小調。。爾時之唱。。由輕攏慢撚。。遞入密管急絃。。
瓊仙均息息相應。。珠喉古調。。造詣足多。。惟唱至後節
最密處。。以忍俊不禁。。故聲為笑滯。。遂失全美。。唱
此等處。。似尚當放羣芳出一頭地。。除此微瑕。。無懈可
指。。故小調唱後。。由滾花迄收板。。聽盡。。耳中猶若
有餘韻也。。（完）

（《香港工商日報》1927 年 5 月 20 日）

132. 生旦兩唱之羣芳 （清虛投稿）

羣芳。。歌場中無不知其妙擅子喉矣。。乃羣芳則亦間唱平
喉。。（即今日之所謂生喉）然雖唱之。。亦不過庸庸無所
奇。。不足為道。。以子喉有聲之伶。。而棄長取短。。雖
曰媚俗。。然殊為審音者所不取。。一昨之夕[1]。。余聆羣
芳以生旦兩喉唱『泣荊花』之後園會焉。。其[2]唱平喉也。。
無以加於其姊妹行以著名唱此曲見稱之麗芳。。則亦何必乃
爾。。余則惟注意於聆其子喉。。但為片段之唱。。弗顯其
長。。且於時之喉。。尤嗚咽而若蕭蕭有鬼氣。。殊比其向
日單純唱子喉之曲不及。。噫。。其如是合唱。。為本人之
意乎。。抑歌場流習驅遣之乎。。其為後一說也。。余欲無
言矣。。

（《香港工商日報》1927 年 5 月 21 日）

〔1〕「夕」，原字不清。
〔2〕「其」，原字不清。

133. 娩後之飛影 （頑投）

余題茲名。。非曰有所開罪於飛影。以婦人娠。與娠而娩。。
本為其天職所應爾。。且以睥睨香江歌臺之飛影。。而忽
爾銷聲者數月。。正宜標述其故。。以諗一般未能了然之曲
迷。。以是種種。。飛影當不以余題為忤。。今飛影娩矣。。
在飛影娩後將再登臺之前。。歌場中人。。竊竊焉私議。。
以為娩後之飛影。。其聲果作何狀。。將以休養數月。。其
聲益復宏亮歟。。然就余今者所聆。。則飛影之聲。。無殊
曩日。。所異者。。特視前豐容耳。。鐘聲社假利園開游藝
會之夕。。飛影報效歌唱。。余始聆其娩後之音。。曲為『夜
出昭關』。。以廣場露大。。聲浪漫散。。其唱乃不能乍飫
聽者之耳。。所謂休養數月。。其聲益復宏亮之忖度。。殆
不盡然。。而余以友人之招。。聽不終曲。。即亦離去。。（未
完）

（《香港工商日報》1927 年 5 月 24 日）

134. 娩後之飛影（續）　（頑投）

過此數夕。。於中環馬路某茶樓。。再聆飛影。。是夕。。
以飛影唱第四塲。。因而廣座之中。。至末尚留多眾。。三
塲之梅影。。唱猶未罷。。飛影即已戾止。。垂短辮僅及腰
際。。辮尾綴淡紅緞花。。服裝嘩然也。。及梅影罷唱下臺。。
互相頷首。。梅影以手撮飛影之辮。。飛影又以目睇梅影之
鞋。。一若互詆裝束者。。惜余距遠。。祇辨色而不聆語耳。。
旋飛影登臺唱。。唱為两曲。。其一平喉。。其一武喉。。
則『岳飛班師』也。。首唱平喉。。非其所擅。。第曲中有
一二句。。露雄健氣。。蓋大喉之本色。。不以是隱。。及

唱岳飛班師。。則句錘字鍊。。工穩異常。。一洗前此委靡
音韻。。所云血氣未復。。或影響於其聲喉之忖度。。蓋又
不然。。實則飛影固猶是飛影。。不以娩後而易也。。（完）

<div align="right">（《香港工商日報》1927 年 5 月 25 日）</div>

135. 珍珍之「情天血淚」 （真投）

『情天血淚』一曲。。時下歌伶之平喉者習唱之。。幾於
無不諳也。。余日者又聆珍珍亦唱此曲矣。。珍珍登歌臺
未久。。惟頗肯唱大喉曲。。前有某君曾於本[1]欄論其宜
專[2]習大喉以求工。。勝於以膚淺學時髦。。未嘗非對於時
下歌伶下鍼砭語。。即就余所聆。。亦以為珍珍之唱平喉不
如唱大喉也。。蓋珍珍之喉確有不清之疵。。唱大喉可藉其
賣力處以補其短。。若唱平喉。。則無[3]長可補。。況情天
血淚一曲。。工者甚多。。以此爭衡。。未必有當耳。。

<div align="right">（《香港工商日報》1927 年 6 月 2 日）</div>

136. 翠姬之「秦淮河弔影」 （少卿投稿）

翠姬。。後起之歌伶也。。工子喉。。生喉亦善。。音韻清
脆。。聲高氣順。。拍節固合度。。字眼亦明瞭。。余昨聆
其所唱『秦淮河弔影』一曲。。腔口甚佳。。但唱到『在秦
樓。。和楚館。。』及『徒令我如泣如訴。如怨如慕』數句。。
未臻完善。。餘皆無疵。。翠姬之腔。。間有與瓊仙類似者。。
能再悉心研究。。則聲譽不難蒸蒸日上也。。

<div align="right">（《香港工商日報》1927 年 6 月 7 日）</div>

〔1〕「本」，原字不清。

〔2〕「專」，原字不清。

〔3〕「無」，原字不清。

137. 小圓圓 （詹詹投稿）

昨夕過徵歌茶樓之門。。始知有新來之歌伶曰小圓圓者。。
視其粉牌名下。。並有小註曰。。『由南洋回。有聲有色』
云。乃登樓待而聆之。。已而小圓圓至。。年可雙十。。貌
亦中姿。。及唱兩曲。。則均為武喉者。當未標曲名前。。
顧其名而卜其聲。。必謂其唱子喉無疑。。蓋吳三桂有寵姬
陳圓圓。聲甲天下之聲。。色甲天下之色也。。今該伶既
慕其名而曰小。。而其喉乃以雄盪出不以婉曼鳴。。得毋負
此佳名乎。。然此為旁題。。不必深論。。至論其聲。。則
腔喉雖合。。而氣苦不充。。視現以武喉稱諸歌伶。。已形
況下。。蓋其為平唱之武喉。。而非為高唱之武喉也。。然
以視因陋就簡之俗腔平喉歌伶。。則余之偏見。。固曰此猶
賢耳。。

（《香港工商日報》1927 年 6 月 8 日）

138. 郭湘文之我見 （少卿投稿）

郭湘文。。本港有聲譽之歌伶也。。茶樓爭延度曲。。無有
虛夕。。該伶所唱為平喉。腔口頗好。。但聲沉不振。。
夫平喉最簡而最易學。。若喉低不清。。則所發之音不亮。。
未足以語。。湘文或為稟賦所限。。故而有此不足處。。
然以其音響能與絃管相應和。。瑕下掩瑜。。故茶樓亦爭聘
之。。湘文其益黽勉從事可。。

（《香港工商日報》1927 年 6 月 11 日）

139. 翠姬的「白蛇會子」 （鳳兒投稿）

鳳兒勞人草草。。暇晷無多。。故此對於歌聲那種評論。。

已擱筆幾月了。。昨晚偷得些閒時候。。和一位朋友。。跑
到中環那間馬玉山茶樓。。來聽聽曲。。這晚的歌姬。。是
郭湘文、翠姬、瓊仙、鳳影、四個。。湘瓊鳳三伶。。我都
曾在本欄評論過。。可不在贅。。我今祗談談翠姬一伶、那
晚他所歌『白蛇會子』一曲。。確的[1]令人出乎意外。。
蓋翠姬的歌技。。本來平平無奇。。獨於這曲。。却大有和
昔日紅氍毹上的雪豔親王媲美輝映之概。當唱至反線那一大
段。字眼很是清晰玲瓏。。韻腳尤其悠揚婉轉。。每一韻腳。。
延宕十餘字。。這真算他擅長的一曲。。比之現在子喉巨擘
的瓊仙。。怕不遑多讓罷。。

（《香港工商日報》1927 年 6 月 13 日）

140. 翠姬的「夜渡蘆花」 （幻夢投稿）

我昨天看了鳳兒君所評論『翠姬的白蛇會子』一段。。不免
搔着我的癢處。。因此今天也借重管城子的力。。代我談論
幾句。。為的是前天神誕。。港裏許多館子。。都唱八音來
慶賀。。我未能免俗。。也和數位朋友跑到館裏。。來聽聽
曲。。這天晚上所唱的女伶很多。。以前唱的。。都是平平
無奇。。後來唱的。。便是翠姬了。。所唱是『夜渡蘆花』
一曲。。我的初意以為他全唱子喉。。但是該曲。。却由平
喉轉入子喉。。雖然。。他的腔口非常悅耳。。音韻很是悠
揚。。字眼很玲瓏。。但因慣唱子喉。。平喉不甚注意。。
未免聲沉一些。。倘能夠悉心研究。。兩喉俱進。。怕不是
一位歌界明星嗎。。

（《香港工商日報》1927 年 6 月 15 日）

[1] 「確的」，當作「的確」。

141. 小丁香 （鳳兒投稿）

余茲所言之小丁香。。非梨園中充旦角之小丁香。。蓋為現
下歌壇上後起之詞伶也。。該伶年華二九。。婀娜生姿。。
輾然一笑。。瓠犀微[1]露。。頗迎人意。。能生旦喉。。惟
生喉甚生澀。。旦喉則署勝一籌。。最近聆該伶奏技於高陞
茶樓。。是晚所歌為『蓮英慘史』一曲。。雖純唱旦喉。。
但每有反腔氣促之弊。。於字句亦欠圓轉。。倘不力加鍛
鍊。。着意研求。。當此歌伶薈聚中。。恐難持久。。寄語
該伶。。其自勉之。。

<div align="right">（《香港工商日報》1927 年 6 月 16 日）</div>

142. 駁少卿君之評郭湘文 （陳六郎投稿）

予閱五月十二日[2]本欄。。有少卿君所評『郭湘文之我見』
一則。。內述湘文『所唱平喉。。腔口頗好。。但聲沉不振。。
夫平喉最簡而最易學。。若喉底不清。。則所發之音不亮。。
未足以語。。湘文或為稟賦所限。。故而有此不足處。。然
以其音響能與絃管相應和。。故茶樓亦爭聘之。。』等句。。
可謂自相矛盾。。夫既謂湘文聲沉不振。。所發之音不亮。。
何以又稱其音響能與絃管相應和。。須知音響則斷無聲沉。。
聲沉亦斷難音響。。且聲即是音。。音即是聲。。有何分別。。
豈聲音二字。。其途兩立。。不能相提並論耶。。予真百思
莫解矣。。況湘文歌喉。。由于天賦。。非人力所能為。。
久唱其喉不反。。亦無艱澀之弊。。唱工之緊醒。。法口之
老鍊。。非研究有素。。斷難臻此。。且湘文唱曲。。常用

〔1〕「微」，原字不清。
〔2〕此處採用陰曆，陽曆為 6 月 11 日。

一種鼻音帶出。。（少卿君之指其聲沉不振。。或因此點誤會。。）其運用嗓子。。控縱自如。。極抑揚頓挫之妙。。雖平喉簡而易學。。惟易學而難精。。該伶所歌。。露字有神。。按腔合拍。。熟能生巧。。可見老到。。況湘文之技。。如其不能博茶客歡迎。。茶樓老板。。亦斷無爭相延聘之理。。湘文到港。。唱曲不及一月。。即能邀顧曲者歡迎如是。。可見亦非無可造就之材。所可惜者。則該伶所擅曲本不過十餘枝。。無推陳出新之想。。為缺點耳。。須知熟極生厭。。人之常情。。若欲久駐歌台。。必須多習新曲。。方能穩固。。此則予之所望於湘文者。。想亦一般茶客共表同情者也。。

<div align="right">（《香港工商日報》1927 年 6 月 17 日）</div>

143. 瓊仙的「情娟[1]罵玉」 （幻夢投稿）

我昨天晚上。。和幾位朋友去如意茶樓聽曲。。到達時。。自鳴鐘已敲八下了。。這時瓊仙尚沒有到。。我們就擇定了坐位。。扳談約數分鐘。。她始姍姍而來。。所唱的是『情娟罵玉』一曲。。腔口很好。。間有類似北腔之處。。聲韻亦很婉轉。。但可惜字眼仍不大顯露。。使聽者難以完全領畧。。關於此點。。我希望子喉巨擘的瓊仙。。精益求精。。如果侈然自足。。就非我們聽曲者所望了。。

<div align="right">（《香港工商日報》1927 年 6 月 18 日）</div>

〔1〕「娟」，當作「鵑」，下同。

144. 妙玲之我觀　（愚公投稿）

歌姬妙玲。。年華二八。。俊慧過人。。舉止端莊。。性情高潔。。久為顧曲者所贊許。。昨歲往羊城度曲。。省中報界。。多揄揚之。。謂其具有大家閨秀之風。。而無冶容狐媚之狀。。誠為歌姬中之出類拔萃者。。余獨惜其美中不足。。蓋已自驕自傲。。對于曲本。。絕不關心研究。。以圖進步。。故終歲所唱者。不外『羅卜救母』『梅知府』『客途秋恨』『醋淹藍橋』『祭佳人』諸曲。論其聲價。。自不能與瓊仙、月兒、燕鴻、湘文、翠姬、佩珊、梅影、飛影、麗芳、等並衡。。然檯腳亦旺。。倘能勇猛精進。。多習新曲。。亦不難臻上乘之地位。。寄語妙玲。。其葆此固潔。。勿為蒼黃之染。。而致力於藝也可。。

<div align="right">（《香港工商日報》1927 年 6 月 23 日）</div>

145. 為妙玲惜（道人投稿）

妙玲。。初原歌姬中之皎潔者。。雖非艷如桃李。。然亦冷若冰霜。。有此靜好以濟其歌。。故當時生涯極盛。。且竟名列四大金剛之一。。夫以此時之聲藝。。尚能得顧曲者之贊賞。。倘後此益加努力。。精益求精。。則將來之有造就。。可斷言者。。獨惜其自暴自棄。。驕傲性成[1]。。朱赤墨黑。。與遊不慎。。以是近來歌扇生涯。。已成一落千丈之勢。。且歌喉亦已不若昔日之嘹喨矣。。余為妙玲惜。。然絡望其有以自湔耳。。

<div align="right">（《香港工商日報》1927 年 6 月 27 日）</div>

〔1〕「性成」，疑當作「成性」。

146. 艷芳之我觀（道人投稿）

艷芳。。去歲來自羊城。。破瓜[1]年華。。苗條體態。。天
真活潑。。舉止溫文。。且粗識文翰。。頗解禮儀。。顧曲
者恒道之。。其所歌各曲。。頗能動聽。。如『銘心鏤骨』『泣
荊花』『蚨蝶美人』等。。尤為其所擅唱者。。若再加意研
求。。則後來之成就。。可預期矣。。艷芳勉之。。

（《香港工商日報》1927 年 6 月 30 日）

147. 雪梅 （鳳兒投稿）

余前數天。。聆曲於大道東多寶茶樓。。時歌姬中。。有名
雪梅者。。年纔月滿。。螺髻雙蟠。。舉止端莊。。談吐溫
雅。。儼然一小家碧玉也。。是夕。。該姬度曲兩闋。。一
為『三伯爵』。。一為『蚨蝶美人』。。皆操琴以唱。。字
眼玲瓏。。而玉喉婉囀。。音調響亮。。所操琴亦甚嫻熟。。
獨惜唱工尚欠訓練耳。。倘能從此力為研究。。則將來歌壇
上。。或足自標一幟歟。。

（《香港工商日報》1927 年 7 月 1 日）

148. 我所見之改革茶樓徵歌場計畫[2]（識小）

識小曰。。本港茶樓之有徵歌部。。自民九庚申至於今。。
蓋已八年來矣。。八年之內。。其[3]間有種種變易。。種種
興替。。凡曾與歌場結緣者。。對於此數年內之沿革。。類

〔1〕「破瓜」，指十六歲之女子。

〔2〕專欄標題為「如此歌場」，而非「歌聲」。

〔3〕「其」，音同「期」。

能細碎道之。。第往[1]者已矣。。宜不必言。。至言近日茶樓之歌事。。則似已類於有退無進之狀況。。審其故。。固非由於捨捂歌臺中之人物之有無其人。。蓋其實為由於不能召感聽曲者之新興趣有以致之。。於是乎遂使聽者有膏粱之饜。。而不能無藜藿之求。。即此歌聲欄內。。其所評判。。亦無非祇此有數之歌伶旺臺者。。雖投稿諸君。。品論各有不同。。要之不能使人無『亦如是耳』之歎。。寖假則歌聲之欄。。漸而沉寂至於無聲。。即坐此歌臺守陳而不能刷新之故。。鄙見以為宜有一番改造。。方足以振眾口[2]。。爰就蠡及。。表而出之。。冀有所促進於徵歌中之茶樓。。並與嗜好聞歌者一為商榷。。而望有以集眾人之意。。茲分舉如次。。

（《香港工商日報》1927 年 7 月 6 日）

149. 我所見之改革茶樓徵歌塲計畫（續）（識小）

▲ 歌伶問題　言今日之歌伶。。雖非薈萃一時。。要[3]亦可稱為濟濟有眾矣。大喉之飛影。。子喉之瓊仙。平喉之湘文。。均足以騁驟當時。。涵蓋一切。。次焉者。。佩珊之大喉。。翠姬之子喉。。（瞽姬羣芳已入於棄置時。。口不舉。。）燕（燕鴻）梅（梅影）月（月兒）等之平喉。。則亦可以步武希蹤。。馳聲要譽。。夫以如是之歌材。。宜可以博聽者歡。。生[4]聽者趣。。而無復令聽者有所不滿。。

〔1〕「往」，原字不清。
〔2〕口，原字不清，疑作「聽」字。
〔3〕「要」，原字不清。
〔4〕「生」，原字不清。

顧證諸邇日歌塲眾論。。則又如何。。吾以為此與歌塲結緣
之人。。都已飽飫烹宰。。雖珍錯滿前。。亦已頗思得山
殽野蔌。。一易風味。。是則不能不關於茶樓主人。。或以
種[1]種關係。。或默守善善從長之例。。對於歌塲抉擇。。
不思獎掖後起。。徒令聞歌者有久而生厭之情。。而新進者
有默爾向隅之歎。。吁。。何為其然也。。在茶樓主人固自
忖無負於聽者。。其如無形中已發生此種缺憾何。。此區區
之見。。以為是當有應改革者在。。（未完）

（《香港工商日報》1927 年 7 月 7 日）

150. 我所見之改革茶樓徵歌塲計畫（續）　（識小）

改革之口將若何。。則茶樓主人。。對於所徵歌伶。。宜勿
畫地以自限。。宜勿矜長以自固。。所謂勿畫地以自限者。。
即無分畛域之謂。。例如此一茶樓固定之歌伶。。儘可以一
部分時間。。任由其他非團體結合內（聞前此各茶樓。。以
營業上之競爭。。有各組團體。。以取均勢者。。）之茶樓
延聘度曲。。彼一茶樓所固定之歌伶。。此亦不必徒逞一時
意氣。。而不事延致。。關於此點。。各茶樓今者似已幡然
有悟。。而無復前時之界限。。可不深論。。若矜長以自固。。
則犯此弊者每出於不自覺。。彼蓋以為我之茶樓。。既額聘
如是材藝超卓之歌伶。。雖旦旦而聽之。。亦何傷者。。我
固不患知音者之不來耳。。所執之說。。亦何嘗非是。。然
彼不知多數聽曲者。。固往往不專擇歌伶而喜就其所常到
之茶樓。。若使其聽之久而生厭。。則曷不將所延致歌伶之
範圍。。畧加擴大。。為茶樓計。。正宜廣搜慎用。。每晚

[1]「種」，原字不清。

所唱四場。。以兩三場仍唱回其固定之長材者。。餘場則物
色新進之歌伶或冷場者以為點綴。。斯聽曲者不致有呆滯之
情。。而歌業中人。。亦可獲調劑之處。。此余對於茶樓之
延聘歌伶問題。。認為從事改革者一也。。（未完）

<div align="right">（《香港工商日報》1927 年 7 月 8 日）</div>

151. 我所見之改革茶樓徵歌塲計畫（續）（識小）

▲樂聲問題 歌伶之調劑。。已畧舉如上述。。次則對於樂
聲問題。。亦自有應改革之點。。蓋茶樓唱曲。。非同舞臺
演劇。。緊鼓密鑼。。頗嫌喧溦。。顧樂聲中人。。徒守陳
法。。不解避重就輕。。而茶樓之主持者。。亦不知體會多
數聽者好靜之心理。。每[1]每使大鑼大鼓。。震耳欲聾。。
聽曲者多不以為然。。或謂壯浪豪雄之曲。。勢不能不以大
鑼大鼓和襯。。說固非虛。。然設使樂工能識別茶樓性質異
於舞臺。。則一減變間。。自有可代以雄不傷雅之樂之處。。
今際此歌塲毫無新趣之時。。余以為當亟謀改善。。而於樂
聲中另創一番新局面。。（未完）

<div align="right">（《香港工商日報》1927 年 7 月 9 日）</div>

152. 我所見之改革茶樓徵歌塲計畫（續）（識小）

所謂另創一局面者。。即掃除鑼鈸諸繁響。。祇取素琴洞簫
文細之樂以撐塲。。（呂紫二人[2]。。數度在港登塲奏技。。

〔1〕「每」，原字不清。

〔2〕「呂紫二人」，當指呂文成、紫羅蘭二人。二人來港獻技之新聞
　　及廣告，屢見於《香港工商日報》當中，詳見「呂文成奏技祇有
　　二天」（1926 年 4 月 24 日）、「紫羅蘭來港奏技」（1926 年
　　12 月 8 日）等等。

其樂之文細。。可以效法。。雖謂唱子喉之樂。。異於武喉。。然是在善變耳。。）斯唱者有清唱之名。。聽者有清聽之雅。。而有借歌場以式聽式談者。。亦可遂清談之樂。。茶樓主人。。有取余說而試行之者乎。。知必能得多數聽曲者之同情。。而如此歌場。。亦可另換氣象。。跂予望之。。（未完）

(《香港工商日報》1927 年 7 月 11 日)

153. 我所見之改革茶樓徵歌塲計畫（續）（識小）

▲歌曲問題 歌伶所唱之曲。。趨新愛舊。。各有取尚。。大抵唱平喉者。。喉既新。。則所唱之曲。。因而常欲更新。。唱子喉者。。喉有法。。則所唱之曲。。每多依舊。。舊曲多穩練而雅。。新曲多淺薄而俚。。以今日歌伶而論。。瓊仙多取唱舊曲。。而曲亦多辭不傷雅。。除此之外。。唱平喉者。。每喜餖飣新曲。。夫趨進新曲。。原為聲歌一途可喜之現象。。無如今之撰曲者。。非失之太過要（平聲）俗。。則無非取幾句鴛鴦蚨蝶式之辭。。強嵌曲內。。以明其尚解一二駢四驪六之文。。究其實。。則於描寫曲中人情緻。。杳不相關。。噫。。是豈古今人識力不相侔耶。。毋亦今之取自詡為撰曲者。。好行小慧耳。。（未完）

(《香港工商日報》1927 年 7 月 12 日)

154. 我所見之改革茶樓徵歌塲計畫（續）（識小）

雖然。。撰曲者固欠研求。。而取而授受之樂師。。限於平日之識字。。所歌亦常有舛誤。。他且不論。。即膾炙人口之燕樓[1]一曲。。以[2]大名鼎鼎。。負譽登場之人唱之。。

〔1〕「燕樓」，即燕子樓。
〔2〕「以」，音同「已」。

其中字音。亦不免於訛。如施蔦蘿一句之『施』字。。依義
應讀如『異』字音。。乃唱者都以施與之施平聲讀之。。於
義非當。。或者謂按譜中之韻。。平仄之音。。宜難苛論。。
然則獨不可將『異』字音之平聲重讀為『衣』耶。。又不可
將『異』字音讀畧如上聲『以』字耶。。乃不此之知。。不
特讀為原音之『施』字。。且曲本中或更誤為『絲』字。。
噫。。抑何不學無術。。而無怪粵人之曲。。終不能與北曲
抗衡也。。夫彼且如是。。又何貴乎等而下之之[1]歌伶哉。。
以上述種種之因。。故論今日歌場之曲。。殊難得其雅正。。
而能為歌場別開生面印派曲本之如意茶樓主人。。亦衹有因
襲故常。。無從芟改。。吁。。樂工之授曲。。徒審音而不
辨字。。輾轉相訛。。其結果終於誤歌者誤聽者。。抑且誤
刊印曲本者。。是不能不為歌曲界中一發喟歎矣。。（未完）

（《香港工商日報》1927 年 7 月 13 日）

155. 我所見之改革茶樓徵歌塲計畫（續）　（識小）

第余今所論於歌曲問題。。初非盡關於曲辭之糾繆。。茲之
所論。。實翼已馳譽之歌伶。。毋徒故步自封。。對於所唱
之曲。。宜隨時增益。。使聽者不致耳熟能詳。。蓋今日之
歌塲。。所唱諸伶。。已限於此一流旺臺者。。設所唱之曲。。
亦竟無大變換。。則亦何能生聽者之新趣。。故余為諸歌伶
計。。對於唱法。。既已周折規矩。。則多費一重工夫。。
向良師受譜。。倩通人撰曲。。使新雅之曲。。與時增進。。
亦正易事。。為維持其歌業計。。固不出乎是。。而為博雅
人稱賞計。。亦非此莫屬。。否則徒恃當行。。不事增進。。

[1]「之之」，疑衍一「之」字。

余竊為其歌扇生涯慮耳。。（未完）

（《香港工商日報》1927 年 7 月 14 日）

156. 我所見之改革茶樓徵歌塲計畫（續）（識小）

關於本題之歌曲。。鄙見以為應改進者如此。。至若對於劇曲為大規模之改造。。則事體滋大。。今茲誠有未能。。此所云云。。不過欲使小規模之雅歌。。為香海笙歌。。放一異彩。。區區之意。。即以是與歌塲中人一商榷焉。。港地不乏寄閒情於絲竹者。。其亦一顉余言。。而為共同之促進否也。。（未完）

（《香港工商日報》1927 年 7 月 16 日）

157. 我所見之改革茶樓徵歌塲計畫（續）（識小）

▲時間問題 本港茶樓徵歌時間。。數年以來。。屢經變易。。大抵初為夜七時起至十一時止。。共唱四塲。。（日場不備論）沿及前年。。以波瀾牽動。。歌業因而冷落。。夜場者此乃減唱一塲。。由七時唱至十時即止。。其後風波漸定。。次第復觀。。仍照七時唱至十一時之例。。至於今。。亦且二年。。以情勢言。。似無再事更張之理。。乃月前茶樓中人突有將夜唱四塲減為三塲。。而將七時開唱十一時改為七時至十時之議。。（未完）

（《香港工商日報》1927 年 7 月 18 日）

158. 我所見之改革茶樓徵歌塲計畫（續）（識小）

此議倡[1]後。。一般染有歌伶癖者。。僉引為討論。。以為

[1] 「議倡」，疑當作「倡議」。

減少時間。。在茶樓主人。。雖曰持之有故。。（茶樓主人初意。。以當此炎天。。消閒者晚餐之後。。多散步納涼。。無亟亟登樓聽曲之理。。而歌場之顧客。。又以此流人[1]為多。。如是。。故七時開唱。。聽者人少矣。。且末塲十一時。。聽者之留。。亦僅少數。。末塲歌姬。。計其所唱恒不必終塲。。則改為由七時半至十時半。。雖表面似為減少時間。。實則於聽者無損。。而茶樓之銷費。。則可因而減省云）。。但終屬於片面節流起見。。殊非中肯。。（未完）

<div align="right">（《香港工商日報》1927 年 7 月 19 日）</div>

159. 我所見之改革茶樓徵歌塲計畫（續）（識小）

至於今。。此議似歸沉寂。。而無實現之趨勢。。然茶樓中人。。既萌此念。。則當此長日之夏。。慮其終或促成事實。。余故就所見而欲一釋其念焉。。夫際茲夏令。。彼所謂七時開唱。。聽者寥寥。。固自有其可信者在。。（詳如上文）然既欲改為七時半開唱。。則曷勿仍為四塲。。由七時半唱至於十一時半乎。。乃不此之云。。而僅欲為遲唱早收。。是直為自身節流計。。而非為聽曲者籌念。。蓋可斷言。。（未完）

<div align="right">（《香港工商日報》1927 年 7 月 20 日）</div>

160. 我所見之改革茶樓徵歌塲計畫（續）（識小）

若謂每夕唱至十時將半。。聽者已廓落無餘。。倘延至十一時半。。聽者不將更等於零乎。。以此數語而反駁。。此亦有其理由。。而獨不知聽者十時將半。。即先後散。。其中

[1] 「流人」，疑當作「人流」。

蓋有種種使之然者在。。試分述之。。一。。於此時期。。
茶樓侍者。。每多對於座客。。即便收取茶盅。。以遂其早
獲放工之私。其為自計誠得。但如間接類於逐客何。乃司事
之人多任其如此不加斜正[1]。又何怪聽者之不能卒留也。又
其一。則關於樂師矣。。（未完）

<div align="right">（《香港工商日報》1927 年 7 月 21 日）</div>

161. 我所見之改革茶樓徵歌場計畫（續）（識小）

蓋樂師於末場之際。。必促其絃索。。使歌者不能不加快完
場。。點唱雖仍為兩曲。。但以唱工急就。。致末場兩曲。。
其時間每不及前此諸塲之半。。則雖無茶樓侍者類於逐客令
之收茶盅。。而聽者亦何必戀此草草之歌樂。。興闌而去。。
亦固其然。。迨聽者散盡。。而樂師之願償。。樂與歌即可
喬[2]然而止。。不必終曲矣。。惟其如是。。則聽者之不
留。。誰實使之。。茶樓中人。。正不能以是藉口於時間收
束之不能改遲也。。（未完）

<div align="right">（《香港工商日報》1927 年 7 月 22 日）</div>

162. 我所見之改革茶樓徵歌場計畫（續）（識小）

然則茶樓中人。。亦欲聽者之早散則已。。如其非然。。則
對此兩事。。自宜有以整頓。。關於上一事。。茶樓於侍者。。
有發縱之權。。一頤指間。。陋習便可革去。。關於第二
事。。則所望於樂師諸人。。勿高自聲價。。當知本身之職
業。。此際與茶樓之營業相關。。如對於前述之樂聲問題。。

〔1〕「正」，原字不清。
〔2〕「喬」，原字不清。

亦有與茶樓主人協進改創之處。。今此唱曲時間。。雖未嘗
更易。。然無論依舊與否。。樂師亦當思所以維護茶樓。。
倘使茶樓營業非佳。。即此以娛樂得值之業。。亦將從而不
穩。。此余於述時間問題之後。。而不免有所致意也。。
上舉四端。。屬於茶樓者三。。歌伶者一。。而間接關於樂
師者二。。雖見尚膚淺。。然不嫌辭費。。礙十餘日之篇幅
以述之。。亦誠願引起歌場中人一商榷耳。。識少贅白（完）

（《香港工商日報》1927 年 7 月 23 日）

163. 剪髮後之鳳影 （飲霸投稿）

鳳影。年華瓜子。歌場中人。。久已稱為後起之秀。。所歌
如出谷黃鸝。。音韻乳嫩。。近鳳影打倒『脆蔴花』主義。。
實行『草菇政策』。余曾見其剪髮後。登先施唱臺。。歌『美
人笑』一曲。。頓覺往日綽約之姿。。娉婷之態。。更增華
麗。。而嚦嚦鶯聲。。隨風頻送。。獨惜該伶不離稚態。。
如能加以穩重。。再求上進。。則前程正未可限量。。寄語
鳳影。。宜知勉焉。。

（《香港工商日報》1927 年 7 月 25 日）

164. 佩珊之「江東橋擋諒」

佩珊。。登歌臺祇有年餘。。然其氣以沛足勝。。所唱大喉。。
能充實而徹座。。顧雖具有高唱之材。。惟唱工之練。。尚
須益以時日耳。。邇聆其唱『江東橋擋諒』一曲。。是曲。。
為明初本事。曲唱甚多。。道白亦夥。。佩珊唱去。。能
始終不露竭蹶狀。。而道白之跌盪有力。。視前此已有進
境。。再能於音韻上加以錘鍊。。自不難睥睨一切。。尤有

說者。。則是曲之諒。。係指陳友諒而言。。乃標題曲名及其曲本中。。均誤諒為亮。。殊為差謬。。余於論其歌外。。故附一言冀佩珊改正之。。免貽笑也。。

（《香港工商日報》1927 年 7 月 26 日）

165. 聽秋補述 （識小）

物換星移。。春明又屆。。余握筆寫歌欄之稿。。為因應時令故。。頗欲先從歌伶命名中有春字者。。紀之以作今春寫此歌欄之開始。。顧無如數徧歌伶中。。命名中有春字者。。無有也。。即在四季名目中言。。命名中有夏字者。。亦無有也。。惟名秋字者有之。。近最著名者如公脚秋是。。名冬字者亦有之。。如耐冬是。。今無名春名夏之歌伶可言。。余其循次以言其秋者乎。。因署此稿。。名曰聽秋補述。。然述亦已矣。。何以云補。。則以余之所聽。。蓋非今春之聽。。而為客臘殘時之聽。。今始述之。。故爾云補。。（未完）

（《香港工商日報》1928 年 1 月 28 日）

166. 聽秋補述（續） （識小）

記殘臘休暇。。與友聽秋於金山茶樓。。是塲。。秋伶來。。標目唱『薛保求情』『小娥受戒』兩曲。。秋伶以公脚名。。秋伶之喉。。固純然公脚喉也。。第余聆秋伶者屢。。祇獲聞其武喉。。而未嘗聞其公脚喉。。故曩者論該伶。。嘗以其不專唱公脚喉以顯其長為惜。。乃今者則彼所唱為公脚喉矣。。所唱且有彼所著稱[1]之曲『三娘教子』矣。。（薛保

〔1〕「稱」，原字不清。

求情、亦曰三娘教子、）余因是神為之振。。以前塲所唱之
伶。。殊未動聽。。至是始打叠精神。。以聽秋伶之唱。。（未
完）

（《香港工商日報》1928 年 1 月 30 日）

167. 聽秋補述（再續）（識小）

秋伶既唱。。而樂師亦竟加意[1]拍奏。。一洗前塲隨意應付
之樂。。全塲聽眾。。則更寂然傾耳。。以是知耳之於聲。
蓋有同聽者。秋唱由『由老薛保。老憒懂。。不中用。。
在廚房。。把飯弄。。』一段起。。句句逼眞公脚喉。而又
活畫出一老憒口吻。其唱法奔湊管絃而更或驅遣之。尤得唱
中三昧。唱至二流歎板諸段。。每節之中。。必有一字衍其
氣延其音至數板。。更有非他伶所能。。記年前本港歌伶唱
『三娘教子』者。。羣推巧玲為擅。。嗣巧伶[2]鎖聲不見。。
此曲殊甚少聞。。今秋伶之唱工。。且視巧玲高數倍。。則
其動人聽處。。自可想見。。（仍未完）

（《香港工商日報》1928 年 1 月 31 日）

168. 我所聆之麗芳一関「泣荊花」（眞[3]投）

麗芳重登歌臺。。至今又且數月矣。。某君於其復出後。。
曾在本欄。。評謂歌喉依然。。而傲態已減。。執此兩語。。
頗足以盡此重登臺之麗芳矣。。余則猶有說者。麗芳傲態
已減。。誠已減矣。。麗芳歌喉依然。。誠依然矣。。然余

〔1〕「意」，疑當作「以」。
〔2〕「伶」，上下文均作「玲」。
〔3〕「眞」，原字不清。

曩夕所聆麗芳之『泣荊花』一闋。。則有為余所未及前聆之
愜意者。。是麗芳不特如某君所評。。即其技亦有進乎。。
雖此曲為俗韻。。未得通人所許。。然論麗芳之唱。。其聲
樂相應。。絕不逾矩之處。。足徵出自大匠之門。。而可傳
其衣鉢。。至道白一段。。亦頗異於他伶之以粵語說去者。。
惜署帶急促。。而不解搖曳生姿之法。。而白中之二叔二
字。。亦未脫粵語。。少有訾議耳。。願麗芳益改進焉。。

（《香港工商日報》1928 年 3 月 7 日）

169. 白玉梅 （識小）

久以子喉著稱而離港數年 曾吸珠江新潮被選為女伶工會會長
之白玉梅[1]。。（玉梅之白、非姓白也、玉梅之名冠以白字、
非自港爾也、玉梅在港、所名僅用二字為玉梅、或為麗貞、
固未嘗多此『白』字也、玉梅之白、於離港後在廣州始冠之、

[1] 白玉梅，即侯麗貞，其簡介見於：一、《白玉梅小史》，載《珠
江星期畫報》第 2 期，頁 3（即《民國畫報滙編──港粵卷》（二），
頁 29）。二、《歌界總統白玉梅》（署名浪生），載《香花畫
報》第壹期，頁 18（即《民國畫報滙編──港粵卷》（四），頁
178）。另外，據《女伶工會委員長之今昔觀》（署名卉馥）一
文記載，廣州女伶工會的第一屆執行委員長為耀卿。耀卿因香港
工潮發生而遣返廣州，期間目睹當地歌者多受壓迫，因而組織工
會以進行抵抗，並且被公選為工會之委員長。後來因耀伶「資才
兩乏，辦理未善」，因此被白玉梅藉詞打倒，白伶繼而成為第二
屆之委員長。見《海珠星期畫報》第 3 期（1928 年），頁 13-
14（即《民國畫報滙編──港粵卷》（四），頁 345-346）。至於
白玉梅執行委員長期間之所為，以及耀卿之欲東山再起之事情，
可參閱《女伶工會委員長之逐鹿》（署名紅薔薇），《珠江星
期畫報》第 11 期，頁 3（即《民國畫報滙編──港粵卷》（二），
頁 231）。讀者亦可參看《吳耀卿與白玉梅》一文，載《珠江星
期畫報》第 28 期，頁 15（即《民國畫報滙編──港粵卷》（二），
頁 643）。

非姓白而冠以『白』字、則歌伶結習、蓋以白為素潔之質、
欲借以形容肌膚之美、今白玉梅之名成於廣州、玉梅遂挾此
『白』字以回、故余亦從而白玉梅之、貪新（借用）意也、）
近者翩然回港矣。。余聆玉梅。。僅在五年前。。其時嶺南
茶樓。。未告歇業。。每夕徵歌。。必有玉梅在。。茶客趨
之。。玉梅一角。。不啻為該樓之臺柱。。（未完）

<div align="right">（《香港工商日報》1928 年 3 月 14 日）</div>

170. 白玉梅（續）（識小）

而余適羈旅香江。。客舍寡儔。。輒喜買座歌壇。。一銷沉
悶。。嶺南之樓。。尤為余所恒至。以是飫聆玉梅之歌而激
賞之。徵諸歌壇眾論。。於玉梅亦咸致嘉許。。第其時評歌
之風習未開。。而報端風光之欄未盛。。亦無從容納此類遣
興陶情之游戲文字。。故玉梅之名。。雖騰於歌壇眾口。。
然未嘗有人掉無聊之筆舌。。為之揄植。。使其名觸於閱者
之目。。設如今日。。彼掉筆舌之無聊者。。雖置而不談。。
而一般女伶大舅。。亦必竭能盡慮。。撚斷兩莖髭。。（女
伶大舅。。固未必多為有兩莖髭者。。余為此語。特以戲彼
老大舅耳。。贅此一笑。）寫成數行字。。以效其捧塲之力。。
玉梅之名。。又安能勿見。。今玉梅歸矣。。玉梅之歸。。
又既挾廣州之盛名以歸矣。。顧旬日以來。。一般女伶大舅
之於捧塲。。其冷淡竟有為余意料所未及。。（未完）

<div align="right">（《香港工商日報》1928 年 3 月 15 日）</div>

171. 白玉梅（續）（識小）

豈玉梅之聲為不如前故不加齒及耶。。抑以玉梅既已成廣州

之名。。此間不必更作無謂之溢譽耶。。昧昧我思。。以為
聽曲談歌。。雖曰小道。。特分綠擷紅。固自為女伶大舅
所應具之識見。。設有新聲。。亦當因時報告。。即本欄（指
歌欄言）之設。。亦何莫非欲以此篇幅。。供歌榭羣芳。。
分其地位。。況玉梅為舊地重來又非平泛者乎。。余入春
以來。。不履歌塲者久矣。。不握管發噦論於本欄者亦更久
矣。。今以是故。。乃不能不偷暇一往聆之。。而思以所得
實本欄。。亦並欲一審此去港復來（玉梅以三年前去港、其
時瓊仙未復出、翠姬未登塲、歌塲論者、咸惜子喉中缺此名
角、）之玉梅。。音容尚復如昔否。。（未完）

<div align="right">（《香港工商日報》1928 年 3 月 16 日）</div>

172. 白玉梅（續）（識小）

既至某樓。。入座移時。。玉梅即應徵至。。（應徵、應茶
樓之徵也、）余相玉梅之狀。。已易時世梳妝。。綠雲斷去。。
高履旗袍。。澤飾容華。。似未較當年憔悴。。記曩閱省方
某小報。。謂玉梅至廣州後。。所嗜日深。。珠黃人老。。
由今觀之。。殊未盡信。。第其聲。。則眞不免畧減矣。。
蓋聲由於氣。。歌者不設法固其氣。。葆其喉。。則年月累
增。。銷減自屬不免。。玉梅亦何能外是。。顧大匠周旋。。
不逾繩尺。。雖少怠弛。。終非淺嘗者所能學步耳。。（仍
未完）

<div align="right">（《香港工商日報》1928 年 3 月 17 日）</div>

173. 白玉梅（續）（識小）

玉梅是塲。。唱『梨娘閨怨』『孤舟恨』兩曲。。梨怨一曲。。

凡曾稍讀上海曩日時派之說部者[1]。無不知為[2]為玉梨魂之本事。曲為近人編撰。。雖遜於舊曲之渾成。。然港中現日子喉歌伶。。余似未聆唱此。則謂是曲為玉梅之所有。。亦何不可者。。是曲唱法。。從二黃[3]掃板接慢中板一大段。次道白一段。又次轉乙凡線西皮一段。。然後轉正線二流口。。論全曲之唱。。似以慢中板一段為無懈可擊。。二流一段亦佳。。惟掃板及乙凡西皮少次。。未稱全美。。至若道白一段。。則余以為此玉梅所擅長矣。。（仍未完）

（《香港工商日報》1928 年 3 月 20 日）

〔1〕「者」，原字不清。

〔2〕「為」，疑當作「其」。

〔3〕「黃」，即「簧」。

乙部：雜錄

174. 香江最好之歌台（超）

香江茶樓之布置。。近五六年來。。已極進步。。但仍不逮廣州遠甚。。中環一帶。。除高陞馬玉山第一樓大有武彝諸館外。。類多齷齪。。不堪以容雅士之膝。。至其歌台之陳設。。尤多因陋就簡。。事物縱橫。。全無美術觀念。。高陞樓之歌台。。雕花鏤鳥。。全[1]碧輝煌。。特稱弘麗。。然仍不免一俗字。。昨聞武彝仙館復業。。余偶品茗于其間。。覺其歌台之陳設。。當稱全港第一。。台中設梓榆坐椅兩張。。間以一梓榆茶几。。兩椅一几。。均以雪白洋布為帔以冪之。。椅帔之面。。以藍絨淡綉一二花鳥。。几帔之面。。淡綉通心之『歌台』二字。。皚皚然纖塵不染。。極雅潔亦極大方。。几上置白磁樽一。。上供鮮花。。其旁伴以精緻茶甌兩事。。當歌伶就席高歌之際。。綵衣與素座相新鮮。。美女與名花相輝映。。使人作天際真人想。。此外復以彩磁花盆四事。。點綴歌台之四隅。。其上懸華燈一雙。。紅珠絡之。。古艷之色。。與素座激成異彩。。故雖小小一台。。然儼如亭閣。。自成結構。。意者該館主人。。必深於美術觀念。。故能獨運匠心。。我國商人素無創作性。。斯雖小道。。亦商戰塲中之別開生面者也。。並聞該館主人。。擬將歌伶所唱之曲本。。印成單張。。分送入座之茶客。。使人手一篇。。聆聲索譜。。益增興趣。。此尤歌台中一韻事也。。亟述之以告有周郎癖者。。

（《香港工商日報》1926 年 4 月 2 日）第壹張第一頁

[1] 「全」，疑當作「金」。

175. 茶樓演唱淫曲之宜禁 [1]

茶樓之所以演唱歌伶、固為招徠生意之一種辦法、惟邇來所聘之歌伶或瞽姬、為迎合社會心理、輒唱淫詞穢曲、以致引起一般品茗客、特殊注意、豈若輩歌伶非此則不足增足 [2] 其聲譽耶、夫在大庭廣眾萬目睽睽之茶樓中、竟敢演唱最淫靡之曲、實于社會風俗大有防碍、尚望有司嚴厲取締之也、

（《香港工商日報》1926 年 4 月 3 日）第貳張第叁頁

176. 唱脚行情 （超）

昨晚偶遇一茶樓老板。。與其談談歌台中之「行情」。。頗有足為本地風光欄資料者。。據言。。現香江歌伶。。仍以飛影之聲價為最高。。計在茶樓度曲。。每小時工價三元四角。。儕輩中竟無其匹。。飛伶往時除茶樓之外。兼到石塘咀獻技。。近因有了「個個人」。已絕跡於「老石」。。間中應俱樂部之招。然度曲一小時。非以十元論者不往也。。其「〔……〕」如此。。其次則為二妹麗芳。。每小時工價三元二角。。二妹本屬「老唱脚」。。無怪其然。。惟麗芳則「出台」之日賞淺。。何修而得此。。正莫名其妙。。再其次則為福蘭。。其價格分兩種。。在八九兩時間。。則每小時三元。。惟在七十兩時間。。則每小時二元耳。。福蘭而下。。至多不過二元半。。而以一元五六角為最普通。其名不勝枚舉。惟近日以唱呂 [3] 派旦喉著名之蘭芳則極為「亞

〔1〕 關於「淫詞穢曲」之評論，讀者亦可參閱《歌曲與社會》一文，載《香港工商日報》1927 年 5 月 27 日第壹張第一版。

〔2〕「足」，疑衍。

〔3〕「呂」，指呂文成。

庚」。。每小時工價僅得一元五角。。以蘭伶唱工之賣力。。
師承之精妙而論。。真足為蘭伶抱不平也云云。。又聞「最
猛」之歌姬。。其每晚「台腳」。。多先于隔年訂定。。如
教員先生之時間然。。若新開茶樓。。在「年中間」欲其
挪出鐘點。。是一件極困難之事。。此則為別一茶樓老板所
言。。但連類附書于此。他日如有所聞。再為「女伶大舅」
報告可也。。

(《香港工商日報》1926 年 4 月 9 日)第壹張第一頁

177. 福蘭當歎吾道不孤 (痴人)

口之於味。。有同嗜焉。耳之於聲。。有同聽焉。然而
嗜鹹嗜淡。。各不相同。不能律已[1]以衡人。歌曲一道。。
亦莫不然。所謂見仁見智。。各隨其人是已。福蘭之曲。。
人多譏為鹹矣。而偏有女伶大舅。追逐於其間。欣賞其所
謂某某曲者。。彼雖以見仁見智之說自解。。然亦不免於嗜
鹹之誚。。惟此鹹字。。與香港人所譏姘頭之年歲不相若者
微有不同。。盖此鹹字。。是屬於聽。。而彼鹹字則譏笑少
年人契其徐娘也。。放眼以觀。。林林總總。。嗜鹹者不可
勝數。。嗜鹹者多。。則專以泡製鹹味著名之福蘭得其所
矣。。然福蘭之外。。與其並駕齊驅者。。尚有人焉。。有
花生桂者。。廿年前石塘大名鼎鼎之唱脚也。。彼之聲價。。
不在今日聲榜[2]狀元之銀仔下。。固[3]石塘一紅員也。。
然名花易落。。將護無人。。今則一聲聲叫澈街頭。。賣其

〔1〕「已」,當作「己」。
〔2〕「榜」,原字不清。
〔3〕「固」,音同「故」。

鹹脆花生矣。。花生桂經過石塘。。有問其當日風流事者。。
彼輒盛道之。。姊妹花喜其得趣。。往往於買花生之餘。。
與以洋蚨二星。。嬲其唱今日福蘭著名之某曲。。用以取
笑。。彼亦以度曲得此。。猶勝於手携花生籃。。聲聲喚賣。。
故強笑而承應之。。然而花生桂之心碎矣。。除石塘而外。。
亦有打工仔及學師大哥。。於工餘之暇。。食其花生。。欣
賞其今日福蘭著名之某曲者。。此吾之所以謂福蘭當歎『吾
道不孤』也。。

（《香港工商日報》1926 年 4 月 12 日）第壹張第一頁

178. 杏花樓重闢歌臺

上環杏花樓、去年業已增設歌台、嗣因地方署有不適、暫行
停止、頃聞自今日起、大加刷新、重張旗鼓、所唱歌伎、俱
請著名於香海者、各界從此又多一遣興地方矣、又昨承該樓
惠贈茶券數張、並此鳴謝、

（《香港工商日報》1926 年 4 月 12 日）第三張第壹頁

179. 茶樓顧曲雜談（上）（又我）

余嘗聞本港某顧曲客云。。此間歌姬。。除瘖者而外。。飛影、
巧玲、翠蟬、妙玲、可稱為四大金剛。。餘子碌碌。。無足
道矣。。余固久耳其名。。間或一往聽其唱曲。。徒以個人
淺薄之知識。。殊不敢謬然加以批評。。然余又不能對之無
所表示。。無已。。特約諳於歌曲之某君。。偕往茶樓聽曲。。
以便相與研究。。俾悉其優劣所在。。前日之夕。。余與某
君聽歌於如意樓。。是夕該樓所選歌姬佔四大金剛之三。。
即巧玲、翠蟬、妙玲是也。。余等初至時。。適巧玲唱三娘

教子中之義僕求情。。聲線沉雄。。抑揚合度。。唱畢。。
余頗贊美之。。以叩某君。。某君曰。。此曲允推巧玲為首
本矣。。如飛影以『三氣周瑜』為首本。。翠蟬以『梨花罪子』
為首本。。妙玲則工為生喉。。而兼擅各種腔調。。其實吾
人平心論事。。飛影之聲重而濁。。并非眞正小武喉。。惟
口白流利。。且頓挫有神。。此其唯一過人之處。。翠蟬唱
情極佳。。惟口白微欠淸晰。。節拍亦中度。。其所以旺台
者。。由於能唱生喉子喉大喉三者兼佳。。頗覺難得。。正
談論間。。恰值翠蟬姍姍然而登歌台。。無何。。管絃并奏。。
笙歌聒耳。。而所唱者蓋即為『梨花罪子』一曲。。聽其聲。。
審其節拍。。而某君之言驗矣。。（未完）

（《香港工商日報》1926 年 4 月 13 日）第壹張第一頁

180. 茶樓顧曲雜談（下）（又我）

既而翠蟬唱罷下台去。。妙玲翩然菈止。。見標口口口之曲
為『醋淹藍橋』『與五郎救弟』[1]。。某君為余言口口欲
識彼姬大喉之佳妙。。蓋於『五郎救弟』一曲深口口之。。
余曰口然。。蓋彼姬生喉。。余嘗聞之矣。。〔……〕今夕
〔……〕話聞。。而絃歌并奏〔……〕彼姬之生喉〔……〕
贊許。。無須贅及。。迨此曲歌完。。繼之鐃鈸喧口。。口
聲高奏。。則所唱者為『五郎救弟』矣。。余則提出意見。。
主張廢除鐃鈸。。殆慮歌聲為樂聲所掩耳。。今對此情。。
意謂彼姬如此嬌小。。任是如何賣力。。其歌聲必不免為樂
聲所蓋。。為此窃窃然慮。。詎知事有出乎意料之外者。。
以余等所坐之位。。距歌台為極遠。。而聞歌聲。。乃致字

〔1〕「『與五郎救弟』」，當作「與『五郎救弟』」。

字清晰。。余不禁為之贊嘆曰。。聲遏行雲。。此言堪以持
贈矣。。顧或者頗疵其口白中妄添二字。。（如原曲中五郎
口白回山可。。彼竟在回山二字下。。加多寺門二字。。）
然自我觀之。。近世曲本。。多有文詞不通。。而為人所尚。。
吾人不大非之。。彼姬之口白微錯。。此乃出之教者所傳。。
吾人詎忍獨非之耶。。余謂凡評一事。。當從大處落脈。。
彼姬之大喉。。既清且脆。。而且抑揚中度。。誠足稱為後
起之秀。。列入四大金剛。。可無愧焉。。雖然。。余於某
君之所謂四大金剛以外。。有一眇姬麗芳者。。各種聲喉。。
當是無懈可擊。。比之歌名昭著之各瞽姬。。有過之無不
及。。比之四大金剛之明姬。。余亦敢云其壓倒一切。。余
舉以詢某君。。某君曰。。就時論事。。今夕祗談此四者。。
欲統全部歌者而談之。。當俟諸異日矣。。時值唱書已完。。
茶市亦散。。余與某君下樓分道而歸。。乃誌所談如上。。
（完）

（《香港工商日報》1926 年 4 月 14 日）第壹張第一頁

181. 絃索手操縱歌姬之黑幕 （惜伶投稿）

香港茶樓。。自增設徵歌後。。一般顧曲周郎。。羣相趨之。。
藉遣暇暑。。已成為港中遊樂塲一部份。。職是之故。。近
年來樂工工值。。陡增倍蓰。。貧家女子。。亦以學習歌曲
為謀生捷徑。。紛延樂工教授。。其酬資分按月或按闋。。
教班或教琴各種。。（教班則祗教唱。。教琴則琴唱兼之。。）
厚薄不同。。故稍負時譽之樂工。。恒月入二百金之譜。。
亦可謂不菲矣。。第樂工一流。。自愛者雖不乏人。。而專
以欺凌歌姬為事者。。亦復不少。。請略言之。。歌姬之習

歌也。。樂工先收贄敬數元。。即所謂『開板』利是也。。
贄敬既收矣。。然教授之法。。又因人而異焉。。如該姬為
按月延請者。。彼則先往教之。。如按闋給值者。。則彼便
以其無精打彩之餘暑。。始到教授三兩句。。按月者。。
一月既滿。。酬資已入彼囊。。似可出塲塞責矣。。但其所
受之曲。。又必於一兩闋中。。攙入別字。。使其不能完
璧[1]。。若按闋者。。彼則一闋尚未埋板。。竟另授別闋。。
其酬貲[2]又須預索也。。及光陰既費百天。。洋蚨約費百
翼。。尚須『派帖』至各八音館十數間。。每間孝敬利是。。
需索若干。。方能出塲應召。。此初出塲之歌姬必歷之階
也[3]。。今吾所欲言者。。尚非在此。。蓋在既出塲之歌姬
之被欺凌。。計現既出塲之歌姬。。有叫座能力者。。厥為
飛影翠蟬巧玲。。樂工之代茶樓定此三角以為檯柱者。。常
預先三四個月。。似此三姬。固非樂工之所得而操縱。所惜
者。。下此之歌姬耳。。設有問余者曰。。麗芳二妹福蘭等。。
工價在翠巧二姬之上。。叫座力亦不弱。。豈亦受樂工之欺
凌乎。。則將應之曰。。聞此三人中之一人。。嘗作俑予樂
工以欺凌歌姬者也。。（見下文）樂工與歌姬。。本屬合為
一體。。初無軒輊之分。。況歌姬尚可單獨應召。。或唱琴。。
或以私家管絃和之。。表面上似歌姬無恐於樂工也。。焉知
樂工所以敢欺凌歌姬者。。純以『叫唔』一法。。（叫唔即
召歌姬之謂）查茶樓之僱樂工。。共四名或五名。。中有一
人。。即為『包家。。』『包家』者。。直接受僱於茶樓主人。。

〔1〕「璧」，原字不清。

〔2〕「貲」，疑當作「資」。

〔3〕慧齋《女子學戲談》一文中亦述及拜師學戲之事，見《香港工商
日報》1926 年 11 月 26 日，第壹張第一頁。

而其餘之樂工。。則直接受僱於包家。。包家有支配歌姬之
權。。現在茶樓之任由包家支配歌姬者。。有馬玉山高陞嶺
南第一樓江南得雲三元金山如意公共武彝大有等。。（西營
盤灣仔未詳）由是歌姬之生死權。。遂操於樂工之手矣。。
（未完）

（《香港工商日報》1926 年 4 月 15 日）第壹張第一頁

182. 絃索手操縱歌姬之黑幕（二）（惜伶投稿）

噫。。樂工而有斯權。。歌姬詎能有幸。。今將其欺凌歌姬
之處。。逐一言之。。一曰『尅扣』。。初。某瞽姬（查此
姬非完全瞽者。）以檯腳不旺。。商之於某包家。。允以若
干成實收。。而以其餘為該包家壽。。自是該包家所在之茶
樓。。逾夕便有該姬之名。。榜於黑板。。此風一開。。雖
歌姬之自願步武者。。固屬有人。。而樂工之援例強索者。。
亦間有之。。此歌姬之受欺凌者一也。。二曰『借貸』。。
樂工藉詞身體不暢。。或藉詞賭敗。。向歌姬強借。。少者
三數元。。多者一二十元不等。。此項強借。償還無期。。
祇多召該歌姬兩三檯以示恩。。便算了事。。此歌姬之受欺
凌者二也。三曰『索禮』。時節將屆。。索佛蘭地酒若干枝
者有之。。索鷄鴨等類者又有之。。歌姬不敢不與也。。此
歌姬之受欺凌者三也。。餘如時來『黐餐』。。及輸錢欠數
之類。。俱係用『師傅』之榮銜以壓之。。（凡樂工俱自稱
師傅。。）若間有露不服之色者。。輕則俟該姬到塲歌曲。。
故意亂敲亂扯。。重則聯同『乭金』。。捻乭者。即不寫簿
之謂。（按歌姬每月自設一小簿。。以為各樂工到來代各茶
樓預定召該姬度曲鐘點之用者。。）綜言之。。樂工之持以

欺凌歌姬者。。係萬惡之『叫咶』權。。以理而論。。此權
應操之於各茶樓之司理。。盖支配歌姬。。為生意旺弱之一
大關鍵。。稍嗜聽曲者。。無不知之。。不能為諱。。今既
以此權授之包家。。是何異太阿倒持。。然欲收回『叫咶』
之權。。亦自有法。。其法維[1]何。。（一）。。每月望後。。
即囑包家取某某歌姬之月份簿來。。自行支配。。即與包家
當面較對其所管之部。。必要雙方符合。。以杜絕包家不負
『崩鐘』責任之弊。。（按崩鐘即屆時無歌姬到塲之謂。。）
（二）如遇下月月大三十天。。以每晚三小時計之。。即共
有九十小時。。除對答外。。須召歌姬九十名。。由司理開
列一咶。。某姬若干小時。。某姬若干小時。。（有日局者
做此。。）交與包家辦理。。此法易行。。但仍防包家詭稱
某姬（為包家所惡者。。）已無鐘數。。已代召某姬（為包
家所喜者。。）承乏。。如遇此弊。。應囑該包家交出原定
某姬之小部。。驗明是否確無鐘數餘出。。在茶樓亦應抄存
一份。。勿專恃[2]包家所管之部為憑。。庶可杜其擅自更改
之弊。。（未完）

（《香港工商日報》1926 年 4 月 16 日）第壹張第一頁

183. 絃索手操縱歌姬之黑幕（三）（惜伶投稿）

此外尚有防弊之法。。試設言[3]之。。如某晚某點鐘。。原
訂唱歌姬某某。。而到塲度曲者竟非其人。。則為司理者。。
當暫行聽之。。不可搶白。。俟下次某歌姬到時。。詢其某

〔1〕「維」，疑當作「為」。
〔2〕「恃」，原字不清。
〔3〕「試設言」，原字不清。

晚何故不到。。其中內幕。。可瞭然矣。。若能用別法暗詢
之則尤妙。。盖恐其懾於包家之威。。而不敢直言也。。猶
記去年十二月。。江南樓原定麗華五檯。。為包家推剩一
檯。。麗華當時曾在歌台直言此事。。盖推剩一檯。。不如
盡推之為愈。。因是時已為十二月底。。例須孝敬樂工之利
是。。而麗華當時所封者為二元。。換言之。。無異報効度
曲兩闋。。另吃虧九毫之數。。並來往車費耳。。盖麗華
度曲之資。。一小時值為一元一角也。。包家之惡作劇有如
此者。。且麗華所封之二元。。祇係供當時作工之樂工所均
分。。此外尚須孝敬包家利是一封。。以酬其叫唔。。以上
兩種孝敬。。逢節如是。。至孝敬之多寡。。大抵視該姬之
度曲資高下為衡。。其需索之法。。猶不止此。。如某著名
瞽師生辰。。先授意於其眾伴。。傳語各歌姬曰。。某師某
日生辰。。汝等宜到塲報効度曲助慶。。此言一出。。雖似
平常。。然各歌姬之禮。。已不敢不口速送去矣。。盖該瞽
師當時為某某兩茶樓之包家。。而操有叫唔權者也。。須知
歌姬方面。。以普通者而論 [1]。。月中所獲。。六七拾金
而已。。而藉以仰事其孀母者有之。。藉以教養其幼弟者有
之。。衣服縱不求羅綺。。亦當光潔入時。。如遇疾病。。
既不能應召。。復需醫藥費。。以及晚上車仔來往。。月中
添習歌曲。。凡此種種。。樂工知之且稔。。其如若輩胸無
點墨。。無知足之心。。惻隱之念何。。查遍來港中工會。。
入息之豐。。以樂聲為首。。工人工值之多。。亦幾以樂工
為最。。（以前樂工之中材者。。每日作工三小時晚四小
日。。其工值不過三十元之譜。。現在已加至五十餘元。。

〔1〕「而論」，原字不清。

其上材者幾及百元。）彼獨何心。。而忍出此。。余論其工值。。非有絲毫壓抑樂工之心。。且望若輩之未臻上乘者。。悉心研究。。一則可以增該行之人才。。二則可以舒本人之生活。。所不能不深惡者。。祇此有『叫吂』權之人之欺凌歌姬耳。。各茶樓果以蒭蕘之言為不謬而實行之。。於其生意固有密切關係。。而對於歌姬。。亦裨益不淺也。。（完）

（《香港工商日報》1926 年 4 月 17 日）第壹張第一頁

184. 馬玉山茶樓改良

馬玉山茶樓、自闢歌台以來、其絃索之佳向為全港冠、後為某茶樓用重價請去、該樓因此頗形減色、近聞該樓主人、已力為整頓、另聘有高手一班、對於歌姬尤加意物色、經與前大不相同云、

（《香港工商日報》1926 年 4 月 17 日）第貳張第叄頁

185. 茶樓唱書的招徠顧客術（又我）

新編的粵曲。。大概是可以唱。。不可以讀的。。因為這曲裏的調句和音韻。。常有不通不諧的弊病。。拿他唱起來。。勉強可以遮掩過去。。若然拿他的本文來看就不免令人會肉麻了。。惟是顧曲的門外漢。。和初入行的人。。沒有曲本來看。。恐怕晨早聽唱到晚。。也不會聽得十句字眼清楚。。在勢似難興起他的『聽嘢』趣味。。近來上環一家大茶樓的東主。。想引人入勝。。以便招徠生意。。打算着每晚歌姬所唱什麼曲。。便先行印就了曲文。。臨時發給顧曲的人們。。那時。。歌姬一面唱。。他便一面看。。不但是聽得明白。。而且可以學得些腔調到。。誰也樂得來光顧了。。

這種意想。。倘若成為事實。。能不能招徠生意。。我不敢
知。。但我見得這種不完善的曲文。。實不值得如此拿他來
標榜。。或者說。。他既不值得標榜。。為什麼值得人去
聽。。其實『標榜』與『聽』是兩件事。。標榜不通曲文。。
是無謂的。。聽歌姬的腔調。。是人人歡喜的。。斷不能相
提并論。。我不妨下句斷語。。假如他這茶樓所唱的歌姬。。
是不好腔調的。。而徒然印發曲文給顧客看。。必不能招徠
生意。。反之。。不印發曲文顧客看。。而專選好腔調的歌
姬唱曲。。必然得客至如雲。。堂無隙地。。試看近來的馬
玉山。。和杏花樓。。暢旺異常。。便可得一個大大的明証
了。。茶樓的招徠顧客術。。完全在那一點。。可不用再多
想頭啊。。

　　　　（《香港工商日報》1926 年 4 月 20 日）第壹張第一頁

186. 茶樓品茗錄（五）　（又我）

是夕。。余與葫蘆生到嶺南樓品茗。。該樓每夕必選唱歌
姬。。余輩到此。。所謂以陸羽本旨。。而兼周郎用意矣。。
然余初以為葫蘆生之顧曲程度。。當較余為深。。余衹得
一一叩詢之。。以定歌曲之優劣。。不料彼亦與余相伯仲。。
答余之問。。則[1]徒然唯唯諾諾。。而自動的發言。。則極
其蒙縱。。若懸河倒瀑。。奔放不可過[2]抑。。旁人聞之。。
咸疑彼為評曲大家。。〔……〕曰。。『考本港諸歌姬。。
無一擅唱子喉者。雖麗芳。。口芳。。奔月。。三人之子喉。。
勉強過得去。。然較之男子中之能唱子喉者。。實覺望塵弗

〔1〕「則」，原字不清。
〔2〕「過」，原字不清。

及。。夫女子本以能唱子喉為本色。。男子則以能唱大喉為本色。。乃今事實上適得其反。如飛影歌姬。徒擅唱其爛沙喉之三氣周瑜一曲。。而子喉則絲毫不能唱。。反之如呂文成君。。乃一鬚眉男子。。而唱燕子樓離恨天子喉曲。。莫不嬌音娓娓。。令人之魂也銷。。此則未免解人難索耳』。葫蘆生言時。若表示其有獨到之眼光者。余乃進言以嘉之。彼揚揚然。繼復言曰。。今之歌姬。。（除盲妹外）無一能鼓琴獨唱者。。以視昔日之瓊仙。。能通數十琴調。。殆不可同年而語。。乃瓊仙技高。而猶謙遜有禮。。不敢自傲。。今之臭屎不通一琴。。而祇能唱一二枝粗俗之曲。。便『爛醒爛醒』『潤兮潤兮』。。旁若無人也者。。忒覺醜死人矣。。余曰。。君此言究誰指。。此夕本樓所唱者。。一為麗芳眇姬。。一位翠蟬。。一為妙玲。。此三人者。。詎亦有如此弊病耶。。葫蘆生曰。。否。。彼三人者。。無此弊病。。吾豈就事論事哉。。凡歌姬。。自問有此弊病者。。便當知所儆矣。。余曰。。此夕所唱之三歌姬。。君豈無所論列。。答曰。。今夕來此。。目的初非在顧曲。。而在於品茗。。此間茗之良否。。格局如何。佈置如何。。君曾不一問。。而偏偏專問唱腳。。此何為者。。吾此刻不便答汝之問。。姑且進而一談別的問題可乎。。余曰善。。（未完）

（《香港工商日報》1926 年 4 月 27 日）第壹張第一頁

187. 羣芳不加價之原因 （凝）

〔……〕唱腳行情[1]乙則。。對於著名口[2]派之瞽姬

〔1〕《唱腳行情》，見《香港工商日報》1926 年 4 月 9 日，第壹張第一頁。

〔2〕口，疑作「呂」字。

〔……〕為一元五角則凵中凵之列。。〔……〕不〔……〕
顧曲之人。。當無不表同情於此議。。抑知羣芳居凵[1]低
價。。蓋另有一原因在。。蓋不特羣芳不願挾其聲誦[2]以要
求加價。。即茶樓老板過意不去願增與之。。亦為羣芳之保
護人二妹所婉却。。此中原因。。頗有道理。。爰揭出之。。
續告於一般『女伶大舅』。。余昨夕顧曲於馬玉山樓。。聞
隣座某客。。與茶樓老板暢論羣芳。。未幾。。茶樓老板慨
然曰。。論羣芳之聲藝。。原不祇凵區區此數。。無論一般
茶客。。為之不平。。即余亦自問過意不去。。嘗有一夕。。
延羣芳度曲。。座中竟有茶客十四人擠擁一檯尚不他去者。。
可見其聲之動人。。余曾不俟其請。。自願增與之值。。誠
以我一茶樓多費有限。。而各茶樓事同一律。。則羣芳獲益
良多。。然其師二妹。。意殊不欲。。曰。。羣芳尚屬雛年。。
余意使之磨鍊。。以成美材。。不宜高其聲價。。以隳其向
上之心。。諸君美意。。留待日後可也。。有此緣故。。余
雖明知與之過菲。。然亦祇有姑俟之耳。。余從旁聆悉。。
始為恍然。。平心論之。。羣芳不特其聲動人。。且對於度
曲。。無絲毫躲懶之處。。與驟獲虛名即欲欺台之儕輩。。
大相懸殊。。故雖錙銖必較之闤闠[3]中人。。亦為之過意不
去。。夫有與之而不取者。。有不與而必強求者。。然則就
其價而評其藝。。亦皮相之論耳。。

（《香港工商日報》1926 年 5 月 4 日）第壹張第一頁

〔1〕凵，疑作「於」字。
〔2〕「誦」，原字不清。
〔3〕「闤闠」，原字不清。

188. 茶樓品茗錄（十）（又我）

某日。。余與葫蘆生正商口品茗問題[1]。。石師君口口。。口口曰。。君口不聞乎。。『天九最好賀至尊。。飲茶最好上三元。。』其實夜間往三元飲茶。。并不見得其如何好處。。惟日間往該樓飲茶。。則可稱妙極。。余曰。。子何所見而云然。。石師君曰。。子無須問。。一到便知之矣。。余與葫蘆生乃偕之行。。為取捷徑起見。。特從該樓之後門而入。。既至。。則見客頗擠擁。。繼一遛目。。復觀歌台上坐一歌姬。。而絃索手則環坐台前。。余等坐定。。女招待開茶後。。余叩石師君曰。。此樓日間亦唱歌姬乎。。在本港最近而論。。可謂獨一無二矣。。石師君笑曰。。然。。誠然。。吾頃所謂日間到此樓飲茶。。可謂妙極者。。即指此也。。余曰。。噫。。余與葫蘆生固深於陸羽癖。。而欠缺周郎資格者。。雖到此。。亦不覺得增何趣味。。徒擲多些茶資而已。。葫蘆生定睛注視歌台。。一聆余言。。即曰。。吾何嘗欠缺顧曲資格。。不過見解畧與人異耳。。夫顧曲者。。實顧人之別名。。就人與曲二者而論。。人有形。。而曲衹有聲。。形乃可以顧耳。。曲寧可以顧乎。。吾之目灼灼注射歌台。。看彼歌姬而不轉瞬。。殆深得顧人之本旨矣。。既能顧人。。便云已足。。又胡必顧及聲音乎。。余曰。。彼之所謂顧曲。。與予[2]之所謂顧曲。。則大有異矣。。昔周公瑾擅歌曲。。平時聽歌。。曾不[3]一顧歌者。。倘或一顧。。則表示歌者唱錯曲調之意思。。今君於歌姬。。

〔1〕「問題」，原字不清。
〔2〕「予」，原字不清，疑當作「余」。
〔3〕「曾不」，疑當作「不曾」。

無時無刻不定睛以望之。。乃謬然認顧曲即為顧人。。無怪乎近日祇帶眼不帶耳而登茶樓顧曲者之多矣。。正談論間。。而管絃已奏。。歌者乃啓其聲喉。。石師君語余曰。。君等不配顧曲罷矣。。毋多言以嘈[1]人。。余與葫蘆生乃緘口而喝其茶焉。。（未完）

　　　（《香港工商日報》1926 年 5 月 4 日）第壹張第一頁

189. 茶樓品茗錄（十四）　（又我）

洎自武彝停業後。。歷月餘之久。。有新東[2]關某出而頂手。。一時旗鼓重張。。舊日好臨之客。。咸交相語曰。。『猛齋』其復興矣。。吾人口尋認雪泥。。或者昔時好事之印痕。。於今再續。。是誠不可錯過也。。若斯言者。。余竊聽之下。。不禁替該樓新東設想。。約有兩種意見。。（一）為迎合顧客心理計。。當盡量羅致特色之女招待。。并選唱上等歌姬。。僱用特班音樂。。（二）為容納多客計。。其唱書之茶廳。。當採[3]議塲式。。客座悉與歌台相對。。既可容納多客。。而客又得舒暢自然。。如此。。則生意不愁不暢旺矣。。顧自該樓復業。。余至葫蘆生初臨而觀之。。見所異於前時者。。惟歌台上鋪陳。。較為雅潔大方。。此外則女招待既少而且不佳。。唱書亦祇得中平二字。。客座又復未改。。余語葫蘆生曰。。彼何竟出余所料也。。葫蘆生訝然。。雖而冷笑曰。。子有何低見。。彼口東者。。三代業茶樓。。高見儘多多。。吾聞彼之計劃。。決不踵舊東步武。。舊東意在先放而後收。。新東志在『開耕而即割』。。

〔1〕「嘈」，原字不清。

〔2〕「東」，原字不清。

〔3〕「採」，原字不清。

盖懲前計劃之無效。。不得不改絃更張也。。余曰。。彼更張而後。。至今又歷月餘。。其功效究奚在乎。。余於近十日來。。恆到該樓品茗。。見其日間雖唱歌伶。。與三元大有三間。。為三角式之競唱。。然而顧客之來臨。。此猶不逮昔時之擠擁。。至其夜間營業。。余曾確切考察之。。當度至最後一曲。。幾幾[1]乎客已散盡。。據此以推。。其〔……〕見矣。。所謂『開耕即割』。。〔……〕其大口而言之。。〔……〕未嘗試。。不得而知。。甜品則極佳。。然以該樓而論。。端在于大者之意。。小者無關輕重。。敢信于營業上無若何關係。。謂余不信。。請拭目以觀其後。。

（《香港工商日報》1926 年 5 月 11 日）第壹張第一頁

190. 因何要抵制飛影（無聊）

飛影是本港知名的唱脚。。他雖是半老的徐娘。。但他的風韻猶足動人憐愛。。他的歌喉。。已久為全港聽眾的稱賞。。可不再贅。。但他既有此種特長。。何故忽來抵制之說呢。。此則不可不知。。查飛影自聲名大噪之後。。各茶樓爭請度曲。。大有應接不暇之勢。。因此就犯着『欺台』的弊病。。當開唱之時。。往往逾時始到。。到後仍要與座客或茶博士先打『牙較』一回。。然後從容的步上歌台。。登台之後。。仍然不肯賣力。。往往鐘點尚未唱足。。即草草了事。。座客咸有責言。。茶樓老板。。以其過於『高寶』。。遂有聯合抵制之議。。此事若果實行。。飛影所受的影響當然不小。。不知他能否及早覺悟。。改變方針。。以圖挽救否耳。。

（《香港工商日報》1926 年 5 月 14 日）第壹張第一頁

〔1〕「幾幾」，疑衍一「幾」字。

191. 歌姬與女伶（立人）

或問於余曰。。近來各家報紙上。。多發表評聲論色之文字。。專事描寫歌姬。。豈有所偏愛於彼歟。。抑舍是無由得文章之點綴資料歟。。余曰否否[1]。。報紙為代表羣眾心理之刊物。今羣眾大率好聽歌姬度曲。耳有聽。。聽歌姬之聲。。目有視。。視歌姬之色。。口有談。。談歌姬之艷事。。報紙為適應時宜計。。為博羣眾之同情計。。烏[2]得不大談特談歌姬耶。。或曰。。今為羣眾所喜者。。靡惟歌姬。。而女伶亦與其列。。奈何報紙祇談歌姬。。而不談女伶者。。須知女伶之地位。。實超越於歌姬。。淺言之。。以女伶而作歌姬則可。。以歌姬而充女伶。。則未必可。。所謂聲色藝三者。。為女伶之要素。。而歌姬之要素。。則單在乎聲。。色則次之。。藝則完全可勿有矣。。報紙既樂道歌姬。。在勢。。則女伶尤當樂道。。方足迎合羣眾心理也。。余曰。。子言誠是。。獨惜本港現在之女伶。。似無一有研究之價值者。。談之而徒揭其短。。於心實為不忍。。或曰。。君以本港現在女伶無人歟。。夫利園艷影班有正花旦肖麗卿者。。論其聲。。則鶯喉嬌脆。。吐字玲瓏。。論其色。。則明艷如花。。姿容綽約。。眉梢眼角。。令人忒覺銷魂。。論其藝。。則把字純熟。。踯躅自然。。而台步做手之靈活殊常。。猶其餘事矣。。子盍試觀之。。余曰諾。。遂相約二三知己[3]同赴利園觀劇。。是夕所演為醋淹藍橋。該伶之藝頗有可觀。。色亦不弱。。惟聲則已全失。。

〔1〕「否否」，疑衍一「否」字。

〔2〕「烏」，疑作「焉」。

〔3〕「已」，當作「己」。

或者因多唱之累歟。。抑別有故歟。。則不得而知之矣。。
而或人之言。。雖未免有阿其所好者在。。然如該伶者。。
亦一有口之才也。。

編者微聞該伶近置酒高會捧塲者於某地。。若曰。。吾為爾
輩潤筆也。。立人君殆亦曾列座鼎食於其間。。而一快朶
頤歟。。昔金聖歎評某說部。。中有曰。。『金子在那裡說
話』。。余請易之曰。。『這席酒在那裡說話』。。

　　（《香港工商日報》1926 年 5 月 17 日）第壹張第一頁

192. 立人的聲辨（立人）

立人昨天投了一段稿子在工商報發表。。題目是『歌姬與女
伶』。。裏面是說本港的歌姬。。不停的有人評論。。但對
於女伶。。總不見有人評論。。我因為得着或人說及女伶肖
麗卿的聲色藝三者都是好的。。我以為他的說話是真的還是
假的。。要去看看纔知。。我看了之後。。所下的斷語。。
問諸良心。。實在公平不過。。不想編輯先生在末後加上幾
句按語。。說立人喝了人家的酒。。纔有這般捧塲話。。唉。。
編輯先生是誤會了。。我這篇文字。。是研究女伶的優劣問
題。。漫說我不曾說她絕對是優的。。假使說她絕對是優
的。。編輯先生說我這話不對。。也祇好提出正當討論。。
社會不少明眼的人。。當然不容我隻手遮天。。說黑是黑。。
說白是白。。是非自然能够大定。。像這幾句按語。。用『微
聞……』等字。。牽入作者的身上來說。那麼。。報紙裏發
表的言論。。對於任何人的或是或非。。人家難道不可照樣
牽入作者的身上來說嗎。。因此急要聲明。。作者對於這個
問題 ─其他問題在內─ 完全祇問真是真非。。不問有酒無

酒。。這是立人素來所持的態度啊。。

（《香港工商日報》1926 年 5 月 19 日）第壹張第一頁

193. 本港之樂師 （金迷）

本港樂師。。能精一藝。。膾炙人口者。。有數人焉。。林某則以三絃勝。。馬某則以洞簫長。。此凡稍涉歌台。。類耳熟能詳者也。。然茲斯二者。。乃屬「頑家」一流。。非以絲竹易食者。。可不具論。。至若以樂易食者。。則為百業之一。。且為今日港中徵歌風氣盛行中重要之腳式。。則不可不畧而言之。以全港而論。。樂師有二百餘人。。求能出類拔萃者祗三幾人而已。。此高手樂師為誰。。則吳九及黃燦是也。。吳九善吹喉管。。抑揚響澈。。黃燦善弄二絃。。字字咬線。。均為他人所不及。。數月前二人均在馬玉山樓。。所以該樓絃索。。為顧曲周郎所齊聲盛道。。自該樓奏樂部改組後。。黃燦則往杏花樓。。吳九則仍在馬玉山。。另行配置奏樂員。。人腳亦頗得其宜。。及黃燦往杏花樓後。。杏花樓之絃索。。亦馳名於港。。某樓司理某。。以善經營茶肆名於時。。欲以厚薪飭黃往。。使該樓生意益更興盛。。嗣因上期問題。。磋商未妥。。事乃不果。。武彝茶樓主人。。三世經營茶居業。。手腕極其靈敏。。聞訊。。乃與黃商。。磋商既洽。。黃逐在該樓奏樂。。該樓主人乃大登其廣告云。。『本樓加聘著名樂師黃燦[1]。。』云云。。吾品茗多矣。。顧曲多矣。。祗見有登『本樓加聘著明歌

[1] 《武彝歌壇優點》廣告原文云：「夜市加插八音好手黃燦」，連載於《香港工商日報》1926 年 6 月 17、18、19、21、22、24 等日，以上均見於報紙之第三張第壹頁。

姬。。』或『本樓加聘著名女招待』兩者而已。。從未見有
登『本樓加聘著名樂師』者。。有之則自該樓始。。然而女
招待既可以大登特登其廣告。。則又傳[1]怪樂師加聘。。大
登廣告乎。。夫樂。。微末之道耳。。黃燦精一二絃。。而
乃喧動至此。。則可知善一事。。明一藝者。。均能卓然自
立。。人在善自勉之而已。。

（《香港工商日報》1926 年 6 月 17 日）第壹張第一頁

194. 唱腳 （文傭）

妓之能歌者。。古稱歌妓。。又曰歌兒。。然所唱者。。率
當代名流之詩。。故往往有朝甫脫稿。。而夕被管絃者。。
如唐王昌齡輩之旗亭畫壁。。其最著者也。。而吾粵則稱
為唱腳。。凡唱腳應徵。。例不侑酒。。亦不留髠。。一
口口口。。即翩然而去。。座客亦從不親給纏頭費。。惟悉
憑酒家代付而已。。然此風為廣州內地所無。。而為香港所
獨有。。業此者。。或寄居妓院。。或稅宅而居。。小姑居
處。。雖曰無郎。。然往往物色一意中人。。與之樂數晨夕。。
而論其實際。。則固儼然夫妻也。。故客有欲染指者。。恒
不可得。。即得亦所費不資。。然宋朝子都之輩。。亦頗有
蒙其一盼[2]。。從而問鼎之大小輕重者。。或且陰出其所得
纏頭費。以供彼揮霍。雖窮蹙而不悔者。。吾往往見之。。
則事固未可以一例論也。。至名之曰腳。。則不知其何所取
義。。北方稱伶曰角。。意者腳即角之轉音歟。。然即角字
亦不可解。。闕疑可耳。。比年以來。。石塘風月之外。。

〔1〕「傳」，原字不清。
〔2〕「盼」，原字不清。

酒樓茶肆。。多有徵召唱脚者。。以黑版[1]榜諸門。大書唱
脚名氏。以廣招來。。入而顧曲者。。茶費不過二星。。或
一星有半。。即可以昂然入座。。目餐秀色。。耳飫清歌。。
視石塘之遊。。其廉多矣。。故工商士庶咸趨之。。業此者
恒座無隙地[2]。。誠獨一無二之消遣塲也。。余金星素不入
命。。故絕鮮涉足其間。。憶隨園詩有云。。天與人間清靜
幅。。不能飲酒厭聞歌。。友有笑余迂者。。余嘗誦此二語
以自解嘲。。然實不識曲。。借前人之言以自文。。亦強顏
耳。。去年有麗貞者。。亦號白玉梅。。名甚噪。。余嘗隨
諸裙屐後。。一聆雅音。。座客靡不嘖嘖稱之。。余亦覺其
悅耳。。顧友人有叩余以所度何曲者。。余實茫然不知。。
人云亦云。。一塲鶻突。。頗堪自笑。。抑自麗貞赴廣州
後。。余亦不復再至矣。。然本港自此風一開。。報紙遂別
闢一欄。。名之曰顧曲談。。或名之曰歌聲。。如是之類。。
不勝枚舉。。而賞音者。。遂日投稿以評騭其優劣。。仁者
見仁。。智者見智。。各就其所見。。以發抒偉論。。既非
立異。。亦無取從同。。古人論學且然。。何況評曲。。余
雖門外漢。。顧亦欲於間偶一置喙[3]也。。（未完）

（《香港工商日報》1926 年 6 月 18 日）第壹張第一頁

195. 歌伶之私家手車 （凝）

私家手車之設備者。。多為中級以上之富人。。或鉅大商店
以及經紀買辦醫生與其他種種經濟活動者。。至以女子而自

〔1〕「版」，音同「板」。
〔2〕「地」，原字不清。
〔3〕「喙」，原字不清。

置私家手車。。日常颷馳於康莊大道。。則甚少有之。。即
石塘名花。。亦無私家手車之設備。。蓋往來侑觴。。為途
至近。。似無須自置手車之必要。。故祇由寨裏設備。。以
供諸姊妹花御用。。但仍須計途給值於本寨。。以轉予拉車
之人。。夫石塘名花。。且無能設備私家手車。。然則外此
自營生活之女子。。似更不必論矣。。然歌伶則否。。蓋歌
伶應茶樓之召。。其旺臺者。。每晚自七點以至十一點。。
計時度曲於諸茶樓。。幾無暇晷。。而各茶樓之距離。。有
由中環。。以至上環。。若以步行。。當非十餘分鐘所能達。。
而長此傭通用手車。。則經濟上亦未見較能節省。。況此外
諸時。。又有赴石塘應徵度曲者。。於是此等旺臺之歌伶。。
遂多有私家手車之享用。。或嬲其稔客購送。。或自行出資
設備。。計今歌伶中。。以余所見其有私家車者凡五。。一
飛影。。二翠嬋。。三馥蘭。。四文武耀。。五靚秋耀。。
以上諸伶。。有眞旺臺者。。亦有非眞旺臺而充其派頭者。。
然以區區一歌伶。。高坐車中。。顧盼自雄。。抑亦豪矣。。
至瞽姬二妹。。雖稱旺。。並且植有錢樹多株。。惟不見其
有私家手車之設備。。此由於該伶之省儉而然。。又不能以
其無私家車而忽之也。。

（《香港工商日報》1926 年 6 月 18 日）第壹張第一頁

196. 唱脚（續）（文傭）

余何言乎。。余所言者最寬泛。。而首所欲言者。。為粵曲
之源流。。次所欲言者。。則粵曲之賓白。。或以為不宜用
駢體。。或以為不妨用駢體。。兩說相持。。遂成聚訟。。
窃以為此事蓋根於曲本之沿革。故余亦欲一商榷焉。。以就

正於評曲諸大家。。茲事關繫至細。。原不足以勞大雅之一盼。。但顧曲為一種消遣法。。然則評曲亦屬消遣之一端。。至評論而下及賓白。。則尤消遣品中之附屬物。。閱者亦祇以游戲之眼光視之可耳。。大抵我國曲本一道。。乃根於上古有韻之文。。上溯葛天之八闋。。黃帝之彈歌。。閱唐虞三代。。自君臣揚拜。。屢變而為三百篇。。降之漢魏。。又變而為樂府。。五言七言。。亦於是興焉。。下逮有唐。。始有近體。。厥後變而為填詞。。不復限以五言七言。。故又名為長短句。。迨金人入主中夏。。董解元作西廂記。。是為此曲之祖。。元代高則誠作琵琶記。。是為南曲之祖。。蓋填詞之變為本曲。。實自金元始也。。明末有魏良輔者。。創為新聲。。名曰崑曲。。蓋以魏為崑山縣人。。故名。。自是而曲本幾成絕學。。孔芸亭作桃花扇。。已自稱不諳音律。。金聖歎評西廂記。。亦祇論文而不論曲。。是在清初。。識此者已稀。。雖其間如洪昉思蔣苕生李笠翁輩。。皆遞有述作。。然以其時多尚崑曲。。故 [1] 茲道寖微。。迨崑曲又變為弋陽腔。。而魏良輔遂無嗣響。。即崑曲亦成為廣陵散矣。。弋陽腔者。。來自秦中。。故亦稱西皮。。又有名西梆子者。。擊缶而歌嗚嗚。。則不足以語於中聲可知。。滿清宮禁。。每以是為供奉。。遂成風氣。。而秦聲乃徧於國中。。知音者號之為亂彈。。吾粵伶人之所傳習。。以及歌妓盲女之鬻曲於座者。。皆弋陽腔也。。其中有宜 [2] 簧。。有梆子。。而復有首板中板慢板歎板滾板二流之別。。而吾粵之與京滬。。大致畧同。。其微有不同者。。特源遠而末

〔1〕「故」，原字不清。

〔2〕「宜」，當作「二」字。

漸分耳。。其初則固同出一源者也。。而粵曲近有所謂欒檀
者。。實亂彈之訛。。則操雜諸曲而為之者。。是又弋陽腔
之不如矣。。粵曲之源流。。既如上所述。。然後賓白之文
體。。乃可得而言。。蓋諸曲本中之賓白。。有用駢體者。。
有不用駢體者。。皆於此中之沿革。。畧有相關。。似未可
執一以為例也。。（未完）

（《香港工商日報》1926 年 6 月 21 日）第壹張第一頁

197. 歌姬最弊之新名詞（恭投）

港中有一新名詞。。係為用於歌姬者。。曰『唔受』。。唔
受者。。惹人討厭之謂也。。歌姬最弊。。莫若得『唔受』
之名。。而『唔受』之名。。又非平庸歌姬所易領。。茶樓
之善看風頭者。。視茶客之意為依歸。。其已領有『唔受』
榮銜之歌姬。。當然在於淘汰之列。。或有仍未至塌台者。。
則因茶樓利用其過氣之名。。以招致非知音之茶客。。而茶
樓之司理。。亦間有此因而暗受其禮物者。。馬玉山茶樓。。
近來顧客獨多。。非僅為其音樂超羣。。招待週到。。實泰
半因能避免過氣老倌而又新領有『唔受』榮銜之歌姬之訑訑
聲言顏色為一大關鍵。。聞受此牽動之某人。。對于此事。。
非常注意。。擬設法疏通。。或從事兜搭別級茶樓云。。

（《香港工商日報》1926 年 6 月 21 日）第壹張第一頁

198. 唱脚（續）（文傭）

論者謂。。金以塞外民族。。入主中夏。。〔……〕。。詞
人曲意遷就。。雅俗雜陳。。故此曲之賓〔……〕。。簡則
易明。。若夫遼金以後。。中原文化。。〔……〕。。文學

之士。。咸萃於是。。故南曲之賓白利〔……〕乃盡意。。
惟其簡也。。故不宜參以駢儷。。惟其繁也。。故參以駢儷
而益工。。以是為推。。則吾粵曲本之賓白。。果適用駢體
與否。。亦可得而言矣。。大抵嗜劇之人。。不能一致。。
奏技於五都之市。。舉凡文人學士。。屠沽市販。。而萃於
一堂。。則雅人喜文。。俗人喜質。。喜文者。。聞工麗之
句。。則入耳而不煩。。喜質者。。聽科諢之詞。。則啓顏
而欲笑。。是不盡關於體裁之宜與不宜。。實視乎觀劇者之
解與不解耳。。由斯以談。。則賓白之繁簡。。與乎適用駢
體與否。。則猶前說也。。即以體裁論。。亦各有其淵源。。
主張不用駢體者。。其說實導源於北曲。。主張適用駢體
者。。其說實導源於南曲。。余故曰見仁見智。。視乎其
人。。若必其於間作左右袒。。則直以消遣品為聚訟媒矣。。
是豈顧曲者之初心哉。。或曰。。否否。。子言良誤。。吾
粵〔……〕去北方窵遠。。曲本之作。。自當導源於南曲。。
不當導源於北曲。。而子乃作此騎牆之論何也。。則謹應之
曰。。曲本賓白。。北簡南繁。。不過大概之詞耳。。自元
迄清。。體經屢變。。孔云亭之桃花扇。。固明明北曲也。。
然當未經顧天石改為南曲以前。。其賓白已多用駢體。。祇
觀開卷第一齣而可知。。高則誠之琵琶記。。固明明南曲
也。。而其措詞用字。。實視其他曲本為質俚。。然則繁簡
雅俗。。又烏可以南北限哉。。況由今日而上溯。。曲本一
道。。由金迄清。。其勢日趨於文。。故蔣苕生之九種曲。。
其賓白無不用駢體者。。迨民國以降。。我國文體。。又日
趨於質。。一二新學鉅子。。且倡廢文言而用語體。。文章
且然。。何況曲本之賓白耶。。然則主文主質。。固各有見
地。。而不必強固者也。。吾子聞之。。得毋又笑余為騎牆

之見耶。。抑更有進者。。大抵文言近美術。。質言利應用。。
兩者均不容偏廢。。亦各就其性之所近而為之可耳。。斯言
盖不僅為曲本言之。。即持以論曲本。。亦自信為較得其平
也。。（完）

（《香港工商日報》1926 年 6 月 22 日）第壹張第一頁

199. 燈光惱煞聽歌人 （又我）

本港各茶樓。。邇來徵歌選曲。。可謂盛極一時。。其歌姬
之聲喉優劣。。與乎音樂之良否。。顧曲家固多所評論矣。。
余何用費詞。。然余於聽曲之餘。。竊欲有所論列者。。不
在於歌者之本體。。而在於聽者之客體。。易言之。。即聽
者對於歌者之視線問題是也。。夫聽曲者之於歌姬。。初不
限乎耳之於聲。。而兼眢[1]乎目之於色。。倘有人焉。。
而曰。。凡來聽曲之人。。當[2]口目傾聽。。不當張目視
歌者。。眾當謂其說之不可通矣[3]。。倘有物焉。。而於
聽曲者注目歌台之際。。遽阻其視線。。眾當惱其不近人情
矣。。然余經歷各歌塲。。都無斯弊。。一夕到高陞茶樓聽
曲。。聞所唱者為裝飾輝煌之小靈芝。。余不識其人。。方
欲定睛細看。。無奈愈看愈覺模糊。。余初疑為眼花撩亂。。
嗣細審之。。乃知為『富貴全』數字。。密圍電[4]燈。。
懸諸歌者之側。。如對敵[5]一般。。其光線向余目直射。。
余目受此反刺。。彷彿已被征服。。便不敢再看歌台中人。。

〔1〕「眢」，原字不清。
〔2〕「當」，原字不清。
〔3〕「矣」，原字不清。
〔4〕「電」，原字不清。
〔5〕「敵」，原字不清。

斯時口不便言。。而心中殊為惱煞。。既而鄰座之客。。又
交相談論。。謂此歌台非以『富貴全』為主體。。乃以歌姬
為主體。。為何歌姬之身不滿裝電燈。。而富貴全竟密砌電
燈。。然而富貴全假令有裝置電燈之必要。。又為何而不懸
高懸低。。偏要懸於歌姬頭部之側。。使其光力刺及觀者之
目。。一若恐聽曲者餐盡美人顏色。。而固為之蹇護者。。
豈故為出此耶。。余聆其言。。知與余感同樣之不快。。照
此而推。。全座中人。亦莫不感同樣之不快矣。。余乃標斯
題曰。。燈光惱煞聽歌人。。盖寫實也。。不知該樓當事者
覩此。。其亦知改良否耳。。

（《香港工商日報》1926 年 11 月 19 日）第壹張第一頁

200.「(月)(移) 花 (影) 玉人來」

舊月影是歌界裡的著名人物。。誰也知道的。。伊現在快要
去如意樓來歌唱。。可巧這一晚十六。。是月明的時候。。
那麼。。月影又改作 (月兒)。。這一個「月移花影玉人來」
的題目。。就要介紹給閱者了。。呵呵。。

（《香港工商日報》1926 年 11 月 19 日）第三張第壹頁

201. 翠巧茶室行將開市

本港歌妓翠蟬巧玲頻年以歌藝見長、并得各方為之捧塲、頗
負時譽、近將所收入之度曲費、乘麗容女子影相舖茶麵部收
束之機會、特假該舖位開始營業、命名曰翠巧茶室、至所傭
之職員、除廚師一名為男之外、餘盡屬女工充任、夕間另由
二姬從傍度曲、以增僱客之興趣、目下已在粉飾中、擇日營
業云、

（《香港工商日報》1926 年 11 月 22 日）第三張第壹頁

202. 好一齣伯爺公遇美 （鳳兒投稿）

時下歌曲。。實為一種熱鬧趨興的藝術。。因此茶樓老板。。以迎合顧客心理。。孚順社會潮流。。便廣設歌塲。。遍選佳麗。。其稍負時譽。。畧具聲色的女伶歌姬。。臺脚暢旺。。幾有忙到應接不暇。。恨無分身術。。吸收兼利呢。。余昨假了晚上閒刻。。跑往大道中那間堂哉皇哉的茶樓。。來償我顧曲痼癖。。及擇了個坐位之後。。就見所謂歌者某姬。。懶洋洋的。。一步一步。。蹣跚的登了那歌臺。。去幹她本份職務。。同時標上曲名。。寫着『伯爺公遇美』一闋。。這個當兒。。我便側耳傾聽。。來領畧她嬌滴滴的珠喉。。正覺得津津有味。。不提防鄰座。。眾人的嘩笑聲浪。。鬧得轟天響亮。。把我嚇到身子一跳。。不由得回頭。。拿雙睛瞧去。。祇見座上的人們。。指着一年將就木身穿藍袍子鼻架黑鏡的伯爺公。。笑到腰彎背曲。。彷彿像曬乾蝦米樣。。滾地葫蘆一般。。我因不明什麼緣故。。問那傍笑的人。。怎解墟嘈[1]巴閉。。全座鬧到那個光景呢。。他們方纔一五一十。。口講指畫的和盤告給我聽。。原來是坐上個位伯爺公。。和那扮得花枝招展的女待。。做主角開了那個破天荒的笑局。。這女待是執業賣糖果口子的。。她生得一副粉白臉兒。。很是漂亮。。人人都羨煞她。。慕煞她。。詎那伯爺公。。又係鹽倉土地。。鹹濕到極。。等她近前的時候。。便多方挑逗。。攘她的帕子。。扯她的鬢兒。。嘮嘮叨叨。。全不顧臉的。。頻施輕薄。。但那女待。。很守規則的。。那甘受他委曲。。讓他種種猖狂。。來摧殘女性呢。。不覺杏眼圓睜。。柳眉倒豎。。向那鷄皮老臉。。還

[1] 「墟嘈」，疑當作「嘈墟」。

手亂摑。。唇罵一頓。。引得傍觀。。忍唆不住。。笑聲大
縱。。這伯爺公。。還不知機自退。。却老羞成怒。。一手
挈住女侍的手。。一手握了沙煲大的拳。。大肆咆哮。。竟
想實行動武。。差幸傍立的老誠店伴。。見得他倆。。愈鬧
愈兇。。恐怕會弄個禍。。騷擾生意前途。。便連忙跑上。。
把他們牽開。。說了一番好話。。認了多少不是。。纔把一
塲風波消滅了。。哼[1]。。我們到那歌塲抱着聽曲宗旨。。
却受他意外賜顧。。把這歌聲掉斷了。。是否伯爺公的罪
過。。還是女侍的罪過呢。。洽巧個晚唱『伯爺公遇美』的
曲本。。照名目上看。。與這塲風波有些近磅。。所以我便
命題『伯爺公遇美。。』寫出給閱者諸君。。公公道道。。
將他們是非曲直。。代我做個判官罷。。

（《香港工商日報》1926 年 11 月 23 日）第壹張第一頁

203. 歌姬之命名　（〔……〕）

本港歌姬。。自工潮解決後。。廣州到港者紛至沓來。。頗
極一時之盛。。余晚中無事。。恆喜涉足歌塲。。誠以管絃
嘔啞。。絲竹鏗鏘。。亦大有足澆胸中塊壘。。口余雖有周
郎癖。。實則門外漢也。。其聲線之佳否。。唱工之優劣。。
若以詰余。。當瞠目無以對。。惟目之於色。。差能別其為
媸為妍耳。。職是之故。。余絕尠一為批評歌姬之文字。。
茲試為『歌姬之命名』一篇。。亦偶爾操觚。。且皆照事論
事。。不敢妄加毀譽於其間口。。按歌姬命名不一。。最普
通者。。則為某影某姬某妹等字樣。。如本港之『飛影』『鳳
影』『秋影』……廣州之『梅影』『蘭影』『肖影』……是也。。

〔1〕「哼」，原字不清。

以姬字命名者。。現港中尚少見。。廣州則有『賽姬』『瑤
姬』……等。。至於以妹字命名者。。從前則以瞽姬為夥。。
如『桂妹』『二妹』等。。皆個中老輩也。。近年來自歌姬
興。。歌姬之以妹字命名者亦不少。。本港如『新九妹』『周
瑜妹』『五妹』……廣州則有『南洋妹』『西洋妹』……等
是。。然以余意論之。。則謂以影以姬以妹等字命名者。。
殊未見其佳〔1〕。。蓋此等字甚為俚俗。。且花界中尤多以此
等字命名者。。於中故難免有雷同者矣。。近又有以仔字命
名者。。如『白燕仔〔2〕』（自廣州來）與從前石塘之『銀仔』
廣州之『江鳳仔』『芬仔』……等是。。余按歌姬以仔字命
名。。雖非極佳。。然有嬌小之意。。當比較以影字姬字妹
字命名者勝一籌也。。近有以花命名者。。亦頗雅。。如港
中之『小靈芝』『桂枝』『小桃』『小梅』……廣州則有『白
牡丹〔3〕』『白笑蘭』……又舞女有以紫羅蘭（馬仲瑛之女公
子）命名者。。亦艷而脫俗矣。。又有一種慕某伶之聲譽。。
而以之命名者。。尤為特式。。本港有『白珊瑚』『雪秋』
『佩珊』等是也。。廣州則有『公脚秋』『新蘇仔』『影憐』
等是也。。綜以上所述。。歌姬之命名。。種類亦多矣。。
余謂歌姬命名。。若以雙文疊字出之。。尚雅致。。然用之

〔1〕「佳」，原字不清。

〔2〕關於歌者白燕仔可參見《白燕仔赴滬確訊》（署名周脩花），載
《海珠星期畫報》第 5 期（1928 年），頁 8-9（即《民國畫報
滙編—港粵卷》（四），頁 388-389)。

〔3〕《雙狀元鸞歌之原因》（署名吟風）一文中所提及的白牡丹，曾
為陳塘得和寨之雛妓，又名才仔，未知是否與本文中之白牡丹同
屬一人。見《珠江星期畫報》第 11 期，頁 4（即《民國畫報滙編—
港粵卷》（二），頁 232)。

者極少。。所知祇有廣州『燕燕』一人。。何其寡儔乎。。
其餘歌姬之以奇異怪誕命名者尚多。。率爾拉雜成篇。。未
能言之透闢。。希達者有以補厥漏也。。

（《香港工商日報》1926 年 11 月 26 日）第壹張第一頁

204. 女班小武與丑角之才難 （慧齋）

廣東自有女班以來。。能以旦角見稱于時者。。盛矣。。若
李雪芳。。若林綺梅。。若黃小鳳。。若西麗霞。。其最著
者也。。次焉者尤指不勝屈。。至女班丑角。。為社會共讚
者。。前乎鄭詠魁則有鬼馬三。。後乎鄭詠魁則有潘影芬。。
此外則寂然無聞矣。。至小武一角。。自有女班迄今。。獨
得曾珊英一人。。環顧各班。。無出其右。。此尤難能可貴
者也。。夫旦角曷為易得。。而丑角較難。。小武尤為罕遇。。
吾人必以為奇事矣。。不知此殊非奇。。蓋女子麗質天成者
多。。能諧者少。。而能英威者更鮮也。。至享其盛名之李
雪芳林綺梅黃小鳳西麗霞等旦角。。吾嘗論之。。至丑角之
鄭詠魁。。潘影芬。。小武之曾瑞英。。尚未嘗論及。。茲
論暇[1]便。。一縱筆涉之可乎。。鄭詠魁之演劇也。。能令
憂者破笑。。萬千愁緒。。付諸東流。。樂者益歡。。不禁
手之舞之足之蹈之。。其詼諧之處。。實不減于鬼馬三。。
誠不愧有詠魁之名。。觀其演『無情柳』一劇。。便可觀其
一班矣。。然彼尊容怪譎。。有獨具隻眼之長。。令人一見
發笑。。此亦奇而不奇。。獨潘影芬一角。。貌美艷。。為
全班冠。。而獨能以諧鳴。。此則殊可驚異者也。。至小武
曾瑞英。。具英武之氣象。。洗盡女子婉嬰之態。。不愧

[1]「暇」，原字不清。

巾幗鬚眉。。女班自有此一人。。大雪女子不能演威武劇之
誚。。小武得此。。歎觀止矣。。丑角與武角。。其人才如
此難得。。使羣英大會。。為大規模之拍演。。是亦一盛事
也。。乃或以意氣之爭。。或受遐方之聘。。掩旗息鼓者有
之。。遠適異國者亦有之。。英才零散。。有戲迷者歎為憾
事。。此豈非女班中由盛而致衰之時期乎。。今丑角中碩果
僅存之潘影芬。。聞亦已赴星洲去矣。。該班失此台柱。。
豈非大為失色乎。。雖然。。天下非無材也。。特患未能造
就而成之耳。。就以今日港中唱脚而論。。能玉[1]成為丑角
者。。吾以為亦有人在。。如翠蟬即其人矣。。翠蟬唱曲時
之體態。。刁翕其目。。旋側其首。。其狀之奇。。有目共
賞。。論者固已許其為一丑角人材矣。。其狀貌如此。。而
其聲亦不弱也。。若彼歌台紅旺。。不此之圖。。猶有可說。。
今既已冷落。。本宜乘勢。。急趨于丑角之一途。。乃以組
織食肆聞。。豈非用違其所長乎。。至小武人材。。以予所
見。。實難其選。。此實拜中國數千年來女子尚文之賜。。
故欲造就此種人材。。非從提倡女子體的美不可。。而提倡
女子體的美。。又非從提倡女子精武始不可。。然世間雄赳
赳之女子。。實非難遇。。而曷為小武一角。。竟如鳳毛麟
角。。能談言微中。。可以解紛。。為滑稽之雄者。。本非
易得。。而曷為多于小武人材。。是誠不可解矣。。然而自
有女班以來。。祇得此數。。亦非云易。。孔曰才難。。不
其然乎。。

（《香港工商日報》1926 年 11 月 29 日）第壹張第一頁

〔1〕「玉」，疑當作「欲」。

205. 歌壇消息

歌女月兒、自受如意樓之聘、每夕座無虛位、近聞月兒禮聘
劇曲名家黎鳳緣君、新編晴雯撕扇一曲、連日學習、準十一
月初一開唱云、

（《香港工商日報》1926 年 11 月 29 日）第三張第叁頁

206. 歌壇消息

羊城謳者郭湘雯、素負盛名、聞最近受本港武彝仙館之聘、
準十一月初一晚七時至九時、在該樓演唱、嗣後每晚在該樓
歌曲一小時云、

（《香港工商日報》1926 年 12 月 3 日）第三張第壹頁

207. 談談歌姬所唱之曲本 （五）

吾人所常聽之歌姬所唱曲本。。大都為某班所演唱戲曲之片
段或一段。。若泣荊花也。。若佳耦兵戎也。。若寒蔆驚夢
也。。若夜渡蘆花也。。諸如此類。。不一而足。。皆經某
伶登台時。。為做作及表情而大唱特唱。。一般歌曲師。。
乃取而教授歌姬。。按字按音。。不敢稍易其一字。。雖其
中詞句通順者。。所在多有。。然而或欠解。。或粗俗。。
或失韻。。讀之令人肉麻者。。亦屬不鮮。。乃其竟獲時尚。。
歌者固欣欣然喜。。聽者亦歡笑眉揚。。一若『此曲祇應天
上有。。人間那得幾回聞』之概。。記者亦為聽曲者之一份
子。。固不自知其何故至斯也。。或曰。。吾人聽曲。。祇
論其聲。。不論其詞。。詞好者。。唱來未必好聽。。詞不
好者。。唱來合拍。。則悠揚悅耳矣。。譬諸『原來伯爺公
之診脈』一曲。。其詞鄙俚而且欠通。。顧世之歌此曲。。

與好此曲者亦大有其人。。此可為一証。。矧歌姫所唱者。。
多取某班某伶之首本。。口[1]曲之中而數轉其板。。（如
佳耦兵戎兩次加插數白欖之類）不更令人愛聽耶。。此言雖
有片面之理。。然以大體論。。歌姫取法優伶之腔調可。。
而專拾其餘曲而唱則不可。。倘拾其不通之曲本而唱。。則
尤大大不可。。何者。。蓋優伶之演唱。。極其量一晚祇歌
某曲一次。。而歌姫在茶樓一晚唱四台。。恆有三次或四次
而亦唱此一曲。。台台如是。。晚晚如常。。縱有極神化佳
妙之唱工。。恐終不免令人討厭耳。。此吾以為歌姫所應時
唱新曲。。不必限於取材某班某伶也。。願各歌姫其注意及
此。。

（《香港工商日報》1926 年 12 月 4 日）第壹張第一頁

208. 唱脚大放盤

本港茶樓自設有歌臺以來、一般有周郎癖者、羣焉趣集、營
業之盛、得未曾有、各茶樓為商業競爭起見、無不延攬唱脚、
以廣招徠、而如意樓對於選定歌姫、尤為擅勝、如瓊仙佩珊
燕鴻月兒等、均一時之表表者、各茶樓怵於定約、雖欲延致、
亦有不能、現聞如意樓不欲示人以壟斷之嫌、對於上述各歌
姫、擬公諸同業、如有延致度曲者、即時間相左、亦無不可
通融云、

（《香港工商日報》1926 年 12 月 6 日）第貳張第叁頁

209. 歌伶之銜 （時）

近日時流。。好以榮銜嘉號晉贈於人。。或共相標榜。。或

[1] 口，疑有缺字。

藉以諛悅。。而藝術界為尤甚。。迄今則本港歌伶亦習而行
之矣。。戲就所知。。舉述如次。。其有未備者。。則望歌
伶大舅一補入焉。。

▲領袖 本港歌伶。。享有領袖之銜者。。始於飛影。。曩飛
影戾止省垣。。報效奏技於第一公園之某會塲。。參與歌伶
大會。。得票最多。。當選為『西南樂府領袖』。。某會塲
製橫標以贈之。。飛影嘗懸之以炫人。。是為領袖二字發見
於歌塲之始。。近者佩珊一伶。。奇兵突起。。某茶樓主人。。
為之大登廣告曰。。『菊部新聲大喉領袖』云。。於是領袖
二字。。第二次見於歌塲矣。。

▲明星 自銀幕界繁興。。明星之名。。噪於人口。。傳染所
及。。凡女子有一藝之長者。。而佞之者輒稱之曰『明星』『明
星』。。示時髦也。。至歌塲中發見此二字。。則自文武耀
來港始。。蓋文耀[1]來時。。某茶樓之門。。大標其紛[2]
牌曰。。『歌姬明星』云。。

▲狀元 狀元二字。。最為通俗。。幾於婦孺皆知。。蓋曩者
科舉時代。。狀元之榮。。印入人腦至深。。而閒情之士。。
對於聲榜色榜之評選。。率以冠塲者為狀元。。蓋時代使然
也。。清鼎既革。。官制已更。。而京滬之花選。。又有總
統總理總長諸名詞。。真可謂與世推移。。無奇不有。。若
本港歌塲。。產生狀元二字。。則在燕燕（即燕鴻）歸來之

〔1〕「文耀」，疑當作「文武耀」。
〔2〕「紛」，當作「粉」字。

後。。蓋燕鴻歸後。。某茶樓告白。。以『平喉狀元』四字
揚之云。。（論者謂本港歌壇。。亦嘗有別埠已過氣之聲榜
狀元奏技。。但余以未嘗見諸揭布。。故別之。。）

▲泰斗 本年自程艷秋南來。。以青衣泰斗名。。泰斗二字。。
遂流入本港歌壇。。瓊仙今亦曰『青衣泰斗』。。已生討論
問題。。（已見本報）最近郭湘文來。。而『平喉泰斗』之
名又呱呱墮地。。泰斗二字。。在歌壇中亦凡二見矣。。

▲大王 大王二字。。祇發見於告白中之月兒稱為鶯花大
王。。然無甚意味。。且鶯花二字。。於歌壇中殊未盡合也。。

以上所述。。祇舉其稱謂。。至於其本人之實際。。於稱謂
能否適合。。則非本題所宜及。。姑畧之。。而歌伶之稱謂。。
尤有可旁及者。。則為『飛將軍』。。蓋以飛影之飛字並以
其擅唱武喉之故。。遂有人稱之為飛將軍者。。又有所謂山
人焉。。則以瓊仙之仙字。。拆之以成山人。。故瓊仙亦曰
某某山人。。更有所謂親王者。。則如燕鴻之在省垣為捧塲
者上以尊號曰『鴻艷親王』是。。然未行於本港也。。此後
進而益妙。。則歌壇中總統總理總長諸名號。。連續發見。。
或亦意計中耳。。

　　（《香港工商日報》1926 年 12 月 9 日）第壹張第一頁

210. 歌壇消息

歌者陳佩珊。。擅唱大喉。。為歌界新進派。。自受如意樓

專聘後。。禮聘劇學家編撰新曲。。（白門樓）（困[1]娥眉嶺）等。。不日歌唱。。並印備曲本派送云。。

（《香港工商日報》1926 年 12 月 9 日）第三張第壹頁

211. 預告瓊娘的新唱本

瓊娘的歌喉。。伊的好處。。是誰也知道的。。本不煩我們去作廣告。。伊現在得編曲大家黎君鳳緣。給伊兩新曲。。名換[2]（梅妃宮怨）（三娘守節）慕瓊娘歌曲的諸君們。。請快來聽呵。。

（《香港工商日報》1926 年 12 月 11 日）第貳張第叁頁

212. 異哉花籃送上茶居 （笑）

日來以花籃花球投贈歌娘之事。。層見迭出。。意從此將成一種風氣乎。。怪矣。。日前有某姓者贈歌者小靈芝以花籃於馬玉山樓。。聞小靈芝對之。。微露不豫。。然有見小靈芝於電車停車處者。。云小靈芝挾花籃登車俱去。。蓋凡女子無不愛花。。小靈芝雖或不悅贈花之人。。但對於花籃。。斷無不悅之理。。然則贈花者之心。。亦可以稍慰矣。。又聞嶺南茶樓徵歌部重張旗鼓後。。贈花籃於歌姬者。。亦且有之。。然非目覩。。其詳不可得而書也。。昨者。。友約余聽曲於如意之樓。。是夕二場。。為歌娘瓊仙應唱。。當瓊仙未上歌臺之先。。已有人餽一大花籃至。。高可逾膝。。茶樓侍者。。為之置於歌席之前。檢閱籃旁所懸之咭紙。。則書明『瓊仙女士存。。敏潔敬贈。。』字樣。。未幾。。

[1] 「困」，當作「困」字。

[2] 「換」，疑當作「喚」。

復有數花球送至。。茶樓侍者。。又縶而飾之歌臺之柱。。
余謂座友。。是投贈者。。果屬伊何。。友固詼諧。。所言
乃作奇趣。。友之言曰。。『有花癲佬。。見瓊仙唱楊花恨。
唱得天花亂墜。。乃往擺花街。。掃埋花球花籃一大堆。。
送往金花廟。。稟知花公花婆。。保祐花女瓊仙。。如花美
貌。。行過花街柳巷。。引得一班花花公子。。頭暈眼花。。
願向牡丹花下死。。』余聞之失笑。。明知故作戲言。。而
書之正可作解頤資料。。故並採入。。竊意贈花籃者之心
理。。其出於名花贈美人之純潔心腸乎。。抑將欲以區區一
花籃而載將解語名花以歸乎。。如為由後之說。。是何異於
操豚蹄以祝歲。。所持者狹。。而所望者奢也。。俄而瓊仙
登臺。。睹此燦爛花光。。態至豫悅。。而所歌乃愈佳。。
且是夕瓊仙明妝靚服。。一若預知花籃之來。。而故意與花
爭妍者。。於是夫花光人影。。炫人雙目矣。。聞瓊仙下臺
後。。語某君曰。。敏潔何人。。儂欲一謝之也。。噫。。
然則送花籃者之心。。又且竊慰矣

（《香港工商日報》1926 年 12 月 13 日）第壹張第一頁

213. 梁澄川啓事 [1]

啓者弟向辦富隆茶居十有餘載自去冬適如意茶樓後旋以此行
事極瑣繁 [2] 兼顧匪易況屬新張生意尤滇殫精竭慮惟恐棉力
不勝何如捨難取易以專事功業於丙寅年告辭水坑口富隆茶樓
正司理職務承由司庫陳擇之召集全體股東會議表決准于辭職

〔1〕 此「啟事」亦見載於《謌聲艷影》，頁 42 上。
〔2〕 「瑣繁」，疑當作「繁瑣」。

此後富隆生意盈虧與梁澄州[1]個人無涉至親友如有函件賜
示請直交永樓[2]街如意樓為盼此白

丙寅年 十一月初九日 一式九六[3]

（《香港工商日報》1926 年 12 月 13 日）第壹張第二頁

214. 歌壇消息

石塘詞姬銀仔、賞音家多許為聲榜狀元、惟銀仔祗在石塘應
徵、絕無在茶樓度曲、顧曲家多引為憾、近聞因梁坤臣介紹、
於本月初九晚、在武彝仙館奏技、定座者甚多云、

（《香港工商日報》1926 年 12 月 13 日）第三張第壹頁

215. 老茶客贈花籃與老師娘 （咄咄）

▲勿謂知音稀

吾嘗謂黃鐘毀棄。。瓦釜雷鳴。。天下不平之事。。未有甚
于此者。。徵歌風尚。。鬧澈香島。。然期間歌姬之升沉。。
至無標準。。有聲如破鑼者。。居然自詡為老倌矣。。有叮
板尚未熟落者。。亦居然自詡為老倌矣。。又有丹田力不
足。。唱不幾句。。而已氣喘如牛者。。亦居然自詡為老倌
矣。。而人亦以老倌而稱之矣。。浪得虛名。。無有是處。。
此知音者所引為浩歎也。。贈送花籃。。紅氍毹上。。事所
恆有。。而聲歌臺榭中。。則此為創舉。。乃連日來為之者
踵相接。。聞好事少年。。更有大呼聯合起來組織贈送花籃

〔1〕「州」，當作「川」字。

〔2〕「樓」，當作「樂」字。

〔3〕「一式九六」於廣告中為倒文。

團之口號。。則後此〔1〕花籃之贈送。。眞方興未艾也。。然此為具有作用之捧塲。。未足為貴。。故今日歌姬中之已受花籃者。。除瓊仙一人受之而無愧外。。餘皆宜汗顏無地者也。。雖然。。贈花籃之舉。。出自送者之意。。非出自受者之心。。則贈送之當否。。送者負責。。受者不負責。。故吾怪送者之不公。。而不怪受者之不宜也。。瞽姬二妹。。垂垂老矣。。而馬玉山茶樓之茶客。。竟有為歌臺主持公論。。鳴不平。。起而贈送花籃與之者。。此豈非知音者尚大有人在。。黃鐘之不棄。。其在斯乎。。當茶客贈送花籃與二妹之日也。。吾嘗過馬玉山之門。。見其黑板大書贈花籃與二妹之事。。吾遂歎馬玉山樓主人之念舊。。猶有古風。。大足愧今之惟利是視。。厭故喜新。。愛之則捧為天仙化人。。惡之則冷然視之者之凉薄也。。蓋二妹之歌也。。雖非獨在馬玉山樓。。而馬玉山樓。。徵之至多。。即其徒如麗芳羣芳等。。亦以該樓徵之為最夥。。常有一夕而為其師徒所全唱者。。該樓之得以座客常滿。。二妹師徒與有力焉。。今二妹歌臺稍淡。。而馬玉山樓猶不存秋扇之捐者。。亦以示不忘之意也。。然在別人則又已棄之如遺矣。。謂之為非念舊情重者。。其可得乎。。當夕九時。。為二妹度曲之塲。。予遂撥冗一往觀聽。。見歌臺之前。。懸有一大花籃。。鮮花朶朶。。奪人之目。。未幾。。而二妹至矣。。笑逐顏開。。若有無限愉悅者。。傖者告二妹曰。。花籃懸在中央矣。。二妹一笑。。使非二妹而非瞽目者。。對此龐然大物之花籃。。不知喜至何如。。感想何如。。然二妹如非瞽。。則送花籃者早已有人。。不待此五十老茶客矣。。

〔1〕「後此」，疑當作「此後」。

是夕。。二妹所度之曲。。為王英救姑。。此曲為二妹獨擅勝場之曲。。本港歌姬所不敢唱者。。而其是晚所用之喉。。尤為老到。。二流霸腔一段。。尤令人聽之悠然神往。。樂工是夕。。亦精神貫注。。絃與歌合。。蓋是夕既有五十老茶客之蒞臨。。不得不落力調奏也。。此五十老茶客。。更為文以贈之。。附于花籃。。其文頗盡悲惋之致。。故特錄于此焉。。文云。。『余輩濫廁于顧曲徒侶之列者。。凡十載于茲矣。。香島歌絃之盛。。至今可稱已達沸點。。然予輩冷眼所及。。以為其間之叫座者。。大都非以藝擅。。俗尚至此。。興感若何。。比閱報端。。見贈花籃之舉。。已發生于歌壇。。且受之者已為某姬矣。。余輩以垂老之年。。過眼風花。。豈尚與五陵年少爭此豪舉。。然相賞以歌。。窃欲為絲竹之塲。。一澆塊壘。。環顧歌臺等眾。。求其以藝見稱者。。厥有二妹師娘焉。。于是醵資購贈花籃。。集五十人之名以送之。。贈物雖微。。示同意也。。既贈。。且為之語曰。。二妹既盲且老矣。。雖精于藝。。然非今日潮流之所尚也。。所幸滿門桃李。。衣砵得傳。。從此其可遁迹林泉。不與雛雛者爭長短。。然則余輩花籃之贈。。固不必為歌臺爭閒氣。。即謂之折柳贈行。。亦何不可耶。。二妹思之。。或亦以余輩之言為然否也。。十五年十二月十三日。。老茶客五十人同贈。。』聞此大作。。出自溫某手。。徵歌者覽此。。亦將有感于斯文。。二妹聞此。。亦將有感于斯文。。與二妹同慨者或亦將有感于斯文。。

（《香港工商日報》1926 年 12 月 16 日）第壹張第一頁

216. 填詞二闋[1] （愛容）

玉京仙子。。有歌界明星之耀。。何以又青衣泰斗錫之。。
茶樓老板。。愛惜瓊娘。。可謂癡心矣。。填詞二闋憐之。。

喜遷鶯

折衷南北。。有歌界明星。。喧傳得力。。呂派幽絲。。程
郎[2]艷曲。。聲響遏桓伊逐（竹頭）。何又青衣泰斗。移向
歌壇區域。。瓊孃爾。名膺上選。封王封伯。。（京王山人
一度見之）誰敵。。今日捧塲怕癡。。心被亞口彈劾。。以
貶為褒。。求工反拙。。一見替仙心感。。寄語餅家老板。。
歌女難如優劇。。登臺際。。忽然能變化。。五光十色。。

前腔

喉南腔北。。我久羨瓊孃。。奈難着力。。柳葉搖金。。楊
花飲恨。。且聽瀟湘淒逐（竹頭）。。榮耀明星燦燦。。奚
用青衣同域。。如意上。。得大張菊榜。。子喉稱伯。。 無
敵。。幸板悮錯無多。。有有[3]心推劾。。清脆音純。。溫
柔韻膩。。聲若此何愁感。。更再推敲絃管。。演唱新編佳
劇。。黃昏後。。茶樓如市際。。可餐秀色。。
　　（《香港工商日報》1926 年 12 月 16 日）第壹張第一頁

〔1〕 此標題原文並無，由筆者所加。
〔2〕 「程郎」，指程艷秋。
〔3〕 「有有」，疑衍一「有」字。

217. 花發沁園春（為某送花籃到嶺南如意歌壇贈瓊娘作）（愛容）

金粉塲中。。綺羅叢裏。。蜂黃蝶翠爭戰。。搜窮錦繡。。研極奢華。。當日靚粧慣見。。佳人美貌。。盡拍合周郎視線。願舞榭長會鳴鸞。諞壇取悅飛燕。。於是花光呈殿。。逛天女瑤仙。。剛散花轉。。憫兒侍側。。黠婢追前。。鳳輦龍車輕扇。。花香滿座。。供上嶺南消遣。。正輝映霞佩風裳。。轟傳諸報雲簡。。

前調 前題

月季嫣然。。海棠嬌也。。午鶯喧夢魂返。。傳情好鳥。。弄影奇花。。何事理人長短。。歌臺新詠。。有鬮巧匠心獨算。。百花又裝就花籃。。衣香鬢影人眼。。　如意樓頭顧盼。。似花引遊蜂。。香分飛燕。。唱壇艷想。。曲榭工孌。。做此溫柔橋段。。玉京喜矣。。將來料他為情絆。。經營百計笑猖狂。。一堆花作媒線。。

（《香港工商日報》1926 年 12 月 20 日）第壹張第一頁

218. 走唱腳纜（時）

纜。。讀如攬。。意即為藍本之『藍』字轉音。。曩者科舉時代。。士子進塲。。取合於程式可以為法之文藝。。用蠅頭小字而書寫之。。以僅能看出為度。。取其易於夾藏。。簡而名之曰『藍』。。並仄其音讀之如攬。。余生也晚。。未及科塲。。似此名詞。。僅聞前輩述之耳。。厥後番攤既開。。嗜賭之徒。。相率研究『攤』學。。設為開攤之路。。

使孤注者按之以為準繩。。名曰『攤纜』。。此纜字又讀上
聲為欖。。買攤者循攤纜以求利。。亦猶士子之挾藍本以求
售。。故有云『纜』字即為『藍』字之轉音者。。又或者謂。。
纜之為言。。猶言有路可循有綫可循其行也如循纜然之意。。
此另為一見解。。故通俗凡言事之有捷徑可循而以之要取利
益者。。都謂之纜。。如入民國後。。有所謂『走民軍纜』
者是。。挾一紙空銜委任。。住其旅店。。發其通電。。耀
於人曰。。司令司令也。。人稱之。。亦曰司令司令也。。
問其大本營。。則除旅店外無地盤。。問其兵。。則其統治
下之副官參謀秘書營連長等。。乃多於其兵士之數。。而其
所獲之利。。則為能以虛銜與當道士夫相晉接。。而免人易
視。。其有實際者。。則亦能招致部曲。。劃防地以自固。。
走纜至此。。告厥成功矣。。而本港今日。。則又有發見如
吾題所云『走唱脚纜』者焉。。唱脚而竟有『纜』可走。。
得毋至奇。。然不奇也。。試觀今日本港徵歌之塲。。歌
伶中浪負虛名。。而其度曲之資。。竟優於歷久而致聲譽之
儕輩者。。不乏其人。。彼姝者子。。豈真有力而能自致此
歟。。攷其故。。則有『走唱脚纜』者為之主動耳。。聞諸
某音樂家。。謂常有人投社會厭故喜新之心理。。於羊城或
花月塲中商訂歌妓若干時日。。而酬費每月若干。。或長期
共若干。。事前。。揄揚於各茶樓老板之前曰。。有某歌伶
色藝如何。。延之度曲。。無不叫座。。但度曲資須若干元
而可。。茶樓老板意為之動。。則每月諾其請者若干檯。。『走
唱脚纜』者。。乃集各茶樓所諾訂者之數而預算之。。苟有
溢利。。則所謂某歌伶者如約上塲矣。。故本港歌塲。。每
有歌伶初登塲時。。其聲譽噪甚。。然不旋踵即頓歸沉寂。。
是即由於因以為利者之大吹法螺。。顧歌伶淡塲自淡塲。。

而茶樓主人以有約在先。。不能不踐足其檯數。。於是因以
為利者。。遂確收其漁利矣。然則名之曰『走唱脚纜』。。
又何諟焉。。

（《香港工商日報》1926 年 12 月 20 日）第壹張第一頁

219. 歌曲中的楊繼業 （愚）

楊繼業撞死李陵碑一曲。。善唱大喉者多習此。。港中歌姬
如飛影佩珊等。。常有唱之。。曲中之楊繼業。。赫赫丕烈。。
像煞有其人。。然考宋史。。實無楊繼業。。有之。。則惟
楊業而已。。查楊業宋太原人。。弱冠事劉崇。。屢立戰功。。
號為無敵。。太宗征太原〔。。〕得元[1]。。以為右領軍衞
大將軍。。歷代州刺史。。甚為契丹所憚。。雍熙間北征。。
連拔雲應寰朔四州。。業以援兵失期被擒。。不食三日死。。
業不知書。。忠烈有智謀。。為政簡易。。御下有恩。。朔
州之敗。。麾下尚有百餘人。。無一生還者。。史稱楊業為
有宋一代名將。。觀此便知。。而現代歌曲。。則以楊繼業
而稱之。。則誠不可考。。豈習而不察。。以訛傳訛。。遂
得此名歟。。抑別有所據。。非齊東野史之所載歟。。港中
徵歌之事。。已成風尚。。請以此質諸知音者。。

（《香港工商日報》1926 年 12 月 21 日）第壹張第一頁

220. 瞽姬二妹報失徒弟

（本報特訊）著名瞽姬、昨往中環總警局報稱、伊有門徒兩

[1]「得元」，（元）脫脫等撰《宋史》（北京：中華書局，1995）卷
272《列傳第 31》作「繼元」，頁 9303。

名、教授經已多年、已能出而應世、一名□□[1]、一名□
芳、本月十四號晚、有某俱樂部之後生某來召往度曲、後因
為夜已深、遂在侍役之家度宿一宵、該侍役已有妻室者、豈
料彼立心不良、竟挈帶其門徒□芳逃上省城、乘夜連家眷一
併遷去、遺下別一門徒、及醒覺時、房中寂然、始悟待役連
家眷漏夜逃走、驚駭萬分、立返報與彼知、故到此報案云、
當值幫辦聞報、乃派出幹探前往細查一切云、

（《香港工商日報》1926 年 12 月 22 日）第貳張第叁頁

221. 梁澄川啓事三

弟曆辦歌壇於茲七載對於樂員歌姬靡不極意搜羅今年在如意
所得益為完滿更以歌者曲本又皆陳陳相因致令聽者生愾摯友
黎君鳳緣嫻於編曲編劇因挽為之即瓊仙之梅妃宮怨月兒之月
兒[2]恨明皇窺浴晴雯撕扇佩珊之白門樓飛影之月下斬貂嬋
等將來還陸續新編美不勝舉 黎君所編各曲均屬義務誠有造就
歌壇生色不小也而各歌者盡獻所長佳本即佩珊之大洞房困娥
眉嶺平貴別窰瓊仙之陳圓圓月兒之羅卜救母均印就曲本派贈
歌界薈萃盡於斯矣顧曲諸君盍興乎來

（《香港工商日報》1926 年 12 月 22 日）第三張第壹頁

222. 本港歌台最近之趨勢　（泰戈英）

港中茶樓唱曲之風。。以三年前為最盛。。而當工潮時期中
則更過之。。所謂歌界明星如瓊仙湘雯嫣紅飛影文武耀佩珊
麗芳月兒耀卿等。。聯翩而至。。後來居上。。遂令巧玲翠

[1] □□，報導原文以方格取代實名。「□芳」亦同。
[2] 「月兒」，疑衍。

蟾[1]等無立足地。。而茶樓又復互相爭競。。于是乎茶價有增至每盅三毫者。。歌姬有每句鐘取值四元者。。樂師有每月工值百元者。。不可謂不盛極一時矣。。詎絢爛之至。。轉歸平淡。。去歲各茶樓。。偃旗息鼓者竟有多間。。是亦可謂弦歌復興後之厄運時期矣。計茶樓先後停止唱曲者。。為三多三元得雲嶺南等。。新歲後時樂樓停止唱曲。如意樓又將二樓停唱。溯當歌台最旺時。歌姬每夕受僱足四時者。。大不乏人。今則寥寥可數。樂師之運命[2]。。是隨歌台之旺淡而起落。。今歌台既淡。遂同時大受打擊。『樂閒』會員以一蹶不振。殊非所以維持會員生活之道。（樂閒俱樂部為本港著名樂師所組織。。有大雜會之稱。。各會員如區秩[3]黃章徐福及新自美洲回之盧牛。。其最著者也。。）區秩等乃與茶樓東主約。。互訂『打茶價』之條。。所謂『打茶價』者。。即每盅茶扣出若干為茶樓所得。。餘歸該俱樂部包僱歌姬也。。今大笪地口之富蘭樓。經已開始度曲。。除不以絲竹覓食之音樂家外。。港中樂師之優秀份子。。咸集于此。。顧曲周郎。。接踵而至。。樂師等以利害關係。。莫不竭其所學之最新妙者相拍和。。而各歌姬以有密切關係。。亦靡不盡其技。。頗有相得益彰之妙。。惜該樓地方無多。。後至者有向隅之歎耳。。聞該俱樂部會員人數尚多。。日內又移幟于中環之三多樓。。從此樂師生涯。。可以無憂。。易[4]曰。。窮則變。。變則通。。其斯之謂歟。。

（《香港工商日報》1927年2月17日）第壹張第一版

〔1〕「蟾」，音同「嬋」。

〔2〕「運命」，疑當作「命運」。

〔3〕「秩」，原字不清。

〔4〕「易」，指《周易》。

223. 本港歌台最近之趨勢[1]（下）（泰戈英）

本港歌姬。。在茶樓度曲。。其最盛時期。。固為工潮中矣。。
而在此至盛之時。。最佔有勢力者。。厥為『老密』中之二
妹福蘭羣芳金容肖月桂妹等。此數聲姬。其價最高者為二妹
福蘭桂妹。。然猶不及飛影之高價也。。今則飛影之價已不
能列首級。。取而代之者已有人矣。。查最近歌姬度曲每小
時之市價。。嫣紅為四元。。瓊仙月兒湘文麗芳飛影為三元
四角。。翠姬二元半。。佩珊二元。。自餘則元半者有之。。
元二者有之。。惟幾粒菩提者則鮮有聞。。蓋最低限度都超
過一元也。。嫣紅初自省來。。歌名藉甚。。各茶樓爭相延
之。。借以為重。。但其取價過昂。。今則祇得金山如意兩
樓共延其四十台。。及新張旗鼓之福蘭樓延之耳。。至月兒
則自新歲後。。已不復如去歲之旺。。蓋茶樓停唱者多。。
增多粥少。。自不足分配也。。惟瓊仙則不然。。每夕台
腳。。不少受影響。。仍能保持其原有地位。。蓋其聲藝過
人。。故能維持于不墜也。。至翠姬則新自瓊州來。。得其
表姊瓊娘之吹拂。。故亦能于此人浮于額[2]之歌國中佔有一
位置。。特其天生靡曼之歌喉。。且加以精心之研幾。。自
有其卓異于人之處。。亦非倖致也。。至佩珊則雅善大喉。。
聞者羣許其與飛影相伯仲。。惟惜其道白不及飛影耳。。但
飛影之價為三元四。。而佩珊僅二元。。價值相懸至此。。

[1] 本篇討論到香港歌姬之市價，或稱工值，內容反映的是 1927 年
2 月之狀況。廣州歌姬的市價同樣有不同等級之別，《女伶工值
概說》（署名周脩花）一文可茲參考，見《海珠星期畫報》第 3
期（1928 年），頁 14（即《民國畫報滙編—港粵卷》（四），
頁 346)。

[2]「額」，原字不清。

顧曲周郎無不代抱不平也。。然惟其聲藝佳而又價廉也。。故能卓然特立。。此又佩珊之善以自處也。。嗚呼。。一覽歌台。。不勝今昔之感。。二妹隱矣。。福蘭癲矣。。金容桂妹等去矣。。人皆棄暗投明。。而瞽姬之運厄矣。。然不特瞽姬被棄如遺。。即凡價值過高之歌姬。。其台脚亦有日就衰落之趨勢。某樂府領袖對此。。嘗歎而言曰。。香港歌姬度曲價格。。太過超高。。誠不能為諱。。然此高價之來。。實瞽姬有以致之。。蓋從前歌姬最高之價值。。舍我其誰。。而彼等偏欲與我並駕齊驅。。我安能讓。。故加價復加價。。致成今日之現象耳。。而我之不能不出此者。。實欲毋負我拜師時之所自期[1]也。。緣我等學師。。每曲有須數十金者。。更有須百金者。。與『老密』之自少師徒相傳不同。。吾之力爭者以此耳。。然吾今見失業者多。。皆緣歌姬曲資太昂所致。。故吾欲倡歌姬減價。。使各停唱之茶樓復開。。稍可容納失業之輩。。此物此志。。懷之久矣。。減價實行。。吾甚欲請自隗始也。。某樂府領袖之言。。頗有見地。。使其言而果實行。。則歌台之氣象不同。。而歌姬度曲之價值又一變矣。。然而某樂府領袖行將大唱『樊梨花大破金剛陣』之調。。此議或須稍俟時日方能見諸實行耳。。

（《香港工商日報》1927 年 2 月 18 日）第壹張第一版

[1] 「期」，原字不清。

224. 歌界消息

歌姬大影憐[1]、為廣州歌台中上選、現來港奏藝、今晚在富
蘭三多兩茶樓分時度曲云、

（《香港工商日報》1927 年 2 月 28 日）第四張第弍版

225. 茶樓又將恢復演劇

（本報特訊）本港營茶樓生意者、於年前因生意冷淡、經在
樓面、佈設細小戲檯一所、每夕聘用三數女員、身飾戲服在
檯上演戲、藉以招徠僱客、後因屋宇問題、為潔淨局員提出
反對、華民政務司遂諭令停止在茶樓演劇、迨至工潮發生、
因茶居工人多數返省、以無人操作故、茶樓商人則改顧[2]女
員在樓中代行操作、及至省港交通恢復後、茶居工人已逐漸
旋港復業、今春開市已還、此輩女員多處於被革之列、但生
意仍然無甚進展、從中有等規模較大之茶樓、設法將各著名
歌姬壟斷、尚能稍可維持現狀、餘者因收入短少故、多數感
受虧折、尤以西營盆大馬路之茶樓為甚、業者為維持血本計、
已由是月初一日起、除聘歌姬度曲外、每夕另聘女劇員二三
名、增演劇本一二齣、以為引起品茗客之興趣、其已組織就
緒者、已有某某兩家云、

（《香港工商日報》1927 年 3 月 7 日）第三張第弍至第三版

〔1〕 大影憐，原姓蘇，生平簡介見《大影憐》一文，載《珠江星期
畫報》第 4 期，頁 3（即《民國畫報滙編—港粵卷》（二），頁
73）。另外亦可參閱：一、《曲線美大王之虛譽》（署名協律），
載《海珠星期畫報》第 3 期（1928 年），頁 13（即《民國畫報
滙編—港粵卷》（四），頁 345）。二、《廣州女伶近狀及其盛
衰原因》（署名依稀），載《珠江星期畫報》第 32 期，頁 16（即
《民國畫報滙編—港粵卷》（二），頁 738）。

〔2〕 「顧」，音同「僱」。

226. 潮州八音 （少微）

裙帶路中。。樓臺高聳。。排雲凌霄。。絲竹管絃之盛。。
何地蔑有。除石塘諸大酒樓。大開鑼鼓。。由各寨倌人。。
（上海稱妓女為倌人）曼度粵曲。。或臨時倛請雛姬。。歌
唱北音外。。茶樓中莫不競設歌壇。招致女伶。清歌娛客。。
至於海旁繁區。中環鬧市。。與夫堅道以上富室叢聚之所。。
則盲妹口絃拍扳。招徠生意。其悠揚韻調。。亦時震盪於吾
人耳膜焉。。然而鑼鼓厭其囂。。伶唱厭其瑣。。盲唱厭其
俗。。其能於彈唱中別開生面。。洗滌煩慮者。。厥惟潮州
之八音。。此類歌唱。。多以兒童任之。。舉其優點。。則
鼓樂柔脆。署殊塵俗之響。椰琴淸響。。亦異嘈切之音。。
兒童引吭。。純出自然天籟。。靜聆一曲。。俗念全消。昔
人謂『聽書聲可息游想』。庶乎近之。。惜賞音者。。多潮
屬商帮。。余雖非潮人。。然以曩曾覓食鮀江。。頗識潮汕
之間。。民俗[1]敦厚。。覺潮音醰醰自有餘味。。故特表而
出之。。不審音樂家亦謂然否。。

（《香港工商日報》1927 年 3 月 24 日）第壹張第一版

227. 歌伶與廣告 （笑）

自廣告之術昌。。凡商品之競爭。。營業之招徠。。藝術之
游揚。。無不恃此為終南之徑。。所收之效果。。亦自與古
老話頭所謂『有麝自然香』者。。蓋有迥別。。是知物競天
擇。。優勝而劣敗。韞櫝[2]之藏。。終不逮衒玉之售也。。
廣告既神其用。。其藉廣告以行其業者。。書不勝書。。其

[1]「俗」，疑當作「族」。
[2]「櫝」，原字不清。

大且遠者不具論焉。即區區一歌伶。亦恒有借重於廣告而收
其旺塲之效者。。瓊仙之復出也。。歌姬明星京王山人之告
白。。先期早接觸於歌塲廣眾之眼簾。。月兒之將登臺也。。
月兒來了月兒來了之告白。。又遍掛於電車之後。。傳播於
銅鑼灣愉園屈地街堅尼地城等處途人之目。。之二歌伶者。。
其聲藝之如何。。固自有其原來價值。。將以告白之力而增
益否。。余茲不論。。第觀其實現登臺之日。。則皆座無虛
位。。久久始減。。雖未免屬於人情之厭故喜新。。然當時
之旺塲。。蓋亦收效於廣告之力為多也。。今者歌伶梅影又
以回港登臺聞。（兩年前梅影去之羊石、今者燕尋舊壘、想
五羊歌吹、漸次闌珊乎、）在未登臺之先。。某茶樓之廣告。。
亦先已接觸於吾人之目。。歌臺之畔。。於原有之鑲鏡上。。
黏畫幅一[1]。。畫為古口兩株。。橫斜出水面。。趁[2]
以朦朧淡月。。映此梅枝之影於水中。。藉以襯託出梅影二
字。旁題徑尺之梅影兩字。。乍看之。。此兩字似為題畫。。
其知之者則一覽便知為為歌者張廣告矣。。復綴以小字。。
謂歌者梅影。。準於某月某日在本茶樓登臺度曲云云。。有
此美術之廣告。。吾知其必能收招徠之效。。蓋此際歌塲聽
眾。。對於梅伶。。無論已否前知。。屆時亦將以此廣告之
故。。而覘其究竟。。凡茲廣告。。雖出於茶樓老板之巧思
獨運。。或未由於歌伶之自動。。然歌伶與廣告。。固不得
不謂其與旺塲與否發生關係也。。（乙）

（《香港工商日報》1927 年 3 月 31 日）第壹張第一版

〔1〕「幅一」，疑當作「一幅」。
〔2〕「趁」，音同「襯」。

228. 茶樓老板與歌伶 （笑）

本港自徵歌之風盛行。。所謂『女伶大舅』者。。無不以一接歌伶口[1]欬。。一近歌伶之香澤為幸。。其有如是者。。興酣耳熱時。。輒引為談助。而同道中人。。亦竊竊羨之。。若是夫。。其亦足以自豪乎。。不知茶樓老板。。方且傲睨於其旁。其意曰。而曹之所得。。誰復有如我者。。蓋茶樓老板。。以徵歌故。。挾其主顧之力。。可以狎諸歌伶而有餘。。而歌伶亦以生涯上之關係。。不能不承順顏色。。將迎恐後。。且亦有其不得不親近於茶樓老板者在。。於其至而未登臺之先也。。必須就茶樓老板報告所唱之曲名焉。。藉以標示於眾也。。於其唱完下臺也。。又必須就茶樓老板以支取度曲資焉。。經濟所關。。必經此手續而後可退也。。若一步來先。。前伶尚未唱完。。則茶樓老板之旁儘有餘座。。歌伶大可乘時而憩。。而茶樓老板。。鼻觀聞香。。心馳目接。。有不自知其神志飄蕩者。。『女伶大舅』之見者。。亦不期而爽然自失曰。。彼獨何修而得此乎。。噫。。何修云乎哉。。毋亦金錢之關係。。因勢力而利之乎。。

（《香港工商日報》1927 年 5 月 6 日）第壹張第一版

229. 鐘聲遊樂大會音樂科之大觀

聞此次鐘聲慈善社利園遊樂大會、除各種游藝外、音樂科共分三種、（一）紫羅蘭跳舞及獨幕劇、（二）鐘聲社社員演劇、（三）唱書樓、選擇本港著名女伶瓊仙、翠姬、飛影、佩珊、郭湘文、耐冬、鳳影、妙齡、玉蓮、艷芳、燕華、梅

〔1〕口，疑有缺字。

影等報[1]効、其中分唱琴唱班各演所擅長、省港各處音樂玩
家、亦以所擅長到場助慶、非同平日隨便玩弄也、（鼓長）
潘賢達、專和紫羅蘭、鄭雨疇、專和唱書樓女伶、邱錦成、
專和鐘聲社演劇、（二絃）吳少庭、梁以忠、二君皆省城玩
家、丘鶴儔、林粹甫、馬炳烈、謝瑞常、（提琴）謝鶴亭、
江門玩家、馮樹階、梁麗生、（月琴）俞冕庭、梁季明、羅
耀忠、鄺儀彪、（三絃）林粹甫、司徒文偉、吳劍泉、梁星舫、
（奏琴）鄺儀彪、錢廣仁、陳少儂、（二胡）呂文成、馬炳烈、
羅香甫、（俞）簫冕庭[2]、羅香甫、梁季明、錢廣仁、（喉
管）梁以忠、崔次援、二君皆省城玩家、馬炳烈、（大小笛）
俞冕庭、丘鶴儔、梁以忠、吳少庭、謝瑞常、（潮琴）李敬常、
余仲孫、林劍書、梁裕新、（洋琴）呂文成、丘鶴儔、潘賢
達、謝瑞常、（鈑）俞冕庭、蔡子銳、余仲孫、（鑼）李敬常、
梁星舫、梁麗生、

又聞紫羅蘭已於前夕到港、而各大公司行店、報効會內游戲
獎物部品物、日見其多云、

（《香港工商日報》1927 年 5 月 12 日）第四張第式版

230. 專車歌伶之張姓 （時）

邇來唱脚。。每際旺臺。。忙於步履。。輒派其長班之車。。
以充場面。。亦有初出應唱之伶。。即置用東洋專車。。則
為藉此車以自高聲價。。因是之故。。歌伶之有專車者益
夥。。每當燈明璀璨樓頭簫管之候。。恒見茶樓之門。。列
有歌伶私家車輛。。而於此數小時間。。御專車手而往來於

〔1〕「報」，原字不清。下文有作「報効」，宜從。
〔2〕「（俞）簫冕庭」，當作「（簫）俞冕庭」。

各茶樓距離之道上之紅妝。。又多屬此輩歌伶也。。歌伶之
專車者既眾。。其名姓殊難僂指。。惟有可述者。。則專車
歌伶多張姓是。。瓊仙。。張姓也。。其私家車之背。。雖
不書姓。。但書英譯瓊仙二字之首一字母。。然人固已知其
為張姓矣。。月兒。。亦張姓也。。私家車之背。。不作洋
化。。祇書一張字焉。。梅影。。亦張姓也。。其私家車之
背。。亦書一張字焉。。除此之外。。專車歌伶。。尚有張
姓者與否。。以其私家車背不備書。。因無從知。。然即上
所述。。已見專車歌伶之與張姓。。得其多數。。故戲述之。。
聊為女伶大舅資談助也。。

（《香港工商日報》1927 年 5 月 20 日）第壹張第一版

231. 西洋妹候解出境

無恥敗類西洋妹、社會上著名擅長燕子樓客也、原名陳開、
據稱母為西洋人、父為香山人、前曾在祝華年戲班充旦角、
自去年迄今、西洋妹業經三次被警探拘捕、扣留儆責、然後
省釋、現在被拘係第四次、日昨[1]已解由華民政務司問話、
旋即下令羈留、等候憲命遞解出境、查此次被捕原因、聞因
港督日前披閱報章、得悉屬內有此種傷風壞俗之敗類、何得
任令遺害社會、乃下令將之拘捕、卒由某號更練在海傍東拿
獲、先解二號警署扣留一宵、翌日即解送于華民署、經司憲
問話畢、詳報港督、候令遞解云、

（《香港工商日報》1927 年 5 月 23 日）第三張第三版

[1]「日昨」，當作「昨日」。

232. 粵曲中之南音 [1] （泰戈英）

談民間文學者。。首重地方歌謠。。我粵歌謠至夥。。譜之
于曲。。為伶人登台演唱。。或瞽者應召彈歌者。。則有
班本龍舟粵謳南音板眼等。。若為兒童所唱者則有童謠。。
樵夫樵婦所唱者則有山歌。。蛋民所唱者則有鹹水歌。。若
口 [2] 一加以研究。。亦誠民間文學之絕好材料也。。邇者本
港頓興南音。。而利園廣聘各種藝員。。復有東莞南音一項
之標目。。吾是以請論南音焉。。夫南方之有南音。。猶北
方之有彈詞也。。西河詞話載。。彈詞以故事編為韻語。。
有白有曲。。可以彈唱者也。。宋末有西廂傳奇。。止譜詞
曲。。猶無演白。。至金章宋時。。有董解元。。作西廂搊
彈詞。。始有白有曲。。至南音之起。。據呂氏春秋載。。
謂南音為南方樂也。。昔者塗山女令其妾候禹作歌。。實由
來遠矣。。然北方彈詞。。則有著名之曲本。。而南方之南
音。。則除客途秋恨與何惠羣歎五更兩者而外。。鮮有佳
者。。此由于粵中人士。。雖注重于謳歌。。而對于南音一
種。。不甚置意也。。彼以不為人所注意。。故佳搆無多。。
因此在粵曲中不能佔一重要地位。。然在女界中則頗有撩人
愁恨。。逗人情淚之魔力。。查婦人所唱者。。以再生緣及
背解紅羅兩種為多。。何惠羣歎五更一曲。。亦署有歌唱。。
至若客途秋恨。則唱者不數數覯。惟『地水』輩則不然。。

〔1〕 此文之內容與《南音復興》（署名聳）極為相似，見《珠江星期
畫報》第 28 期，頁 15（即《民國畫報滙編—港粵卷》（二），
頁 643）及《珠江星期畫報》第 29 期，頁 11（即《民國畫報
滙編—港粵卷》（二），頁 661）。

〔2〕 口，此處疑有缺字。

常唱此曲。。唱此曲時。。更大弄腔喉。。有以梅花腔而唱
之者。。有以芙蓉腔而唱之者[1]。。有以揚州腔而唱之者。。
但數種腔喉。。聞以芙蓉腔為較難歌度。。故于此能擅塲[2]
者便可名世。。粵中晚近盲人負盛名者當推東莞盲德。。留
聲機片已攝有彼之唱曲。。港中賣留聲機片者。。常以其所
唱片榜諸于門。。其得人之推重。。于此可見。。彼蓋以南
音著。。且雅善此曲者也。。考此曲。。其詞綺。。其音哀。。
其文豪放。。抱負不凡。。故粵人稱之為南音之王。。要非
溢譽。。聞此佳作。。有謂出自『遊戲文章集』之著者繆艮
手。。又有謂出自太平天國之東王楊秀清手。。未知孰是。。
唱南音。。當研究用喉。。而用樂亦不可忽。。清唱時。。
琴一胡琴一。。便足以相和。。若繁絃密管。。反形不美。。
故近日港中茶樓唱南音之女伶。。多自調琴以唱之。。惟港
中茶樓唱曲之女伶能歌南音者。。衹二人耳。。一為瓊仙。。
一為月兒。。瓊仙喜唱客途秋恨。。月兒喜唱霸王別虞姬。。
兩姬歌之。。均能各盡其妙。。頗能以此資號召。。然此
持[3]久飫膏粱。。思其螺蛤。。一時暴興之現象耳。。且月
兒所歌之霸王別虞姬。。至為不類。。蓋以項王之雄風。。
安能以南音之喉出之耶。。歌南音者必以苦喉。。兩姬均能
之矣。。然或又謂且宜于烟喉。。故以吞雲吐霧者唱之為
佳。。然而彼兩姝者。。非烟霞中人。。顧其所唱特佳者何
也。。此則由其曼聲所致耳。。瓊仙工愁。。月兒善怨。。

〔1〕「芙蓉腔」一說，作者另撰文更正，見《為「粵曲中之南音」一
　　文答照君》，載《香港工商日報》1927 年 5 月 28 日）第壹張
　　第一版。
〔2〕「塲」，疑當作「長」或「唱」字。
〔3〕「持」，原字不清。

一唱客途秋恨。。口[1]唱別虞姬。。其會心處。。常現于神態。。豈果感懷身世歟。。又石塘歌妓文姬。。亦善唱南音。。客途秋恨一曲。尤令人拍案叫絕。然此曲聞非五元曲資不度也。。又最近盲人取盲德之位而代興者有盲富。。其所擅者亦為南音。有將時事或古說與之言者。彼即能譜之入曲。。本港西環某俱樂部常邀之度曲遣興。。所獲曲資。。亦頗不菲云。。

（《香港工商日報》1927 年 5 月 25 日）第壹張第一版

233. 歌闌有兩汽車來 （笑）

歌闌遇雨。。欲行不得。。適有汽車。。臨門來止。。乃集友朋。。呼以代步。素心三兩。。挾以俱登。。一輛風馳。。衝雨而去。。雖破慳囊。。亦足快意。。然設為會逢其適。。又口足紀。。今余之所紀。。蓋為有週到之茶樓。。能口歌闌遇雨時。。先通知汽車。。來候門前。。使客散時不致欲歸[2]不得者。。此為何茶樓。。即如意樓是。。如意樓主人。。以思想週密名。。其於營業之運籌不具論。。第對於徵歌之佈置。。如編月刊。。派曲本。。均為其他茶樓所未能。。故聽曲於是樓者。。多高雅客。。今該樓[3]主為週待顧客起見。。設遇歌闌下雨。。尤能預以電話通知汽車公司中人。。以汽車前來兜取生意。。故當曲終遇雨時。。苟經過該樓之門。。當見有汽車多輛。。迎門候客。。不減於劇院散塲之狀。。在汽車應該樓之招。。雖能接取生意與否未

〔1〕口，缺字，按前文疑當作「一」字。

〔2〕「歸」，原字不清。

〔3〕「樓」，原字不清。

可知。。即使虛此一行。。亦不過少費汽油。無足計及。。
故鮮不應召而來。。是可見該樓主人思想之縝密矣。。故樂
為之紀焉。。

（《香港工商日報》1927 年 5 月 25 日）第壹張第一版

234. 書「粵曲中之南音」後 （照投）

閱廿五日新語所載『粵曲中之南音』一段。。文則佳矣。。
然徵引近事。。則未見其當。。蓋現享擅唱南音盛名之盲
德。。乃香山之小欖人。。并非東莞縣籍。。二十年前。。
凡屬欖人。。靡不曾聽其曲。。某君或以南音乃東莞之出
色。。故以理想推其為東莞籍耳。。而盲德所入之片。。為
『祭瀟湘』又非『客途秋恨』。。至於港中茶樓唱曲之女伶。。
能歌南音者。。亦何祇瓊仙月兒。。他不具論。。如梅影之『銘
心鏤骨。。』湘文之『醜婦娘娘。。』所插之南音。。亦大
受聽客所歡迎。。且其所插。。幾占[1] 全曲之半。。尤非其
他插入三數句者可比。。某君所謂祇此二人者。。毋亦片面
之詞歟。。

（《香港工商日報》1927 年 5 月 27 日）第壹張第一版

235. 為「粵曲中之南音」一文答照君 （泰戈英）

昨讀照君大文。。以拙作『粵曲中之南音。。』徵引近事。。
未得翔實見教。。甚感其感。。然余頗尚有所商榷者。。
一、照君以擅唱南音之盲德為小欖人。。非東莞藉。。以予
謂其為東莞藉乃出諸理想。。此則殊不其然。。蓋余有友人
某君。。乃東莞縣人。。彼嘗言在某白話劇社。。曾聽盲德

─────────

〔1〕「占」，與「佔」同。

度何惠羣歎五更一曲。。歌已。。與作閒談。。聆其聲。。
為東莞音。。夫東莞人聽東莞語。。自不致訛誤。。則余之
謂其為東莞縣人。。信非無根。。然照君謂其為小欖人。。
又言之鑿鑿。。是則盲德之果何籍貫。。雖尚成一問題。。
惟與其藝術本身無關。。似無斤斤討論之必要。。又照君推
余之意。。謂余或以南音為東莞人所擅塲[1]。。遂以盲德為
東莞籍。。此則余所不承。。蓋唱南音各處均有能者。。非
必東莞人然後獨擅也。。二、照君以盲德所[2]攝入之留聲機
片。。謂為『祭瀟湘』。。非『客途秋恨』。。此則由於余
筆未明暢。。致照君有是指正。。然余亦更有言者。。則盲
德雖非以『客途秋恨』入片。。但其能唱此[3]調。。實聞者
所能道。。余友某君。。謂昔年盲德在利園度曲。。曾聽其
歌『客途秋恨』一闋。。徘徊不忍去。。今憶之猶若前日事。。
夫『客途秋恨』既為南音之王。。而盲德既以善唱南音著。。
則該曲為彼所善度。。自足以喻。。余謂其善唱此曲。。意
蓋在此。。若余言攝入唱盤一事。。則並未言明彼所攝之片
為何。。特謂彼善唱南音。。因而彼口[4]攝唱之片。。得人
愛重極獲消行[5]耳。。至『彼蓋以南音著。。且雅善此曲者
也。』之兩語。。特申明其善唱南音。。且善唱客途秋恨。。
為下文作勢。。非即謂其以口[6]攝入唱盤中也。。一翻前
文。。便知余意。。三、港中茶樓善唱南音者。。余以為祗

〔1〕「塲」，疑當作「長」或「唱」字。
〔2〕「所」，原字不清。
〔3〕「此」，原字不清。
〔4〕口，缺字，疑當作「所」。
〔5〕「行」，原字不清。
〔6〕口，原字不清，疑作「此」字。

得瓊仙月兒兩姬。。照君以為不然。。謂尚有梅影之『銘心
鏤骨』。。湘文之『醜婦娘娘』。。此說余亦承認。。惟余
所指。。以其尤者言之耳。。若非其尤。。則下此尚有群芳
耀卿輩。但以視月兒瓊仙。。則遜一籌。。故余不贅列。『非
無馬也。。無良馬也。。』余之列舉瓊仙月兒。。而不及其
他者。。蓋亦此意耳。。余書至此。。答照君之語亦竟。。
惟口[1]有一語欲附此以聲明者。。日前所作。。率爾操觚。。
聊為補白。。其間謬誤。。知所難免。。如論腔喉一段。。
芙蓉腔一語。。實為恣筆而誤。。蓋該曲之唱。。祇用揚州
腔與梅花腔兩種腔喉。。並無所謂芙蓉腔者。。此點照君雖
不指謬。。而余亦當于此自正之也。。要之。。事以研究而
益精。。照君惠而教我。。實所深感。。惟所獎語則余愧不
敢承耳。。

(《香港工商日報》1927 年 5 月 28 日) 第壹張第一版

236. 歌妓吞烟自盡

油蔴地吳松街某號二樓、有歌妓名金英者、年廿四歲、香山
人、昨日不知何故、潛服烟膏一盅、意圖自盡、至各人發覺
時、經已太遲、施救無效矣、查金英前在油蔴地某寨、跟隨
一航海客名周坤作上爐香、於口已數年、并產下子女各一、
家庭中頗稱和靄、而金英仍依舊往各處唱曲藉以彌補家用、
油蔴地各茶樓酒店多聘之、不料昨日十二點、其家姑見其尚
未起、遂携同幼孫入房喚之、詎連呼數聲、不見其應、只聞
其作嘔聲、後始知其購得一錢八庄烟膏吞服、各同居聞耗、
乃出而施救、并請葉錦華醫生到診、但為時已遲、遂將其舁

[1] 口，原字不清，疑作「尚」字。

入醫院、未幾即在院斃命云、

（《香港工商日報》1927 年 6 月 2 日）第三張第三版

237. 歌聲艷影第二期將出版 [1]

如意茶樓編輯之歌聲艷影第二期、聞現已托永發公司代為開始印刷、約於本月中旬、便可出版、內容比前期較為豐富、釘裝美麗、分為論著、攝影、諧畫、雜俎、劇曲、歌曲、羣芳倩影、歌姬月旦、并插入婚儀備覽等目、頗為大觀云、

（《香港工商日報》1927 年 6 月 3 日）第四張第式版

238. 歌聲艷影

第二期出版預告

是書披羅現代著名歌伶秘本不下百餘曲歌伶倩影多幀內容印刷美麗儲材豐富封面用洋裝硬皮釘成便於携帶預定本月中旬出版茲將該書目次輪日登出以慰渴念是書出版諸君之雅望 [2]

歌聲艷影目次之（一）

　攝影

　　編者小影　如意樓全景　如意寫字樓景　如意歌壇景

　論著

　　歌壇回溯　歌曲趨勢　茶樓沿革談　女招待與女職業

〔1〕　據《香花畫報》第壹期（1928 年 8 月 1 日出版）第十五頁中之如意樓廣告資料顯示，《歌聲艷影》（第二期）由李浪生先生編輯，見《民國畫報滙編 — 港粵卷（四）》，頁 175。

〔2〕　這段文字在每則的「歌聲艷影目次」原廣告中都重複出現，由於文字內容相同，因此之後從略。

書印無多 購者從速 代理處各大書坊

發行所香港永樂街如意樓[1]

（《香港工商日報》1927 年 6 月 3 日）第三張第弍版

239. 歌聲艷影目次之（二）

歌壇

瓊仙倩影

　瓊仙之瀟湘琴怨

如意諧畫之一

瓊仙曲本

梅妃宮怨	客途秋恨
情鵑罵玉	畫樓春恨
三娘守節	楊花恨
閨中夜怨	關盼盼
痴心兒女	小青吊影
瀟湘琴怨	禪房憶別
上元夫人	瑾妃哭璽
禪房夜怨	黛玉焚稿
綠珠墜樓	瀟湘夜雨

〔1〕同上。

陳圓圓　　情[1]□鴛鴦

秋江別　　貴妃醉酒

昭君怨　　秋娘[2]恨

　　　（《香港工商日報》1927 年 6 月 4 日）第三張第式版

240. 歌聲艷影目次之（三）

歌壇

飛影倩影

　評飛影

如意諧畫之二

飛影曲本

　月下斬貂蟬　唐皇長恨

　霸王別姬　　玉哭瀟湘

　伍員出昭關　陳宮罵曹

　伯牙訴琴　　斬馬謖

　華容道　　　孔明求壽

〔1〕「情」，《香港華字日報》1927 年 6 月 4 日第四張第二頁廣告
　　作「恨」字。此曲疑即呂文成於 1920 年代初曾公開演出過的《恨
　　海鴛鴦》，見「滬粵港游藝大會」廣告一則（載《香港工商日
　　報》1926 年 12 月 14 日，第壹張第二頁）。另外，呂氏亦曾經
　　為大中華唱片公司灌錄過此曲，據曲本資料可知當時所發行之唱
　　片一套共三張，曲名下方云此曲「為某女士失戀而作」，見《笙
　　簧集》，頁 158-159。
〔2〕「娘」，一作「孃」。

岳飛班師　　梅[1]花淚

步月

（《香港工商日報》1927 年 6 月 7 日）第三張第弍版

241. 歌伶之指　（笑）

以指而操人之安危者。。莫過醫士。。醫士之指。。能生死
人。。其指之權力足以驚人。。可謂無以復加矣。。外此以
數。。殊無足以比擬者。。惟具有驅遣人之權力。。則歌伶
之指。。亦有可述者在。。戲於本攔及之。。『老橫』先生。。
毋謂不佞惡作劇。。置其於歌伶之指下供驅策也。。蓋歌伶
當度曲時。。其節拍之起止處。。無論絃索手已會意與否。。
為免舛錯計。。為劃一計。。屆時必以指伸縮開動。。示其
符號。。絃索手見之。。乃遵其指之表示法。。而轉變其樂
以和。。不能有誤。。於此可見歌伶之指。。足令此輩樂聲
中人。。屈於其下而莫敢忤。。歌伶之指。。其權力亦偉矣
哉。。抑吾聞之。。歌伶掛名歌籍之初。。必先求所以疏通
及取悅於『老橫』。。以維其『檯脚』。。當其時。。不可
謂不低首矣。。然而循環剝復。。理數之常。。降心於彼者。。
乃得以頤指於此。。此又歌伶之所快意。。而『老橫』之所
竊歎也。。嘻。。

（《香港工商日報》1927 年 6 月 8 日）第壹張第一版

[1] 「梅」，《香港華字日報》1927 年 6 月 7 日第四張第二頁廣告
作「烟」字，宜從。

242. 歌聲艷影目次之（四）

郭湘雯倩影

　評郭湘雯

如意諧畫之三

湘雯曲本

　醜婦娘娘

　情一个字

　都亭待艷

　醋淹藍橋

　傷秋恨

　三六鴛鴦

　相如憶妻

（《香港工商日報》1927 年 6 月 8 日）第三張第弍版

243. 歌聲艷影目次之（五）

月兒倩影

　月兒之霸王別姬

如意諧畫之四

月兒曲本

　快活將軍　　羅卜救母

　武帝出家　　芙蓉恨

　安公賞菊　　霸王別姬

　女踐[1]衣　　孫武子

─────────

〔1〕「踐」，《香港華字日報》1927 年 6 月 9 日第四張第二頁廣告
　　作「燒」字，宜從。

寒蔘驚夢	明皇窺浴
晴雯撕扇	龍虎鬪
大紅袍	主僕帶書
假情君	半邊鷄

（《香港工商日報》1927 年 6 月 9 日）第三張第弍版

244. 歌聲艷影目次之（六）

佩珊倩影

　佩珊之困峨眉嶺

如意諧畫之五

佩珊曲本

鳳儀亭訴苦	英雄淚史
阿君買水	偷祭貴妃
李陵被困	碧玉梨花
梁可賢自嘆	營房憶病
猴美人	情刳哭棺
困峨眉嶺	大洞房
白門樓	薛平貴別窰
醋淹藍橋	戲騎坭馬

（《香港工商日報》1927 年 6 月 10 日）第三張第弍版

245. 茶樓將減少唱曲時間

本港茶居多僱女招待及請女伶唱曲、以招徠生意、每晚均請女伶四名、由七時唱至十一時、每伶唱一句鐘、近由永樂街

一百十八號聚豐園茶樓發起、將女伶晚上唱曲時間減少、以
為近日時屆暑天、日子甚長、於晚間七時開唱、未免過早、
因多數人於暑天用晚膳、較於春冬二季稍遲、且各人用膳畢、
又須沐浴、然後方始行街、各茶樓於此時得少數人到來品茗、
倘於此時開始唱曲、一則女伶無心演唱、二則茶樓未免耗費、
因擬欲改短時間、由七時半起至十時半止、每晚唱少一伶、
但必須全行贊成方能實行、因與女伶時間有關、如其中有七
時起唱者、則難應七時半之聘、故須全行共表同情也、聞該
行將於日間開會討論云、

（《香港工商日報》1927 年 6 月 10 日）第三張第三版

246. 歌聲艷影目次之（七）

翠姬倩影
　評翠姬
如意諧畫之六
翠姬曲本

夜渡蘆花	白蛇會子
杭州分別	鄭旦採桑[1]
花田錯	黛玉歸天
孟姜女	師姑還俗
秦淮河吊影	珠沉玉碎

（《香港工商日報》1927 年 6 月 11 日）第三張第式版

[1]「採桑」，《香港華字日報》1927 年 6 月 11 日第四張第二頁
廣告作「探友」，待考。

247. 歌聲艷影目次之（八）

燕紅倩影

　我亦評燕紅

如意諧畫之七

燕紅曲本

　憶梨娘　　　蘭因絮果

　客途秋恨　　遊子驪歌

　綠林紅粉　　梅之[1]府

　恨海鵑聲　　宦海情緣

　祭佳人　　　困南樓

　祭白梨娘

（《香港工商日報》1927 年 6 月 13 日）第三張第弍版

248. 茶樓老板改革歌壇一席談 （禪心）

余昨偶到東園支店。。適見新執茶樓業牛耳之某君。。君口
余友也。。欵余共座。。巴菰吸罷。。余詢以近日歌壇減少
歌姬之呼聲。。已震于一般女伶大舅之耳鼓。。果有是乎。。
某君曰。。事如實現。。則我同業月中可省三百餘元之譜。。
余曰。。何驟至是之巨乎。。曰。。果同業能一致進行。。
則平昔度曲時間。。由七時至十一時者。。改為由七時半
至十時半。。但時間雖減。。實際無傷。。蓋每夕頭塲之歌
姬。。往往至七時二十分乃開唱。。而末塲之歌姬。。則十
時半即已完塲。。故七時半之前。。十時半之後。。徒有度

────────────────

[1]「之」，《香港華字日報》1927 年 6 月 13 日第四張第二頁廣
　　告亦作「之」，音同「知」字。

曲時間之名。。而無度曲時間之實。。每夕雖云僱歌姬四
名。。實則三名足以敷衍。。今茲準酌而減縮之。。於顧曲
者固未嘗有損也。。夫茶樓果能減少一人之酬資。。月計可
節省一百元。。且現在樂工酬資。。每名勻計為六十五元。。
如節省時間之後。。每名勻計可減為五十元。。以五名計。。
（茶樓通用樂工五名）每月又可節省七十五元。。況現在歌
姬工價太昂。。實與市情及其本身材技不相稱。。亦應加以
裁減。。上計畫行後。。可由茶樓劃一歌姬工值。。每句鐘
至高者不能超過二元五角。。此項又可節省約八十元。。另
茶居工會香油費。。平昔以歌姬工值為標準。。每五角抽五
仙。。（不足五角之零數免抽）。。由茶居繳納。。將來則
可改為由歌姬自繳。。此項每月又可省三十五元。。準是而
談。。豈非每月可省三百餘元乎。。然計畫雖佳。。不能保
同業因競爭之故而不行破壞。。是又須謀拘束同業之法。。
其法為何。。即凡贊此計畫而加入此團體者。。每家簽欠單
一千元。。交律師保管。。如各家公認其有破壞舉動。。准
由本團體中任何三家蓋章。。逕由該律師向破壞者討欠欵
一千元。。雖然。。此法仍有罅漏。。倘有立意破壞者。。
先事聯合二家。。而反向其餘之各家討欠欵。。則將何術以
禁之。。此則未能解決之問題也。。同業等嘗一度會議於某
某園。。贊同者幾及全數。。獨有未入茶居工會之某樓。。
則擬由十時半至十一時半。。加唱一名。。余以其既不同
意。。則不用其加入。。絕無問題。。蓋可以杯葛手段對付
之。。假如某姬應該樓十時半之召。。則其加入之各家。。
聯同杯葛之。。自無敢應召者矣。。（未完）

（《香港工商日報》1927 年 6 月 14 日）第壹張第一版

249. 歌聲艷影目次之（九）

梅影倩影
　評梅影
如意諧畫之八
梅影曲本
　花蝶餘思　　蝶情花義
　銘心鏤骨　　玉梨魂

（《香港工商日報》1927 年 6 月 14 日）第三張第弍版

250. 茶樓老板改革歌壇一席談（續）（禪心）

如謂彼可以不惜資本。。自僱一姬。。為專唱十點半之用。。
此又雙方必不能行之事。。且在歌姬而言。。如稍有聲譽
者。。必不允祇就一家。。如初出作唱薑者。。（從前茶樓
有自備一姬。。工值每月約廿元之譜。。如遇歌姬臨時不能
到場者。。則以此姬承乏。。使無冷場之弊。。是謂唱薑。。）
其藝當屬平庸。。又無叫座之力。。至以該樓而論。。未必
能出重資專僱一優等歌姬。。如僱唱薑。。是無異等於虛
設。。縱使該口不惜重值。。專僱一技藝高超者。。然每夕
末場。。均令其登臺。。則久而久之。。顧曲者必生厭。。
謂其必不可行。。似非片面之語。。抑余尤有欲言者。。此
團體不必求其大。。即從上環三家聯絡。。（武彝。。如意。。
聚豐園。。）亦非無可為者。。其法先認定有叫座力之歌姬
而其月中受僱之鐘點又未滿足一百二十場者而籠絡之。。許
以每家每月僱足三十塲。。合三家口口十塲。。與之暗訂每
句鐘工值二元五角。。至其所欠之三十塲。。仍可受僱于別

家。。使滿一百二十塲之數。。凡歌姬往往以每月受僱百二
拾塲為榮。。今如其願以償。。自易就範。。如是一月已過。。
下月又可向別姬如法施行。。久之漸成一種趨勢。。歌姬之
價高者。。受此打擊。。則其自動減價。。亦意中事耳。。
況現在歌姬樂工均屬供過於求。。譬諸貨物充斥市面。。賣
家已動虧本求售之心。。而買客不知市情。。反懵然以高價
相爭。。豈非所謂『羊羖』乎。。余以為每句鐘給歌姬以二
元五角之工值。。連茶居樂聲兩工會之香油費在內。。（樂
聲工會香油費。。凡歌姬之受僱一句鐘。。即抽一角。。工
值高下均同。。）似此準情酌理。使其捫心自問。亦當認為
最公平之待遇云云。。上皆茶樓老板之言。。余以于茶樓歌
伎樂工各行營業。。將來均發生影响。故亟錄以告有關係者。
而尤欲使女伶大舅聞之。。多一件『担心』事也。。（完）

（《香港工商日報》1927 年 6 月 15 日）第壹張第一版

251. 歌聲艷影目次之（十）

妙珍倩影
　妙珍之大喉
如意諧畫之九
妙珍曲本
　五郎出家　　紅樓會
　管仲觀星　　困丁山
　聲聲淚

（《香港工商日報》1927 年 6 月 15 日）第三張第弍版

252. 歌聲艷影目次之（十一）

鳳影倩影
　評鳳影
如意諧畫之十
鳳影曲本
　相思局
　泣荊花洞房
　三伯爵
　三錯紅顏
　怡紅憶舊

（《香港工商日報》1927 年 6 月 16 日）第三張第弍版

253. 歌聲艷影目次之（十二）

瑞妝倩影
如意諧畫之十一
瑞妝曲本
　深谷幽蘭
　情天血淚
　佳偶兵戎
　泣荊花

（《香港工商日報》1927 年 6 月 17 日）第三張第弍版

254. 岐山茶樓歌塲加插西樂

德輔道中岐山茶樓、自開設以來、以地點適中、佈置得宜、

故營業頗為暢旺、現該主事人對於徵歌塲之組織、更謀完備、除選唱著名唱角、和以巧手樂師外、另加聘廣州西樂玩家楊海嘯君、每晚涖塲、以梵啞鈴與中樂拍和、誠今日香港各歌塲中之別開生面者也、又該樓現以天時炎熱、特加闢飲冰屋一所、所有雪糕鮮奶汽水遮厘各種消夏涼品俱備云、

（《香港工商日報》1927 年 6 月 17 日）第四張第弍版

255. 歌聲艷影目次之（十三）

妙玲倩影

　評妙玲

如意諧畫之十二

妙玲曲本

　春夢痕

　雙聲恨

　快活將軍

（《香港工商日報》1927 年 6 月 18 日）第三張第弍版

256. 歌聲艷影目次之（十四）[1]

燕飛倩影

　評燕飛

如意諧畫之十三

燕飛曲本

[1] 「目次之十四」，於《香港工商日報》1927 年 6 月 20 日中錯誤重登「目次之二」瓊仙（見 1927 年 6 月 4 日）之資料，今據《香港華字日報》補正。

紅絲錯繫

玉河刼淚

據（《香港華字日報》1927 年 6 月 21 日）第四張第二頁補

257. 歌聲艷影目次之（十五）

評麗芳

麗芳曲本

西廂待月　　桃花送藥

朱崖劍影　　寶玉怨婚

王英枚[1]姑　雪裡恩仇

伯爺公診脉

婚儀備覽

男家過大禮式

女家過大禮式

劇曲 錢串 貼界 過節

（《香港工商日報》1927 年 6 月 21 日）第三張第弍版

258. 歌聲艷影目次之（十六）

褸俎

愛國兄

問答

處世十[2]則

〔1〕「枚」，當作「救」字。

〔2〕「十」，原字不清。

鼎足而三

偷棉

名趣

琼史

梅話

文苑

有贈

如意話

題歌聲艷影二集

（《香港工商日報》1927 年 6 月 22 日）第三張第式版

259. 記餐室中與歌者言（禪心）

酷暑凌人。。不堪局處。。余於百無聊賴時。。輒到某西餐館。。獨據一室。。開電風扇。。啜凍口[1]啡。。每流連久之。。而不欲去。。侍役相習。。喜就余談。。亦以余涖彼間。。多在晚炊之前。。其時顧客寥寥。。各伴儘有晷刻。。助余談興。。因是余之戀座。。益久而又久。。其中所見。。遂有可作資料者。。某日。。余甫坐定。。見歌姬新蘇蕙蘭月影飄零女聯翩來。。入對室。。此四人者。。余于歌塲多已屢見。。而新蘇尤相識。。余謂新蘇。。何邇[2]來歌業冷落乃爾。。新蘇曰。。君為此言。。似絕不知歌塲之況狀[3]者。。近者茶樓所徵歌姬。。先言其色。。後論其藝。。色

〔1〕口，原字不清，疑作「咖」字。

〔2〕「邇」，原字不清。

〔3〕「況狀」，疑當作「狀況」。

藝均佳。。則工值雖高。。而茶樓亦且爭召。。若有聲無色。。
即[1]藝冠羣儕。。亦無人問。。如我者。。更何足云乎。。
隨指飄零女介余曰。。此余妹也。。現擬向歌台討生活。惜
無人為游揚耳。旋[2]月兒又語余。。先生亦識某某乎。。余
所唱某曲。。固此君所授也。。余曰識之。。但是曲之名。。
大不雅馴。。其內容近於鄙藝。。於義無取。。余甚願自命
劇曲家。。多撰有益社會之曲。。庶于世道人心。。不無少
補。。若如此類。。誠不如其已耳。。時時鐘已報五下。。
匆匆遂口[3]。。記其言如此。。

(《香港工商日報》1927 年 6 月 24 日)第壹張第一版

260. 如意樓之歌塲刊物

如意樓[4]司理梁澄川、對於點染歌事、頗肯研究、除每夕當
塲派送曲本外、并有歌聲豔影之刊、前出版第一期、已為聽
曲者所稱贊、茲第二期又已出版、內容更為完備、裝璜尤為

〔1〕「即」，原字不清。

〔2〕「旋」，原字不清。

〔3〕「遂口」，原字不清。

〔4〕如意茶樓於 1925 年 11 月 21 日開幕，地址在上環永樂街 112 號。
該樓最後一次出現在《日報》的「歌臺消息」當中是 1928 年 9
月 27 日。由 9 月 29 至 11 月 12 日期間，在僅存的《日報》期
數當中未有發現歌臺消息資料。11 月 13 日復見歌臺消息，而
廣告中所列出的茶樓只有高陞、時樂、金山、添男、大羅天、味
腴和富南。由此推斷，如意茶樓可能在 9 月 29 至 11 月 12 日
期間之某日已停止營業。另外，1928 年 11 月 28 日《日報》中
刊登了「如意茶樓報窮未獲批准」之消息，內容指茶樓因印務債
項未能依期清還，故被永發印務公司向錢債署起訴，導致被票
封。詳見《香港工商日報》1928 年 11 月 28 日，第肆張第弍版。

悅目云、

（《香港工商日報》1927 年 7 月 6 日）第四張第弍版

261. 歌場一席話 （我佛）

余離香江有年。。憶曩年執業之餘。。輒喜就茶樓聽曲。。
此次舊遊重到。。故態復萌。。然歌臺中人。已非昔者。塲
中遇舊友。。殷殷道歌況。。因紀載之。。以為重遊之痕爪。。
是夕。。聆歌姬嫣紅。。余細辨之。。依稀當年之燕燕也。。
所唱之曲。。法口極佳。。視前已進。。惜時髦所趨。。所
唱全用白話。。當唱。。除原有之樂工外。。嫣紅又帶來私
家樂師一名。。專以喉管拍奏。。余謂友曰。。近日歌姬。。
多帶有私家樂工乎。。友曰否。。此樂工固嫣紅之父也。。
其來拍奏。名為增加聽曲者之興趣。質言之。。則無非為維
持檯脚之一法耳。。近來歌姬生活。。已不若數年前之淸
苦。。數年前之上角。每句鐘工值不過一元一角。而今日則
每句鐘為三元四角〔1〕。。次者亦二元五角。。若輩為維持檯
脚起見。。各出其妙敏之手腕。。或鬥角鈎心。。或高自聲
價。。取法各有不同。。而收效亦異。。茲之另用私家樂工
者。。亦其一種。。而女伶大舅。。好事喜功。。尤欲藉揄
揚之殷勤。。博歌伶之靑睞。。歌伶亦恒施其魔力。。顛倒
此癩蝦蟆之流。。間接即得其捧塲之助。。此亦其運用手腕
維持檯脚之口〔2〕法。。君靜觀之。。當能得其種種情狀耳。。

〔1〕 此工值與《燕燕之聲價》（署名卉馥）一文中所題到的「三元五
角」大致相約，見《海珠星期畫報》第 4 期（1928 年），頁 8（即
《民國畫報滙編—港粵卷》（四），頁 364）。

〔2〕 口，疑有缺字。

余唯唯。。記其言如此。。

(《香港工商日報》1927 年 7 月 9 日) 第壹張第一版

262. 歌姬之剪髮者 (我[1]佛)

本港歌姬（以在茶樓度曲者為限）之剪髮者。。本以子喉蜚聲歌壇口[2]瓊仙為最先。。次則厥為已經實行『草菇政策』由廣州返港現已以三種條件（見本報新語欄茲不再贅）隨人作歸家娘之麗生。。繼之者為唱大喉之靚玉。而最近之剪髮者。則又為歌壇中人無不識之之[3]飛影也。。除此上述。。又有新自廣州回之珍珍（即前隸奇香寨之鵑紅）蘇影。。（即以鐵嘴雞著名之影影）此外則有類似剪髮之燕紅。。所謂類似者。。則彼實為未將三千煩惱絲剪去。。僅以髮摺疊於腦後成一鴒鶊尾形。。驟視之幾疑其是。。故贅及之。。

(《香港工商日報》1927 年 7 月 15 日) 第壹張第一版

263. 歌壇新景象

如意樓歌壇之完備久承各界所稱許現在更羅致廣州著名歌者每晚輪流点唱照原日唱脚加多一名顧曲諸君盍早乎來

如意樓啓

(《香港工商日報》1928 年 1 月 3 日) 第叁張第叁版

264. 省港女伶大舅之比較觀 (茂)

民六七間。。粵中女伶鼎盛。。擁伶者乘時紛起。。分門別

[1] 「我」，原字不清。

[2] 口，原字不清，疑作「之」字。

[3] 「之之」，疑衍一「之」字。

派。。黨壘森嚴。。各不示弱。。儼如京滬之捧角家焉。。
然捧女伶者雖熱情。。惟尚無人加以女伶大舅之徽號。。此
時享盛名者僅兩女伶。。一為李雪芳。。一為林綺梅。。僅
黨梅者。。人則稱之為梅黨。。黨雪者人則稱之為雪黨而
已。。自梅雪兩伶嫁後。。繼之者雖有黃小鳳女慕貞西麗霞
等。。但捧角家已不如梅雪時之盛。。惟此茶樓紛設歌臺。。
延女伶度曲。。捧角家又紛向此途競進。。較諸捧舞台之女
伶殆有加焉。。但初為茶樓女伶之捧角者多是慘綠少年。寖
則有科長官吏。亦且加入。。彼之捧女伶也。。挾官府之勢
力。。擺吏員之架子。。攜槍以迎送。。若衞隊然。。有稍
欲染指者。。則撫槍疾視。。以是在茶樓因爭捧伶而鬥者時
有所聞。。社會人士。。以捧女伶者過于猖獗。。因加以女
伶大舅之徽號。。用示譏彈。。然而彼輩安然受之。。不以
為忤。。反更引以為榮。。于是女伶大舅之名。。乃大行于
社會。。及時局變遷。。甘作女伶大舅之官吏。。亦隨政潮
而去位。。官吏捧女伶之風乃少寢。。但彼等雖去。。惟繼
起者大不乏人。。此時所加入者。。非官吏亦非慘綠少年。。
而為于思于思之老者。。故社會人對之。。尤有女伶老大舅
之目。。彼等老興不淺。。每夕擇茶樓扶梯之旁與僻靜之
所。。以為商量捧角事宜之處。。故茶樓座位雖任人擇座。。
惟以此故。。此等座位。。祇為彼輩佔之。。非為彼輩捧角
團中人不得而佔座也。。彼輩女伶老大舅。。多恃老賣老。。
能為人所不能為。。彼欲獻媚于女伶。。因又有待其所捧之
伶上至歌台時。。挺身而出。。斟一甌茶。。雙手進于女伶
前。。獻其殷勤。。此種怪象。。數見不鮮。。彼輩捧伶。。
勤而且專。。有非慘綠少年之所能及。。每聽歌必俟曲終樂
歇始趄趄殿後去。。未去時又必探確伶踪。。與其團中人相

約翌夕聚于誰家樓。。以是在茶樓中又時聞彼輩高聲作探伶
約會之語也。。查女伶老大舅最盛時。。始于省港工潮未發
生前。。自工潮發生後。。茶樓因樂工問題。。已多數因未
洽磋商條件而停唱。。故大舅之露面時亦少。。茶樓唱歌伶
最盛時。。除各公司天台及大東旅店庭階不計外。。有長堤
大三元。。怡珍。。西堤九如。。慶男。。一德路一園。。
永漢路涎香。。南如。。十八甫富隆等。。自時事多變。。
且樂工問題發生後。。以迄于今。。則僅存長堤怡珍。。及
一德路一園而已。。僧多粥少。。向隅者多。。女伶分赴港
澳。。乃多于鯽。。廣州茶樓女伶零落至此。。所謂女伶大
舅者。。未嘗不臨風而隕涕也。。至本港茶樓之有女伶。。
最盛者為在省港工潮期內。。此時著名女伶。。不可摟指
數。。前乎工潮者。。則在民八之間。。此時最著名之女
伶。。則有華娘麗貞焉。但當華娘時期。。捧之者雖多。。
然是時尚無女伶大舅之嘉號。。此名惟近來始有耳。。本港
捧女伶而鬧出笑話者甚多。。其最著名者則為黃坡同宗。。
衣其西裝盛服為女伶拖車。及聯朋結隊。。擇其所愛者而聽
之。。祇聽其一人。。彼至即至。。彼去即去。。又復隨而
之他。。儼如亦步亦趨。。其次則送花籃。。又其次則在從
心樓開菊榜時。。結其大舅團。。集票以選舉。。但以上所
言。。均為聯朋結伴以作捧。。至于個人而作捧伶者亦有。。
惟此則怪態不如聯團者之顯著。。捧之熱情。。不及其烈。。
止不過搔首弄姿。。顧影自憐。。座列伶前。。冀邀青及。。
又或座于位中。。看其佉盧文。。以示其勤。。而圖女伶之
垂盼耳。。其怪態更不及廣州之老大舅捧茶于女伶也。。嗚
呼。。推女伶大舅之心理。。無非欲圖一當。。以冀作其『鬼
馬老撇』耳。。然聞諸人言。。為女伶之『鬼馬老撇』。。

誠非易事。。呼茶喚水。。斥使若奴。。必忍辱負重。。始
可勝其任。。是則『鬼馬老撇』。。可為而不可為也。。夫『鬼
馬老撇』既非必可為。。可為而又不可為。。尚安可日事追
逐女伶裙底。。作其大舅哉。。女伶少舅乎。。女伶老舅乎。。
亦可以休矣。。

（《香港工商日報》1928 年 1 月 28 日）第壹張第三版

265. 舊歷新年的唱脚 （草草）

▲第一臺要界利是
▲夥計們格外招待

在盛行茶樓徵歌的香港裏。。一年到晚。。唱脚們都與茶樓
發生關係。。年晚是這樣唱法。。年中間也是這樣唱法。。
新年裏都是這樣唱法。。本來無甚特別。。說到同茶樓裏的
感情。。上自老板。。下至夥計和同性的女招待。。喜歡時
便點點頭將順三兩句老板。。敷衍三兩句夥計。。或是與女
招待們稱姊論妹。。不喜歡時簡直可以三步兩脚踏上歌臺。。
亮開嗓子。。唱其所唱。。不必理及其他。。這種情形。。
一年到晚也無甚分別。。何以新年裏頭的唱脚。。竟特別會
和茶樓客氣起來。。無他。。這也是習俗驅遣罷。。譬如我
們新年裏入到人家。。無論平日怎樣脫署。。這時候都要開
回敬茶奉煙的套子。。何況唱脚們和茶樓。。你要靠我的歌
喉招致茶客。。我要靠你曲資維持。。是立於互相利用的地
位。。怎麼不客氣客氣呢。。所以新年裏頭。。唱脚到茶樓
度曲。。第一臺見面。。夥計們便加意殷勤的給他開一盅
茶。。放在歌臺的几子上。。而且這個茶盅。。有些還格外
和茶客的矜貴一點。。這種招待。。在平時實不易見。。這

大概示是表新年敬客的意思。。但是唱腳們未免受寵若驚。。所以也特別破費慳囊。。封回一封利是。。放在茶盅腳下。。說他是表示吉利之意也罷。。說他是作為犒賞也罷。。內容不論多少。。但利是一封。。是不能免的。。曾記市井春聯。。有『逢人盡是衣冠客。。到處皆成揖讓風。。』就從這新年裏頭唱腳和茶樓中人相待以禮。。也可以見到新年裏頭的人們。。特別比平時異樣呵。。

（《香港工商日報》1928 年 1 月 31 日）第一張第一版

266. 省港歌臺較別談 （茂）

省港茶樓歌臺制度。。不同之點甚多。。舉其大[1]者。。則為女伶唱曲時間與茶價二事。。然所謂女伶唱曲時間者。。非茶樓開唱罷唱之遲早問題。。乃女伶唱曲。。在省方。。則以兩女伶唱其日夜全塲。。港方則女伶唱曲。。以一小時為度。。所不同者在此。。至于茶價之所謂不同者。。又非其值之低昂問題。。乃茶價之固定與否問題。。蓋省方之茶樓。。其延女伶度曲也。。所收茶價。。至無一定。。如該夕所延之女伶。。為籍籍有聲者。。則臨時高標茶價。。恒有昨夕茶價為二三角。。而是夕則為五六角者。。緣其所收茶費。。實視所延之女伶如何而定。。如為鼎鼎有名者。。度曲資既昂。。自不能不取償于茶價。。如其平庸無奇。。則曲資自廉。。茶價自低矣。。至港方則不然。。所有各茶樓之歌臺。。既定其茶價之後。。則不變其值。。如中等茶樓歌臺。。茶價定為毫半者。。則夕夕照收之。。上等茶樓歌臺。。茶價定為二毫者。。其每夕收費亦無增減。。推之

〔1〕「大」，原字不清。

下等茶樓歌臺之收其八仙或一毫者。。其每夕收費亦同。。
蓋此間茶樓歌臺之收費也。。為固定的。。非臨時定價的。。
縱有變更茶價時。。亦一更而定。。所謂茶價不同者。。實
在於此。。抑尤有不同者一事。。港方歌臺雖有以廳之近歌
處與否而定其茶價之高下者。。而究以全樓之價一律不歧
其值者為多。。惟省方則有所謂對號位焉。。近歌臺之數列
位也。。有所謂次等位焉。。離歌處稍遠之位也。。尤有介
乎對號與次等之位者。。厥名曰優等位。。對號位之茶價最
昂。。餘次之。。此等辨別。。省方女伶大舅。。常津津道
之。。如數家珍焉。。亦有常以得坐其對號位與優等位。。
沾沾自喜。。誇耀于人前者。。嗚呼。。此間歌臺茶價。。
當最貴時。。亦祇收三毫耳。。今已更易。。改為二毫。。
而愛惜經濟力者。。猶歎以為昂。。彼省中茶樓歌臺之茶
價。。竟有收至五六毫。。而女伶大舅輩。。不以為昂。。
趨之若鶩者。。謂國民經濟力已殫。。其誰信之。。然而社
會之浮浪少年。。常有因奢靡而墮落者。。吾言及此省港茶
樓歌臺之茶價。。而不禁感慨繫之也。。

（《香港工商日報》1928 年 3 月 9 日）第一張第一版

267. 俱樂部之鑼鼓唱 （无名）

余素喜靜而惡囂雜。。香港市聲。。本已厭聞。。更不幸遷
蔴埗後。。居近工會。。余初以為工會或為工人之俱樂部。。
即俱樂部亦不過雀聲拍拍而已。。而該工會更以儉德名。。
則雀聲或不致時作。。不意適得其反。。一入夜間。。嬉笑
聲。。雀聲。。呼盧喝雉聲。。相繼雜作。。並常開鑼鼓唱
腳。。或作鑼鼓傀儡戲。。每夕鬧至越晨二三時始息。。余

前居近茶樓。。茶樓夜開伶唱。。亦用大鑼鼓。。然每夕十
點半即息。。尚不致大擾清夢。今該工會常常鬧至越晨。本
違港例。。（港例非近妓館之酒樓。。即雀戰亦不能過十二
時。。更不准開大鑼鼓逾十二時。。）且本港茶樓。。俱有
歌唱。。以供茶客之遣興。。有周郎癖者。。大可于此中顧
曲。。何必私室延唱。。致驚四隣乎。。余以為俱樂部雖求
會員之共樂。。亦須顧及隣居之安寧。。不宜開鑼鼓大唱。。
即雀戰亦不宜過十二時。。庶不致擾及上下層與隣樓之清
夢。。庶符俱樂之旨。。否則不特干港例。。且招怨尤。。
俱樂部中人。。雖有餘財餘力為終宵之豪舉。。而隣居多眞
正之勞工。。夜須安息以養神。。當不宜影響其明日之工
作。。至明標儉德。。而夕夕豪唱。。更與原旨不符。。望
會中人三思之。。而一般辦俱樂部者。。除附近妓館者外。。
亦須注意于時間與隣居安息也。。

（《香港工商日報》1928 年 4 月 3 日）第一張第一版

268. 歌壇中捧伶近訊 （錚）

入春以來。。歌壇狀況。。視去年不同者。。厥有人才之興
替問題。。因此問題。。而捧伶之風。。遂時可証諸歌壇中
之辯論。。蓋本港歌伶。。人才素盛。。去年某茶樓曾舉行
選舉之會。。結果口產出所謂一明星四領袖者。。今則歌壇
且增一來自廣州而以子喉見稱於時之白玉梅。。與夫久蟄復
出頗以唱平喉名之文武耀。。以是之故。。遂引出彼二人與
瓊仙湘文比擬之爭論。。捧甲者詆乙。。捧乙者詆甲也。。
自公腳秋來港後。。以『五郎救弟』諸曲名。。聽歌者已發
生其與飛影優劣之爭。。今更僧此二人。。是於四領袖之

中。。發生議論者爭辯已有其三矣。。僅留此舊派生喉一部。。以曲高和寡之故。。仍屹然不變其贊美而已。。此後如再有歌壇選舉出。。則競選之風。。較前益烈。。可以斷言。。特恐無復有此聲榜出耳。。書此以覘其後焉。。

（《香港工商日報》1928 年 4 月 7 日）第一張第一版

269. 茶樓女伶之鐘點問題 （聳）

社會中有所謂『食鐘點飯』之一語。。意謂其人所執之業。。有鐘點以為之限。。稍誤時間。。便即失職。。是其所以糊其口者。。與鐘點至有密切關係。。故彼稱此為食鐘點飯也。。亦誠至確。。至社會中所謂食鐘點飯者。。若學校之教員。。洋行之僱員。。工廠之工人是已。。舍此而外。。尚有其人。。如茶樓之女伶。。便即其一。。吾常見茶樓女伶彼此相問。。動曰。。爾是月有若干鐘點。。下月有若干鐘點。。如其為紅員者。。則曰我每夕唱足四點。。是月有百餘點。。下月定鐘點者甚眾。。亦儘有百餘點也。。其非紅員者則曰。。汝則有百餘點矣。。翳我獨無。。是月全月統計。。僅得二三十點。。其何以堪。。至于下月。。則來定鐘點者更寥寥。。吾須易地為良矣。。彼所云云。。固稱鐘點。。而未及于台也。。然聞者即知其言台。。蓋此間茶樓之制。。以度曲一時為一台也。然以上所言。為女伶指對于稱鐘點之所指耳。。至若彼對于度曲鐘點之編配。。彼亦視為一重要之事。。第此則為鐘點之興趣問題。。而非為食鐘點飯的鐘點問題矣。。吾人做事。。當重興趣。。有興趣則樂。。無興趣則苦。。凡事皆然。。女伶度曲。。亦同抱此旨。。據女伶言。。度曲有有趣鐘點與無聊鐘點之分。。

所謂趣味鐘點者為第二第三台。。無聊者則為第四台。。介乎有趣與無聊之間者則為第一台。。彼之所言。。實從經驗中得來。。蓋此間[1]聽歌習氣。。第一台聽曲者寥寥。。第二第三台則客眾。。至第四台則聽者不俟曲終而星散。。所餘無幾也。。聽曲者眾。。則度曲者興歡。。苟登台而歌。。賞音者寥寥。。更或度曲者自度。。而聽者且自去。。其難堪為何如耶。。吾嘗見度曲于殿台者。。彼本為素負歌名之人。。然知音者稀。。彼歌之時。。聽者不待曲終而散。。塲上僅留四五人。。彼則面恧耳熱。。觳觫之情。。有非筆墨可以形容。。吾憐之。。俟曲終乃去。。嗚呼。。素負歌台盛名之人。。其對於歌無[2]聊鐘點之時。。尚呈此狀。。則彼後進而無藉藉名于時者其觳觫當更何如。無怪女伶視此為最無聊之鐘點也。。至編配鐘點者。。以知名之女伶殿之于後。。使聽者留步。。此本具有深心。。然聽者猶悉然而去。是誠可奇之事矣。夫此間非有所謂女伶大舅與所謂準舅者乎。。胡為不聯合起來。。俟其所欲捧者度殿塲之時。。聽至曲終而散。。以維其塲面。。而慰其情。。而彼口竟不知此。。此所以此間女伶大舅與準舅終遜廣州一籌歟。。

（《香港工商日報》1928年4月9日）第一張第一版

270. 歌聲艷影第三期[3]

千呼萬喚之

歌聲艷影……第三期經已脫稿 盡月出版

〔1〕「間」，原字不清。

〔2〕「無」，原字不清。

〔3〕原廣告並無標題，此為筆者所加。

（內分七欄）

文藝。。

什俎。。

歌壇。。新曲百枝

攝影。。倩影幾十幅

月旦。。

琴譜。。初學必要

廣州歌壇。。

內容比第二期更豐富

每冊定價七角

發行永樂街 D^[1]如意樓

　　（《香港工商日報》1928 年 4 月 10 日）第二張第弍版

271. 如意樓增設日市歌壇啟事

港地歌壇雖眾。。而僱任者為迎合聽眾心理。。恒多推重負
時譽之歌者為台柱以廣招徠。。遂令稍可造就之角。。亦難
廁足其間。。雖曰優勝劣敗。。理勢使然。。而後起者無從
展發其技能。。又曷能擠於上列。。敝主人非敢以誘掖後進
自詡。。亦以近鑒輿情。。多是趨向。。故於夜間歌壇。。
擇其尤者。。僱聘一二。。是亦斯意耳。。茲趁歌聲艷影出
版之期。。敝主^[2]人為搜羅歌者計。。於三月初一日^[3]增
設日市歌壇。。使後起者得以展發其箇能。。而將來歌壇亦
不至抱人材缺乏之憾。。顧曲諸君。。斯亦同情乎。。

〔1〕「D」，當作「口」字。
〔2〕「主」，原字不清。
〔3〕即 1928 年 4 月 20 日。

（《香港工商日報》1928 年 4 月 19 日）第式張〔第二版〕

272. 美洲酒店增設天台花園游樂場開幕廣告

帘飄旅舍挹柳陌之風和

酒買玉壺喜杏花之春滿

際茲暮春既屆炎夏將來行樂正宜及時遣興尤當適候本酒店陳設美備特闢天台定於閏二月廿五日開市消閒縱步快登游樂之塲顧曲徵歌請入舞台之座將見杯傾陸羽擅精點之日新酒酌劉伶具嘉餚之錯雜且也仰瞻碧綠俯瞰紅塵曲徑通幽宛入瀟湘之亭宇廻廊涉趣如踵金谷之園林明月當頭淸風拂面謹登廣告仰士商之蒞臨極表歡迎盡主人之週到

美洲天台酒菜茶麵部披露 三二八六

（《香港工商日報》1928 年 4 月 21 日）第肆張第肆版

273. 歌聲艷影已出版

如意茶樓印行之歌聲艷影第三期、昨已出版、印刷極為精美、每冊定價僅七角五分、又聞該茶樓近將歌壇移下二樓、座位較前尤為舒適云、

（《香港工商日報》1928 年 5 月 4 日）第叁張第叁版

274. 麻地歌壇 （平情）

麻埗與香港。。盈盈一水。。兩相對峙。。小輪橫渡二十分鐘可達。。余以為相距不遠。。風氣必相同矣。。而抑知有大謬不然者。。即歌壇一事而證之則有上下牀之別焉。。香港歌伶。。聲價最高。。絃索亦然。。故茶樓聽曲。。取資極昂。。往往一盅之茶。。收費二角。。而有周郎癖者。。

趨之若鶩。。滿堂滿室。。後來者幾無容足之地。。嗚呼。。
盛矣。。若麻地如金山樓天香館等。。夜間亦鑼鼓喧天。。
歌伶間有來自從港[1]者。。而茶貲僅收半角耳。。夫歌伶則
同也。。絃索無以異也。。而收費則一與四之比例。。其故
何歟。。則以租值之低昂為之也。。港地寸金尺土。。茶樓
酒館。。取值更昂。。加以裝飾。。其值不資。。餅餌等[2]
類。。各處[3]價若。。不將茶資取贏。。更有何術以資彌補
也耶。。況顧曲成癖者。。有數種焉。。有為捧角而來者。。
有為漁色而至者。。有為招呼朋友而消遣者。。各有所為。。
故不憚解慳囊者也。。而蔴地則工人居多。。日間作苦。。
夜間行樂。。苟取值太昂。。吾恐去之恐不速者矣。。惟微
中取利。。俾人樂從。。則麕集談天。。亦清遣之俱樂部也。。
一衣帶水之相隔。。而豐儉有如此者。。無怪新界之日就繁
盛矣。。

（《香港工商日報》1928 年 5 月 8 日）第壹張第一版

275. 萬人渴望之聲艷影歌[4]

第三期出版了

每本定價七角半

香港永樂街 如意發行

電話二一七二號

[1] 「港」，原字不清。
[2] 「等」，原字不清。
[3] 「處」，原字不清。
[4] 「聲艷影歌」，於 5 月 12 日之廣告中更正為「歌聲艷影」，宜從。

（《香港工商日報》1928 年 5 月 8 日）第弍張第弍版

276. 如意樓唱脚優 [1]

如意樓 唱脚優

曲本好 可消愁

樂而忘返 聽出耳油

現將歌壇改設二樓座位寬敞

萬人渴望之歌聲艷影第三期已出版了

內容豐富

省港歌姬倩影卅餘幅

及新曲百餘枝

琴譜初學打洋琴指南

每本定價七角半

光顧本樓飲茶五角者送贈劵壹張

凑足拾弍張可換第三期歌聲艷影壹本 請勿失良機

發行所如意樓 電話二一七二

（《香港工商日報》1928 年 5 月 9 日）第弍張第叁版

277. 歌塲之不平鳴 （魯二）

香江女伶大喉佳者得四人焉。。非影。。公脚秋。。佩珊。。
廣仔是也。。論唱工口白。。以非影老到。。聲線亦頗雄壯。。
公脚秋頗肯賣力。。唱工亦稱穩練。。佩珊為後起之秀。。
但唱來太過用勁 [2]。。以放一句之中。。頭一字與尾一字

〔1〕原文並無標題，此為筆者所加。
〔2〕「勁」，原字不清。

太響[1]。。而中間較沉。。似一啞鈴然。。此殆太着迹[2]
之故。。口白亦犯此毛病。比來常有人於報上。較量[3]非
影佩珊之優劣。。不佞以為兩方似皆未能搔着癢處。。平心
靜氣說一句公道話。。以現在而論。。佩珊與非影。。尚未
能等量齊觀。。誠以非影老於此道。。佩珊登壇未久。。火
候[4]未到也。盖他事或可一蹴而幾[5]。歌曲則萬不能全靠
天賦。。譬如以嗓子論。。大喉一類。。不佞以為現在香海
一隅尚無出昔日耐冬之上者。。然以唱工口白論。。安能如
非影之老到。。但非影之口白。。其尾聲時露女性喉音。此
殆限於秉禀。莫如何也。。且非影口白。。亦時覺有訛。。
如五郎救弟之大杯酒大塊肉的肉字。。應讀作粵語之宥音。
而非影每作遇音。教者之訛歟。。抑學者之忘師訓歟。。不
可知矣。。豈但非影。。閱者諸君。。試取白駒榮之泣荊花
唱片聽之。。其口白之夾七夾八。。時覺令人失笑。。然亦
無傷其為佳片也。。人才之難如此。。設使不佞典試歌壇。。
亦主寧可失之過寬。。實不便吹毛求疵。。至有遺才之嘆
也。。廣仔技殊[6]不弱。。聲線亦佳。。詎乃竟寂寂無聞。。
豈歌塲亦有閥閱歟。。抑僅以貌取人歟。噫、異矣。至唱世
俗所謂平喉之梅影與月兒。亦正如是。以唱工論。。梅影可
稱中材。。月兒則聲有聲一路。。線有線一路。。如水之與
油。。大抵稍懂聽曲者。。一聽月兒度曲。罔不搖首而去。。

〔1〕「響」，原字不清。
〔2〕「迹」，原字不清。
〔3〕「量」，原字不清。
〔4〕「候」，當作「喉」字。
〔5〕「幾」，原字不清。
〔6〕「殊」，原字不清。

正所謂大老爺。。我情願緋番咯。。不意亦有人奉為明星。。
賀蘭進明。。何其多也。。黃鐘毀棄。。瓦釜雷鳴。。噫嘻
香港之歌塲。。

（《香港工商日報》1928 年 5 月 11 日）第壹張第壹版

278. 美中不足的白蓮子 （披雲）

余今姑將學界與歌界作口[1]譬喻。。歌臺。。猶課室也。。
歌姬。。猶教員也。周郎。猶學生也。。唱曲時。。猶講書
也。。夫教員非特識講書而已。。更應討論些須姿勢。。歌
姬非特能唱曲而已。。尤必研究些須形容。。故教員學優而
姿勢不足。。往往令學生奄奄欲睡。。以其闕乏興趣不能動
聽也。。歌姬雖聲色俱備。。而令顧客奄奄欲睡者。。以不
落故力[2]也。。惜哉白蓮子。。功虧一簣亦以此。。
本來白蓮子。。聲色俱備。。為新進不可多得之女伶。。人
所共知。。今捧伶者閱此。。能勿謂予吹毛求疵。。故意
為難也耶。。抑知不然。。吾聞人言。。十濁一清。。勝于
十清一濁。。白蓮子。。十清一濁者也。。奈何使其有獨留
此弊歟。。昨晚予于先施天台聆她唱『玉河伯刧』一曲。。
自上臺至下臺。。板着一塊老實面孔。。一文錢買隻牛都唔
笑。。唱情又不能興高彩烈。。該曲之喜怒哀樂。。毫無表
演。。致令顧曲者奄奄欲睡。。祇有口腔圓滑而已。。絕無
別樣勝人。。此無他。。不落力而已。。吾願白蓮子。。落
一點力。。雪雪「美中不足」之恥。。

（《香港工商日報》1928 年 5 月 29 日）第壹張第壹版

〔1〕口，缺字。
〔2〕「不落故力也」，疑當作「不落力故也」。

279. 呵欠的由來 （披雲）

前幾天晚上。。余登先施天台。。聽聽燕燕度曲。。『十隻
手指有長短』。。其燕燕之謂乎。。燕燕本是歌臺健將。。
是晚唱『私探營房』一曲。。又異乎是。。有神無氣。。殊
不賣力。。豈此曲是她所短乎。。抑臺脚太旺。。疲于奔命
歟。。顧燕燕之色相本來面瘦身高。。顴突腮凹。。以色動
人原為戞乎其難。。然不因是而衰。。固由善于生喉也。。
是晚以燕燕不甚賣力。。頻頻呵欠之故。。影響於顧曲家亦
多呵欠。。且有奄奄欲睡。。而與黑甜鄉為鄰者。。隣座中
有友固為捧伶人物。。揚聲而言曰。。呵欠確是惹人者。。
然其由來實[1]緣燕燕之口[2]其端云。。

　　（《香港工商日報》1928 年 6 月 2 日）第壹張第壹版

280. 民以食為天（如意茶樓午市唱曲暫停）

本樓禮聘音樂大家林君瑞甫馮君樹楷林君道生每晚臨場和曲
叨蒙各界贊許茲緣音樂家日有職業不能臨場是以將午市「唱
曲」暫停故本樓不惜重資特聘名師楊金製造星期美點以副 諸
君雅意

永樂街口（電話總局二一七二）如意樓菫白

　　（《香港工商日報》1928 年 6 月 27 日）第叄張第叄版

281. 歌壇新消息

如意樓歌壇素稱完善現由廣州陸續選聘著名歌伶到港歌唱茲
由十六晚起每星期更換每晚加唱一名十六至廿二選唱

〔1〕「來實」，原字不清。

〔2〕口，原字不清，疑作「開」字。

小明星[1] 此乃廣州（平喉泰斗）廿二至廿九選唱

飄零女擅唱平喉及子喉為廣州最負時譽之唱角

（《香港工商日報》1928 年 7 月 3 日）第弍張第弍版

282. 如意歌壇

如意歌壇

現聘到

音樂家

尹自重　　林粹[2]甫

馮樹佳[3]　林道生

臨塲和曲并歡迎港地各音樂家參加和曲

（《香港工商日報》1928 年 7 月 10 日）第弍張第弍版

[1] 小明星，即鄧曼薇。根據《香港工商日報》資料，其名首次出現
　　在香港茶樓歌壇廣告中為 1928 年 7 月 3 日，當晚她分別在如意
　　及時樂兩茶樓唱曲（見該報第壹張第叁版）。其後數天，小明
　　星繼續在如意、時樂及多寶茶樓唱曲，資料顯示至 7 月 7 日為
　　止。直到 1929 年 11 月 1 日，小明星復見於《香港工商日報》
　　的歌壇廣告當中，當晚在先施唱曲（見該報第伍張第壹版）。
　　關於小明星方面，讀者亦可參閱：一、《蓬山可望不可即》（署
　　名殲連俠），載《海珠星期畫報》第 1 期（1928 年），頁 7（即
　　《民國畫報滙編—港粵卷》（四），頁 291)。二、《廣州女伶
　　近狀及其盛衰原因》（署名依稀），載《珠江星期畫報》第 32 期，
　　頁 16（即《民國畫報滙編—港粵卷》（二），頁 738)。

[2]「粹」，《香港工商日報》1928 年 6 月 27 日廣告作「瑞」。

[3]「佳」，《香港工商日報》1928 年 6 月 27 日廣告作「楷」。

283. 皇后大酒店

皇后大酒店

天台花園遊樂塲 大加改良 新式佈置 已極完善 準舊歷五月廿
四開市廣告

皇也堂哉。。樓台聳峙。。后山前海。。氣象萬千。。酒地
花天。。洵可樂也。。而無此清華。。店口橋霜。。景至美
也。。而遜其宏麗。。今更於天台遊樂塲。。加闢男女茶室。。
座位軒爽。。食品精奇。。著名女伶。。日夜度曲。。具林
泉之逸趣。。得花草之精神。。登斯台也。。眞有心曠神怡。。
其喜洋洋之概。。各界士女翩然戾止。。無不倒屣以迎

日市星期美點。。茶麵涼品免收入塲券

夜市收入塲券二毫 照價奉回食品

皇后大酒店天台部謹啓

　　（《香港工商日報》1928 年 7 月 14 日）第叁張第式版

284. 添男茶樓定期開幕

廣州十七甫添男茶樓、在本港永樂街舊聚豐[1]園舖位、開設
茶樓生意、查該號於月前大加修改、裝煌備極華麗、定期月
之廿五早口[2]始營業、夜市加唱女伶云、

　　（《香港工商日報》1928 年 9 月 8 日）第肆張第式版

285. 如意茶樓之商戰計劃

中秋月餅、為港地俗例所必須之品、以該行調查、每年所沽
出之價、約二十餘萬元、是以各餅家互相競爭營業、永樂街

〔1〕「豐」，原字不清。

〔2〕口，原字不清，疑作「開」字。

之如意茶樓所選製之餅食、久已馳名、現年該茶樓新定一種
計劃、請顧客將八月初一至十五日內所購之餅單暫為收存、
十六日該主人即將此十五日內之日期、亂為抽出一日、然後
對眾宣佈、凡顧客于該日有在如意茶樓購餅者、均可持回餅
單、前往照原價奉回現銀、及購十元以上者、贈歌聲艷影三
期一本、是以該店宣佈此辦法後、顧客均爭往購取、希望他
日中得領回現銀、此亦商戰計劃中之別開生面者也、

　　　（《香港工商日報》1928 年 9 月 15 日）第肆張第弍版

286. 銀仔重現歌臺

嘗聞鳳囀鶯鳴行雲響遏鴻翩龍[1]矯新月形描現有余性眞[2]
女士者即聲國總統銀仔也口[3]同人等夙欽女士之聲藝特重
價聘請在港奏技今蒙俞允并破除前在石塘賣藝之見從事于各
口歌台口擬訂潤例如左
介紹人 鄭子湘 許祥
一每曲五元每點十五口[4]由下午六點至十二點止
二凡中上西環不另取車費他如堅道以上半山及灣仔一帶每次
須加車費二元餘外另議
領教掛號處 電話四三一五號 和合街四號地下
如蒙惠顧准元月初二日出唱 怡悅公司謹訂

　　　（《香港工商日報》1929 年 2 月 15 日）第肆張第弍版

287. 街邊唱曲亦有運 （張輝）

戲劇感人最深。。能使人樂。。能使人悲。。故人恆喜唱之。。

――――――――――

〔1〕「龍」，原字不清。
〔2〕「眞」，原字不清。
〔3〕口，疑有缺字。
〔4〕口，原字不清，疑作「元」字。

藉以消煩滌慮。。工餘之暇。。引吭高歌。。樂亦在其中矣。。
本港人士之喜唱劇曲。。年來尤見盛行。。推其故。。二。一
則茶樓為營業起見。。不分晝夜。。特聘女伶唱曲。。每當
管絃開時。。嚦嚦鶯聲。。令人神往。。職此之故。。而學
唱曲者日眾。。蓋能直接得自歌壇之所授也。。二則近日香
港印刷事業。。日形發達。。於是出版物漸多。。而八大公
司九大公司等之曲本。。厚幾盈寸[1]。。售價不過二角。曲
凡一百餘首。人手一本。。則可隨時引吭而歌矣。。查港人
最喜唱之曲本。。昔則為「陳宮罵曹。。」「三氣周瑜。。」「金
蓮戲叔。。」『山東响馬』等。。然此曲須口大喉。。纔有
意趣。。故唱之者亦鮮。。迨後朱次伯之『夜弔白芙蓉』出。。
人爭唱之。。於是通衢隘巷間。。時聞『有多小[2]。。斷腸
事。。欲把情天一問。。』或『為佳人。。氣煞我呀。。多
情之種』之聲矣。。時至今日。。此曲又在打倒之列。。取
而代之者。。則為牛徒尼之曲。。如『妻罷妻[3]』『皆因

〔1〕「寸」，原字不清。

〔2〕「小」，當作「少」。

〔3〕「妻罷妻」經常於馬師曾之唱詞中出現，如《呆佬拜壽之得金》
中之「妻罷妻，我今日去拜壽」、《賊王子下卷之表白》中之「妻
罷妻，你無為自尋煩惱」、《情化干戈之法塲自愧》中之「妻
罷妻，我如今在於斷頭台上拚將一死」、《子母碑之碑前相會》
中之「我地妻罷妻，呢一件事幹我都不明佢嘅根底」、《亂世忠
臣之回朝遇雪》中之「妻罷妻，做乜你得咁忍心總唔吼我」、《賊
王子之靈秀宮贈別》中之「我地妻罷妻，望你叮嚀囑咐我幾句言
詞」等等。

為[1]』之聲。。又滿街滿巷焉。。嗚呼。。國運有盛衰。。
人事有代謝。。吾觀於港中之曲運。。而可以覘其社會矣。。

（《香港工商日報》1929 年 4 月 15 日）第壹張第壹版

288. 聽九妹度曲後 （休哉）

口[2]歌姬而至於九妹。。抑末矣。。雖然。。人生有幸有不
幸。。九妹雖非紅。。吾安可以其非紅之故而抹煞之。。以
自蹈於趨炎附勢者流哉。。夫論九妹之資格。。則猶是歌姬
中之元老派也。。自洪文閣而外。。敢以老資格自居者。。
九妹耳。。九妹老氣橫而不盡秋。。豐顏盛箭。。望之猶若
二十許人。。以數奇。。故無藉藉名。。技固非有特長。。
而又不一遇能為之捧塲者。以是生涯終寂寂。卒不能以其元
老資格而自掙扎。。楓葉荻花。。九妹殆亦不勝其幽咽琵琶
之感矣。。

九妹唱於新大陸之天台。。卜晝而不卜夜也。。天台老板。。
殆以重視夜塲故。。乃以二元七角之歌姬實夜塲。。而使九
妹卜晝焉。。此中位置。。上下輕重之際。。似老板亦權之
甚熟者。。以是知老板之非有重於九妹。。特利其價賤。。

[1] 「皆因為」除見於白駒榮《醋淹藍橋之鬼魂》、新蘇《寡婦變
　　節》、桂妹《情天血淚》之外，亦多見於馬師曾之曲詞中，如《巾
　　幗程嬰之和尚食菜》中之「皆因為，我治家無術」、《泣荊花
　　之洞房》中之「皆因為，我新郎的確係新」、與陳非儂合唱《誰
　　是父之遇女賊求婚》中之「皆因為，我呢一世人，個的辛苦艱難
　　眞係百般備受」、《亂世忠臣之殺敗敵人》中之「皆因為個的番
　　奴把淫威亂逞」、《贏得青樓薄倖名》中之「皆因為，家中有妻
　　點能對你開口」等等。

[2] 口，原字不清，疑作「談」字。

姑以之充日塲之數云爾。。九妹老矣。。而歌壇下諸女侍。。
猶有與九妹之年相若。。或且有過之者。。然亦有足以祖九
妹者。。嫩紅老綠。。相映成趣。。仍不至有四海皆秋之嘆。。
九妹於一曲既終之後。。下臺時猶一一與諸老女侍握手道
故。。歡若平生。。蓋諸老女侍之與九妹。。殆又於骯髒風
塵中。。各皆有其長遠之歷史者在也。。（待續）

（《香港工商日報》1929 年 5 月 3 日）第壹張第壹版

289. 聽九妹度曲後 （休哉）（續）

□[1]九妹之下臺也。。偶爾顧其座位。。覺似有蒸氣發于
其間。。又乃廻身以自瞻其後。。則白華絲葛之衫。。已為
蒸氣所污。。赫然若印鴻爪焉。。□客于是咸謂九妹之氣盛
矣。。夫小坐度曲。。□浩瀚之氣。。猶運行于羊腸鳥道[2]
間。。氤氳蒸發。。直透重服。。使[3]即以昌黎韓氏論文之
□[4]以論其歌。。豈不曰。。氣盛則歌之長短高下皆宜哉。。
宜夫九妹之唱為大喉也。。

九妹收度曲之資竟。。復就收銀處以點心。。餃四□雙。。
晏□[5]也。。既畢食。。揚長而去。。而未[6]嘗給值。。
說者曰。。此收銀先生之所以為九妹敬也。。嗟乎。。九妹
老矣。。在收銀先生或□責報之心。。而在九妹不可無圖報
之恩。。五柳先生乞人一頓飯。。甘心冥報□[7]貽。。九妹

〔1〕□，原字不清，疑作「當」字。
〔2〕「道」，原字不清。
〔3〕「使」，原字不清。
〔4〕□，原字不清，疑作「道」字。
〔5〕□，原字不清，疑作「如」字。
〔6〕「未」，原字不清。
〔7〕□，原字不清，疑作「相」字。

其亦曾此之思否乎。。

（《香港工商日報》1929 年 5 月 4 日）第壹張第壹版

290. 從南洋回之歌姬小紅 （休哉）

太史公周[1]覽名山大川。。其文有奇氣[2]。。論者曰。。
多一番跋涉。。即多一分閱歷。。多一分閱歷。。即多一分
見識。。史[3]遷之文之奇口此。。然而桑弧蓬矢。。志在四
方。。昔人口。。讀萬卷書。。行萬里路。。亦丈夫所宜有
事也。。吾人縱口能讀萬卷書。。口不當行萬里路耶。。此
最近時髦而口[4]聲勢之頭銜之告白。。口[5]以多有從金山
回或從南洋回等等之附帶聲明也歟。。

伶人而從金山回。。歌姬而從南洋回。是何聲勢雄且傑。
口[6]於告白上拜聞而後口[7]從口[8]風而口[9]餘光者。。
不知其顛倒若[10]干人。。蓋歌姬伶口[11]而不曾口[12]金山南
洋者有之矣。。未有伶人歌姬之欲猛者而口[13]借重於從南洋

〔1〕「周」，原字不清。

〔2〕「氣」，原字不清。

〔3〕「史」，原字不清。

〔4〕口，缺字。

〔5〕口，疑有缺字。

〔6〕口，原字不清，疑作「惝」字。

〔7〕口，疑有缺字。

〔8〕口，原字不清，疑作「下」字。

〔9〕口，原字不清，疑作「至」字。

〔10〕「若」，原字不清。

〔11〕口，缺字，疑作「人」字。

〔12〕口，原字不清，疑「游」或「遊」字。

〔13〕口，原字不清，疑作「不」字。

回從金山回者也口〔1〕海上〔2〕黎明暉。。羊石紫羅蘭。。口
已先後足涉南洋。。聲譽口日益高矣。。口某伶之為從金山
回。。某伶之為從南洋回者。。又殆難於指數。。最近歌壇
中又有所謂從南洋回之小紅。。本史遷周覽名山大川而又有
奇氣之理論以論之。。則小紅亦既足涉重溟。。檳榔椰子。。
所口見。。異風殊俗。。所在當識。。意其歌又必能與史遷
之文比奇。。男女豈異能哉。。古今人未必不相及也。。
昨小紅唱於金樓。。度借級一曲。。老板亞蛇聆之口。。語
於客曰。。從南洋回者。。顧如是乎。。味其言。。似甚
有不愜於小紅者。。然小紅度曲果何似。。老板究竟未下斷
詞。。口顧如是乎四字。。則殊有絃外之音焉。。南洋之負
小紅歟。。抑小紅之負南洋也。。容當更聆小紅之曲。。為
老板再下一斷語。。今且復為伶人歌輩進一詞曰。。唱熟萬
曲。。行盡萬里。。夢寐無忘金山南洋。。則聲譽庶日隆哉。。
（《香港工商日報》1929 年 5 月 20 日）第壹張第壹版

291. 一串烟〔3〕喉之歌者雁兒　（休哉）

阿芙蓉一物。。自個中人稱之。。恒謂之為斂口提口。。嗜
之久者。。微特一字橫肩。。足資識別。。而膩聲柔氣。。
由足令聞者得而審定之曰。。是之謂烟喉。。今夫歌。。固
當按腔合拍。。嚼徵含商。。於抑揚高下。。頓挫沉雄之中。。
蓋不容所謂有烟喉者也。。有烟喉宜勿歌。。歌而有烟喉。。
則適令聽者毛戴耳。。

〔1〕口，疑為句讀符號「。。」。
〔2〕「海上」，亦即「上海」。
〔3〕「烟」，音同「咽」。下同。

歌者雁兒。。以破瓜年紀。。學唱新聲。。豐容膩理。。望
之可決其非黑籍中人。顧細聆其歌聲。則一串煙喉。。亦老
亦膩。。昨於新大陸天台唱寫血書一曲。。直與黑籍中之口
去珠娘。。持竹提燈。。彳亍而歌於道旁口[1]無以異。。
然。。細察雁兒歌調。。又似私淑於牛徒尼者。。牛徒尼之
一片乞兒聲。。已為評劇界之所不喜。。而雁兒學之。。則
復十不得其一二。。於乞兒喉中又加之以烟喉焉。。是尚能
稱之為歌也乎。。刻鵠不成則類鶩。。畫虎不成則類犬。。
然犬也鶩也。。終有其所類也。。其所以有所類之故。。則
以刻者之初意仍曰鵠。。畫者之初意仍曰虎也。。學歌而不
知所取法。。其初意已與刻鵠畫虎者殊。。則雖欲求其類鶩
類犬也。。容可得乎。。學馬不成反類牛。。人於是謂雁兒
之歌喉為三等乞兒喉矣。。

歌雁兒勉旃。。迷途未遠也。。方今壇衰落。。而歌材復極
感缺乏。。除一二所謂明星領袖。。聽之聞之之已口[2]之
外。。幾無復有後起者出。。於此相須殷相遇疏之際。。苟
有稍具天資而能認真研究者。。其掙扎自較易於從前。。雁
兒雖烟喉乎。。其失固由不善學馬而致者。。却非在黑籍中
得來。。改絃而更張之。。善善從長。。咀嚼商徵。。則素
氣所激。。逸口[3]遄飛。。玉柱彈來。。紫簫吹出。。凄鏘
縹緲。。儘足令聽者神往也。。他日者。。念家山於曲底。。
記水調於湖頭。。瑤珠待掃。。紅豆盈箱。。為不難爾。。
一斛珠傾歌宛轉。。雁兒其念之哉。。

（《香港工商日報》1929 年 5 月 24 日）第壹張第壹版

〔1〕口，原字不清，疑作「者」字。

〔2〕口，原字不清，疑作「煞」字。

〔3〕口，原字不清，疑作「興」字。

292. 瓊仙之客途秋恨 （休哉）

劇曲雖小道。。然於表情關目處。。尚須極端留意。。必求
無悖於事理者。。始稱上搆。。故自扮口言。。則某角去劇
中某人。。生旦丑淨。。去必得當。。口以是之口[1]。。則
歌喉之採用。。亦必因其角色而殊。。其有化陰為陽。。將
男作女。。苟口於劇中本事。。有轉調之必要者。。當不能
有所逾越。。吾對於瓊仙歌客途秋恨一曲。。蓋窃有所不解
者。。

瓊仙歌聲。。凄鏘縹緲。。亦清脆。。亦婉囀。。窮靡曼于
宮商。。盡迴宕之能事。。吾無問焉。。即其歌客途秋恨一
曲。亦能字字咀嚼。自與珠娘有別。。而銀箏檀板之間。。
輒復自撫揚琴。。用相襯和。。輕翻鸞袖細轉鳳音。。所謂
裙繫空侯（二字竹頭）。。而珠飛纓絲者。。殆不獨聲佳也。。
而新粧亦復佳。。然則渠之所以為歌者。。抑亦可謂之盡研
究之能事矣。。而吾仍謂竊有所不解者。。則又何說。。

嘗考客途秋恨一曲。。撰者之為誰。。言人人殊。。有謂自
孤舟沉寂晚涼天一句以上。。悉屬後人添加者。。小生繆
姓蓮仙字一句。。似明明繆蓮仙作矣。。而蓮仙夢筆生花集
中。。却未見有此作。。於是又謂此曲為錢江憶林則徐而作
者。。特託詞於憶妓云。。曲中詞句。。多有可為引證者。。
顧其詞亦隱約而委宛。。總之姑不論其為錢為繆。。抑或為
別人之作。。而曲中語明明是男子口氣。。即以瓊仙所歌
者。。亦猶是唱小生繆姓蓮仙字。。依此而論。。則唱之者。。
似不當以子喉出之。。劇之與曲。。均有其劇中人曲中人
在。。以子喉唱客途秋恨。。是何異以旦去生。。將男作女。。

[1] 口，原字不清，疑作「成」字。

顛倒陰陽。。似於理有未合也。。休哉於戲曲為門外漢。。
所不解者如是。。願以質於當世之知音者。。

（《香港工商日報》1929 年 5 月 27 日）第壹張第壹版

293. 聽過盲公調後 （休哉）

鐵板承前。。紅牙待[1]後。。在歌眉舞袖。。花粘酒壓之
間。。因足以陶寫性情。。而□□是鄉終老者矣。。即次而
瞽叟弄[2]琴。。為唱粵謳南音等曲。。苟其為聲韻沉酣。。
俗□[3]傷俚。。而有意託比□。。義詠風詩者。。於淸風明
月下聆之。。其亦生面別開。。是供賞幽乎。。

休哉昨涉足於美洲天台遊樂塲。。適□[4]有瞽叟弄琴而淸唱
者。。其名曰盲福盲□。。其所唱者。。則大書特書曰。。
三搜龍家莊也。。柏玉霜走難也。。因□聽之。。但覺琴聲
冷冷。。如斷如續。。按腔合拍之為何。似不能以論之於兩
育矣。两盲歌時。。均各有其盲態。。一則□[5]頭幌腦。。
縮鼻張口。。而歌烏烏。。一則抵死作聲。。頸筋暴露。。
而唱啞啞。。而所歌詞意。。亦復無取。。于是□歌人[6]歌
本。。無處不成兩[7]難。。旗亭畫壁。。渺如天上。。因而
轉念。。於歌衫舞扇。。釵影釧光中。。縱不□初囀黃鸝。。

〔1〕「待」，疑當作「侍」。
〔2〕「弄」，原字不清。
〔3〕□，缺字。
〔4〕□，原字不清，疑「遇」字。
〔5〕□，原字不清，疑作「搖」字。
〔6〕「人」，原字不清。
〔7〕「兩」，原字不清。

而香澤微聞。。要確愈於聆鼓[1]叟烏鳥之曲矣。。

悔庵有言曰。。坡公之枝上柳綿。。永叔之水晶雙枕。。美成之并刀如水。。教授之鬢邊壹[2]點。。偶出佳人口中。。便自口憐欲絕。。

故知有妙曲猶貴有佳人。。瞽叟已非所語於佳人矣。。而所歌之曲。。復殊不妙。。豈不令口[3]者生憎。。聞者却步哉。。瞽者自卜算以外。。惟賴鶯歌。。自餘口無口[4]生活。。卜算者且勿論。。而一輩之携琴清唱者。。處諸歌姬輩出時。。恐生涯更形落寞。。除非有能文者為渠輩別製口[5]聲。。以求異於時下歌姬。。而口[6]能以婉囀歌喉出之。。斯有清耳。。以深長之意。。發清越之音。。則或口瞽目中人。。尚可於歌壇占一席地乎。。抑聞之。。瞽者心靜而思巧。。桐露新流。。松風徐舉。。秋高遠唳。。霽晚孤吹。。記[7]者粵人。。吾尚欲於粵南曲音[8]中而求之。。

（《香港工商日報》1929 年 6 月 1 日）第壹張第壹版

294. 過江歌者柳青 （了刳）

蔴埗口者之著名者。。首推柳青。。口以子喉勝。。座力甚

〔1〕「鼓」，疑當作「瞽」。
〔2〕「壹」，原字不清。
〔3〕口，原字不清，疑作「聽」字。
〔4〕口，原字不清，疑作「他」字。
〔5〕口，原字不清，疑作「新」字。
〔6〕口，原字不清，疑作「又」字。
〔7〕「記」，原字不清。
〔8〕「粵南曲音」，疑當作「粵曲南音」。

大。。蓋伊乃賣歌。兼賣某者也。。論柳青口[1]色。。徐娘
半老。。丰韻猶存。。命赴茶樓度時曲。。輒持煙袋。。派
派然。。不知者以為口[2]大家閨秀也。。柳青好盲佬貼符。。
白板口爭趨之[3]以故四季衣裳。。口挹垃甚。。吾日前聽
曲於某茶樓。。伊身穿白竹紗衫褲耳。。近港中茶樓。。為
招徠生意計。。特聘蔴地之著名歌者。。柳青遂渡江而口。。
味腴各茶樓。。大書特書[4]柳青名字矣。。或曰。。柳青
雖名馳蔴埠歌壇。。今既渡江。。管弦之聲。。已口奪其魂
魄。。蓋蔴埠之老橫。。流口水者也。。柳青安足以港之歌
者較。。行見其弄巧反拙矣。。然而非也。。柳青以色蕩茶
博士之魂。。則擁護者必多。。擁護多[5]。。則無問題矣。。

（《香港工商日報》1929 年 6 月 15 日）第壹張第壹版

295. 茶樓中之馬陳 （夢覺生）

余家旺角。。與茶樓為比鄰。每值黃昏膳後。電燈乍明。絃
管嗷嘈。歌聲凝耳。。則觀比鄰門外黑板之牌。。大書特書
即晚唱馬師僧陳非儂。。拾級而登。。諦視二伶。。却非水
造之雛姬。。而為坭造之偉男也。。所謂馬師僧者。儼然
舞台中之丑角。。口唱指畫。。鬼五馬六。。所謂陳非儂者。。
亦如舞台之旦角。。扭扭捏捏[6]。。骨酸肉麻。。以余之門
外漢聽之。。則但聞其（丫啞呀）之聲耳。。而買座之盧同

〔1〕 口，缺字。
〔2〕 口，缺字。
〔3〕 口，疑為句讀「。。」。
〔4〕 「書」，原字不清。
〔5〕 「多」，原字不清。
〔6〕 「捏」，即「捏」。

陸羽者流。。乃竟肩摩踵接。。且每有二三組團。。擠于一桌之間。。如大舅之捧明星者然。。該樓間或不唱彼二伶。。而轉唱歌姬。。則雖歌聲嘹喨。。遏雲繞樑。。或秀色可餐。。明眸皓齒。。亦不及二伶之能叫座。。是亦所謂鴟鴞嗜鼠。。蛆虫口蠕者非耶。。

（《香港工商日報》1929 年 6 月 24 日）第壹張第壹版

296. 月兒再赴羊石之起居注

本港歌者月兒。。去年五月間。。嘗受廣州茶樓大元慶男等之僱。。曾現色相於廣州歌壇。。獲錦標時鏢各一歸港。。艷名遍傳羊石。。今復挈其妹月紅往。。第二次與廣州知音者相見。。當廣州歌台零落聲中。。歌者陳陳相因。。久無後起之秀。。以娛周郎耳目。。有顧曲癖者。。輒引為憾事。。今此豸偕妹連翩蒞止。。亦足為廣州歌臺點綴。。月兒姊妹。。其亦可顧盼自豪矣。。茲特探訪其在省之新起居如下。。

月兒此次晉省。。居于美州酒店。。在詠觴樓度曲。。凡四日夜。。由十七日起至二十夜止。。坐客頗盛。。月兒裝束入時。。梳頭亦極注意。。或結大鬆[1]辮。。或盤高髻如新婦。。連日數數[2]易其衣。。而長而短。。與戲臺上之伶人以衣服眩觀眾目者無稍異。。至其妹月紅。。貌酷肖乃姊。。惟身材短而消瘦。。芳齡可十五六。。如小鳥依人。。不勝嬌憨。。四日來姊妹。。度曲頗多。。記者以非知音。。不敢妄評其優劣。。初九日。。月兒歌餘之暇。。偕其妹作

〔1〕「鬆」，原字不清。
〔2〕「數數」，疑衍一「數」字。

荔灣遊。。是時酷日懸空。。暑氣正盛。。芳軀荏弱。。竟
為暑欺。。歸後微感不適。。乃延醫診治。。始告無恙。。
然精神疲乏。。憔悴之狀。。已現於眉梢眼角間矣。。聞月
兒此次所獲百餘金。。每日夜度曲之資。。連其妹共三十五
元。。除舟車食宿各費。。所餘亦不菲。。今已買舟還港。。
惟較諸前次奪幟而回。。未免稍形寂寞耳。。

（《香港工商日報》1929 年 6 月 25 日）第壹張第壹版

297. 明星妹亦落河耶 （休哉）

庶物異名疏云。。鵪性最淫。。逢鳥則與之交。。故呼妓曰
鵪兒。。而呼倡母曰鵪母。。取義至切也。。慨自『糟豬花』
之利路□開。。而以□為□者之淫威益肆。。嬰嬰宛宛之小
女兒。。其□[1]幸者。。遂亦如桃花柳絮。。□[2]逐飄風。。
半歸流水。。可勝惜乎。。倡家□許子和臨卒。。謂其母曰。。
錢樹子倒矣。。嗟夫。。誤盡小女兒者。。未必非錢樹□之
為禍也。。最近歌壇明星之小妹妹。。乃亦□[3]有行將落河
之訊。。彼鵪母之所以厚植其錢樹者。。又抑何其忍心耶。。
吾因之有感矣。。

明星之小妹妹。。自以為□華比其色。。瓊玉比其姿者也。。
因□[4]自號而自況焉。。明星固有母。。亦即其妹之母也。。
同是啣泥燕。。而各皆呼其母為大姨媽。夫母不以母稱。而
以大姨媽稱。。則母之所□[5]視明星及明星妹者。。為錢樹

〔1〕□，原字不清，疑作「不」字。
〔2〕□，原字不清，疑作「忽」字。
〔3〕□，原字不清，疑作「竟」字。
〔4〕□，缺字。
〔5〕□，缺字。

子乎。。亦荷包女矣。。明星口能蔚然為歌壇明星。則錢樹結子。。實口母心。豬花之糟。。成績昭著也。。獨明星妹乃不能步姊後塵。。於急管繁絃中。。一現色相。。而口營私於旅邸。。十尊番佛。。一夕春風。。四折六扣。。沾潤何幾。。視明星之歌扇生涯。。眞有望塵莫及者。。以此。。乃無以為大姨媽之母氏慰。。於是乎大姨媽之母氏。。乃欲為明星妹別謀發展焉。。

前月杪。。大姨媽之阿母。。令明星妹自旅邸歸口其居。。而命之曰。。若當捨其私而為外交之花。。碧眼虯髯中多富豪。。倘有所遇。。當一生吃着不盡云。。明星妹聆之。。深弗願。。且以慰大姨媽。。大姨媽憾焉。。臨之以夏楚之威。。弗輕赦也。。小妹妹哀啼宛轉。。哭聲乃入於明星之耳。。明星遂口為妹妹抱不平。。力斥大姨媽。。且以去就爭。。大姨媽以明星貴矣。。乃弗敢逆明星旨意。。轉而欲置明星妹於珠江畫舫中。。比聞行有日矣。。記疑雲詞云。。『東風吹得花無主。。便拋却繁華去。。』送春詩云。。『無情忍竟拋花片。。有脚終難繫柳絲。。』涉筆至此。。深為妮子嘆惜。。不知明星妹對此。。其涕泣又當何似。。犀心宛轉。。訴向誰人。。歡淺愁深。。恐不盡珠海悠悠之感耳。。吁。。

（《香港工商日報》1929 年 7 月 10 日）第壹張第壹版

298. 燕燕逝世之經過 （來稿）

以生喉馳譽省港之女伶燕燕。。原為范某妾侍。。范以事伏誅。。遺燕及子女。。燕為衣食計。。乃出鬻歌。。藉博升

斗。。年前。。嘗為璧架公司灌斷腸碑[1]一片。。利市三倍。。緣是名益噪。。紅綃一曲。。王孫公子。。每擲不資也。。燕自鬻歌港地。。月入甚豐。。飽暖之餘。。恆以居處無郎。。引為憾事。。年前曾輾轉與油蔴地某鞋店伴結不解緣[2]。。茲事頗秘密。。表面仍以凜若冰霜之面孔示人。。芸芸茶客。。儉不可犯。。故知者亦鮮。。仍以伶中佼佼目之。。去月下浣。。燕忽罹咳嗽之疾。。畫樑之下。。不見呢喃者多日矣。。尋漸篤。。遂與藥爐茶灶結不解緣。。床第呻吟。。迄未小愈。。旋入某醫院留診。。初似較有起色。。尋亦群醫束手。。據謂係屬肺癆失治。。病入膏肓。。遂於今日初四日在院逝世。。有周郎癖者。。聞之莫不深為惋惜。。從茲省港歌台。。又少一員健將矣。。

（《香港工商日報》1929 年 7 月 30 日）第壹張第壹版

299. 桂香歌壇一夕談 （蘭谷居士）

一堂絲竹。。四座燈光。。有美一人。。珠喉鶯囀。。玉貌花呈。。雖非廣寒宮裡。。曲奏霓裳。。而偕一二素心人。列坐其間。茶試旗槍。。樂娛簫管。。亦良夜不可多得之韵

〔1〕《燕燕之斷腸碑》（署名浪生）文中有云：「斷腸碑唱片出世以來，凡購有留聲機者。莫不人具一片。良以此片之腔口。能出心裁。且噪音清脆流亮。能沁人心脾。……客歲因腦系受病。到港就醫。倍覺無聊。遂向歌台中稍消積悶。乃偶然一得聽燕娘歌此。較之唱片。尤為精妙。緣唱片祇得聆其音。而未覩其神態。者番則表情亦得覩之。自然又進一步也。」見《香花畫報》第壹期（1928 年 8 月 1 日出版），頁 15（即《民國畫報滙編—港粵卷》（四），頁 175）。

〔2〕據《舊時燕子結新巢》（署名周脩花）一文中指，燕燕之如意郎君實為香港南北行之少東陳名蓀。見《珠江星期畫報》第 12 期，頁 4（即《民國畫報滙編—港粵卷》（二），頁 254）。

事也。。邇者。。淫雨霏霏。。連月不開。。人之悶損極矣。。因渡海赴九龍馮君寓舍清談。。晚餐後有絃管聲。。自[1]風中度來。。悠揚可聽。。初疑人家弄唱片。。馮曰。。此為營茶市者。。以口雨客稀。。為招徠計。。特於昨夕開設歌壇。。前此固無有也。。言次。。邀往品茗。。藉便口觀。。予以港中蔴地。。聆之者數。。而九龍未之前聞。。喜為破題兒第一遭。。諾之。。相將下樓。循馬路去。。不百武抵一茶肆。。額書桂香。。前臨海國。。後枕山域。。占地空曠。。頗合一般遊客消遣。。執級而登。。曲折達三樓。。環目周視。。覺樓殊廣潤。。連通四座。。歌壇設當中。。茶客無多。。錯落散坐。。予等就近墻處一棹[2]為位。。利其靜也。。視壁上有紙條新書。。茶價照舊。。並不加增。。藉酬同胞光顧隆情等字樣。。時鐘噹噹鳴八下矣。。有年約雙十女子。。儂粧淡抹。。如花枝招展。。由下而上。。直登壇。。並不與掌櫃交言。。似已熟悉在先者。。視粉牌書其名曰翠痕。。該伶不知自何來。。微聞隣座一客言。。彼姝居蔴地上海街。。新近學戲。。尚未獻身紅氍毹上。。今出而試技耳云云。。未幾牌子懸出。。安重根行刺伊藤侯七字。。蓋即所唱齣頭也。。打大鼓用高邊鑼。。由安重根掃板自內唱起。。減去該劇上半截。。獨唱其與友會商行刺事。。聽其聲似用小武喉。。代表安重根。。惟不甚高。。畧可辨認為小武喉而已。。差喜與友對答時。。繁絃急管。。聲情激越。。尚近一義士音吻。。繼而伊藤出巡。。改唱武生喉。。轉覺雄偉。。（待續）

（《香港工商日報》1929 年 8 月 10 日）第壹張第壹版

〔1〕「自」，原字不清。
〔2〕「棹」，原字不清。

300. 桂香歌壇一夕談（續）（蘭谷居士）

迨中彈受傷。。易作梵音反線。。爾時所唱。。純用丹田及
鼻音。。淒婉可聽。。至伊藤開堂。。親提安重根審訊時。。
又改為一雄偉武生喉。。審罷臨終。。又轉反線。。連迭變
易。。嗓子未嘗口失。。亦可謂口喉底矣。。但全劇純[1]
唱。。不及口白。。未免失去精采。。意者初學。。欲其易
於從事。。故為是減省耶。。唱罷又九時。。來者為口鳳。。
該伶年近花信。。身軀碩壯。。口[2] 私謂予曰。。此為蘇
地妓。。春初[3] 隨人作歸來娘。。近與良人脫輻。自謀獨
立。常赴各俱樂部度曲。。午間聞人言。。今夜應此樓徵。。
所以邀君來者。。良以此身。。予曰。。彼現居何地。。馮
曰。蒲岡道某號二樓。。距此不過一街耳。。言時牌已挽
出。。上書重台別三字。。檀板一敲。。管絃齊奏。。計由
杏園堂前誰酒。唱口[4]出關時止。。生喉旦喉兩者均用。。
生喉全用頓字。。唱至送妹送到雁門關一句。。殊覺口魂蕩
魄。。其後將抵重台。。杏園自內出。。用半快慢唱。。
人來與我重台去。。七字單句。。上四字急。。下三字以曼
聲拖長。。尤為悽惋欲絕。。座間喝好之聲大起。。蓋句雖
淺短。。然至台字壹頓。。纔將去字拖長。。作十數轉。。
始行標起口[5]洄得當時欲至其地未至其地。。一種別離情
況。。蓋[6] 度曲無做工。。須於白口唱口間。。摹取當時神

〔1〕「純」，原字不清。

〔2〕口，原字不清，疑作「馮」字。

〔3〕「春初」，原字不清。

〔4〕口，原字不清，疑作「至」字。

〔5〕口，此處疑為句讀標點「。。」。

〔6〕「蓋」，原字不清。

氣。。使人如見情事。。庶稱絕技。。今該伶能以一頓一拖。。
口出爾時哀怨。。無怪座客贊美矣。。迨又十點。。該伶下
壇。。予等猶欲鑑賞忽雷聲起東北。。勢將傾盤大雨。。迫
得下樓返。歸而就寢。猶覺歌聲繞耳也。。語曰。。十步之
內。。必有芳草。觀諸二伶而信然。

（《香港工商日報》1929 年 8 月 12 日）第壹張第壹版

301. 靜霞厚八叉而薄老板 （休哉）

當讀馬秀良長笛賦。。有曰。。「取予時適。。去就有方。。」
又曰。。簫管備舉。。金石並隆。。無相奪倫。。以宣八
風。。」然後知歌曲之道之不可以造次也。。六么瑞鳥之聲。。
三疊素娥之譜。。詞麗以音。。韻和以樂。。含商咀徵。。
挂指鈎絃。。雖復畫壁之歌。。繞樑之唱。。要不能無待乎
箏簧之按拍焉。。故歌聲之沉雄頓挫。。即繫於絃管之徐疾
抑揚。。相得而益彰。。偶乖而俱失。。歌者唱與樂工之關
係如此。。則歌姬靜霞之所以厚八叉之故。。可得而思矣。。
說者曰。。靖[1]霞之登歌壇也。。恒逾定晷。。珊珊其來
遲。。不知者將謂彼故以深座客之鳳想鸞情。。其實則渠以
與八叉輩言笑。。而忘其時刻耳云。。夫言笑而獨與八叉。。
奚以故。。曰為討好八叉故。。奚事於討好八叉。。為求其
律和聲而八音諧也。。瓊珠璧月之前。。銀燭金花之下。。
紅絲拊曲。。白紵擅名。。所賴於樂工者至切。。使樂聲與
歌聲錯雜而不相麗。。參差而不相應。。則[2]雖玉吭鶯囀。。
猶將惹顧曲者之嗤。。顧曲者蓋不嗤樂工之不能合拍。。而

〔1〕「靖」，音同「靜」。

〔2〕「則」，原字不清。

嗤乎歌者之不能按腔也。。以是因緣。。靜霞有不能不低首
下心。。以交好於八叉者矣。。

說者又曰。。前數夕金樓老板以靜霞到塲。。既逾定晷矣。。
而仍復先就八叉前言笑。。久久不登壇。。乃薄責之。。詎
靜霞反唇相稽。。『罵一聲。。狗賤人。。』之陳曲爛調。。
亦可援用之以報老板。。曾不為老板稍留餘地云。。嗟夫。。
靜霞何厚八叉而薄老板哉。。夫老板未可薄也。。寫部。。
老板事也。。給工。。亦老板事也。。設老板因是而不為之
寫部焉。。靜霞不又損失其檯脚矣乎。。損失其檯脚。。與
倒挂其荷囊。。事相因也。。靜霞奚不此之思。。

或曰。靜霞歌運。行將轉紅矣。。辱責何堪。。庶幾行已有
恥。。長才在抱。。寧憂顧我無人。。為架子計。。為聲名
計。。其不甘為老板所指斥。。宜也。。噫。。何物老板。。
乃不自識分際。。而欲與八叉爭談笑之歡。。其受靜霞之反
稽。。亦宜也。。為歌壇老板者。。顧安得金星入命。。兼
為歌姬輩一抱琵琶。。以盡其歡笑之樂哉。。吾為金樓老板
口[1]矣。。

（《香港工商日報》1929 年 8 月 19 日）第壹張第壹版

302. 肖影一寒至此耶 （休哉）

「水涉水而成川。。人閱人而為世」。。每讀此語。。深用
慨嘆。。即以此間歌姬而論。。數年間新陳代謝。。尤不勝
後視今視之嗟。。旗亭畫壁。。依稀如昨。。而箏琶猶是。。
人物[2]已非。。又豈待青鳥罷歌。。黃麗相送。。始值得低

〔1〕 口，原字不清，疑作「恨」字。
〔2〕 「物」，原字不清。

佪〔1〕感喟哉。。今日之所謂明星領袖。。則當時之明花暗柳也。。距此數年前。。疇〔2〕則知其為明星領袖者。。嗟夫。。運會無常。。歲月易逝。。前夫此者。。固未嘗無一曲歌一屋錦之人。。即茲篇所記之肖影。。亦屬當時健者。。繡軸爭奔。。榴羣競拜者。。蓋不知其幾何人也。。

昨記者偶過馬耳之店。。有衣玄服挽水鑪前而請茶者。。淪落天涯。。似曾相識。。諦視之。。則當年歌者肖影也。。嗟夫。。肖影何一寒至此耶。。靜婉曾誇掌上。。法嬰見〔3〕賞人間。。瞬息數年。。而勢殊事異。。一至於此。。尖踭之襪也而塵封。。高跟之鞋也而口缺。。既為興金口裘敝之嘆。。復彌切天寒口薄之悲。。因婉詢之。。問其所以捨歌扇而當爐之故。。肖影淒然應曰。。命也夫。。夫既以病而破嗓矣。。飢來驅人。。乃不得不出而為此。。言時若不勝其於邑者。。噫嘻。。以後庭歌女。。作天寶宮人。。杳杳墜歡。。悠悠逝水。。回首前塵。。倘口所謂身世有難言之恫者耶。。黽勉醪鹽。。焦勞盥滌。。肖影之伊鬱無聊。。固其宜也。。當年肖影之鶯歌也。。多與梅影對答。。梅影者。。肖影之異姓妹也。。同座某君言。。謂梅影已至此間。。問肖影曾相探視否。。肖影聞之。。頓現欣喜色。。應曰。。此言信耶。。果爾。。容當探視之云。。使某君之言果不虛。。則肖之與梅。。相逢相惜。。其感慨又當何如者。。富貴本無長在。。明星乎。。領袖乎。。倘亦因肖影而有所動於中乎。。竹枝手燈。。勉矣自愛。。幸無終為瞽者相。。

（《香港工商日報》1929 年 8 月 31 日）第壹張第壹版

〔1〕「佪」，或作「廻」字。

〔2〕「疇」，原字不清。

〔3〕「見」，原字不清。

303. 九龍歌訊 （小英雄）

九龍半島距本港僅一衣帶水耳。。吾人日夕徵歌於上中下環。。未常[1]一聆對海鶯燕。。即各報顧曲欄中。。咸惜墨如金。。不肯稍為點綴。。心焉憾之。。昨與友人茶話於從心樓。。始悉島外笙歌之盛。。亦有足紀者。。蓋該處設有歌台之茶樓。。恰符巧數。。茶價較本港而畧遜。。而歌伶纏頭。一律九角。無貴賤之分也。。其中人材亦有弗弱者。。如柳青。。碧蟬。。瓊蟬。。蟾嬋。。（即幽嫻女）。。及靜霞等。。均頗有聲譽。。有名譽細英者。。即大喉領袖候補人佩珊之女弟〔。。〕容貌身材與乃姊惟肖惟妙。。惜質美而未嘗學。。且倚門積習已深。。故不得一般周郎歡[2]。。否則一雙姊妹花將來各執一方之牛耳是亦佳話也。。

（《香港工商日報》1929 年 11 月 1 日）第壹張第壹版

304. 鷓鴣珍口中之小靈芝歌訊 （休哉）

以銀[3]茶盅。。繡『古臣』擅矜貴名之小靈芝。。不現色相於此間之花叢及歌臺久矣。。石塘風月。。大不如前。。綺市朱樓[4]。。已有雲銷蛤帳。宿鳥啼紅景狀。。小靈芝之走越南。。固其所也。。然越南歌唱。。一曲止於兼金。。曩小靈芝歌於此間時。。代價亦何嘗而不如此。。抑越幣之值。。又遜於港幣。。約低折至十份之一二。。乃小靈芝亦

〔1〕「常」，音同「嘗」。
〔2〕「歡」，原字不清。
〔3〕「銀」，原字不清。
〔4〕「綺市朱樓」，疑當作「朱樓綺戶」。

寧捨此而適彼者。。得無以越南花事。猶呈口[1]燦之觀。。
走馬看花者。。不為寂寞。。而小靈芝於此。。遂期以應接
不暇歟。。據鷦鴣珍口中所說之小靈芝。。則知其以舞扇歌
衫之所博得者。。，雖不得謂之曰舞一回而蜀錦高于臺。。
歌一曲而蜀錦高於屋。。而要之亦足以支持一切也。。截長
以補短。。為疾以用舒。。小靈芝之于越南。其有適彼樂土
之歡矣。鷦鴣珍以口[2]著。小靈芝以妓名。。難弟難兄。。
大宋小宋。。絲綸對捧。。圭璧齊榮。。亦群芳譜中一佳話
也。。小靈芝未走越南前。。曾以十數元角購一小娃娃。。
螟蛉有子。。螺蠃負之。。珍遂為負襁褓乳哺之責。。而輟
其侍業矣。。直至本月一日。。始復見其挽水鐺於鷄城。。
珍自請輟侍業者九閱月。。工資之損失。。在四百金外。。
此中歲月。。費用悉賴小妹之附寄。。月須百金云。。有訝
其浪費太過者。。珍曰。。宿於斯。。食於斯。。育子於斯。。
而為小妹之供其「空売會」也亦於斯。。百金猶苦不足。。
使珍之言然。。小靈芝月乃有百金之寄。。不亦足以覘其在
越生涯之不寂寞哉。。客又詢珍以小靈芝在越以何曲擅名者。
珍曰。。聞小妹以鼓揚琴歌客途秋恨為得顧曲者賞識。。然
是曲也。。小靈芝嘗於此間歌之矣。。法口尚不及學呂[3]
之瓊仙甚遠。。未必越口[4]之口[5]為下里巴人。。恐珍之
言之非眞耳。。或又有以小靈芝在越之愛侶詢口者。。珍逕
應之曰無。。謂小妹決持獨身主義。。故已預育螟蛉云。。

〔1〕口，原字不清，疑作「瑤」字。
〔2〕口，原字不清，疑作「恃」字。
〔3〕「呂」，指呂文成。
〔4〕口，原字不清，疑作「嶠」字。
〔5〕口，原字不清，疑作「盡」字。

此言。。尤令聞者齒冷。。枇杷花下。。楊柳梢頭。。豈待
桃根打槳也。。珍乃亦為小妹妹作門面語耶。。他日越友歸
來。。當為探訪。。抑口[1]南為吾國口口。。古有白雉之
口。。知琴蔡女。。於此而歌越裳。。得不遂為胡婦否。。
未可知耳。。

（《香港工商日報》1929 年 11 月 4 日）第壹張第壹版

305. 歌姬宜號唱花 （浩）

一天月露。。竹影橫斜。。半夜笙歌。。花枝招展。。此以
花而名妓者也。。嗣是以地名花者。。有石花焉。。有蔴花
焉。。近有以茶樓女侍。。其跡於花為近。於是茶花之名。
亦與石花蔴花並重。。但同是口人色相。。顛倒眾生。如今
之歌伶。殆亦占一位置。。而嘉名之錫。。亦不能不有所論
列矣。。

攷歌伶之設。。黃帝時。。伶倫造律呂。。號曰樂師。。降
及近世。。唱戲者謂之伶人。。男曰男伶。。女曰女伶。。
晚近本港之歌於茶樓酒肆間者。。群雌粥粥。。大都雙瞳剪
水。。玉骨花魂之輩。。花搖柳動。。微步珊珊。。伶而且
有花化。。例當位于石花蔴花茶花之列。。從而花之宜也。。
矧花之名。。尚有風流韻事。。著於某君冶菩提之論者。。
我佛慈悲。。尼花已專美於前矣。。則女歌伶者。。謂為歌
花乎。。伶花乎。。大可相提並論。。然則何以名之。。則
唱花尚矣。。

問唱花亦有所本乎。。曰。。上海之尖倌人。。曰唱書。。
廣東之紅亞姑。。曰唱腳。。即今之歌伶。。亦混稱之曰唱

〔1〕口，原字不清，疑作「越」字。

嘢。。未聞有以唱花名也。。今以唱花名之者。。蓋取義於
李太白詩。。「烟籠寒水月籠紗。。夜泊秦淮近酒家。。商
女不知亡國恨。。隔江猶唱後庭花」之句。。數典要亦未嘗
無祖也。。或曰。。歌伶以唱花名。。有類叫化。。无乃擬
不于倫。。曰。。否否。。伶之化身。。正如大仙化人。。
空諸色相。。且花國叢譚。。曾有錫以總統天王之號者。。
命名華貴。。若莫與京。。殆亦正名定分耳。。且本港歌伶。。
各具唱術。。均以色□□人。。若者以平喉勝。。若者以大
喉勝。。若者以子喉勝。。各歌固入各目。。同時各花亦入
各眼。。所以顧曲周郎。。不辭□□□□。。□□□□茗□。。
走馬□台。。其□[1]豈異乎。。質之博雅君子。。以為何
如。。

（《香港工商日報》1929 年 11 月 5 日）第壹張第壹版

306. 東園顧曲記 （蘭谷居士）

月白風清。。一庭花影。。燈紅酒綠。。四座絃歌。。蕩客
子之柔腸。。感主人之盛意。。此情此景。。雖羈愁如蝟。。
亦消歸無何有之鄉。。余淡心詩云。。但得琵琶歌一曲。。
萬般愁緒付江東。。盖檀板一敲。。珠喉乍囀。。已令人銷
魂□[2]箇矣。。東園者。。梁君淑凡別業也。。位於九龍
塘。。花木四圍。紅環綠繞。禽魚兩種。。下躍上鳴。。極
景物之清幽。。遂情懷之暢適。。於昨十八號星期一。。柬
請親友數人。。於園中小亭。。置酒歡叙。。盖聯各方之感
情。。而抒一時之豪興也。提前僱歌伶二人。。一名翠蟬。。

〔1〕□，原字不清，疑作「意」字。
〔2〕□，原字不清，疑作「莫」字。

一名月卿。。各按牙琴。。相繼清唱。。以娛座下之來賓。。
斯時也。。月下欄干。。魚更久躍。。燈光座上。。蟹酒乍
行。。既交錯於觥籌。。復雜彈夫絲竹。。畧盡良宵樂事焉。。
夫美不自彰。。得人則顯。。技雖獨擅。。對客宜陳。。商
婦琵琶。。不遇白江州。。誰知為長安歌妓。。妥娘玉笛。。
一逢周上舍。。遂闋傳元代宮嬪。。可知絕藝超羣。。其賴
人而傳也明矣。。是日歌者翠蟬。。二九芳年。。一彎眉月。。
罷梳雲鬢。。別具風情。。一闋清歌。。想像霓裳仙曲。。
四絃低按。。消除塵慮煩心。。蓋其別擅歌喉。。每字能迴
環宛轉。。遂爾翻新格調。。逐句備高下疾徐。。始唱為送
京娘。。一旦一生。。俠氣與嬌羞備得。。繼度為雪中緣。。
或南或北。。頓喉與左撇兼長。。是真天賦歌材。。統子喉
大喉而畢擅。。參以時興音節。。壓男優女優以何難。。（待
續）

（《香港工商日報》1929 年 11 月 27 日）第壹張第壹版

307. 東園顧曲記（二）　（蘭谷居士）

一在怒放心花。。十步確生芳草。。固不得以其來自曲巷。。
輕詆為下里巴人也。。若月卿者。。落花無主。。怨起東風。。
飛鳥投人。。居慚北里。。始為武人愛寵。。如玉蕭之伴韋
皋。。繼受大婦摧殘。。效紅拂之投李靖。。青年類多薄倖。。
紅粉遂至飄零。。舞扇歌衫。。覷觔奏技。。抱衾荐枕。。
度肉營生。。極境遇之坎坷。。熟泥塗兮拯拔。。因是力謀
自立。。聊師梁燕營巢。。借茲曲奏新聲。。或免泥牛墮海。。
三丟鶯囀。。具靡靡之歌聲。。兩柱鶗絃。。異錚錚之凡响。。

柳搖金為其長技。。賈寶玉運[1]以新腔。黛玉葬花。神似瀟
湘仙子。。瑾妃哭璽。。悲傳韃靼宮嬪。。情以苦而益眞。。
聲因淒而愈脆。。無怪十金重價。。纔為一夕淸歌。。由其
中慢皮簧。。無不熟嫺音節。。故能繞梁三日。。響遏行雲。。
遂使擊節一時。。譽為白雪矣。。之二人者。。一為小家碧
玉。。一為墮溷名花。。雖處境之不同。。皆窮民而無告。。
豈天妒才色。。使之沉溺下流。。抑人鮮機緣。。不能脫離
苦海。。無從為之解說。。有感率爾陳詞。。爰為短章。。
贈彼粲者。。別具微意。。假此鳴之。。（待續）

（《香港工商日報》1929 年 11 月 28 日）第壹張第壹版

308. 東園顧曲記（三）（蘭谷居士）

一曲淸歌响遏雲。。四絃低按淚珠紛。。誰將千丈纏頭錦。。
賜與寒門當被溫。。
雅擅霓裳曲一枝。。當筵淸唱月沉西。。汝南碧玉多才思。。
未許吳娃絕藝齊。。
不梳雲鬢掠雲鬟。。兩道長眉口遠山。。別有深心人不識。。
層層秋水透情關。。
月宮疑走下嫦娥。。春意眉梢露眼波。。生小瓜期過
二八。。何時牛女渡銀河。。

（以上贈翠蟬）

怎渡當前妬婦津。。犢車鏖柄救佳人。。自從獅吼河東後。。
一朵名花穢溷淪。。
杜牧人間薄倖多。。靑樓墮落志消磨。。紅氍粉墨登塲好。。

〔1〕「運」，原字不清。

絕藝當筵子夜歌。。

賃廡梁鴻取法新。。營巢飛燕自由身。。琴操夢醒繁華後。。
食力從無靠別人。。

才色天公妬忌深。。十年飄泊到如今。。洒將一掬同情淚。。
願與秋娘訂素心。。

（以上月卿）

（《香港工商日報》1929 年 11 月 29 日）第壹張第壹版

309. 佩珊之金線裝 （休哉）

徐孝穆序玉臺新詠。。以為驚鸞冶袖。。時飄韓掾之香。。
飛燕長裙[1]。。宜結陳王之佩。。便謂傾域傾國[2]。。無
對無雙。故知南都石黛。北地胭脂。。墮馬之妝。。游龍之
采。。之所以美人窮窈窕[3]之情。。而極其旖旎之致者。。
所口蓋匪細也。。而況為秦女吹簫。。學楊家鼓瑟。琵琶
新曲。。箜篌雜引。。以鶯歌作生涯者。其又能無安黃約
翠。獨翳長袖。。吹花嚼蕊。。合抗丹唇也哉。。然則歌
姬佩珊之服金線之服。。登金線之履。。標新口[4]異。炫玉
燦珠者。又似乎其宜也。。記者蓋昨偶顧曲於先施歌台。。
而見佩珊焉。。鐵綽板。。銅琵琶。。激越聲情。。猶似譜
浪淘沙。。高唱大江東去。。則佩珊之享盛名。。而幾與飛
影齊駕者。。蓋有年矣。。是夕。。佩珊衣玄緞服。。登玄

〔1〕「裙」，下文作「裾」，宜從。

〔2〕「傾域傾國」，《玉臺新詠序》作「傾國傾城」。（陳）徐陵編；
　　（清）吳兆宜注；（清）程琰刪補；穆克宏點校：《玉臺新詠箋注》
　　（北京：中華書局，1985），頁 12。

〔3〕「窮窈窕」，疑作「窈窕」。

〔4〕口，原字不清，疑作「立」字。

皮履。。服之上。。前後悉以金線繡牡丹花。。履之上。。
踭咀悉以金線刺水波紋。。登台一曲。。見之者恍疑為劇中
人。。雖曰開歌姬隊裏衣飾之奇觀。。然亦得無頗嫌稚俗。。
且太傷雅乎。。因憶諸歌姬中能善為修飾者。。似當推玉京
仙子。。然玉京去越。。不可得而見矣。。自餘湘文飛影輩。。
一則似去房宮女。。絕少風流。。一則似花面鴉鬟。。袛形
粗魯。。惟月兒一姬。。似較修飾耳。。佩珊有玉環之肥。。
而得晏婆之短。。謔者號之為賦企水魚。。似也。。而又衣
此金線之衣。。又更襯以金線之履。。矯紐造作。。意似自
儕於戲班中人。。通體無些子雅骨。。服之不衷。。身之災
也。。觀人於微。。佩珊之襟懷。。不亦可想而知之耶。。
金線之履。。似為新御。。履短趾長。。不能削足以適。。
於是行動欹斜其身。。每一舉步。。左高而右下。。旁觀者
或當為渠十趾呼痛耳。。而此態又益嘔人矣。。口夫。。賡
芳草之詞。。鶯簧巧弄。。醒梨花之夢。。黛影濃描。。章
服以著其文也。。燕支以儷其色也。。倘使無衣免嘆。。益
覺彼其應思。。晶爾佩珊。。其亦當稍除稚俗之氣歟。。湏
知金缸一等。。牙管一雙。。未必無待於鑑合菱花。。衫披
杏子。聲因色而共著。色因聲而並重。。佩珊幸勿以侈陳金
縷。。佪以金銀氣嬌人。。而自形成其惡俗也。。則庶乎其
可也。。飛燕輕裾。。驚鸞冶袖。。修短合度。。濃纖得中。。
尚其細意以求之。。

（《香港工商日報》1929 年 12 月 14 日）第壹張第壹版

附錄：《謌聲艷影》（選錄）

310. 謌聲艷影第一期目次

封面

著名歌者月兒小影

攝影
如意樓全景
如意樓之營業部
梁澄川先生玉照
懺紅小影
如意歌壇全景
梁芳如先生遺墨
馬秀岐先生玉照

論著

謌姬月旦

歌壇卮語……楊懺紅
瓊兒佳話……懺紅室主
歌孃漫志……繁華館主
聆月兒歌……浪漫少年
歌孃之歌……歸槎客
我評嫣紅……醉紅生
我論妙玲色藝……倚紅生
妙珍今昔之比較……是我

靈芝小語……繁華生

說薈

如意樓頭一夕之濡筆……雄關退叟
如意……言情室主
花陰倩影……織綺
我們的中秋……繁華生

文藝

懺紅室詩話……懺紅

曲本

唐皇窺浴
秋孃恨
紅絲錯繫
寒娿驚夢
遊子驪歌

華容道
情劫哭棺
碧玉梨花
梅之淚
情鵑罵玉
鳳儀亭

英雄淚史

佳耦兵戎

三錯紅顏

夜渡蘆花

雜俎

如意解……心漢

月和星……小幻

我所希望於歌者們……素行

羣芳倩影

月兒

妙玲

雪紅

瓊仙

鳳影

燕飛

嫣紅

妙珍

白珊瑚

飛影

佩珊

銅琶鐵板

游樂曲……絃歌舊侶
聽嘢……餘音

餘興

印派曲文……繁花
新格言（二則）……懺紅
講東講西……黃先生
彈共唱……絃歌舊侶
佳人痛史騷人淚……寰興
答梁澄川君……鳳緣
題某女士玉照……懺紅
編後一番話……編者

311. 如意樓

創辦人兼總司理

君號英琦。。澄川其字。。粵之鳳城人。。梁君芳如之哲嗣
也。。少讀書。。慕端木賜之為人。。及長。。益研懋遷化
居之術。。來港展厥所長。。先後充富隆武彝吉祥諸茶樓司
理。。今充如意茶樓總司理兼美南祿元茶樓司理。。從應曲
當。。罔弗蒸進。。蓋所謂善賈者矣。。君富於思慮。。遇
事俱能革新。。又非故步自封者所能望其肩背也。。君於公
餘之暇。。更能為社會服務。。查其於庚申年曾任茶居商會

主席。。甲子年任鐘聲慈善社司理云。。　編者誌

梁澄川先生

312. 香港如意茶樓梁君澄川序

歐美諸邦以商立國學有專科用是富強故有商戰之喻顧既曰戰
則陣而後戰兵法之常運用之妙存乎一心我國民秉其天賦之能
梯航貨殖幾遍全球此如水陸遠征建殊勳於萬里外此姑勿具論
即香港一隅吾華為良賈為難於易為大於細以致素封者何可勝
數非心靈手敏運用之妙曷克臻此老拙寅醫於賈已四十餘稔嘗
設安平大藥局於香港水坑口與富隆茶居比鄰初因租舖得識司
理梁君澄川敬其年少練達遂成忘年交互相過從十載如一日恆
羨其未嘗肄業於商業專科即計然書貨殖傳恐亦不暇深究而運
用之妙為不可及其顧用優等店夥以誠得其歡心研製時食品物
茶點精良招待來賓尤能盡如人意是以顧客品茗之眾無倫比又
生長大良久僑香港嫻於居行禮俗交際承辦紳富婚儀所需龍香
響糖龍鳳禮餅茶盒種種五光十色罔不親自檢點躬備顧問一若
紀綱所售中秋月餅中西糖菓餅餌點綴送禮物事色色悅目可口
價格適當不浮用能生意日滋贏率歲入不菲然材餘於事囿於主
任富隆茶居等三四大家究未免曲高和寡殊未踸踔滿志知己中
多有勸其更別樹一幟者乙丑夏本港罷工風潮暴發工人星散普
通茶居偪要停業澄君自出心裁僱用女招待以代而得力餅師却
不忍去於是重張旗鼓其門如市同業效之不可尚矣會永樂街口
吉祥茶居卸棄之舊址重建垂成澄川審定取舍立予承租爰成夥
創如意茶樓之新局自以又須慘淡經營對於成績已著之富隆未
便兼攝致滋枘鑿貽誤故人毅然退避賢路來去明白專工如意事
權不啻駕輕就熟而收事半功倍之效局面嶄新空氣充足招待之

殷勤茶點之精美徵歌之妙選目之於色耳之於聲口之於味較前
人則後來居上矣於龍鳳禮餅中西餅餌等類何獨不然物味嘗新
人情求舊吾知澄川之顧客必趨如意若流水而不負其運用招徠
之要妙也執此以往又豈區區操業茶居足以限量會須無入而不
自得也澄川勉之民國十五年端午南源九江七十工叟李曉初謹
序於香港上環和興西街安平大藥局

313. 如意樓副司理

馬秀岐先生

君號戊堅。。秀岐其字也。。粵之番禺人。。夙諳商事。。
日夕孜孜。。同儕咸佩其勤。。性又靈敏。。有所規劃。。
多中肯綮。。梁君澄川甚倚重之。。故助梁君為如意樓副司
理。。

編者誌

論著 （頁 1[1]）

314. 歌壇卮語 楊懺紅

　　入繁盛之市。萬響雜沸。心搖搖如懸旌。舍而臨水登山。
聞鳥聲則色然喜矣。此「噪音」與「樂音」之異也。夫鳥其
小焉者耳。今有備樂器。羅歌女。抗墜赴節。洋洋盈耳。豈
非樂音之府乎。故茶樓之設歌台。實負有以樂音慰安羣眾之
使命。雖屬營業性質。亦不能不加研究者也。本港之設有歌
伶度曲。昉於七八年前。厥後點者乘機操縱。由操縱而壟斷。
遂令含有藝術意味之舉動。頓變而為卑劣之行為。識者固已

〔1〕 此為《調聲艷影》(第一期) 之原頁碼，下同。

惋嘆而不置矣。如意茶樓之掘興。乃打破壟斷者之政策。而
獨自精進。聲氣所樹。壟斷者無所施其巧。迄今如意之名。
洋溢乎香江。而著名之歌女。亦莫不樂為如意度曲。斯亦能
奮鬥之效也。抑吾尤以為茶樓既負以樂音慰安羣眾之使命。
則當使群眾悉能乘興而來。滿意而去。其道維何。第一須裝
置雅潔。四週均有藝術之表現。彼夫鋪陳近俗者。概行變更。
第二多唱新曲。以引起各界之興趣。或謂第一由我自動。當
無問題。而第二則權操自歌女。豈易指揮如意。不知歌女在
今日所得之工值。已屬優越。若只識幾曲。令人厭聽。結果
亦歸於淘汰。可以此意力為勸告。并微帶條件性質。促其覺
悟。想歌女為鞏固職位起見。必容納此項要求。如是而聽歌
者。咸稱美滿。至於食品之改良。招待之盡致。自是應有之
事。又何贅焉。故如意之蓄意謀新。亦樂聞同業之先着祖鞭
也。

歌姬月旦 （頁 2）

315. 瓊兒佳話　懺紅

　　歌界明星瓊儼女士。秉性澹靜。寡言笑。曾入某女校讀
書。深嫻文字。侍親至孝。母有憂怒。必多方慰解。或故為
憨笑。以博母歡。母有疾病。則侍湯奉藥。衣不解帶。以故
母最鍾愛之。凡立身處世之道。家庭瑣屑之務。靡不時時訓
迪。瓊兒間有錯失。即嚴行誠責。不稍寬假。瓊兒亦能悔過
自新。未敢稍辯。瓊兒不特能孝親。尤能尊師敬長。善觀人
意。凡有急難者。或求諸瓊兒。瓊兒弗論識與不識。無不力
助之。故瓊兒今日。得此妙技。享此盛譽。雖由其母教所致。

然亦造化者。有以錫之也。

316. 謌孃漫志 繁華館主

余前客港島七載。後以商業之滬江。茲者重履斯土。謌
壇大盛。繁絃急管。不無使余生今昔之感。公餘輒與儕輩品
評。漫志於此。

317. 麗芳

麗芳係眇目歌娘。於色之一字。雖不無畧損。惟個妮子
貌殊弗俗。低鬟一笑。觀者輒誤為明姬。而「麗人」之意。
同時湧現於腦海中。實則麗娘雖眇。其美態每為明姬所弗克
企及。故頗惹一般顧曲周郎之追逐。況夫彼姝之歌喉婉噲。
尤足動人耶。曩偕老友赴如意聽曲。偶值麗娘。度泣荊花一
曲。其腔圓字正。確堪稱贊。惜該曲原文不通。未免有聲無
辭。不過以之較其他唱是曲之歌娘。實勝一籌。當其唱至
「⋯⋯借問靈山有多⋯⋯少路⋯⋯途⋯⋯」一句。其跌宕悠
揚。令人神往。加以音樂方面各技師。均屬名手。故益增聽
曲者之趣味。想前人所謂「霓裳羽衣」。當亦不過爾爾。吾
友後謂余曰。麗芳為瞽姬二妹之高足。二妹為港中有名之瞽
姬。以唱工名於時。有此師宜有此徒也。余曰。曩曾聆二妹。
今觀麗芳之落力處。頗近二妹。君言誠信也。

318. 雪鴻 （頁3）

雪鴻歌娘。為新近來自廣州者。體態苗條。靜止都生美
態。去月見其度曲於如意三樓。係以平喉唱新腔。驟聽之。
甚似極力摹倣文武耀。但其謹慎處却比文武耀為進一步。大

抵耀伶以老於歌壇自負。遂不覺其一腔一字之疏忽。鴻伶則
兢兢於一腔一字。甚恐有負聽眾之期望者。職是之故。紅[1]
伶之技。實比耀伶為進一步。脫能多採新製之文雅曲本而唱
之。當於香港歌壇中。另樹一幟。間嘗往聽唱新腔之諸伶。
如鳳影。如肖卿⋯⋯等。胥未見其有若何進步。不知雪鴻之
技。後此能如余之期望否。余評至此。尚憶有一層。鴻伶當
唱曲發音時。厥口大張。幾可窺見其喉蒂。此則未免有損度
曲時之姿勢耳。鴻伶若能稍矯此弊。其美態當更令人顧而樂
之也。

319. 鳳影

鳳影歌娘。態度輕盈。玲瓏嬌小。媚目一雙。惹人憐愛。
故彼當登壇之際。萬千目光。咸集於其形態之上。論其歌喉。
亦有勝人處者。所唱之散花腔。常人皆嫌其「震」「沙」。
然在其發音上細心觀察。則常人所嫌者。皆成為可愛矣。肖
卿歌娘亦唱散花腔者。但其聲線甚板滯。無「震」與「沙」
之活潑可喜。由此即可知常人所最嫌者正為最可愛之處。又
有謂鳳影之貌。不如妙玲。以余觀之。妙玲有妙玲之好處。
鳳影有鳳影之好處。妙玲則活潑中帶有一點莊嚴。鳳影則活
潑中帶有無限風騷。二人不同之點如此。故各有各好也。

320. 飛影

飛影歌娘。無論那一個顧曲家。皆知其擅唱大喉者。前
於廣州革命軍人慰勞會。獲有「西南樂府總領袖」之稱。雖
此銜未免過獎。然以大喉一方面而論。佳者實寥寥無幾。故

〔1〕 「紅」，當作「鴻」。

飛影於此。亦足自豪。曩於如意樓頭。聽其唱「三氣周瑜」
一曲。大賣其力。甚能令聽眾興奮。的是[1]大喉歌者中之
翹楚。據余個人觀察。則飛影之大喉。尚小有疵點。因其喉
音似濁。若稍能清晰出之。則吾信飛影之大喉。至此方臻完
美無缺。論及其色。飛影近來。已非當年韶秀。儼然一中年
婦人。但試較諸郭湘文（新近來港者） 一角。則又大勝之。
蓋湘文一角。人云其美。但相貌端莊。凜若冰霜之不可犯。
雖美何取。故二人相較。則飛影却勝一籌矣。

321. 聆月兒歌 浪漫少年 （頁4）

月兒善歌。固為港中人士所許矣。前以事離港。人多以為人
杳曲終。無復得覩其聲藝。今竟倦遊思返。表演其藝術於如
意樓。於好月當頭之後一日。電亮初耀之時。余亦施施然。
挾冊往。聽月兒歌焉。顧甫蹠二樓。則人氣中余欲嘔。以是
日為月兒重來奏技之第一日。故聞名來聽者特眾。座既為滿。
路亦塞焉。幾無迴旋之地。則月兒聲譽動人。固可月矣。既
而月兒臨塲。四座盡傾。咸注其神。望月兒顏色。慕名而來
之我。又何能例外生成。見色不視。然吾篇今茲所論。特言
其歌耳。故略其色。但論其藝。是塲所奏。為「寒嫠驚夢」
一関。此曲曲折殊甚。自中板起。而過板而慢板。復折入中
板。復由中板而首板。轉二流作收。月兒節節奏來。一無所
亂。且唱工亦殊老到。板路絕佳。尤能力求露字。唱來更覺
動人。道白亦至清朗。了無呆滯。特是関既為哀怨之曲。復
出自月兒宛轉之喉。語語道來。絲絲皆含血淚。如轉入「二
流」時所唱。「劇憐紅粉喪江湄。恨海濤中。卿眞命鄙。茜

[1] 「的是」，疑當作「的確是」。

紗窗下枉我情癡。怕對池邊個對鴛鴦并翅。今日我好比天寒
塞外。個只寡雁高飛。望卿有靈。頻夢寐。免使我夢回午夜
不勝悲。……」月兒以其哀悱纏綿之音度來。眞足令天下有
情人。同聲一哭。并嘆為絕技。然艷麗之曲。如「明皇窺浴」
一闋。月兒歌之。尤足令人心醉。當其唱至「捲珠簾。偷窺
看。玉環姿勢。令為王。春心萌動。色授、魂迷。好一比、
帶雨梨花。淋漓遍體。倩影兒。印波心。眞正實可人兒。最
消魂。新剝雞頭。況且雙峯聳竪。」嗟夫。此曲纖麗極矣。
而月兒歌至此時。玉容微頳。低鬟以巾乘其櫻吻。則凡此之
狀。尤足使聽眾神魂飄蕩耳。余聽此二闋既竟。深賞其藝術
天才所表演。蓋有獨到處矣。

322. 歌娘之歌 歸槎客 （頁 5）

緣起

　　鉛槧餘暇。輒與繁華生顧曲茶樓。繁華生之言曰。在此
役塵海中。賞心樂事。遣倦袪愁。莫登茶樓而聽歌孃度曲若
矣。彼夫慘綠少年。墮鞭公子。今夕或宴石塘。明夜或醉於
蔴埠。雖笙歌不絕於耳。顏色不絕於目。然而費時多。耗資
巨。終非經濟之道。亦非持久娛樂之計也。今吾人費數個毫
幣。即可聽四五個歌孃之曲。某也一小時唱資四員。某也一
小時唱資三員。一夕之中。動輒費十餘員。乃獲一一聘到。
而吾輩則以數個毫幣。便得飽聆清奏。且當絃管聲銷之際。
為時僅十一句鐘。聽畢歸休。尚非太晚。朝來工作。亦渾忘
困倦也。余以繁華生之言為然。遂嘗從之遊。某也擅聲。某
也擅色。備見之矣。爰將所聆而引以為佳者記之。閱者許余
言乎。

323. 燕非（頁 5 上）

此燕非聞即燕鴻之妹。非去年來自私窩。而張歌幟于香港之燕飛也。其以非名。不以飛名。殆避同音同字之意。而資[1]識別也。非之曲本甚多。評不勝評。若「玉梅花」。若「哭骨」。聆之者。多致譽詞。而余所談。則談其唱「紅絲錯繫」。非伶唱完首板道白之後。轉中板時。「往事不堪回首記。愁人怕聽杜鵑啼。漏盡更殘難入夢。有誰為我解愁思。」四句唱得確是嚦嚦鶯聲。字字清亮。至轉慢板時。一杯・二杯・三杯・之奠酒。唱得情態逼真。令人不忍卒聽。最難堪處。是尾聲兩句。「夫妻們要相會。除非在枉死城。」致其丁板符合。節拍有方。有句皆正。無字不圓。更為難得。若其他之只徒發其聲。不顧板路如何者。非伶勝之多矣。

324. 佩珊（頁 5 下）

佩珊是蔴埗之花。不是石塘之花。衡諸香港人心理。多重石塘。而忽蔴埗。彼之言曰。石塘。香港富商巨賈遊宴之地。花非佳種。不易得貴人歡。蔴埗則範圍過狹。遊其中者。類多中等階級人。瓦盆只合栽劣種。宜乎蔴花之不及石花也。然而此語。殊未可以例佩珊。佩珊雖妓而歌。然彼則力矯為正。打破習慣。觀其登歌壇時。端端整整。凜凜冰冰。佩雖有眼。而眼光不與座客接觸。佩雖有口。而口音不向座客談吐。不知佩者以為傲。知佩者。以為佩得體。而稱其歌孃之本分矣。佩之歌。以余聽之而最難恝然忘者。為「營房憶病」一曲。佩伶唱到轉中板時。「總必是。馬革裹屍。原屬軍人用命。又豈可。貪生怕死前去。苦苦哀憐。我這裏。奮起雄

[1]「資」，音同「茲」。

心。再與敵人交戰。怎奈我。手中受傷。難以向前。」此數句。
唱得乍憤乍悲。活現出一個失意軍人氣概。而佩伶之口白淸
晰[1]。高低咸宜。猶其餘事也。誰謂蒵花不及石花哉。

325. 白珊瑚 （頁 6 上）

時下所謂平喉者。唱者。以其不用費力而易學。故雖以
平日擅唱大喉。及工子喉者。亦轉而唱平喉。大有于今為烈
之勢。然唱之者雖多。而求其臻於上乘者。則殊寡也。故顧
曲者。若遇有不善此調之歌孃。徒見其啞啞發音。趨為新
穎。則避之惟恐不及。而私語曰。學而不精。勿若不學之為
愈。是言也。殆知旨矣。然以余所聽各歌孃。則白珊瑚一伶。
亦殊有足多者。白伶唱「梅之淚」至……「問蒼天。緣何故。
乜使我得咁緣慳。到如今。我為憶多情。至想到我心腸欲
爛。」此數句唱出時。絕不費力。而娓娓動聽。及收板時。
唱「虧我無聊之極。使我越覺得心煩。」又似煞有其事。繪
聲繪色。顯出心煩之態。白伶百尺竿頭。更進一步。則聲譽
不多讓他人矣。白伶勉之。

326. 我評嫣紅 醉紅生 （頁 6 下）

嫣紅。挾藝自佗江來。買技如意樓頭。聲譽大著。人云。
嫣孃每臨塲。座輒為滿。某第以喜新厭故置之。初弗為動。
然同僚浩明宗人告我。謂嫣孃為名優白某之妹。某曰。胡說。
若何所據而云然。彼曰。安有所據。吾蓋常引白某為優界明
星。今嫣孃之聲技。亦足登詞界明星之林。吾深賞二人。胥
以兄妹稱之耳。某乃大笑。顧心亦怦然動矣。日昨之夕。散

[1] 「晰」，當作「晰」。

一粒野。買車而往。造如意樓。聽嫣孃歌。嫣孃是日所奏。為泣荊花與蚨蝶美人二関。茲二曲者。余已習聆。因之頗為致憾。謂無以飫吾望矣。既檀板輕揚。嫣孃歌來。音韻悠然。隨樂聲而上下。清越生人意遠。乃大擊節。頗引浩明宗人所見為當。心醉勿已。至是輒破工夫而往。於弗覺間。居然加入追香隊裡矣。幸素以嚴緊自律。又善自欽抑。得弗為同僚所譏。且余自情海歸來。宅心無地。則借嫣孃一曲清歌。固足遣吾未了之情緒。而嫣孃歌時。端麗姿容。閒雅態度。不肅不佻。吾對之尤覺心曠神怡。愁煩盡滌矣。矧聽眾固弗少為散伊鬱而來者。然則嫣孃。厥功偉哉。

327. 我論妙玲色藝　倚紅　（頁7上）

妙玲女士。馳譽詞壇。亦有日矣。前曾於如意樓聽其詞。女士問年可十六以來。貌娟麗。一雙秋水。尤饒靈光。殊醉人矣。劉海初覆額。經微風顫。益寫姿媚。女士善生喉。吾友某。許為第一。別伶奏此。多弗及。人咸韙之。蓋女士既善運其喉。故當檀板輕揚。櫻唇只微綻。則清音悠然而度。騰於四座。經時猶滯人腦。而女士奏時。但若於有意無意中。滋弗覺其費力。并出牽强。頗稱圓到。是夕所詞。適為宋王臺一関。尤為先得余心。正以是曲為粵曲名家黃言情君所撰。實足當慷慨激昂。淋漓盡致之目。抑宗國陰沉。即今極矣。國民但知酣嬉醉舞。初無荊棘銅駝之感。則此悲壯之音。藉女士之檀吻而度。亦足興吾華宗振奮心乎。矧時下歌者。多喜靡靡之音。為下里巴人之調。令人酸震莫耐。女士能矯其弊。余甚嘉之。并冀彼豎編劇大家之牌者。多編此種曲本。其食報將與普及教育同也。然聞人言。女士之親。頗欲移此

奇花。植諸石畔。作搖錢樹。嗟夫。此女正如巖際幽蘭。獨
標孤麗。迎風而舞。果為罡風所折。墜入青溷。寧勿大可哀
耶。

328. 妙珍今昔之比較　是我　（頁 7 下）

　　妙珍一角。不向歌臺上獻技。離今已有四年了。昨天。
有人向我說。妙珍又來了。我初時不大相信。以為她明明做
了上香爐多年。不難製造成幾個小妙珍。在家弄弄好乖乖。
再出則甚。大抵妙珍從前負了盛譽。現今有人襲用她的名義。
如麗華之後有麗華。同一例呢。而我雖然這樣懷疑。但晚晚
都是在歌塲裏鬼混。何不走去打聽一吓。打破這個悶葫蘆。
特地找張報紙看看。因此知到她在如意茶樓唱二塲。馬上跑
去入座。誰知我上樓的時候。她剛剛跟住上來。見她的花容。
不減從前艷麗。照常理論。隔別幾年。相貌自然同年齡變老。
不知她是否有駐顏術呢。抑或臉上厚掃了白灰水。燈光掩映。
我的眼睛發花哪。心裏左思右量。而茶博士已掛出一方木牌。
初時我以為她又演演那枝用平喉唱的聲聲淚了。誰知選着管
仲觀星一曲。改唱大喉。聲線老到。腔口與科白俱佳。全枝
曲本。一個鐘頭纔能唱完。以去管仲時唱「乙反慢板」那段
為最精警。後來分去管平。鮑叔牙。公孫隰明。郭意仲。高
虎。幾人。唱情雖短。而發音也因各人而異。不肯苟且。足
見細心。唱工似較從前進步一點。度曲時含有一種雍容態度。
更非尋常唱角所能學得到。今後歌臺上又多一個好手了。

329. 靈芝小語　繁華生　（頁 8 上）

　　小靈芝為新近名噪一時之歌姬。其唱工宜於平喉。且宜

於唱大喉。曩者於公共茶園曾一度聽之。爾時所度曲名為「樊梨花罪子」。此曲本已不佳。蓋全曲用大鑼大鼓處。非常之繁多。震耳欲聾。殊討人厭。況芝伶又不能旦喉。初時之白口[1]。尤能勉強過去。繼則格格不能出諸口。然彼姝亦自知不能勝任。不如其已。故終則籠統以近於平喉之大喉唱出之。令人難分為武為旦。殊可哂也。

　　該姬之貌。驟觀之。頗覺美麗。其首甚圓。雙瞳亦大。青絲已剪。飾以珠箍。為電燈之光反射。乃熠爚觀眾之目。實則徐娘已老。丰韻尚存。非復當年活潑嬌媚矣。爾時余覩彼衣長馬甲。厚施朱粉。其髮蓬蓬。有如西方之人。惟體過矮。為不肖耳。

　　芝伶「派頭」極硬。為常姬所弗克企及。以首飾言。則珠鑽玉石、白金手表[2]。無不令人目炫。餘則女僕奉茶烟。追隨左右。又次則繡花坐墊。私家手車。其奢麗眞為他姬不及。吾友研香舊侶言。彼姝者子。如斯華麗。毋怪其度曲之資。亦視他姬為過。譬之商店之傢私整潔。裝修華麗。夥記「人工」。食用豐富。又安能減低物價以就人耶。余頗韙其論。

說薈　（頁9上）

330. 如意樓頭一夕濡筆　雄關退叟

　　滄江不隔。估帆復飛。余乃杖短策。携輕笥。泛泛乎烟水。新霜點鬢。初日窺窗。聽瀰瀰之波聲。蓋有載人離恨過

〔1〕「白口」，當作「口白」。
〔2〕「表」，即「錶」。

西州之感矣。已而一枕黑甜。忽喧渡口。余始飄然誕登。寓於濱江之館。向晚燈火沸天。小飲未醉。頗欲有所揮斥。藉拓雄襟。然久役鞍鞭。已忘風物。出門惘惘。明月笑[1]人。或謂余曰。翁奚為不往如意樓也。余愕然問故。或笑曰。迂哉。此翁。曾有最著名之娛樂所而不識者乎。余浼為導。至則巍然一茶樓也。相與登至二樓而休焉。維時管絃徐引。金鼓不鳴。一少女飄鬖剪水。嚦嚦為黃鸝之囀。回憶陌上携柑時。雖覺靜躁不同。而盪氣廻腸則一。重以玉壺清茗。活火烹來。陸羽言之不詳。盧仝夢都未到。窃嘆其主人規劃之周密也。及夫宮移羽換。舊去新來。翻洛水之驚鴻。歌汾河之歸雁。再接再厲。愈唱愈高。各奏爾能。莫名其妙。真足忘憂蠲忿。遊目騁懷。自謂此行不負矣。流光電激。百檖非修。安得老於笙歌叢裏。而以謝太傅自命哉。

331. 滑稽小說 如意 言情室主 （頁 9 下）

　　玄虛子讀錄異記。至于靑洪君贈婢如願事。心窃慕之。似至廢食失眠。居恒咄咄書空。謂苟能如吾意願。雖苦心志。勞筋骨。餓體膚。亦樂受之。一夕。明月初上。好風乍來。玄虛子方作非非想。忽覺異香送舌。有美一人。冉冉來。其裝束也固妙絕入時。而容光也則艷麗可愛。見玄虛子。作流波之一笑。曰。君毋作痴想。請隨儂至目的地。可慰望矣。玄虛子猶豫未敢往。美人更作嘻笑曰。葉公好龍。旦夕塗之。何其意切。乃真龍造訪。反懼而匿榻下。與子之見。得毋同乎。儂非禍君。特來作招待也。玄虛子意動。隨之行。行行重行行。巍樓在望。建築侈麗。金璧輝煌。偉哉此樓。美奐

[1] 「笑」，疑當作「照」。

美輪矣。美人笑指此中曰。君試進其間。隨意所有。毋快快
也。玄虛子奇之。顧樓外。大書如意二字。精神勃發。逕登
樓則見地方宏敞。雅潔無倫。竊念地方安適。何似[1]座位都
無。詎念未已。而雲石之桌。酸枝之椅。陳列目前。玄虛子
詫異坐之。口渴思茶。而香茗已陳桌右。引杯自啜。忽思食。
轉眼點心畢集。香甜可口。更念點心佳矣。惟麵粉等尤足充
腸。煞那間。而湯炒撈麵與粉等皆備。其味之美。珍羞百味。
不是過也。既飽且快。思得音樂悅耳。俄而鑼鼓大作。絃管
叶奏。洋洋乎洵可樂也。然次祇聞其樂。未聽其歌。不免美
中不足。方想象問。而歌姬聯翩來。同坐歌壇。次第唱和。
曰大喉。曰子喉。曰老喉。曰平喉。曰生喉。各擅所長。應
有盡有。玄虛子大樂。此身仿同李三郎幻遊清虛府。聽霓裳
羽衣曲。不復知有人間世上。既而曰。如意樓乎。其命意即
在斯乎。詢諸介來之美人。美人笑頷之。玄虛子曰。早知是
間有如意。悔當年心羨青洪君事。以為妄想也。美人鞠然。
送之門外。曰。昔人遊桃花源。謂是間不足為外人道。然此
間盡足為外人道。勞君為我宣傳。便知擾攘世界中。尚有此
樂土也。玄虛子欣然許之。歸而述其事於余。紀之如左。

曲本 （頁 14）

332. 唐明皇窺浴 （月兒唱本） （頁 14-15）

　　（六波令） 景陽初報五更鐘。仙人掌上玉芙蓉。當今
天子朝元日。五色雲車駕六龍。（白） 孤家唐天寶在位。
自從繼承大統。幸喜民安國泰。祇因楊家有女。蕙質芳姿。

[1] 「似」，當作「以」。

一朝承倖。遂使三千寵愛。移在其身。王無妃子不樂。妃子
無朕不歡。視政方完。內監擺駕回宮可。（中板） 唐天寶、
承大位、可算太平、有象。那四夷、齊歸附才得物阜、民康。
孤自從。聞得楊家有女、生得沉魚落雁。真果是比花花減色、
比月月朦朧、真正貌美、無雙。後宮中。佳麗三千，試問誰
能，比抗。承雨露。歡朝暮愛[1]、寵擅專房。他的父兄，和
姊妹們。門戶生輝，個個同沾恩廣。佢話重生女，不重生男，
變盡天下父母，心腸。呌內臣。忙擺駕西宮，而往。（介）
與妃子。來共樂切莫負此，韶光。（入塲小鑼打引） 玉樓
天畔起笙歌。風送宮嬪笑語和。玉漏始開聞夜永。水晶簾捲
近秋河。（白） 妹妹請了，娘娘宴罷，沉沉大醉，我們西
宮侍候，（貴妃醉酒）（白） 哀家楊氏太真，方才百花亭
宴罷回宮，食得沉沉大醉，宮女與哀家卸裝進浴也，（罵玉
郎） 黃昏卸却殘妝罷，窗外西風冷透紗，聽秋[2]聲，一陣
陣，細如雨下，何處與人閒嗑呀，望穿了秋水，不見還家，
潸潸淚如麻，又是想他，又是恨他，手拿着，紅繡鞋兒，占
鬼卦唷，（入塲）（首板） 駕輕車，往西宮，輪如飛快，（中
板） 多情月，他今晚與孤步步，相隨。孤一心，要學個，
襄王，去會個個，神女。與楊妃，同耍樂，暢叙歡娛。一路
上，又只見，天堦夜色，涼如水。麝蘭香送，晚風吹。輕車
快走，如飛而去。（介） 見宮女，問玉環，所往何之[3]。
（宮女中板） 西宮娘，方才間。食得沉沉，大醉。華清池，
來出浴。去了多時。（生中板） 聞說道，楊愛妃，往那華池、

〔1〕「歡朝暮愛」，疑當作「朝歡暮愛」。

〔2〕「秋」，陳非儂《沙三少》作「蕉」，見鄭裕龍校訂《笙簧集》，
　　　頁 82。

〔3〕「之」，疑當作「處」字。

戲水。待為王，偷看他雪質，冰肌。叫宮女，莫驚揚，快些
兩傍，且退。（介） 倚薰籠，看一看，一朵出水，芙渠。。（慢
中板） 捲珠簾，偷窺看，玉環，姿勢。令為王，春心萌動，
色授，魂迷。好一似，帶雨梨花，淋漓遍體。倩影兒，印波
心，真正實可，人兒。最銷魂，新剝雞頭，況且雙峯，聳豎。
真正係，梅花為骨，雪玉為肌。綠雲鬢，風吹透，一派麝蘭，
香氣。溫泉水滑，洗凝脂。微步凌波，池邊玉立。好一軸，
美人戲水，圖畫，依稀。罩輕紗，侍兒扶起，還覺嬌姿，無力。
柳腰桃臉，舉步遲遲。這形容，可比那仙姬，降世。想為王，
三生有幸，纔立他，為妃。扣薰籠，孤有意把那美人，驚起。
（介） 他秋波，斜一弄，笑口，微微。王如今，胸內轆轤，
難把心猿，鎖住。宮帷內，坐龍床，如醉，如痴。傳口詔，
宣玉環，衣冠覲見。（玉唱下句） 溫泉出浴，步遲遲。雲鬢
雙垂，懶梳起。柳腰無力，都要扶持。接駕遲，求聖主把妾
臣，饒恕。（介）（王唱下句） 楊太真，又何必禮貌，如斯。
用手兒，王忙把美人扶起。（介） 對妃子，王這裏心動，神
馳。耳邊廂，又聽得三更，鼓起。舉頭看，又只見斗轉，星
移。想起了，今晚係銀河相會，七月七。（介）（玉唱下句）
難道是我輩凡夫，比不如，（王唱下句） 妃子可謂會王意。
（玉唱） 雙携玉手進羅幃。（王唱） 襄王今夜會神女。（仝
唱） 紅綃帳罩住了，玉燕，雙飛。

333. 寒鵞驚夢（梆子腔）（月兒唱本）（頁 15-16）

（中板）有多少。風流債、欲把情天、問一句。老蒼天、
緣何故、使我被繞、情絲。記當初、獨泛蓉湖、得蒙長者、
不棄。鶺鴒林下、可以聊借一枝。那晚夜、寂寞空庭、曾見

梨容帶淚。哭落花、纏綿綺恨兩人一樣、情痴。同是傷心人、
本該要相憐相惜。蒙不棄、淒涼孤館、得你蓮步、來移。你
為憐才、處處關情、又殷殷致意。三生有幸、與嬌你共訂、
羅絲。有誰知、好事多磨、偏惹情天妒忌。（過板） 為功
名、馳驅皇道、迫要忍淚、分離。（慢板） 寒窻外、月朦朧、
更籌、初起。痴心人、今晚夜、愁懷百結、暗自落淚、漣漪。
最撩人、四壁虫聲、悲音徹耳、好似助我、嘆惜。夜雞鳴、
又觸起我恨綺、愁悲。問情天、因何故、生我如此多情、何
以如斯、妒忌。今晚夜、憶佳人、心亂、如絲。（中板） 盼
切音容、佳人未至。暗自傷情、暗神馳。百結愁腸、未知何
時得已。（介） 鶼鶼鰈鰈、究竟叙會、何期。（白） 小生
何夢霞。曾記蓉湖泛棹。設帳白家。久聞居停有婦。名喚梨
娘。佢善病工愁。才德兼備。小生常懷渴念。只恨欲見無由。
那晚夜靜無聊。園林散步。只見殘紅遍地。更動我怨思。因
此聊效蠻卿韻事。藉解悶腔。不料翌晚埋香塚畔。忽聞泣訴
之聲。我估落花有靈。慰儂寂寞因此散步園中。得逢嬌面。
彼此默默合情。心心相印。後蒙長者垂憐。不以庸才見棄。
只望生生世世、婦婦夫夫。卒因功名未獲。迫赴秋闈。今日
及第回來。佳人已杳。曾命書童往訪。未見回來。客舍孤燈。
怎不令人心悶也。（中板） 曾命書童、把佳人訪。未見他回
來、掛愁腸。（地錦書童上白） 忙將白家事。報與相公知。
（生白） 站立。（童白） 從命。（生） 事情怎樣。（童）
相公不好。白家被劫。一家人未知失落何方。梨娘被賊窮追。
投河畢命去了。（生） 怎麼講。梨娘被賊窮追。投河畢命去
了。此事當真。（童） 當真。（生） 果然。（童） 果然。
（生作氣倒）（首板） 聞報到、白梨娘、珠沉玉碎。（滾花）
好比亂箭射心裡。捨不得嬌姿叫一句。（哭介） 幾回腸斷

淚如珠。（白）叫書童你準備酒筵。候爺河邊祭奠。（童）
從命。（生二流）孤館無聊。更闌夜靜。愁人怕聽。杜鵑鳴。
聲聲泣血、流花徑。觸起了愁人、今晚夜、越傷情。獨自徘
徊。不分、路徑。高低難辨、與共坭濘。來至在河邊。我頻
施視線。你睇滿江殘月。照不見你個埋艷墳塋（童白）啓
稟相公。也曾來到河邊。（生）與爺酒筵侍候。（童）從
命。（過場）啓稟相公。酒筵也曾準備。（生）與爺廻避。
（童下生白）唉、我的未婚妻。我的意中人呀。曾記埋香
塚畔。兩人何等纏綿。只為利祿欺人。迫馳驅於皇道。所望
夫榮妻貴。共享齊眉。今日衣錦回來。前緣難續。豈眞月老
昏庸。把我姻緣錯註。抑亦情天狡獪。至令我鳳侶難諧。我
本恨人。應逢恨事。卿非怨女。更動怨思。今日只具薄酒三
杯。心香一瓣。卿魂若在。鑒我愚誠罷妻呀。初杯酒。奠嬌
魂。藕絲未斷、枉偷生。一別已成、千古恨。河邊氣煞、呢
個斷腸人。二杯酒。表愚誠。有何靈術會卿卿。大好姻緣、
成泡影。鷁鴣有恨、枉喚多情。三杯酒。怨情天。姻緣拆散、
有誰憐。既賦聰明、何薄命。那堪紅粉喪幽冥罷妻。我的意
中人、叫你千言不答、萬語無聲、看將來、眞是令人氣煞我
呀也。（首板）薄命花。遭狂暴。芳魂何倚。（重句）（想
思慢板）恨鄙人。生非是、司香使。金鈴十萬、難把你愛護、
維持。卿罷卿。你可曾記。埋香塚畔。細語融融、愛憐、備至。
兩情投契、勝過鶼鶼連枝。你還說道。海枯石爛。不移、此
志。有誰知。別離未久、卿你一命、凌夷。卿卿眞薄命。江
水太無情。蒼天在上、且聽在下怨一句。（重句）因何緣故。
未婚夫妻、死別離。怨聲上蒼。拆散鴛鴦。冷冷清清。衿泠
枕寒。好一比。杜鵑在枝上唱。聲聲淒慘。血班班。流不盡。
暗偷彈。此情此景、能不涕淚漣如。象以齒亡。麝為香死。

你儘堪比例。只可憐。洛陽兒女。死於非命。才是十五齡餘。
今日裡春謝花殘。自怨東風無力。尋春已晚。空嘆杜牧來遲。
捧心香、奠淚酒。願卿有靈。須要鑒儂心事。怎能够。黃泉
有路。等我化蝶追隨。哭嬌姿。血淚流干。心如刀刺。（二流）
劇憐紅粉、喪江眉。恨海濤中。卿真、命鄙。茜沙窻下、枉
我、情痴。怕對池邊、個對鴛鴦、並翅。今日我好似天寒塞
外、個只寡雁、高飛。望卿有靈。頻來、夢寐。免使我夢回
午夜、不勝悲。好事不成、有何、樂趣。（收板）　從此後。
綿綿長恨。欲絕無期。

334. 情劫哭棺　（珮珊唱本）　（頁 16-17）

　　（二流）　嘆緣慳、哭美人。滿腔懷恨。使我又長慟。
淚洒紛紛。春殘花謝、芳姿難近。溫柔鄉裡、空說銷魂。想
當日，我兩人，情絲縛緊。實只望，同諧到老，永遠相親。
怎知道，他薄命如花，一朝身殞。一見棺材，使我滿面淚痕。
（白）　罷了我的未婚妻呀，我的意中人吓，可恨蒼天不仁，
虧你多磨好事，還是自盡身亡，故不能與卿你，同訂河洲。
唉，正是我非紅，不幸，可恨祈靈不良，強迫于你，至有死
于紅羅，三尺，今日水流花落，陰陽各別，令我朝夕相思，
精神，痛苦，我的愛卿，吓，今日蒼天無情，佳人短命，珠
沉玉碎，花月凋零。你我姻緣、變成幻影、從前恩愛、盡付
東流也，（首板）　哭一聲，未婚妻。珠淚難忍。（重句）
夜沉沉，人寂靜，半夜三更，我又冒險到來，都是為你，傷
神。痛嬌妻，命喪紅羅，竟遭，不幸。真果是，由來薄命都
是，美人。想當時，珠簾月上，玲瓏影。花前月下，証香盟。
此情使我長追憶，真是令人長恨。今晚夜，舊事思量在目前，

銷魂事去，無尋處，使我情淚，紛紛。恨只恨，那蒼天，你又並無憐憫。莫不是姻緣內，未曾注有我一對，情人。莫不是，蒼天降下一把無情劍，原來傷我，不幸。斬斷了，夫妻情重，情痴，情緣，情根。既無緣，又何苦，當日相逢心心，相印。既有緣，不該同分散，陰陽各別，令我朝夕，相思。好比，孤雁，失群。在棺前，哭得我，咽喉，哽啞吓。（二流）　心心難捨，我的個[1]意中人。與卿你無緣，一別永成千古恨。為甚麼情天，喪香魂。到不如開棺抱骸，回山瘞殯。一見屍骸，痛我魂。越思越想，珠淚難忍。耳邊樵樓，打五更，背逃走，免人來追問。（收板）　痴情人，真果是，死也要相親。

335. 情鵑罵玉　（梆腔子[2]）　（瓊仙唱本）　（頁17）

　　（打引）　往事多如夢。愁心惹恨長。（介）　三春花事過雲煙。滿目荒涼思悄然。湘館依稀人已渺。悠悠生死別經年。（白）　奴婢紫鵑、在賈府充當一名鴉[3]鬟、蒙夫人派奴在瀟湘館侍奉林姑娘、又蒙林姑娘待奴如全姊妹一般、誰料天不從人、二豎為災、我家姑娘、也曾早辭塵世、（一節）回想姑娘在生之時、與寶二爺情投意合、好比連理同枝、只恨事情反覆、却被璉二奶擺弄夫人、將寶姑娘迎娶過門、與寶二爺拜堂成親、可憐我家姑娘、聞聽消息、口吐鮮紅、焚化詩詞、一命嗚呼、（三節）　曾記姑娘絕命之時、正是二爺拜堂之夜、奴估道二爺尚念前情、誰料他只知夫妻恩愛、看

〔1〕「的個」，疑當作「個的」。

〔2〕「梆腔子」，當作「梆子腔」。

〔3〕「鴉」，即「丫」。

來負義無情、今日兔死狐悲、怎不叫奴傷心、（慢板芙蓉腔亦可）挑殘燈盞、夜更闌、自嗟、自嘆。觸前情、無限恨、兔死狐悲、虧我百結、愁腸。偷自苦、淚滿顏、寶黛情深、不過是如同、夢幻。又好比、鏡花水月、讒言擺弄、恨起、波瀾。猶記得、那一夜、奴的姑娘、在於瀟湘、命喪。口聲聲、來叫道、寶玉你好可憐他、死得、凄涼。（中板）留下奴影只形單、好比失群孤雁。對殘燈、飄飄淚洒透、羅裳。。恨只恨、寶黛姻緣、變作煙消、雲散。寶二爺、把前情拋棄、看來是個、薄情郎。從此後、瀟湘零落、難望他重來、顧盼。皆因是、玉人何處、別時容易、見時難。正在凄涼、忽聽得階前、聲響。（中板）紗窗外、來了怡紅公子、叩門忙。見他來、情更慘。輕移步、到窗檻。寶二爺、你因何幹。夜更深、冐[1]風寒。到此西廂、來探望。（慢滾花）何勞千金貴步、下盼呢個無主、鴉環。尊一聲、寶二爺、你何用在門前站。縱然有要事、請你明日、再商量。你睇吓、夜靜更闌、須要早些回房、來抖安。恐防寶二奶奶、怪你情性、刁蠻。你林妹妹在生、還任你瀟湘常來往。今日人亡事了、難怪奴把你、阻攔。所謂金玉良緣、已自成實況。唉、可憐我的薄命小姐、飲恨身亡。一之為甚、豈可再把、情波翻[2]。請你快些回去、免受風寒。（轉中板）錦上添花、多見慣。雪中送炭世上難。一心看破、情羅網。常伴青燈、古佛傍。富貴繁[3]華、非奴望。（滾花）奴為[4]有、把紅塵、看破、參拜、慈航。

〔1〕「冐」，當作「冒」。
〔2〕「波翻」，疑作「翻波」。
〔3〕「繁」，疑當作「榮」。
〔4〕「為」，疑當作「惟」。

336. 佳偶兵戎 （白珊珊唱本） （頁 17-18）

　　（首板）打破了、玉籠、飛彩鳳。（雙句）（滾花）頓開金鎖、走蛟龍。（白）本藩奉王命，親自來點兵，孤家言和語，你們要細聽呀。（慢板）叫一聲，衆兵士，細聽，我言語。（白欖）開言叫一聲，你的衆軍士，本藩奉王命，親自來督師，你估去邊處，去打的女子，你不用帶刀鎗。唔使帶兵器，第一帶粉紙，第二帶胭脂，舉動要溫柔，說話要潮氣，對待的女子。第一要腰脂，如果係咁樣，女人必鍾意、女人鍾意你，有你地便宜，陣上來招親，兵戎成艷事，軍營當洞房，過你地好日子，我劏猪兼殺羊，等你高慶[1]的，問聲衆軍士，你話得意唔得意，（慢板）呢番說話、你緊記、心時。男同女。來對壘，若然打勝千祈，咪追佢。（白欖）若果在陣上，兩軍來對壘，若然打勝左，千祈咪過追，大家齊下馬，把盔甲來除，拋棄手中槍，高聲叫一句，你話姑娘唔使走，我唔將你追，快的返轉頭，有說話躊躇，天公早生成，一男配一女，一代傳一代，天地至唔噲空虛，眞不明你等，同天地作對，而家幾得意，睇住你就衰、光陰如矢箭、歲月如流水，眞係斬吓眼，你地幾十歲，等到個陣時，有鬼將你娶，呢一番說話，料必勸服佢，個陣嫁左你，夫唱婦又隨，而家講出來，連我流口水。（慢板）呢番說話，未有子虛。辭別了，大丞相，把程，來啓。把程來啓。（滾花）如果係娶靚老婆，跟住我來呀。

【說明】　參見馬師曾《佳偶兵戎之城樓練兵》（見《笙簧集》，頁51-52）及馬師曾《佳偶兵戎之點兵》（見《笙簧集》，頁77-79）。

〔1〕「慶」，音同「興」。

337. 秋孃恨 （梆子二簧腔）（瓊仙唱本）（頁 18）

（中板）　園林夜靜、人聲寂。為郎憔悴、倍淒其。想起當年、恩愛事。偷彈珠淚、暗神馳。說甚麼生生、和世世。姻緣變幻、負佳期、轉瞬年華、如水逝。巫山雲雨、夢迷離。觸景思人、心欲碎。滿懷憂恨、倩誰知。（慢板）　想、當日。在青樓、飄蓬、飛絮。平康中多半是、（轉落二簧慢板）走馬王孫、一個個、個一個、一個一個負義、男兒。可憐儂、身世飄零、是幽蘭、弱質。解語花、被狂風、吹落在、污泥。幸遇着、繆蓮仙將奴、憐惜。乍相逢、好一似、魚水、相依。寔只望、託以終身、從此名花、有主。有誰知、驪歌忽唱、一旦、分離。（轉落西皮）　致令得今日望穿了秋水、伊人、何處、相會、何時。豈眞是、好事多磨、從來古語。離人思婦割斷、情絲。（回慢板）　今晚夜、散步園林解解、愁緒。到花間、悄無語、瞻眺、徘徊。（中板）　又只見、秋海棠宿露、含珠。好似替儂、垂淚。丹桂花、欲言不語、莫非是笑我。痴迷。對嫦娥、顧影自憐、誰惜紅顏、命鄙。為郎憔悴、累得我病骨、支離。到後來、春盡花殘、只恐怕玉容、無主。九迴腸斷、恨如絲。花陰下、又聽得有人、到此。（轉花）椅欄杆、看一看、到者是誰。

338. 遊子驪歌 （燕紅唱本）（頁 18-19）

（首板）　到陽關。最黯然。蕭蕭、風雨。（中）　消愁惟有、再傾卮。今宵酒醒、身何處。微風吹動、綠楊堤。杜鵑泣血、榴花底。一溪流水送斜暉。遙望着村居、炊煙起。黃昏將近、鳥來歸。滿佈錦霞、天邊際。白雲深處、樹煙迷。旅況寂聊、我就心中、自翳。（過）破愁城。除非是再與把盞、

為提。（白）下走勞人、性原痴癖、生平自解相思、僕本恨人、終日為情顛倒、因此十年落魄、一覺楊[1]州、雲散水流、終成薄倖。怎奈沈腰潘鬢、受盡消磨、昔日風流、如今安在、可嘆世間痴心兒女、都是會小離多、思想起來、正是月不長圓花易落、別時容易見時難也、（朦朧牌子白）回憶燈紅酒綠時。一絲情緒兩心知。緣何又向章台別。楊柳依依無限悲也。（二王首板）悲莫悲。生別離。魂消、極矣。（重句）（慢板）恨光陰。如過客。對酒當歌。人生幾何、須要行樂、及時。（過）曾記得。五陵年少、白馬雕鞍、夜遊、金市、每遇着、良辰美景、淸風明月、我就不醉、無歸。對流鶯、坐綺筵、一雙一詠、暢敘幽情、我亦坐中、佳市。過酒家、良朋濟濟、不過是醉朋阮藉、又是病渴、相如。聽琵琶、擊銅壺、一曲纏頭、綾綃無數、可謂賞心樂事。酒十斤、食萬錢、不作愚庸、愛惜小費、至使後世、為痴。捲珠簾、垂羅帳、惟恐夜深、解語。花垂去、燒銀燭、照紅粧、令我心動、神移。掛金鈴、懸彩幡、護花有使。不怕東風無力。只可恨、落紅成陣、今日化作、春泥。都只為、在雁門、顧曲周郎、又遇嫦娥、假食。新雙知又是多情人、心心、相印。與嬌携手、同車。採芙蓉、載鴛鴦、豈料悲生樂極。至令得結膠投漆、都要暫別、須臾。雖然是、古有言、客雖云樂、不如、歸去。又怎奈、君住馬疲、妾去、蠶飢、令我默默依依。問居君、也說是、有個盈虛、消息。縱然是。彩雲易散、未必好夢、難期。聞斯語、徒望着、晚節當榮、惟有秋蘭、可喻。因此上。折芳馨聊贈、所思。長亭路、別無言、只有歌心、詠意。怕只怕。他日裡聲言不獲、至使抱恨、何如。嘆人生。歡會

〔1〕「楊」，當作「揚」。

少、我豈無情誰能、遣此。（滾花）從此伯勞東去、燕西歸。
銀燭有心、還惜別。君問歸期、未有期。倘若我未成名、卿
經賣志。怎學得何郎、一串珠。可惜紅豆滿林、相思、莫寄。
縱有秦箏趙瑟、譜不盡那斷腸詞。今晚夜月明、不知玉人在
何處。但只願。他年相會、有期。

339. 碧玉梨花 （佩山[1] 唱本）（頁 19）

（中板）步園林，一陣陣，秋風撲面。又只見，平橋衰
柳，鎖住，寒烟。耳邊廂[2]，梧桐葉落分飛，片片。那殘紅，
落花無主，你話倩乜，誰憐。對此景，荒涼滿目，把我柔腸，
百轉。真果是，愁人怕對，呢個秋色，無邊。況且他[3]，客
途抱恨，無限愁新[4]，舊怨。細凝眸，園林寂淨，襯住晚
景，涼天。想人生，才子佳人，多係緣慳福淺。正所謂，天
邊明月偏不常圓。對芙蓉，又好比對着美人，笑臉。又只見，
依稀楊柳，佢舞弄，風前。苦煞了，知心人，好比分飛、勞
燕。（介）又記得，碧玉梨花，掛在，衿前。（慢板）意中人。
我的麗娥姐。遠隔一方，今日難以，見面。佢生與死，我又
難預料，默祝穹蒼你庇佑，安然。俺少棠，今日裡，他鄉作
客心歸，似箭。在此間，寂無聊，思嬌情緒，真係[5]度日，

〔1〕「山」，當作「珊」。

〔2〕「耳邊廂」，任碧珊《園林憶恨》作「耳邊聲，又聽得」，見《璧
架公司第四期唱片曲本》，頁 128。

〔3〕「他」，任碧珊《園林憶恨》作「我」，見《璧架公司第四期唱
片曲本》，頁 128。

〔4〕「愁新」，當作「新愁」。

〔5〕「真係」，任碧珊《園林憶恨》作「好比」，見《璧架公司第四
期唱片曲本》，頁 129。

如年。曾記得，與他肝膽情投幾回，眷戀。我兩人，情與義，纏綿相愛，又復相憐。（嘆板）今日關山咫尺。東西兩便[1]。縱有雁扎魚書，也是渺然。虧我心似轆轤，千百轉。搔首問一句，呢個奈何天。（中板）所謂緣慳兩字，空眷戀。懷人愁對，月華圓。紅顏天妒，終難免。恨成千古，對誰言。但願女媧，行方便。煆煉情石，補情天。今生恐怕，難見面。除非相會，在黃泉。我對住呢朵碧玉梨花，悲聲、哽咽。（收板）未知何日，好月，團圓。

【說明】 參見《客途秋恨》上卷（見《笙簧集》，頁71-72）及牡丹蘇《名士風流》（《笙簧集》，頁210-211）。

340. 鳳儀亭 （妙珍唱本）（頁 19-20）

（首板） 呂奉仙、為佳人、無心上殿。（跳架慢板）私自回府、會貂蟬。（白）五倫顛倒不仁父，口食黃蓮心內苦，氣煞英雄俺呂布，鳳儀亭上來訴苦也。（慢板）呂奉先，為佳人，無心，上殿。昨夜裡，見貂蟬，坐臥，不寧。當日裡，泗水關。誰不，恭敬。（過位） 有誰知，今日裡，誤進，董門。曾記得，在東林院。文武，會宴。（過位） 那一個，不曉得，奉仙，威名。俺錯認，那李肅，多謀，奸佞。（過位） 他用計，赤兔馬，把某，來聘。俺無才，就把丁建陽，一命，歸陰。（過位） 一時錯，逞英雄，刀下、無情。實只望，投董卓，身居，貴品。有誰知，至今時，有恨，難伸。（中板）當日泗水，來上進。可恨李肅，不是人。二更說某，某不允。

[1] 「兩便」，任碧珊《園林憶恨》作「各別」，見《璧架公司第四期唱片曲本》，頁129。

三更叫我，殺父親。自古云有禮，人情近。算來財帛，動人心。虎牢關前，誰不振。劉關張兄弟，失三魂。天下諸侯，誰敢近。本侯四海，也聞名。王司徒，昨日無故，把某請。酒席筵前，將女，定某親。實只望佳人，成龍[1]聘。有誰知董卓，不是人。父霸子妻，理不應。列國中有個，王楚平。江山失散，無了命。莫不是奉先[2]今日，李洪健。中[3]宵不睡，同上殿。私自回府，會貂蟬。畫戟無心，提賴戰。（花）不覺來到，府門前。下了赤兔馬，內進。不覺來到，鳳儀亭。手扶欄杆，鳳儀亭進。花園四下，靜無人。怒氣不息，且坐定。（收板）　待等。佳人。訴真情呀。

【說明】　參見靚元亨《呂奉仙鳳儀亭訴苦》（《璧架唱片曲本第四期》，頁 114-115）。此版本與靚元亨之唱本，於文句字辭方面有不少刪改，宜校對。

341. 三錯紅顏　（鳳影唱本）　（頁 20）

（中板）　今日裡、俺俺一病、都係垂危、一旦。皆因係我當日、錯認紅顏。枉我一個蓋世英雄、單思不慣。為多情、致令我心鎖在情關。怕只怕藥石無靈、難免單思成病患。問蒼天因何故，把我這樣，為難。（慢板）　想當日，奉了嚴親命，送着「玄霜」去到洪府家上。在梅園，曾相遇，一位醜貌姑娘。到後來，我的年伯父，海外歸來，蒙佢垂青，

[1]　「龍」，靚元亨《呂奉仙鳳儀亭訴苦》作「親」，見《璧架公司第四期唱片曲本》，頁 115。

[2]　「先」，當作「仙」。

[3]　「中」，靚元亨《呂奉仙鳳儀亭訴苦》作「通」，見《璧架公司第四期唱片曲本》，頁 115。

顧盼。設瓊筵，酬謝我，將女兒許配，與我共結、鸞凰。我初以為、把那梅園中、個個貌醜鍾無艷、這一位佳人、來配俺。因此上，我屢屢不應承，所以鑄成大錯、錯在其間。在席前，佢重傳口令，叫小女紅綾出堂、把盞。我未見佢芳容、先聞聽、個的環佩、珊珊。（轉中板） 猛然間，素女臨凡，嫦娥下降。真果是，傾城傾國，如花似玉貌美無雙。環佩珊珊，玉立亭亭，親到筵前，把盞。佢重叫一聲，恩公子，吐詞典雅，真係氣馥，如蘭。我問佢芳名，佢話小字紅綾，此時魂飛、魄散。才知到，在于梅園內地，我又錯認、廬山。最傷情佢叫我為媒，許配年兄文亮。我此時，黃連口食，滿腔情淚，叫我對乜、誰彈。到後來、聞佢報到，悔此姻緣，經已遠逃，外方。征蠻夷，平異域，義伏山番。奏凱歸旋，估話黃天，開眼。與佳人重會，合浦珠還。又誰知，一步去遲、就把姻緣，拆散。眼光光，明珠落在他人手、唉天呀，莫不是有意與我，為難。到如今，兩折藍橋，都係愁思，無限。（介） 千差萬錯。都係錯認紅顏。

342. 紅絲錯繫 （梆子腔） （燕非唱本） （頁 20-21）

（首板） 柔弱女。為痴情。更殘難寐。（慢板） 奴好比。明珠一顆、埋沒污坭。奴只望。與表哥得成、連理。又誰知。赤繩錯繫、還望誰人與我解得，愁思。怪不得、人說道紅顏，命鄙。到如今。懷人憔悴。徒怨，芳時。（中板） 奴表哥。滿腹經綸，才如、杜李。況且他，是一個名士、男兒。最可恨，奴二叔，他就全不、知意。又將奴，這親事，另配佳期。問蒼穹。原何故，如此，妒忌。枉費奴，鍾情一片，盡付江湄。奴今日。為痴情，有誰憐惜。虧煞我。滿懷心事，訴與誰知。

（白）奴家劉三秀，想儂當日，只望與表兄兩人，得成佳藕，誰想二叔，將親事另配黃家，至有紅絲錯繫，今日思念表兄，真乃令奴長恨呀也，（中板）往事不堪，回首記。愁人怕聽，杜鵑啼。漏盡[1]更殘，難入寐。有誰為我，解愁思。（地）

（白）來到綉房，待奴進去，姑娘在上，奴婢打杂，（介）站立、從命、這等荒[2]忙何幹，（介）姑娘不好、相公霎時之間、身亡去了，（介）怎麼講，相公身亡去了，（介）當真，果然，唉、（介）姑娘甦醒，（首板）聞報到。氣煞奴。魂飛千里。（花）好一比，剛[3]刀把奴刺。問聲郎爾魂歸，何處。（白）罷了，相公，奴的夫呀，叫奴今日，怎樣維持。唉，叫丫環[4]，快些把孝服，來準備。祭奠於他，莫待遲。（首板）為着了奴的夫。無辜，天命。（花）今日落花無主，有誰憐。我覩物思人，難得見。我今只影形單，恨綿綿。忍淚吞聲，孝堂進。（花）我一見靈牌，淚洒襟前。

（白）唉，罷了我的夫君，我的郎呀，曾記當日，蒙爾義重情真，彼此恩愛，只望天長地久，白首全諧，罷夫呀、（介）誰料天不由人，妒煞我多情，爾今無端天命，此後爾妻，閨房獨守，度此淒凉歲月，叫我何以為情呀，也夫呀，我今跪在靈前，哭盡千言萬語，不聞爾回答一聲、想爾生前有義，為何死後無靈，真真令奴氣煞我也，（首板）在靈前，怨一聲，紅顏薄命。（慢板）恨天公，何妒忌，才子命短佳

〔1〕「盡」，魯金《粵曲歌壇話滄桑》（2023年版）作「屋」，頁89。

〔2〕「荒」，魯金《粵曲歌壇話滄桑》（2023年版）作「慌」，頁89。

〔3〕「剛」，疑當作「鋼」。

〔4〕「環」，音同「鬟」。

人薄命。虧殺我。弱女，多情。曾記得，這段姻緣，可算離奇，錯訂。我一心只望夫唱婦隨，佳偶，天成。想當初，與夫郎，無心邂逅，得逢愛敬。實只望，百年歡叙[1]，我我，卿卿。怎知道，郎今日，無辜，喪命。況且是，無病身亡，實在，難明。最可嘆，并未有遺言，囑命。薄命人，偷生人世，叫我何以，為情。初杯酒，我淚難收。望爾陰魂，細聽。願郎爾蓬萊有路，騎鶴天庭。二杯酒，奠靈前，待等來世才把婚姻，再訂。紫城裏，求月老繫定，赤繩。三杯酒，奠塵埃，望爾前來鑒領。。問郎爾，因何故、生前有義，做乜死後，無靈。看將來，紅顏女，徒嗟，薄命。至令得，懷人長夜，空嘆，孤清。祝罷了，奴就把祭文、恭敬。（花）唉，我哭到唇干舌燥，魄散魂驚。願爾脫離苦海，臨仙境。只可憐我無靠，弱女，飄零。。祭奠已完，我神魂，不定。夫妻們，要相會，除非在，枉死城。

343. 華容道 （梆子腔） （飛影唱本） （頁 21-22）

（首板）（關唱） 叫三軍、與本帥、華容道往、（搖板）在此截殺那曹操、（白） 吥、漢壽亭侯關羽字雲長、奉了軍帥將令、帶領人馬、前來華容道、擒拿曹操、眾三軍、擺列兩傍、聽爺號令、（慢板） 俺關某、在馬上、思前、想後。想起了、從前事、湧上心頭。桃園中、來結拜、同心滅寇。破黃巾、不過是、小小功勞。虎牢關、戰呂布、英雄、糾糾。普天下、誰不識、劉張、關某。憶當年、困土山、無地、可守。無奈何、約三事、降漢、不降曹。他待我、可算得、恩高、義厚。奏漢君、又封我、漢壽亭侯。報私恩、解白馬、顏文、

[1] 「叙」，音同「聚」。

授首。封金印、尋大哥、富貴難留。過五關、斬六將、戰袍、血垢。三通鼓、斬蔡陽、計用、拖刀。兄弟們、纔得遇、古城叙首。歷盡了、千百戰、共禍、同憂。（中板）今日裡、奉將令華容守寇。是先生、他命我、截殺曹操。他說道、曹兵敗必走華容之道。如不然、立軍令要賭人頭、又教我、設火烟把他來誘。虛作實、實作虛、定中計謀。在這裡、埋伏了二百刀手。待等着、那曹操兵敗來投。在馬上、橫看了青龍大刀。舉鳳眼、看叢林、四處清幽。耳邊廂、又聽得人馳馬走。好一比狂風起桐葉、飄秋。一定是那曹操兵敗來到。（介）叫三軍、環列着、莫走曹操。（首板）（曹唱）曹孟德、殺敗了、回轉國邦。（慢板）悔不該。帶人馬、兵犯、東吳。帶領着雄兵將。八十三萬。在赤壁、紮大營、穩重如山。小周郎、用火攻、魂飄魄蕩、又遇着大東風、火燒連環。剩下了、十八騎、殘兵敗將。可憐着、百萬兵死得慘傷。無奈何、來到了、華容道上。但不知、那山岡、可有、埋藏。（中板）可笑着、諸葛亮、無謀之漢。在此處、設伏兵我定喪當堂。將身兒、來至在路傍之上。又聽得有人馬、隔山喧揚。想必是、華容道又逢羅網。一定是、我的命不得久長。眾三軍、你與我上前觀看。（介）看一看、何處兵、在此埋藏。（關唱）俺關某、擡起頭用目觀看。又只見、那曹操、兵敗將亡。看他們、上前來、有何、話講。眾三軍、切不可、釋放奸曹。（曹唱）走上前、忙施禮、把話來講。問君侯、帶人馬、征剿何方。莫不是、來擒我、回營領賞。還須要、發慈悲、放我而逃。（關唱）奸賊說話、好胆量。不由關某、怒衝膛。將令如同、山海樣。誰敢違令、放你逃。好好下馬、來受綁、倘若遲延、刀下亡、（曹唱）聽他言來、魂飄蕩、霎時叫我未有主張。低下頭來、自思想。（作想介）（白）

有了、（唱） 三軍上前、跪路傍。昔日與你、同歡暢。舊義
故交、好情長、你前者過五關、斬六將。曹孟德并無、掛在
心腸。今日施恩、把我放。待來生、犬馬報你、恩光。（關唱）
只見曹賊、好慘傷。關某言來、聽端詳。倘若將你、來釋放。
怎能回復、我兄王。低下頭來、心內想。（介） 放你兩字、
難上難。（曹唱） 不好了、（搖板） 將軍不肯、把我放。
欲想逃生、難上加難。無奈何、上前、忙跪上。（收板） 還
須要、開天恩、放我曹操、

344. 梅之淚 （白瑚珊[1]唱本） （頁 22）

　　（帮子）（滾花） 講到癡情、兩個字、都算係好交關。虧
我呢一種心事、你話[2]對誰談。我搔首問天、天呀、乜你
生吾，這樣。為甚麼我姻緣唔就，至惹起我恨海，波瀾。（中
慢板） 曾記得。那日裡遊玩，西山。在金家。曾相識[3]這位、
姑娘。我自從。見過他一面。心心欲把那佳人，再探。到中
途。係聞他被擄，嚇得我膽震，心寒。俺小生。身臨虎穴，
打救佳人，出難。在松林。眞不幸，又遇着，父親，遊覽。
他說道。一男一女，必定有非常，事幹。不由分說，必要兩
下，分張。無奈何。忍氣吞聲，惟有自嗟，自嘆。問蒼天緣
何故，乜使我得咁，緣慳。到如今。我為憶多情，至想到我
肝腸，欲爛。重有魚書準備，難以付與，姑娘。到今時，我
陣陣愁容，難免，單思，病患。（收板） 虧我無聊之極。使

〔1〕 「瑚珊」，當作「珊瑚」。

〔2〕 「你話」，白駒榮《梅之淚憶美》作「呌我」，見《笙簧集》，
　　　頁 31。

〔3〕 「相識」，白駒榮《梅之淚憶美》作「得見」，見《笙簧集》，
　　　頁 31。

我越覺得心煩。

【說明】 參見白駒榮《梅之淚憶美》，鄭裕龍校訂《笙簧集》，頁 31-32。

345. 英雄淚史 （二簧腔）（妙玲唱本）（頁 23)

（首板）見屍骸。不由孤。苦爛心。（重句）(慢板) 問一聲、我的愛美人。你為甚麼私離宮院、到此輕生。（介）愛美人、你自從得皇寵幸。（轉仿百花亭）孤心目中。最愛是、小卿卿。王估道。三生有幸。與你同諧、到老。（轉乙凡）又誰知。卿你自尋短見。使我無術返魂。（介）今而後。對住個對鴛鴦枕。難與美人、同枕。雖則是。有三宮六院紅粉、三千。怎奈為皇覺得呀、都係方個、可人。（轉仿訴冤小曲）王痛苦。痛歸心。淚也難忍。滿腹傷心。滿面呀呀。（轉正線）淚痕。慰解我有誰人。噯吔、怎不傷神。罷了我的愛美人。（二簧）從今後。永別綿綿此恨。觸前情如夢幻。孤又腸斷、何堪。卿你有何隱憂事。要嚟自刎。情天缺媧皇已渺。使我欲補、無能。香魂杳難得見、孤要行埋、一陣。（中板）見遺書。纔知到、愛卿你至[1]死、原因。你原來是。羅敷有夫。進與王宮無非是把寡人、來糊混。之我看將來。與佢長年叙首、都係假意慇懃。我與他。一段良緣。正係三生方[2]幸。說甚麼。情緣不外孽緣嚟。當日種種都係強呀、銷魂。你既

〔1〕「至」，音同「致」。

〔2〕「方」，原字不清。英華師娘《英雄淚史》作「無」，見《笙簧集》，頁 123。

有心騷擾朝庭、死何足恨。卿你一生希望、今日歸水流[1]、圖辱你自身。有這等蠢愚、真令孤笑聲、難忍。（二流） 可憐他深恩愛國。致有改節侍寡人。卿呀你一副忠烈心腸。蓋盡世間紅粉。可稱她是一個巾幗釵裙。今日殉情令孤長恨。思美人念美人說不盡傷心。

346. 夜渡蘆花 （雪鴻唱本） （頁 23-24）

（搖板） 記得我昨日在于沙塲、係與個個美人、交戰。個陣馬失前蹄、唉、個條性命確係好、牙烟。佢槍下留情、我唔知佢心腸、係點。莫不是、我存心來救父，至有孝感、動天。（中板） 曾記得，初覩芳容，真正係緣份，不淺。贈呀松蕾，佢把父親療治，就在個處，野橋邊。欲再傾談，報到尊翁遭劇變。好似曇花一現，轉瞬渺然。在于沙塲再會嬌姿，令我頓生，疑點。況且他，生成美貌、莫不是化人，天仙。腦海中，幻出佢儀容，最鍾人意，就係桃花，笑臉。首如柔薺，膚如凝脂，更重十指，纖纖。佢個豬胆鼻，襯住鳳眼娥眉，可算得塵凡，少見。我自從相見後，竟至夢倒，魂顛。最愛他，武藝超群，談吐風生，又係引經，擬典。如此俏麗，令人默想口流涎。我常記念，個位女菩薩，槍下留情，乃係婆心，一片。（過板） 閉雙眸，幻成倩影含笑，嫣然。（白） 本帥張惠民、曾記昨日在于沙塲、與白蘆花小姐交戰、不料馬失前蹄、蒙他不斬不殺、如今小軍報到、白蘆花小姐、不知因何事幹、被他父親收禁海島、不若我改扮魚人、前往探問、豈不是好、着，待我改裝便了、你看天氣晴和、

[1] 「歸水流」，英華師娘《英雄淚史》作「歸於水流」，見《笙簧集》，頁123。

就此搖舟可。（蕩舟）（南音板面）　心愁念個個白氏嬌娥。
雖然仇敵動干戈。既係槍下留情超生我。恩情似海惡消磨。
莫不是我兩人注下前恩果。至使佳人憐念我艷福良多。抑或
佢有意投誠、我心術想錯。未知個個佳人心事意下、如何。
（二簧）　因此上、夜泛小舟，欲把佳人，問過。更深夤夜，
不畏奔波。風蕭蕭、月沉沉，正所謂蒼天，護助。（南音）
使我惜玉憐香、得近綺羅。因為我連累姑娘、捱苦楚。佢嚴
親何故咁凌苛。池魚殃及因為城中火。潛踪隱跡、我去慰問
嬌娥。掉蘭撓，浪花飛，葦蘆夾岸我都也曾經過。迷離烟雨，
可恨未帶、笠簑。昔才間，聞聽得，悲聲，淒楚。（南音）
悠悠聲浪慘壓，山河。莫非是佢嚴親野蠻、將女結果。呢陣
心如箭急、做乜泛掉偏摩。倘若姑浪[1]慘受刀頭禍。我延僧
禮佛去超度喃嘸。（二簧）　奮雄心，振精神，往後山看過。
天公你既生如此美麗。又何故殘苛。（搖板）　猛然間隱約有
人。於草坡來坐。你可是白蘆花小姐，有無差訛。

347. 賈瑞悮入相思局　（鳳影唱本）　（頁 24）

　　（二王首板）　這幾天、病單思、寒風悶坐。（重句）
（二王慢板）　為嫂嫂、在華堂、秋波斜送、皆是我自作、
多情。年少子。誰不愛、風流、自命。把不住、心猿意馬難
以逃出、愛河。黑夜裡、月朦朧、欲趁此情塲、偷到。巫山
上。襄王有意得遇、娉婷。有誰知、辱受無辜、至會高堂、
嚴令。我今日、芸窗抱病、只怕藥石、無靈。（轉柳搖金）
端坐書房中。手拿寶鏡弄。嘆心懷。小生姓賈名瑞。冠世名
才子。琴棋詩酒盡精通。為只為、我嫂嫂。睡魂渺渺、歸陰

[1]　「浪」，疑當作「娘」。

府、思想起來、好不悲傷。（轉打掃街） 聽寒虫、蝴蝴蝴、叫得我悲呀悲聲淒凉。鮮花蝴蝶夢。夢還鄉、夢還鄉。鐵馬响叮噹。月影照東墻。珠淚濕羅衫。淒凉痛肝腸。（轉回慢板） 叫書童、摻扶我、羅幃、安靜。（滾花） 虧我越思越想、越覺傷情。（白） 小生賈瑞、自從與史太君上壽、在於大觀園、得蒙鳳嫂嫂憐愛、常以眉目傳情。弄得我昏迷顛倒、方纔道長言道、這個寶鏡、能見得意中之人。待我照照菱花也、（西皮） 這寶鏡。道、長賜我、鑑照。若還是。見得、意中、之人。或者是、我可以病、離身。手拿着這寶鏡、細看一陣。又只見、紅、粉佳[1]人、當前。莫非是、前世、結下、情根。方知到、道、長言語、無錯。拿住了、鏡貝、再來看真。（二流） 又只見、我的情嫂嫂、他微微含笑、令我偷自銷魂。莫不是、名花有情、還將蝶引。看來是有影無形、難以美事、成人。走上前來、把嫂嫂、細認。（滾花） 你睇真。停停獨立、不是人。色即是空、何須、懷恨。虧我為嫂嫂愚弄、今始夢醒、歸真。警告七尺昂藏、莫貪、脂粉。睇我呢一種情形、都係魔障、纏身。說罷了雙眼兒、好似烏雲一陣、（介）嘆一聲、我自作多情、至有為色、亡身。

雜俎 （頁 25 上）

348. 如意解 心漢

如意是甚麼。是有形的。抑是無形的。是代表意思名詞。抑是代表物質名詞。你若是說得出的。請你細細說出來。（這是甲問乙的話）

[1] 「佳」，當作「佳」。

乙說。怎麼不能說。俗語有話。不如意事。十居八九。這兩句。顯然是把如意兩個字。解作像人的心意。這是代表意思的名詞。可無疑義了。

甲說。這話雖說得是。但不過是一部份的解釋。不是全體的解釋。還有的你沒有說得出呢。

乙說。不！不！我說的已是全體的解釋了不過未得詳細罷。你看陰曆的新年。那貼春聯的人。家。他們家裏。不是貼着甚麼。「如意吉祥」「得心如意」的一類的字麼。他們寫這如意兩個字。何嘗不是當代表意思的解釋。何嘗當他是有形體的。當他是物質呢。你若說他是物質。是有形體的。除非將這兩個字。加上一個字在下面。像杖字珠字等。等等……這樣才有。「如意珠」「如意杖」的名稱。才算是代表一件物質。才會有形體呢。若不是。照你這樣說。是說不行的。

甲說；不是啊！你越說越不像樣。越不對題。我說把你知罷。你可曾聽見過。街上的小童。高聲呼着有「妹仔」賣。（按妹仔。即婢子。廣東人通稱作妹仔） 兩個銅板。可以買一個「妹仔」嗎。他說的「妹仔」。不是眞的會曉說話。會曉飲食。會曉侍奉主人的婢子。他不過是一桿竹兒。柄端刻着手指形。可以拿來搔背癢的罷。他們售物的人。以為這桿竹。可以替人搔癢。不用使人氺動手。就當他是妹仔一樣。把他的眞名字也埋沒了。不知這桿竹。就是喚做「如意」呢。還有一種是釋家的僧人用的。他的本身。也是竹木之類。但柄端則刻着心形。大概是預備來記事。免會忘記的。他也喚做如意。所以我說如意。是有形體。是代表物質的名稱。不用加上什麼杖字珠字。都得呢。還有現在很發達的一家商店。他的名字。喚做「**如意茶樓**」這「如意」亦是代表一個名稱。

不是代表意思的。你說對不對。

　　乙聽了這一大堆話。說得這樣透切。連說幾句對對對對

349. 月和星　小幻　（頁 26 上）

　　有一天。在日落月出的當中。滿街的行人。正喧嚣着不休。我因為晚餐的時候。喝醉了幾杯。所以頭腦很混沌的。辨不出外間的喧嚣着為甚麼。沒有幾久。恍惚聽見有個人叫着。你瞧你瞧。那壁上貼的字兒是什麼。不是說月兒來了嗎。你又瞧那面壁上。不是寫出明星兩個字嗎。明星啊。月兒啊。一陣陣的喧嚣着。我不知不覺間。受了這一片喧嚷聲的衝動。魂靈[1]兒好像出了軀壳[2]。追着那一班叫嚣的人來走。走沒有幾步。就瞧見一座簇簇新的大洋樓。樓面佈置得很輝煌。燈光朗照着。像白晝一般。我立定片時。見一群群的人。陸續跑上去。有如無禁之門。若像公開的。所以那一群群的人。都毫不措意的前去。在這一群人中。忽然有個走着說。今晚幸運啊。有月兒。有明星。我們便宜了。我聽了這幾句話。不禁令我生出無限的狐疑。怎麼這座洋樓。有月也有星呢。是瓊樓嗎。是玉宇嗎。自言自語。不知不覺的。隨了這一群人上去。恍惚間。好像有幾個很標緻的青年女子。拖住我的手。找個座位來與我坐下。沒有一刻鐘。忽然坐近樓口的人。大聲叫着。月兒來了。繼着又叫。明星來了。我試試依着他們的視線來瞧。誰知來了兩個花枝招展。很艷麗的兩個女子。我想他們叫着月兒明星。她們不是月。也不是星。莫不是天上的月光和明星。化了身來下凡麼。正凝想着。忽然「茶傍」

[1]「魂靈」，疑當作「靈魂」。

[2]「壳」，疑當作「壳」。

一聲响着。把我一驚醒來。才知是夢。唉。當真的天上月光和明星。我沒有逼近來看過。這化身下凡的月光和明星。可是我已經在夢中飽看過一回了。

350. 我所希望於歌者們　何素行　（頁 26 下）

近日的歌者們。。感住優勝劣敗的結果。。促進他們去競爭的心理。。便一天似一天的奮鬥。。我們看來。。這不是一個好現像嗎。。不——不。。怎麼哩。。因為住他們並不是存住藝術的觀念去競爭。。不過他們因為住生活的競爭罷。。生活競爭就是一個私利的競爭。。試看私利的競爭。。實在沒有一點好處哩。。促進他們去競爭的原素。。就是這個私利觀念。。打破私利觀念的心理。。社會上現在雖然是做不到。。但係我們不因為住做不到。。便不去說。。我們當然負住一個責任來去說。。引起他們的心理。。因為住歌者們在社會上佔了一個特殊的地位。。我所希望的就是下列這兩點。。

放下私利的競爭去作藝術的競爭

祗作獨立藝術的生活除去帶住娼妓式的生活

351. 多南餅家　（頁 27 下）

本號特聘名師精造

婚嫁禮餅回禮茶盒

迎親嚮糖蜜餞糖菓

精良點心揚州麵食

式式俱備惠顧

諸君幸留意焉

本號詞壇每晚特煩詞界明星
月兒　瓊仙　佩山
每晚兼有曲本派送
館設大道西街市口

銅琶鉄板　（頁 37）

352. 南音 游樂曲 絃歌舊侶

　　良辰美景、奈何天。賞心樂事、那方存。古人行樂、比今人遠。更非容易、縱游鞭。今日世界開明、人事改變。快心娛樂、到處皆然。獨是如何、須自選。游樂塲中、心術易徧。買笑章台、多不免。纏頭擲錦、份外嬌妍。十年夢覺、空嗟怨。贏來薄倖、想落心酸。況且狎邪二字、人憎厭。最慘係風流病體、旦夕纏綿。重有逢塲作興、尋消遣。盤龍癖嗜、一擲盈千。俗話千個賭賤[1]、千個賤。何曾見賭仔、買過肥田。蕩產傾家、人盡見。賣妻鬻子、餓死街邊。講到飲酒一宗、言吓表面。似係消愁、行樂不吝杖頭錢。其實係將、人性亂。誤來大事、盡在杯端。還有傷心就係、吹鴉片。重話提神補氣、益壽延年。一燈相對、談情徧。吐霧吞雲、煉大仙。頭等廢人、來實練。凄凉不忍我開言。所以行樂不宜、來習染。陶情悅性、孰為先。最好係陸羽盧全、同許願。兩腋生風、七碗自然。

　　品茗客。上茶樓。香江何處、最繁優。此點本該、來講究。聽我宣言、五大理由。第一要名茶、清潤入口。第二要食品精良、備且周。第三座位、須寬透。第四招待慇懃、客

[1]　「賤」，疑當作「錢」。

自留。講到第五問題、君曉否。人群注意、時勢難休。就係歌姬度曲、須研究。徵歌塲上、多少名留。我想香港茶居、五者具[1]有。似得以上陳言、美具優。四處調查、為日久。上中下三環、不易求。獨有如意一間、名實不朽。名茶食品、精製虔修。座位招呼、人贊滿口。最妙係歌姬、個副玉喉。好似一躍龍門、聲價夠。又比珊瑚有網、不勝收。（平）眞係此曲低應、天上有。人間能得、幾次音留。歌姬既係、誇能手。更有哀絲豪竹、叶歌謳。鉄板銅琶、聲共奏。樂器般般、盡講求。樂師個個、堪誇口。相應同聲、唱箇不休。聲名早著、香江埠。非假柳。南詞來砌就。顧曲周郎、請意留。

353. 板眼 聽嘢 餘音（頁 37）

瞓教冇咁早。。就要搵街行。（叶俗音）、喂喂喂、香港地頭。有邊個肯認老山。「珍珠都冇咁珍咯」、總係唔知邊笪、正得消遣來成晚。唔通逛遍、上中下三環。咁多路債、我眞係還唔慣㗎。等我合埋對眼、想過兩三番。「你想吓、我又想吓係喇、」有咯、聽嘢喇菩薩、呢一句名稱、都幾夠眼。等我袋定十零粒嘢、解吓心煩。忙舉步。落樓梯。長衫着件、天咁歸齊。一路行來、一路咁睇。睇吓邊間最猛嘢。對耳正得無虧。「千祈唔好、難為對耳呀、」嘩嘩、呢一間茶樓、都幾係幾係。「唔係羅成救弟喇嗎」、等我睇開對荔枝龍、乜野字號題。哈哈、如意茶樓。眞係過製咯。大名久仰眞係賓主如歸。行上幾層樓、我都唔駛計。未曾入座、聽見絃索開齊。雙眼望住歌台、中正個位。有個歌娘唱起幾句、未婚妻。聽到我耳油都出、唔覺個女招待行埋睇。（女喉）

[1]「具」，疑當作「俱」。

嘅哋先生飲乜野、等我冲嚟。（男喉） 隨隨便。龍井水仙。
素知貴茶樓茶葉樣樣香甜。女招待一笑嫣然、舒起香臉。總
係我目的在歌台、枉佢心事暗宣。喂喂喂、呢一個歌姬、似
得幾熟口面。原來亞飛影、泛口天然。又到燕紅唱出高聲線。
芳名早貴。就係瓊仙。雙影就係梅鳳二人、都幾艷。重有月
兒飲恨、真係可人憐。呢個佩珊、名已顯咯。麗芳唱口、亦
新鮮。重有華娘、還重老練。歌姬個個、真係名不虛傳。『盞
嘢夾猛嘢』唱乜嘢。講唔出咁多多。五駕頭開齊、唔止打鼓
打鑼。音樂壓絕通行、真冇錯咯。人人聽過、都笑呵呵。若
然唔笑、就真差錯咯。「禾叉個叉呀、」除是顛狂、抑或係傻。
「就嚟入香江晚報個套大傻小史咯」、聽到精神爽俐、唔止
開心火。晚晚臨塲、未試過摩。（方言遲也） 我就介紹過
諸君、唔使益駛我。今晚去過。又唔在憑票入座。一律歡迎、
總要帶便個老荷。

354. 印派曲文 （頁39上）

歌塲中需要之事物。印發曲文其一也。蓋歌姬所唱諸曲。其
文未必盡為各聽眾所習誦。「泣荊花」為余所熟誦。而「情
天血淚」非余所熟誦也。或「情天血淚」為余所熟誦。「泣
荊花」則非余所熟誦〔。〕此如[1]類者。實非少數也。況聽
曲本者未必盡能唱曲耶。若者為中板、快慢板、滾花……凡
此皆非普通聽者所能盡悉。故必有曲文在手。與歌姬所唱者
對照。然後乃得心領神會之樂趣。猶之市上所售之留聲機片。
售者必隨片附送其曲本。俾購者得人手一篇。此舉不特增加
讀者興趣。且能令聽者獲學得唱法之趣味也。環顧全港茶樓。

〔1〕「此如」，疑當作「如此」。

印派曲文者。寥寥無幾。惟如意主人知此。故舉凡歌者所唱
諸曲無不刊印。分送各顧曲家。該項曲文復將各該歌者之小
影插於文中。尤為盡善盡美。且茶客若能將該項曲文。保存
至一百頁。則該樓且為之裝訂成冊。更屬難得也。（繁花）

355. 粵謳 彈共唱 絃歌舊侶 （頁 39 上）

彈共唱。都係為（仄）君你開心。半出江風、半係入雲。
如果淨係曉彈、唱咯、唔挑過上等。曉彈唔曉唱、委實係乞
人憎。所以唱彈相兼、正埋得音樂個陣。唔信睇吓茶樓晚上、
敘[1]集幾多人。品茗評歌、係群眾責任。自係茶樓唱曲、製
造出幾輩知音。彈咯、我都唔敢偷閑、唱咯、真係唱到肉緊。
唔係過甚。因為（仄）人間能得幾次聽（平）聞。

356. 答梁澄川君 黎鳳緣 （頁 40 上）

港地時下歌女。子喉一途。自然首推瓊仙為佳。麗生次
之。大喉則以飛影為老到。而妙珍次之。若論生旦兼工。當
以月兒為上乘。瓊仙之唱工。確得此中三昧。試問省港女伶。
能望其肩背否。飛影科白。字字清楚。高低尖沉。極到曲情。
月兒天籟極佳。無論生旦喉。均能自然流露。更能將曲情表
現。堪稱執歌壇牛耳。若近日新進之佩珊。所唱大喉。亦已
升堂。故能受聽眾叫座。餘則吾不敢置可否。獨小靈芝、燕
鴻、叫座之力亦不弱。想必盡非聲藝之能。定有別種原因。
梁君與余稔交日久。過從尤密。昨以歌女聲技見詢。故將管
見。走筆答之。

[1]「敘」，音同「聚」。

357. 編後一番話 （頁 40 上）

本刊第一期，現在居然能够很滿意的和讀者諸位相見了。我願諸位都以其个人的熱誠，維護着本刊，那未，第二期必定更加滿意的和諸位相見呢﹗

本刊在籌備匆促的期間，對於讀者們，沒有貢献過一點消息，致令讀者們的發表意思的作品，無從容納；但我們這裡是公開的，希望讀者在下期賜教﹗

— 編者 —

358. 梁澄川啓事 [1] （頁 42 上）

啓者弟向辦富隆茶居十有餘載自去冬適如意茶樓後旋以此行事極繁瑣兼顧匪易況屬新張生意尤須殫精竭慮惟恐棉力不勝何如捨難取易以專事功業於丙寅年告辭水坑口富隆茶樓正司理職務承司庫陳擇之召集全體股東會議表決准余辭職此後富隆生意盈虧與梁澄川個人無涉至親友如有函件賜示請直交永樂街如意樓為盼此白

359. 中華民國十六年一月一日出版

歌聲艷影第一期

（每冊定價二角）

主任　鳳城梁澄川

編輯者　中山楊懺紅

發行者　永樂街一百十二號　如意茶樓　電話總局二一七二

印刷者　永發印務公司

〔1〕 此「啟事」始見於《香港工商日報》1926 年 12 月 13 日第壹張第二頁，連刊三日至 12 月 15 日止。

總發行所　如意徵歌部
版權所有翻刻必究

360. 本刊投稿簡例 （頁43下）

（一）本刊投稿條例。。規定如后。。

（二）來稿不論文言白話。。編者認為合用。。即予發表。。

（三）來稿請繕淸楚。。切勿一紙寫兩面。。及由左起讀與用鉛筆書寫。。俾便編排。。

（四）來稿採用與否。。概不檢還。。惟付足回件郵費者。。不在此例。。

（五）來稿發表後。。酌酹本刊。。或如意歌壇茶券。。

（六）來稿請書明姓氏居址。以便通訊[1]。

（七）來稿請交如意徵歌部歌聲艷影編輯部主任收。。以免散失。。

─────────

〔1〕「訊」，當作「訊」。

主要參考文獻

報紙：

《香港工商日報》

《香港華字日報》

書刊：

姜亞沙、經莉、陳湛綺主編：《民國畫報滙編 — 港粵卷 (二)》，北京：全國圖書館文獻縮微複製中心，2007 年。

———：《民國畫報滙編 — 港粵卷 (四)》，北京：全國圖書館文獻縮微複製中心，2007 年。

楊國雄編著：《舊書刊中的香港身世》，香港：三聯書店 (香港) 有限公司，2014 年。

李靜：《粵曲：一種文化的生成與記憶》，廣州：廣東人民出版社，2014 年。

李家園：《香港報業雜談》，香港：三聯書店 (香港) 有限公司，2019 年。

鄭裕龍校訂：《笙簧集》，香港：超媒體出版有限公司，2022 年。

魯金：《粵曲歌壇話滄桑》，1994 年，香港：三聯書店 (香港) 有限公司，2023 年。

人名索引（以筆畫為序）

二畫

二妹：1，3，8，16，22，29，
30，31，36，37，40，41，
42，43，44，45，46，47，
49，52，53，55，56，58，
59，60，62，65，85，86，
87，88，176，181，187，
195，203，215，220，
223，317

三畫

大銀仔（見銀仔「羊城歌姬」）
大影憐（即「影憐」）：203，224
千里駒：121
小丁香：141
小明星：281
小紅：290
小桃：12，13，33，203
小梅：33，203
小圓圓：137
小靈芝：62，85，86，199，203，
212，304，310，329，356

四畫

文武清：112
文武耀：23，24，25，28，29，
31，35，37，48，49，50，
52，54，57，62，85，195，
209，222，268，318
文姬：232
五妹：203
日影：4
公脚秋：35，165，203，268，277
月好：12，13
月兒（即「月影」）：66，68，69，
78，85，86，101，102，
144，149，200，205，208，
209，221，222，223，227，
230，232，234，235，243，

259，277，296，309，310，
321，332，333，349，351，
353，356
月英：12，13
月紅：296
月卿：306，307，308
月影（見「月兒」）
尹自重：282
少芳：88

五畫

巧玲：21，31，37，49，167，
179，181，201，222
玉梅（見「白玉梅」）
玉憐：97
丘鶴儔：229
白玉梅（即「玉梅」或「麗貞」）：
39，79，169，170，171，
172，173，194，264，268
白牡丹：203
白珊瑚：203，310，325
白笑蘭：203
白駒榮：277
白蓮子：278
白燕仔：203
司徒文偉：229

六畫

冰梅：21
江鳳仔：203
西施女：12
西施英：12
西洋妹（即「陳開」）：83，100，
203，231
西麗霞：204，264

七畫

李雪芳（即「雪艷親王」）：17，
　18，139，204，264
李敬常：229
吳九：193
吳少庭：229
吳劍泉：229
呂文成（包括「呂」、「呂派」等）：
　71，73，82，95，152，
　176，186，187，216，229，
　304
肖月：16，22，31，37，49，87，
　223
肖卿：8，9，318，319
肖影：203，302
肖麗卿：191，192
何素行：350
余仲孫：229
妙玲：5，8，9，72，144，145，
　179，180，186，255，310，
　319，327，345
妙珍：76，120，251，310，328，
　340，356
妙容：22，34

八畫

京王山人（見「瓊仙」）
盲福：293
盲德：232，234，235
奔月：14，89，186
林道生：282
林瑞甫（或作「林粹甫」）：229，
　280
林粹甫（見「林瑞甫」）
林綺梅：204，264
林劍書：229
林燕玉：112
芬仔：203
佩珊：75，85，86，144，149，
　164，203，208，209，210，
　219，221，222，223，229，
　244，277，303，309，310，
　324，353，356

周瑜妹：203
邱錦成：229
金妹：6
金英：236
金蓉：16，22，87，127

九畫

南洋妹：203
柏仔：7，15
柳青：294，303
珍珍（即「鵑紅」）：135，262
耐冬：124，165，229，277
英英：27
俞冕庭：229
秋影：203
飛影：3，25，29，31，37，38，
　48，49，70，76，79，85，
　94，114，120，127，129，
　133，134，144，149，176，
　179，181，186，190，195，
　203，209，219，221，222，
　223，229，240，262，268，
　309，310，320，343，353，
　356

十畫

桂枝：203
桂青：89
桂妹：203，223
桂香：299，300
桂瓊：33，118，119
馬仲瑛：203
馬秀岐：310，313
馬炳烈：229
馬師僧：295
鬼馬三：204

十一畫

梁以忠：229
梁坤臣：214

梁季明：229

梁星舫：229

梁裕新：229

梁澄川：213，221，260，310，311，356，358，359

梁麗生：229

許祥：286

郭湘文：77，85，86，90，91，92，93，114，121，138，139，142，144，149，205，209，223，222，229，234，235，242，268，309，320

梅影：90，123，125，134，144，149，203，227，229，230，234，235，249，277，302

梅蘭芳：12

雪秋（即「白雪秋」）：126，203

雪梅：147

雪鴻（即「雪紅」）：63，310，318，346

雪艷親王（見「李雪芳」）

崔次援：229

陳少儂：229

陳佩珊（見「佩珊」）

陳非儂：295

陳開（見「西洋妹」）

陳擇之：213，358

十二畫

曾珊英：204

馮樹佳（見「馮樹階」）

馮樹階（或作「馮樹住」）：229，282

雁兒：291

黃小鳳：204，264

黃言情：310，327，331

黃燦：193

紫羅蘭：130，152，203，229，290

華娘：264，353

循環女：23，39，51

程艷秋：73，209，216

十三畫

新九妹：203

新妙容：34

新蘇：259

新蘇仔：203

楊秀清：232

楊海嘯：254

楊懷紅：310，314，315，359

瑞妝：253

群芳：1，3，8，16，17，22，31，37，49，72，84，85，86，87，88，89，103，106，107，108，131，132，149，187，215，223，235，304

十四畫

福蘭：43，176，177，181，223

瑤姬：203

碧蟬：303

碧蘇：110，122

銀仔（「石塘歌姬」）：177，203，214，286

銀仔（即大銀仔「羊城歌姬」）：127，128，129

鳳影：19，20，61，116，117，139，163，203，229，252，310，318，319，341，347

嫣紅（亦見「燕燕」）：222，223，261，310，326

翠姬：96，98，99，103，104，110，112，136，139，140，144，149，171，223，229，246

翠痕：299

翠蟬：31，37，66，179，180，181，186，201，204，306，308

十五畫

廣仔：277
潘賢達：229
潘影芬：204
鄭子湘：286
鄭雨疇：229
鄭詠魁：204
靚玉：127，262
靚秋耀：195
影憐（見「大影憐」）
蔡子銳：229
黎明暉：290
黎鳳緣：205，211，221，310，
　356

十六畫

燕非：64，323，342
燕紅：77，85，86，247，262，
　338，353
燕飛：103，104，256，310，323
燕華：229
燕燕（亦見「燕鴻」、「嫣紅」）：
　63，64，65，67，74，81，
　84，90，144，149，203，
　208，209，261，279，298，
　323，356
燕鴻（亦見「燕燕」、「嫣紅」）
靜霞：301，303
蕙蘭：259
錢廣仁：229

十七畫

謝瑞常：229
謝鶴亭：229
賽姬：203
薛覺先：29
繆蓮仙：72，292，337

十八畫

鄺儀彪：229
馥蘭：2，16，22，31，36，37，
　49，52，62，87，195

十九畫

寶珠：2，22
瓊仙（或作「京王山人」）：63，
　71，72，73，80，82，84，
　85，86，89，95，96，98，
　101，103，104，105，109，
　111，112，114，115，130，
　131，136，139，143，149，
　153，171，186，208，209，
　212，215，216，221，222，
　223，227，229，230，232，
　234，235，239，262，268，
　292，304，309，310，335，
　337，351，353，356
瓊蟬：303
麗生：79，85，98，103，113，
　114，115，262，356
麗芳：1，22，25，30，31，34，
　37，38，41，49，58，77，
　85，88，93，106，107，
　108，121，132，144，168，
　176，180，181，186，215，
　222，223，257，317，353
麗貞（見「白玉梅」）
麗華：26，32，68，183，328
羅香甫：229
羅耀忠：229
蟾蟬（即「幽嫻女」）：303

二十畫

飄零女：259，281
耀卿：222，235
蘇影（即「影」）：262
覺夢非：10，11

二十一畫

鶯鶯：11

蘭芳：1，22，88，176

蘭影：203

二十二畫或以上

鷓鴣珍：304

艷芳：42，51，88，146，229

曲名索引（以筆畫為序）

二畫

九調十三腔：5

三畫

三六鴛鴦：242
三伯爵：147，252
三氣周瑜：3，85，129，179，
　　186，287，320
三娘守節：211，239
三娘教子：21，166，167，179
三搜龍家莊：293
三錯紅顏：252，310，341
大洞房：221，244
大紅袍：243
大義滅親：124
大鬧黃花山：15
上元夫人歸天：89，239
山東響馬：10，287
夕陽荒塚：122
女燒衣：23，243
小青弔影：34，47，51，89，
　　109，239
小娥受戒：166

四畫

六月飛霜：3
六月雪：73
六美圖：23，51
五郎出家：76，251
五郎救弟：3，100，180，268，
　　277
王英救姑：215，257
月下斬貂嬋：221
孔明求壽：240

五畫

主僕帶書：243
半邊雞：243
平貴別窰：221，244
打掃街：14，28，117，347
玉河劫淚：256
玉河伯刲：278
玉哭瀟湘：109，240
玉梅花：64，323
玉梨魂：40，44，46，55，56，
　　65，67，69，86，173，249
四郎回營：110，122
仕林祭塔：17
生祭鄒衍：1
白門樓：210，221，244
白蛇會子：89，96，139，140，
　　246

六畫

宇宙峯：73
安公賞菊：78，243
安重根行刺伊藤侯：299
江東橋擋諒：164
再生緣：232
西河會妻：13
西廂待月：257
吊鄭旦：16
伍員出昭關：240
朱崖劍影：257

七畫

宋王臺：327
快活將軍：126，243，255
汾河灣：73
李師師：2
李陵被困：244

李陵碑：128，219
別虞姬（見「霸王別虞姬」）
困丁山：251
困南樓：247
困娥眉嶺：210，221，244
步月：240
何惠羣歎五更：232，235
伯牙訴琴：3，240
伯爺公遇美：202
私訪梅妃：94
私探營房：279

八畫

夜出昭關：133
夜斬龍且：27，83，100
夜渡蘆花：63，99，140，207，
　　246，310，346
怡紅憶舊：61，252
泣荊花：16，38，58，85，106，
　　107，108，132，146，168，
　　207，253，277，317，326，
　　354
泣荊花洞房：252
空城計：112
妻証夫兇：49
杭州分別：246
東坡訪友：21
武帝出家：243
武家坡：73
明皇窺浴：221，243，310，321，
　　332
芙蓉恨：243
花田錯：246
花蝶餘思：249
佳偶兵戎（即「佳耦兵戎」）：24，
　　31，37，42，49，51，52，
　　53，207，253，310，336
岳飛班師：94，134，240
金蓮戲叔：33，287
孟姜女：246
孤舟恨：173
阿君買水：244

九畫

宦海情緣：247
客途秋恨：72，80，81，84，
　　101，109，144，232，234，
　　235，239，247，292，304
客途情牽：43
恨海鴛鴦（疑誤作「情□鴛鴦」）：
　　239
恨海鵑聲：247
恨綺：4
美人笑：163
春夢痕：255
柏玉霜走難：293
柳搖金：28，97，117，119，
　　307，347
相如憶妻：97，121，242
相思局（見「賈瑞悞入相思局」）
昭君投崖：130，131
昭君怨：3，86，109，131，239
背解紅羅：232
英雄淚史：86，244，310，345
狡婦疴鞋：56，60
秋江別：239
秋孃恨（即「秋娘恨」）：71，
　　239，310，337
紅絲錯繫：103，104，256，310，
　　323，342
紅樓會：251

十畫

唐皇長恨：240
烟花淚：240
原來伯爺公之診脈：207
晉安公賞菊：78，243
桃花送藥：122，257
桃花灣：85
珠沉玉碎：246
秦淮河弔影：136，246
哭骨：64，323
蚨蝶美人：146，326

倒亂廬山：4，118，119
師姑還俗：246
孫武子：243
桑園會：73

十一畫

剪剪花：97
情一个字：242
情天血淚：26，135，253，354
情刣哭棺：28，42，244，310，
　　334
情鵑罵玉：143，239，310，335
梁可賢自嘆：244
深谷幽蘭：253
斬馬謖：240
斬樵夫：3
梅之淚：7，310，325，344
梅玉堂：106
梅妃宮怨：211，221，239
梅知府：4，144，247
都亭待艷：242
雪裡恩仇：257
假情君：243
偷祭貴妃：244
御碑亭：73
梨花罪子：79，179，329
梨娘閨怨：173
祭白梨娘：247
祭佳人：33，144，247
祭瀟湘：234，235
祭鱷魚：124
張君瑞：85
陳宮罵曹：240，287
陳圓圓：137，221，239
陰魂雪恨：113，114，115

十二畫

寒螯驚夢（即「寒梨驚夢」）：66，
　　69，207，243，310，321，
　　333

琵琶抱恨：85
黃家仁憶美：77，86
晴雯撕扇：205，221，243
菩薩蠻：123
華容道：240，310，343
貴妃醉酒：78，239，332
無情柳：204
猴美人：244
畫中緣：7
畫樓春恨：71，89，239

十三畫

遊子驪歌：74，81，247，310，
　　338
楊花恨：86，105，212，239
賈瑞悮入相思局（即「相思局」）：
　　7，19，61，77，116，117，
　　252，347
萬古佳人：48
傷秋恨：242

十四畫

寡婦訴冤：28，105，126，345
碧玉梨花：244，310，339
趕三關：73
閨中夜怨：239
管仲觀星：120，251，328
銘心鏤骨：123，146，234，235，
　　249
鳳儀亭訴苦（即「鳳儀亭」）：86，
　　244，310，340
嫦娥奔月：14
綠林紅粉：247
綠珠墜樓：239

十五畫

憐香客：6
鄭旦採桑：246
樊梨花大破金剛陣：223
瑾妃哭璽：89，109，239，307

賣花得美：13
醉打金枝：85
醉斬鄭恩：129
醋淹藍橋：4，144，180，191，
242，244
蓮英慘史：141
蝶情花義：249

十六畫

憶梨娘：247
龍虎鬥：243
燕子樓（即「關盼盼」）：22，34，
39，47，71，82，86，89，
95，154，186，231，239
穆桂英進寶：3

十七畫

營房憶病：244，324
禪房夜怨：239
禪房憶別：89，239
聲聲淚：7，251，328
轅門罪子：3
醜婦娘娘：234，235，242
戲騎坭馬：244
薛保求情：166
黛玉焚稿：96，111，112，239
黛玉歸天：22，23，111，246

十八畫

雙聲恨：255
斷腸碑：298

十九畫

寶玉怨婚：257
寶玉哭靈：6，47
瀟湘夜雨：239
瀟湘琴怨：16，47，73，82，86，
89，239
癡心兒女：73，95，239
羅卜救母：8，9，144，221，243
關盼盼（見「燕子樓」）

二十一畫

霸王別姬（見「霸王別虞姬」）
霸王別虞姬（亦作「霸王別姬」
或「別虞姬」）：70，101，
102，232
蘭因絮果：247

書　　　　名	歌聲：《香港工商日報》歌壇論評輯存 (1926-1929)
校　　　　訂	鄭裕龍
責 任 編 輯	曾子豪
出　　　　版	超媒體出版有限公司
地　　　　址	荃灣柴灣角街 34-36 號萬達來工業中心 21 樓 2 室
出版計劃查詢	(852)3596 4296
電　　　　郵	info@easy-publish.org
網　　　　址	http://www.easy-publish.org
香 港 總 經 銷	聯合新零售 (香港) 有限公司
出 版 日 期	2024 年 2 月
圖 書 分 類	藝術及音樂
國 際 書 號	978-988-8839-12-4
定　　　　價	HK$88